U0107044

超以象外：苏轼书法理论阐释

蔡先金 著

上海三联书店

献给天堂里的慈父蔡绍堂大人

序

先室学揆是我省首届古代文献与古代史硕士研究生，迄今已三十年矣。顷吉如拟将硕士学位论文付梓刊行，语序，不禁感慨良久，因略叙言于端。

先室学揆的论文题目是《：苏轼古代诗说阐释》，体制宏大，几与博士论文相埒。先君是聪明人，读书多，知识面宽，可资彰者彰，故于者问题的角度与掘深，以及尚记及原费，皆有其独到之处。间时或假西学为它山之石，亦常匠心。限于专业设置特色，论文须以古典文献的研究为主，庶学避免驰骋玄奥，修言必径，或以西学珍记究彷，以文献附用。如是，则论文从揆纲到成稿，皆有删改，递成后貌。其得益处在于文献研究，为日后的读博、进论做博士后，大有助力；其损减者，未赔尽如初衷，一展西学西积功。至于得失，的鹄不容与之言流。

苏东坡乃千古奇材，一代鸿儒，后人评其事功皆东一流，毫发无遗恨，古代不过其枝末。

20×20＝400

吉林大学

景也，若无其人品学养、天资性情的陶冶镕裁，光靠专攻大家如虎桥者矣。所以，艺得一技，非专人无以积攒，非专学无以入道，非真言无以明理，非真性无以致善。集中观展祖述《诗经·大序》，综验出于诗文创作，多以论文、论艺、出乎一辙，析言妙理，琪含无间，如若评其："学问文章之气，郁乎萃萃，发于笔墨之间，此虽他人而莫能及"，至美。发，是言诸中而形于外，笔迹潇洒者，动人也。由此观之，先生成文，早尝步趋，今日再读，纵不能后枝其微，而大体已备，样之以慰青年时代之间学记忆，不亦宜乎。

　　先生就读之时，已任中层干部，后至大学校长。专工极十分忙碌，忙里偷闲，以学术为事业，若精专一问学，自有百尺多之成果也也，是为序。

　　　　　　　　　　　　　癸卯晚辈于率草堂

目录

序 / 1

自序 / 1

弁言 / 2

第一章　意：基本范畴 / 40

第二章　书写：文人体验 / 68

第三章　东方命题：技道两进 / 93

第四章　分野："君子—小人"评骘系 / 110

第五章　大通：无意于佳 / 130

第六章　活参：一抹人文色彩 / 151

第七章　不隔：冲淡 / 180

第八章　略视：批评散片 / 198

第九章　新古典的丰碑 / 221

主要参考文献 / 241

附录：

苏轼书法作品当下收藏一览表 / 245

书法的当代意义、学科属性及其教育的思考——《艺术品》访谈录 / 252

书家书法风格平议 / 268

书法文化散步 / 288

书法·线条·思 / 327

生命存在的一种方式——《于剑波书法》读后感 / 335

闲言书房联 / 343

体悟与感言——赵海丽《北朝墓志文献研究》序 / 349

漫话楹联 / 355

书法赏析片段 / 368

后记 / 382

序

丛文俊

先金学棣是我首届书法文献与书法史硕士研究生，入学至今已三十年矣。顷告知拟将硕士学位论文付梓刊行，请序，不禁感慨良久，因赘数言于专。

先金学棣的论文题目是《超以象外：苏轼书法理论阐释》，体制宏大，几与博士论文相埒。先金是聪明人，读书多，知识面宽，可资取者夥，故尔看问题的角度与掘深，以及尚论及条贯，皆有其独到之处，而时或假西学为他山之石，亦常有会心。限于专业设置特色，论文须以古典文献的研究为主，尽量避免驰骋想象，侈言义理，或以西学理论先行，以文献附用。如是，则论文从提纲到成稿，皆有删改，遂成今貌。其得益处在于文献研究，为日后的读博、进站做博士后，大有助力；其损减者，未能尽如初衷，一展西学积功。至于得失，尚不曾与之交流。

苏东坡乃千古奇才、一代鸿儒。后人评其事事皆第一流，毫发无遗恨，书法不过其技末。虽然，若无其人品学养、天资性情的陶冶镕裁，岂能卓然大家而彪炳青史。所以，书法一技，非其人无以独得，非其学无以入道，非其言无以明理，非其性无以致真。其中观念祖述《诗经·大序》，体验出于诗文创作，是以论

1

文、论书，出乎一辙，新意妙理，契合无间，山谷评其书"学问文章之气，郁郁芊芊，发于笔墨之间，此所以他人终莫能及"，是矣。发，是有诸中而形于外，笔迹流美者，斯人也。由此观之，先金论文，早有涉猎，今日再读，纵不能尽抉其微，而大体已备，梓之以资青年时代之学问记忆，不亦宜乎？

先金就读之时，已是中层干部，后至大学校长。其工作十分忙碌，忙里偷闲，以学术为事业，若能专一问学，自当有更多之成果面世。

是为序。

<div align="right">癸卯惊蛰于丰草堂</div>

自序

书法雅好，可使生命丰盈；苏轼楷模，以促精神高标。苏轼，可敬可畏，如太史公言："高山仰止，景行景止。虽不能至，然心向往之。"书法，可学可赏，如苏文忠公云："凡物之可喜，足以悦人而不足以移人者，莫若书与画。"此乃正心诚意，隐德在人，惟天知之。

若离书法，不知情趣境界何由来？纵有繁华三千，"人间有味是清欢"，可在墨染星辰云水间。明习政事，皆有本原；区区于俗务之间，碌碌于尘埃之地。人生若有不快乐，只因不识苏东坡。遥想苏公当年，"试上超然台上看，半壕春水一城花"，尽是诗意年华。山川不改旧，岁月不言逝，心亦安然。

才无他长，学以自守；埋首卷书，不求甚解。心有远方，行远自迩；欲行天下，力有不逮。人生在世，当知行合一。穷理尽性，既应勇猛精进，又要守正创新。事功致用，既应行于所当行，又当止于所当止；方可节奏适当，不乱方寸；有劳有逸，一张一弛。初心持守，孔子曰："志于道，据于德，依于仁，游于艺。"道不虚行，必赖洪荒之力；内得于己，外得于人；惟时运筹，穆如清风，浮云自开。

语言世界，任由驰骋。囿于禀赋，为文简陋，敝帚自珍，求

教于大方之家。苏公云："小器易盈，宜处不争之地；大恩难报，终为有愧之人。"嗟乎！人生有涯而知无涯，得到有余而报不足，感慨系之矣！

是为序。

自我来黄州，已过三寒
食。年年欲惜春，春去不
容惜。今年又苦雨，两月秋
萧瑟。卧闻海棠花，泥
污燕脂雪。暗中偷负
去，夜半真有力。何殊
年少病起头已白。

春江欲入户，雨势来
不已。小屋如渔舟，濛濛
水云里。空庖煮寒菜，
破灶烧湿苇。那
知是寒食，但见乌
衔纸。君门深九重，
坟墓在万里。也拟
哭途穷，死灰吹不
起。

右黄州寒食二首

苏轼《寒食帖》，34 cm×119.5 cm，台北故宫博物院藏

弁言

　　西方哲人康德说，人是借助想象力创造文化的生物。苏轼一生就是在不停地创作自己，最终把自己一生创作成一部伟大的作品，供后人不断地享受到阅读与解读他的乐趣与收获。当下的人们，倘若从后现代主义的角度来看，苏轼俨然成了后人超乎寻常的精神消费品，既可以是一场豪华殿堂里的贵族盛宴，也可以是一次市井平民的郊外野餐；既可以耐得住反复咀嚼细细品味其中甘苦，也可以享得住大快朵颐囫囵饕餮快餐文化；按照苏轼自己的说法那就是"吾上可以陪玉皇大帝，下可陪卑田院乞儿""眼前见天下无一不好人"①。林语堂《苏东坡传》云："他的肉体虽然会死，他的精神在下一辈子，则可成为天空的星、地上的河，可以闪亮照明、可以滋润营养，因而维持众生万物。""苏东坡已死，他的名字只是一个记忆。但是他留给我们的，是他那心灵的喜悦，是他那思想的快乐，这才是万古不朽的。"②现今坊间还流传"人生缘何不快乐？只因未学苏东坡"一说。是故，苏轼也就成为后世

① （宋）贾似道《悦生随抄》转引（宋）刘庄舆《漫浪野录》。林语堂：《苏东坡传　武则天传》，张振玉译，《林语堂文集》第六卷，北京：作家出版社，1997年版，第8页。
② 林语堂：《苏东坡传　武则天传》，张振玉译，《林语堂文集》第六卷，北京：作家出版社，1997年版，第8、335页。

研究者的一座精神富矿，取之不尽，用之不竭，可谓每个研究者心中都有一个苏东坡，以至于研究成果卷帙浩繁，良莠芜杂，难于爬梳检索，然而唯独对其书法学研究却寥若晨星，隐闪其间，更难钩沉探赜。当下苏轼书法学研究初看是一个老问题，其实又是一个新问题，似乎还是一个可供攻关的难题，常令研究者产生如王安石在《游褒禅山记》中所发出的感叹："夫夷以近，则游者众；险以远，则至者少。而世之奇伟、瑰怪，非常之观，常在于险远，而人之所罕至焉，故非有志者不能至也。有志矣，不随以止也，然力不足者，亦不能至也。有志与力，而又不随以怠，至于幽暗昏惑而无物以相之，亦不能至也。然力足以至焉，于人为可讥，而在己为有悔；尽吾志也而不能至者，可以无悔矣，其孰能讥之乎？"[①]

一、苏轼其人

苏轼所生活的时代是一个文化极为发达的朝代，亦是一个能够产生文化巨人的时代。历史上朝代更替，一乱一兴，几成一个周期律。盛唐之后，历经五代十国之纷争，至公元960年，赵匡胤陈桥兵变，黄袍加身，建立北宋。大宋文化立国，奉行崇文抑武之策，优遇士大夫，胜于前后列朝，且社会面上知识得到足够大传播，文化艺术相对昌盛；虽武力羸弱，又屡受外侮，其实在鼎盛时期的国民生产总值占全球比例亦甚高（有数据为17.3%）[②]，

[①] 王安石：《游褒禅山记》，金锋主编：《唐宋八大家文集》，北京：九州出版社，2004年版，第685页。

[②] 《中国不同历史时期经济状况对比表》，杜君立：《现代的历程：一部关于机器与人的进化史笔记》，上海：上海三联书店，2016年版，第803页。

国民之富足与文明之演进是他族外人无可比也，是故环顾四周皆为蛮荒洼地，甚至从农业文明落差为狩猎文化，真乃不可同日而语也。法国汉学家谢和耐（Jacques Gernet）言："十三世纪的中国，其现代化的程度是令人吃惊的……中国是当时世界首屈一指的国家，其自豪足以认为世界其他各地皆为'化外之邦'。"[1] 所以，一众国外历史学者认为"唐代是中世纪的黄昏，而宋朝则是'现代的拂晓时辰'"。英国科技史专家李约瑟在《中国科学技术史》中礼赞宋代"文化和科学都达到了前所未有的高峰"，最为光辉的"四大发明"中的印刷术、火药和指南针的应用，对于世界文明作出了杰出的贡献。[2] 他们还常常艳称"中国最伟大的朝代是北宋和南宋"（China's Great Age：Northern Sung and Southern Sung）"宋代是十足的'东方的文艺复兴时代'""北宋时代是中国历史上具有划时代意义的时代""北宋的朝政是近古中国政治现代化的起步""宋代近代化比西方早五百年"，[3] 不一而足。

传太祖誓碑不杀士大夫[4]，优待文士，故终有宋一代，鲜有文人遭妄杀，此乃"盛德之事"（北宋名臣范仲淹语）、文明之事也。赵宋王朝文化极盛，产生了一大批文化巨人，可谓是中国文艺复兴之时代，亦为后世中国士大夫向往的理想乐园[5]。中华文化至此由相对开放、自信外倾、宣武播文、色调浓烈的唐型文化转向了

[1] 吴钩：《宋：现代的拂晓时辰》，桂林：广西师范大学出版社，2015年版，第3页。

[2] 转引自叶坦：《大变法：宋神宗与十一世纪的改革运动》，北京：生活·读书·新知三联书店，1996年版，第16页。

[3] 吴钩：《宋：现代的拂晓时辰》，桂林：广西师范大学出版社，2015年版，第1—4页。

[4] 王夫之：《宋论》卷一。

[5] 参见柏杨：《中国人史纲》，长春：时代文艺出版社，1987年版，第591—595页。

相对封闭、沉潜内倾、守内虚外、色调淡雅的所谓宋型文化。①宋代实施文治靖国方略以及开明文化政策，防堵了武人拥兵割据，呈现出气象一新、文华物熙的局面。20世纪以来，国内学人评论有宋一代，无不盛赞。王国维赞叹："天水一朝人智之活动与文化之多方面，前之汉唐，后之元明，皆所不逮也。"②陈寅恪评价："华夏民族之文化，历数千载之演进，造极于赵宋之世。"③邓广铭服膺："宋代的文化，在中国封建社会历史时期之内，截至明清之际的西学东渐的时期为止，可以说，已经达到了登峰造极的高度。"④谈到盛极必衰，后来封建王朝再无此盛景。所以，宋代就常常被后人想象成中土文化的山崖式风景，于是乎"无限风光在险峰"，供后人领略，并有不可企及之感。事物总有正反两个方面，宋代文化既然呈现出"山崖式"状态，那么这个时代就会有高处的风险与不可预测性。

苏轼恰是这个时代之树上结出的一颗丰硕果实。其才学识，高人一筹；其诗词文，独步古今；其书画艺，自成高格。清代学者张道在《苏亭诗话》中写道：

余尝言古今文人无全才，惟东坡事事俱造第一流地步。六朝以前无论已，自唐以下，李太白、杜子美以诗名，而文与书

① 参见冯天瑜、何晓明、周积明：《中华文化史》，上海：上海人民出版社，1990年版，第634页。
② 王国维：《宋代之金石学》，《王国维考古学文辑》，南京：凤凰出版社，2008年版，第113页。
③ 陈寅恪：《邓广铭〈宋史职官志考证〉序》，《金明馆丛稿二编》，北京：生活·读书·新知三联书店，2001年版，第277页。
④ 邓广铭：《宋代文化的高度发展与宋王朝的文化政策》，《邓广铭学术论著自选集》，北京：首都师范大学出版社，1994年版，第162页。

法不甚爆。韩昌黎以诗古文名，而书法无称之者。白乐天以诗名，而文与书法俱不传。陆放翁以诗名，而文与书法亦不传。此世目为诗中大家最著者也。即同时欧阳永叔、王介甫，古文为大家，诗亦名家，无书名。曾子固古文为大家，并无诗名。即子由古文为大家，诗亦次乘。

东坡则古文齿退子而肩庐陵，踵名父而肘难弟，故有"韩苏""欧苏""三苏"之称。诗则上接四家，空前绝后。书法独出姿格，不袭晋唐面目，与山谷、元章、君谟，并号大家。至标举余艺，以雄健之笔，蟠屈为词，遂成别派，后惟稼轩克效之，并称"苏辛"。画墨竹，齐名湖州。乃复研讲经术，作《易传》《书传》，文人之能事尽矣。若其忠实孝友，要为冠罩千古。①

苏轼对后世影响如电耀眼，如雷贯耳，播及寰宇，高自庙堂之上，下至柴扉布衣，有关其逸闻趣事，口耳相传，可谓是中华文化中的"苏轼现象"。近世文人对苏轼评价甚高，溢美之词不绝如缕。林语堂认为"像苏东坡这样的人物，是人间不可无一难能有二的"②；刘思训推"苏东坡是宋代第一才子，高明大节，映照古今"③；李泽厚认为，苏轼典型意义正在于他是"地主士大夫矛盾心情最早的鲜明人格化身"，把"中晚唐开其端的进取与退隐的矛盾双重心理发展到一个新的质变点"④。苏轼之所以是苏轼，是因为他

① （清）张道：《苏亭诗话》，清光绪十九年（1893）长沙学院刻本。
② 林语堂：《苏东坡传　武则天传》，张振玉译，《林语堂文集》第六卷，北京：作家出版社，1997年版，第5页。
③ 刘思训：《中国美术发达史》，陈辅国主编：《诸家中国美术史著选汇》，长春：吉林美术出版社，1992年版，第1998页。
④ 李泽厚：《美的历程》，合肥：安徽文艺出版社，1994年版，第155页。

具有介于凡俗与天界之间"天人合一"的理想人格，既超凡又入俗，既高大上又接地气，有灵魂，有趣味，人生意义丰富，生活方式多彩。

（一）苏轼行历

研究苏轼书法理论，当先简知其人，这方可谓《孟子》所言"知人论世"矣，苏轼其人亦言"古人论书，兼论其人生平；苟非其人，虽工不贵"，因为苏轼不但是一位书论大家，其人生阅历亦犹如一幅展开的艺术杰作。苏轼生于仁宗景祐三年十二月十九日（公元 1037 年 1 月 8 日），卒于徽宗建中靖国元年七月二十八日（公元 1101 年 8 月 24 日），字子瞻，一字和仲，号东坡居士，卒谥文忠，眉州眉山人。苏轼一生大抵可以划分为如下几个阶段：

1. 眉山灵气，年少有志

苏轼乃为初唐大臣苏味道之后，其祖父是苏序，赠太子太傅；祖母史氏，追封嘉国太夫人。其父为苏洵，赠太子太师；母程氏，追封成国太夫人。苏轼生于四川眉山，此地素有文化底蕴，千年灵气，重于一时，陆游曾称其为"郁然千载诗书城"[1]。自幼奋厉有当世志，"生十年，父洵游学四方，母程氏亲授以书。程氏读东汉《范滂传》，慨然太息。轼请曰：'轼若为滂，母许之否乎？'程氏曰：'汝能为滂，吾顾不能为滂母邪？'"（《宋史·苏轼传》）祖传遗风与当世家风对苏轼之熏陶，犹如泡汤之于泡菜，汤料浓郁，泡菜味道则异。比冠，学通经史，属文日数千言。初好贾谊、陆

[1] 陆游：《眉州披风榭拜东坡先生遗像》，《陆放翁全集·剑南诗稿》卷九，中国书店，1986 年版。

赘书，论古今治乱，不为空言；既而喜《庄子》，喟然叹息曰"吾昔有见于中，口未能言，今见《庄子》，得吾心矣"①。苏轼生性放荡不羁，人性率真，才气超凡，"苏轼自为童子时，士有传石介《庆历圣德诗》至蜀中者，轼历举诗中所言韩、富、杜、范诸贤以问其师。师怪而语之，则曰：'正欲识是诸人耳。'盖已有颉颃当世贤哲之意"（《宋史·苏轼传》）。俗言曰"三岁看老"。苏轼出身诗书传世之家，居住天地缊缊之眉山，少有当世志，资质过人，聪颖敏慧，根强苗壮。

2. 科举题名，初涉仕途

嘉祐元年（1056），苏轼初次出川赴京，参加朝廷的科举考试。嘉祐二年，试礼部。苏轼的《刑赏忠厚之至论》获得主考官欧阳修的赏识，但欧阳修犹疑其客曾巩所为，但置第二；复以《春秋》对义居第一，殿试中乙科。后欧阳修以书语梅圣俞曰："老夫当避此人，放出一头地。"（《宋史·苏轼传》）苏轼一时声名大噪。嘉祐六年（1061），苏轼应中制科考试，入第三等。宋代制科惯例，一、二等皆虚设，自宋初以来，制策入三等，惟吴育与轼而已。除大理评事、签书凤翔府判官。②苏轼赴任途中，至渑池寺庙感叹人生无常，思索人生终极意义，写出了著名的七律名篇《和子由渑池怀旧》："人生到处知何似，应似飞鸿踏雪泥。泥上偶然留指爪，鸿飞那复计东西。老僧已死成新塔，坏壁无由见旧题。往日崎岖还记否，路长人困蹇驴嘶。"凤翔文物古迹颇多，著名"凤翔八观"深得苏轼观摩鉴赏。苏轼可谓"弱冠，父子兄弟至京

① （宋）苏辙：《亡兄子瞻端明墓志铭》，《东坡题跋》，上海：上海远东出版社，1996年版，第383页。
② 宋代官制分为"官""职"和"差遣"，前两种是虚设，不认实职，只有差遣才是实际职务。

师，一日而声名赫然，动于四方。既而登上第，擢词科，入掌书命，出典方州"（《宋史·苏轼传》）。

3. 自请出京，辗转南北

凤翔任职三年余，宋英宗治平二年（1065）正月还朝，任殿中臣差判登闻院。次年，丁外忧家居。宋神宗熙宁元年（1068）返京。熙宁二年二月，神宗起用王安石为参知政事，历时十八年的变法运动正式开始。熙宁四年（1071），时王安石创行新法，苏轼上书论其不便，得罪新派，于是请求出京任职，革新除弊，因法便民，颇有政绩。熙宁四年被派往杭州任通判，是年十一月下旬抵达杭州，就情不自禁地陶醉在湖光山色之中，早已忘掉了文同在京城时对其所作的"北客若来休问事，西湖虽好莫吟诗"之告诫，诗人诗心，西湖歌吟不断，吟出脍炙人口的"欲把西湖比西子，淡妆浓抹总相宜"之宋诗风韵，亦留下了说不尽的故事。熙宁七年（1074）秋调往密州任知州，此北地与江南相比风土人情大有区别，但苏轼悯农之心不变，下车伊始，便投入组织捕蝗战疫之中。北地一望平川的桑麻之野，与江南如诗如醉的湖山美景相比，不免令人产生落寞之感，苏轼超然旷达性格与乐观的天性，只能活出人生的精彩。重读《庄子》释然快慰，"游于物之外"则心无芥蒂，"无所往而不乐"。该会猎时则会猎，"老夫聊发少年狂。左牵黄，右擎苍。锦帽貂裘，千骑卷平冈"（《江城子·老夫聊发少年狂》）。该饮酒时则饮酒，"寒食后，酒醒却咨嗟。休对故人思故国，且将新火试新茶。诗酒趁年华"（《望江南·春未老》）。苏轼文学创作进入了一个新境界，开启了崭新的豪放派词风。熙宁十年（1077）四月至徐州任知州，八月遭遇洪水泛滥，苏轼身披蓑衣，脚踏芒鞋，抗洪抢险，固堤治水，深得民心。文

坛领袖苏轼坐镇徐州，徐州不免就会成为一时文人墨客心神向往之地，雅集亦一时兴盛，黄庭坚、秦观投其门下，与诗僧参寥结为挚友。元丰二年（1079）四月调往湖州任知州。湖州山水清远，"环城三十里，处处皆佳绝"，苏轼再回江南，为实现"上以广朝廷之仁，下以慰父老之望"（《湖州谢上表》），又作新之规划，然宏图未得施展，徒留余悲。

4. "乌台诗案"，被贬黄州

苏轼调任湖州知州，上任后，即给宋神宗写了一封《湖州谢上表》，本意为谢恩，却也将其愤懑见诸文字，如"愚不适时，难以追陪新进""老不生事，或能牧养小民"。后御史中丞李定，御史舒亶、何正臣等人摘取其中语句和此前所作诗句，以谤讪新政的罪名，是年七月二十八日，皇甫尊奉命抵达湖州，"顷刻之间，拉一太守，如驱犬鸡"（宋孔平仲《孔氏谈苑》）。苏轼遭遇"乌台诗案"，人生落入谷底，羁押103天，险遭不测，后得到从轻发落，躲过一劫，贬为黄州团练副使，本州安置。祸兮，福兮，一言难尽。苏轼被贬黄州期间，一个崭新的自我在苦难中蜕变了出来，其书法、文学创作风格突变，犹如金蝉脱壳，迎来了其人生又一个转变奇点，也成为了其人生意义的丰沛期。元丰三年（1080）二月到达黄州，苏轼生活困顿，初寓居定慧院，五月迁临皋亭。其间创作了《卜算子·黄州定惠院寓居作》："缺月挂疏桐，漏断人初静。时见幽人独往来，缥缈孤鸿影。惊起却回头，有恨无人省。拣尽寒枝不肯栖，寂寞沙洲冷。"其情其景由此可见一斑，在给李端叔信札中言："得罪以来，深自闭塞，扁舟草履，放浪山水间，与樵渔杂处，往往为罪人所推骂，辄自喜渐不为人识。平生亲友，无一字见及，有书与之亦不答，自幸庶几免矣。"元丰四年

（1081）春天，苏轼在黄州的东坡上筑屋，自题之曰"东坡雪堂"，作《雪堂记》。苏轼谪居黄州四年期间创作了大量的文学作品、学术著作以及书法作品，可谓是苏轼创作的丰收期。这些作品表达了苏轼当时的真情实感，元丰五年（1082）创作的《定风波》可谓是一幅"自画像"："莫听穿林打叶声，何妨吟啸且徐行。竹杖芒鞋轻胜马，谁怕？一蓑烟雨任平生。料峭春风吹酒醒，微冷，山头斜照却相迎。回首向来潇瑟处，归去，也无风雨也无晴。"同年创作了不朽的"天下第三行书"《黄州寒食诗》："自我来黄州，已过三寒食，年年欲惜春，春去不容惜。今年又苦雨，两月秋萧瑟。卧闻海棠花，泥污燕支雪。暗中偷负去，夜半真有力。何殊病少年，病起须已白。""春江欲入户，雨势来不已。小屋如渔舟，蒙蒙水云里。空庖煮寒菜，破灶烧湿苇。那知是寒食，但见乌衔纸。君门深九重，坟墓在万里。也拟哭途穷，死灰吹不起。"黄庭坚为之折服，为之作跋，叹曰："东坡此诗似李太白，犹恐太白有未到处。此书兼颜鲁公、杨少师、李西台笔意，试使东坡复为之，未必及此。东坡或见此书，应笑我于无佛处称尊也。"作为一位孤独的理想追求者，苏轼《记承天寺夜游》一文可见其生命中一景："元丰六年十月十二日夜，解衣欲睡，月色入户，欣然起行。念无与为乐者，遂至承天寺寻张怀民。怀民亦未寝，相与步于中庭。庭下如积水空明，水中藻荇交横，盖竹柏影也。何夜无月？何处无竹柏？但少闲人如吾两人者耳。"[①]

5. 走出谷底，东山再起

元丰七年（1084），苏轼离开黄州，奉诏赴汝州就任，途中

[①] （宋）苏轼：《东坡志林》，北京：中华书局，1981年版，第2页。

游庐山，在西林寺壁上题诗："横看成岭侧成峰，远近高低各不同；不识庐山真面目，只缘身在此山中。"（《题西林寺壁》）然后又夜游石钟山，写下了《石钟山记》，叹曰："事不目见耳闻，而臆断其有无，可乎？"足见其此时的审美愉悦与理性思考。经池州，过芜湖、当涂，抵金陵，出入王安石的半山园，途中劳顿，不料幼儿夭折，便上书朝廷，请求转住常州，后被批准。元丰八年（1085），苏东坡暂居住常州，不时往返真州与润州。是年，神宗驾崩，宋哲宗即位，高太后临朝听政，旧党重新得到起用，新党遭受打压。苏轼复为朝奉郎，七月启程知登州。到官五日，以礼部郎中被召还朝。在朝半月，升起居舍人。元祐元年（1086）三月，升中书舍人，九月又升翰林学士，知制诰。此时苏轼正可谓顺风顺水，声望也日隆。是年四月，变法旗手王安石故去，苏轼在代皇帝起草的《王安石赠太傅敕》中予以高度评价："名高一时，学贯千载。知足以达其道，辩足以行其言。瑰玮之文，足以藻饰万物；卓绝之行，足以风动四方。"而后当发现旧党一些弊端之后，不但予以抨击，而且再次向皇帝提出谏议，由此又遭受保守势力之构陷，卷入"元祐党争"。苏轼至此是既不能容于新党，又不能见谅于旧党，进退维谷，因而再度自求外调。元祐四年（1089）三月，苏轼受命任龙图阁学士知杭州，七月抵达杭州任上。重回故地，惬意十足，但亦生仕宦生涯之厌倦。第二年率众疏浚西湖，立三塔，筑"苏堤"，增色山水，造福一方。元祐六年（1091）三月，被召入京，任翰林学士承旨，知制诰，兼侍读。八月，又知颍州任上，心境平和，生活恬适，疏浚颍州西湖，并筑"苏堤"。元祐七年（1092）二月，再奉诏知扬州，至此"二年阅三州"。八月，奉诏返京任职，进官端明殿学士、翰林侍读学

士、礼部尚书，这是苏轼一生最高官位，但其无心眷恋仕途，也厌倦无休止的党争，于是再次请求外放。元祐八年（1093）九月，奉诏知定州。外调以来，四任知州，修"苏堤"，泽民生，造福一方。

6.外放发落，一生颠簸

元祐八年（1093）九月，高太后去世，哲宗归位，新党再度执政，打击所谓"元祐党人"，苏轼当然位列其中。封建社会朋党之争历代有之，不过历代党争的层次与内涵，似乎都不及北宋党争来得丰富和深沉，诸党相攻击不已，无奈严复认为"若研究人心政俗之变，则赵宋一代历史，最宜究心"①。苏轼遭受一贬再贬，在奔赴贬所的路上五改谪命，于绍圣元年（1094）十月抵达惠州贬所，然后疏浚惠州西湖，并筑"苏堤"。绍圣四年（1097）四月，接到朝廷诰命，责授琼州别驾，昌化军安置。年已62岁的苏轼被一叶孤舟送到了徼边荒凉之地海南岛儋州。儋州物质生活很苦，但苏轼仍然"超然自得，不改其度"，精神生活有滋有味，直把儋州当成了自己的第二故乡，自云"我本海南民，寄生西蜀州"（《别海南黎民表》）。元符三年（1100）正月，哲宗驾崩。五月，奉诏以琼州别驾，调廉州安置，不得签书公事。七月到廉州贬所。九月，改舒州团练副使，永州安置。行至英州，复任朝奉郎，提举成都玉局观。徽宗建中靖国元年正月抵虔州，五月至真州，六月经润州拟到常州居住。苏轼在真州游金山龙游寺时所作《自题金山画像》诗云："心似已灰之木，身如不系之舟。问汝平生功业，黄州惠州儋州。"七月二十八日（1101年8月24日）卒于常

① 严复：《与熊纯如书》，王栻主编：《严复集·书信》（第三册），北京：中华书局，1986年版，第668页。

州，享年六十五岁，御赐谥号文忠（公）。苏轼留下遗嘱葬汝州郏城县钧台乡上瑞里。次年，其子苏过遵嘱将其安葬。

"人生如逆旅，我亦是行人。"（《临江仙·送钱穆父》）苏轼在政治的漩涡中度过了颠沛流离的一生，宦海几度浮沉，上上下下；多次流放，南来北往；大起大落，自言"诗人例穷苦，天意遣奔逃"（《次韵张安道读杜诗》）。"乌台诗案"，命悬一线。新党打压，戴罪流放。旧党排挤，自请放逐。封建社会是典型的人治社会，既有"朝为田舍郎，暮登天子堂"之幸遇，又是一朝天子一朝臣的场景，所以大宋当政者对于苏轼的评价时而高到天上，时而贬到地狱，既可评定为"深思治乱，无有所隐""终是爱君"，也可认定为"愚弄朝廷，妄自尊大"；既可看作是"一代之宝""骤当殊擢"，也可贬斥为"屏之远方""黜居思咎"。苏轼在放逐与回归中留给了后人这样一个形象：竹杖芒鞋，吟啸徐行于中国大地上的东坡居士，正如其词《定风波》中所言"此心安处是吾乡"，忘怀于得失，心安于当下，避免了"人生无根蒂，飘若陌上尘"的悲剧，获得了心灵的宁静和精神的升华，"苏轼的'心安'是对人生彻悟之后的精神自由，是'聚散离合本是缘'的达观，是'得即高歌失即休'的超然，更是'一蓑烟雨任平生'的从容"。① 苏轼走遍了大宋的山山水水，东西南北中都留下了他的足迹，超越了羁绊，走开了双脚；化解了郁闷，舒张了胸怀；将悲剧的现实活成了人生喜剧，将颠沛旅途活成了人生作品。苦难出诗人，苦难练就人，苏轼被逼至生命的边缘，却令其人生大放异彩。苏轼的心路历程是与其人生履历相起伏的，有时是平坦大道，有时是登

① 杨卫国：《此心安处是吾乡》，《学习时报》2016年4月14日第6版。

上巅峰，有时是跌入谷底，这才成就其丰富而完整的人生。

人生的成功与失败不能以一时之表现论定，所以，我们考察一个人的成功与失败亦不能为一时所迷惑，更不能为一时之功利所左右，有人生前一时志得意满却可能是真正的失败者，历朝历代的佞臣奸人大抵如此；有人一生可谓遭受挫厄、饱受艰难却可能是人生的真正成功者，历史上的圣人贤者亦大体相仿。《孟子·告子下》云："舜发于畎亩之中，傅说举于版筑之间，胶鬲举于鱼盐之中，管夷吾举于士，孙叔敖举于海，百里奚举于市。故天降大任于斯人也，必先苦其心志，劳其筋骨，饿其体肤，空伐其身，行弗乱其所为，所以动心忍性，曾益其所不能。"经过人生的历练与精神的洗礼方可成就人生，在精神事业方面更应该如此。日本涩泽荣一认为："在精神事业上，如果也只顾眼前的成功，目光短浅，那就要受到社会的批评，对世道人心的进步，不会有所贡献，而以永远的失败而告终。"① 不能以一时成败论人，从苏轼人生看来，人应该坚持"以人的职责为标准以决定自己的方向"②，运用黑格尔的话说就是，"人既然是精神，则他必须而且应该自视为配得上最高尚的东西，切不可低估或小视他本身精神的伟大和力量。人有了这样的信心，没有什么东西会坚硬顽固到不对他展开"。③

（二）苏轼精神世界

苏轼的精神世界是丰富多彩的，在所谓信仰上大度为怀，兼

① ［日］涩泽荣一：《论语与算盘》，余北译，北京：九州出版社，2012年版，第179页。

② ［日］涩泽荣一：《论语与算盘》，余北译，北京：九州出版社，2012年版，第185页。

③ ［德］黑格尔：《哲学史讲演录（第一卷）》，贺麟、王太庆译，北京：商务印书馆，1959年版，第3页。

容并蓄，倡导儒释道合一；在出世与入世取向上，既有所抉择又随遇而安；在艺术领域，那是人生生活样式，游刃有余。这个世界可以束缚其肉体但约束不了其灵性；在实体世界，苏轼是芸芸众生一分子，同样是离不开油米酱醋茶，但活得有滋有味；在精神世界，苏轼可以占有整个宇宙星空，自由自在，任其驰骋。

1. 以儒为主兼融道释

苏轼的审美精神是丰富而深刻的，这是他将儒、释、道相融，并融入自身生命体验的结果，"苏轼之'深于性命自得'的意义，就在于由对外在的社会功业的追求转化为对内在心灵世界的挖掘，把禅宗的生死、万物无所住心与儒家、道家执着于现实人生及个体人格理想的现实联系起来，使个体生命价值最终实现作为人生的最高境界，成为后世追求个体人格美的典范"。① 苏轼讲经、悟道、参禅，乃在于以儒为体，以释老为用，正所谓"以佛治心，以道治身，以儒治世"（宋孝宗语）。苏辙在《亡兄子瞻端明墓志铭》中记轼"初好贾谊、陆贽书，论古今治乱，不为空言。既而读《庄》，喟然叹息曰：'吾昔有见于中，口未能言；今见《庄子》，得吾心矣'。乃出《中庸论》，其言微妙，皆古人所未喻。尝谓辙曰：'吾视今世学者，独子可与我上下耳。'既而谪居于黄，杜门深居，驰骋翰墨，其文一变，如川之方至，而辙瞠然不能及矣。后读释氏书，深悟实相，参之孔、老，博辩无碍，浩然不见其涯也。先君晚岁读《易》，玩其爻象，得其刚柔远近喜怒逆顺之情，以观其词，皆迎刃而解。作《易传》未完，疾革，命公述其志，公泣受命，卒以成书，然后千载之微言，焕然可知也。复作

① 邹志勇：《苏轼人格的文化内涵与美学特征》，《山西大学学报（哲学社会科学版）》1996 年第 1 期第 38 页。

《论语说》，时发孔氏之秘。最后居南海，作《书传》，推明上古之绝学，所先儒所未达。既成三书，抚之叹曰：'今世要未能信，后有君子，当知我矣。'"①

苏轼经历了宦海浮沉、穷达多变的一生，道家超然世外的处世哲学可以助其坦然释怀，迅速放下眼前的不顺，亦可以令其面对波澜起伏时处变不惊、旷达洒脱，虽漂泊不定却能随遇而安。在密州期间，重读《庄子》，豁然开朗，并以道家思想作为武器，护卫自己的灵魂，保持着对生活的信念和乐观心态，一直做个乐天派，曾写下许多超然旷达、等量齐物、"我生百事常随缘"类富有道家情怀的文字，如"人生一世，如屈伸肘"（《后杞菊赋》）；"人生所遇无不可，南北嗜好知谁贤；死生祸福久不择，更论甘苦争蚩妍"（《和蒋夔寄茶》）；"凡物皆有可观。苟有可观，皆有可乐，非必怪奇伟丽者也。餔糟啜醨，皆可以醉；果蔬草木，皆可以饱。推此类也，吾安往而不乐？……且名其台曰'超然'，以见余之无所往而不乐者，盖游于物之外也"（《超然台记》）。从道家学说中感悟出的处世哲学又进一步影响着苏轼的文艺理论，包括其书法美学思想，无论其推崇的"意与趣"还是"平淡"与"自然"，都无不是与道家审美旨趣保持一致性的。

苏轼参禅悟佛，曾抄写过《金刚经》和《阿育王塔铭》，佛学经典不离左右，自言"《楞严》在床头，妙偈时仰读"，取佛禅之精华为自所用，而非仅仅为宗教观念所囿。苏轼在《记袁宏论佛》中借用袁宏《汉记》说佛很是浅近："浮屠，佛也。西域天竺国有佛道焉。佛者，汉言觉也，将以觉悟群生。其教以修善慈心

① 《东坡题跋》，上海：上海远东出版社，1996 年版，第 383 页。

为主，不杀生，专务清净。其精者为沙门。沙门，汉言息也。盖息意去欲，归于无为。又以为人死精神不灭，随复受形，生时善恶，皆有报应。故贵行善修道，炼精养神，以至无生而得为佛也。"[①]北宋中后期是文人士大夫学佛高峰期，司马光谓"近来朝野客，无座不谈禅"（司马光《戏呈晓夫》）。佛禅思想使苏轼更能参透事物的本质，明晰儒道佛三家思想并不对立，并将佛家哲理与先前接触并体悟的儒道思想融为一体，达到"无碍"的境界。在苏轼穷达多变的一生中，也常有与佛僧交游、探讨禅理的经历，尤其是被贬惠州、儋州的几年中，步入晚年的苏轼更是常与佛学为伴。对佛禅的妙悟给常年漂泊如"不系之舟"的苏轼以精神上的静谧与慰藉，也为他的书法创作和美学思想增添了佛禅的理趣。从苏轼交游看，他受到过居士王大年、张方平的影响，又与高僧契嵩、怀琏、常总等有接触。苏轼先后两次任职杭州时，与佛僧多有来往，是他接受佛教思想的重要时期，他三上径山寺，与维琳主持多有交往。苏轼弥留之际，与维琳道别，可见其参佛禅之深。建中靖国元年七月二十五日，苏轼手书与维琳："某岭海万里不死，而归宿田里，遂有不起之忧，岂非命也夫！然死生亦细故尔，无足道者。维为佛法为众生自重。"二十六日，与维琳以偈语："与君皆丙子，各已三万日。一日一千偈，电往那容诘。大患缘有身，无身则无疾。平生知罗什，神咒真浪出！"二十八日，维琳对其曰："端明宜勿忘西方。"苏轼应道："西方不无，但个里着力不得！"钱世雄在旁曰："固先生平时践履至此，更需着力！"苏

① 曾枣庄、舒大纲：《苏东坡全集（5）》，北京：中华书局，2021年版，第2392页。

轼又答道："着力即差！"后湛然而逝。①苏轼这一临终对答，宛如一位高僧大德，落下了人生的大幕。禅宗注重内心的顿悟与超越，强调本心，主张一切从自我本性出发，把"心"作为万事万物的本体。禅悟并不远离人间烟火，而是产生于日常生活的各个方面。禅学的世俗化引导着宋代文人士大夫的审美态度向世俗化转变，唐代华丽、壮美的审美倾向逐渐淡出书坛，代之以淡泊悠远、含蓄宁静、平淡自然的宋代审美新风向。

苏轼不可能超越其时代，所谓"三教合一"是与宋代世风相关，当时士大夫狂热礼赞南宗禅，禅悦之风风靡士林，佛门有识名僧大德们亦竭力援儒入佛，谋求汇通儒释，大唱儒释调和，同东坡情意甚笃的大觉怀琏曾描绘三教合一融合欢乐图景："若向迦叶门下，直得尧风荡荡，舜日高明，野老讴歌，渔人歌舞。当此之时，纯乐无为之化。"（《禅林僧宝传》卷十八）儒道释集于苏轼一身，世人从不同侧面解读苏轼就会得到不同的效果，恰如其《题西林壁》所云"横看成岭侧成峰，远近高低各不同"，但是苏轼那座山还是那座山，整体的风景依然如故，不会因为他人观察视角不同而发生变化。"三教合一"只能说明苏轼思想之来源，但并不是说苏轼思想就是三教思想的简单拼凑的物理变化，其实是一个化学变化的过程，最终成就了苏轼的思想世界。王水照如此评价苏轼的思想，倒为深透："每一个中国人，若认真省视自己的精神世界，必会发现有不少甚为根本的东西是直接或间接地来自苏轼的（这里指的当然不仅仅是文学观念，而主要是就世界观、人生观而言），称他为中国人'灵魂的工程师'，绝不过分。就此

① 参见王水照、崔铭：《苏轼传》，天津：天津人民出版社，2008年版，第386—389页。

而言，历史上罕有堪与相比。因此，苏轼的思想对于国人生命灵性的启沃，盖不在孟轲、庄周之下，而恐远在程颐、朱熹、王阳明等哲学巨匠之上。……宋以后中国文化人的心灵中，无不有一个苏东坡的形象在——这是历史在民族文化心理中的积淀，是人心中的历史。"①

2. 介乎于入世与遁世之间

苏轼一生宦途多艰，屡遭贬斥，斡旋于保守与变革党争，挣扎于新旧之夹击，仿佛迍邅坎坷不得志。然而，苏轼又具有入世与遁世的两副面貌，既向往陶渊明之退隐，又歆羡士大夫之显闻，入世却是其本质，而留给后人的主要形象却是遁世一面，恰恰这一面才是苏之为苏之关键所在。苏轼是一名彻底的封建文人士大夫，从未真正做到"天下有道则见，无道则隐"（《论语·泰伯》），"用之则行，舍之则藏"（《论语·述而》），而是真实地感叹："夫天未欲平治天下也，如欲平治天下，当今之世，舍我其谁也？"（《孟子·公孙丑下》）。三苏应科举功名考试，当是奋厉当世志的重要动机所致，其《刑赏忠厚之至论》云："有一善，从而赏之，又从而咏歌嗟叹之，所以乐其始而勉其终。有一不善，从而罚之，又从而哀矜惩创之，所以弃其旧而开其新。""可以赏，可以无赏，赏之过乎仁；可以罚，可以无罚，罚之过乎义。过乎仁，不失为君子；过乎义，则流而入于忍人。故仁可过也，义不可过也。"当高太后擢其为翰林学士，顿时感恩涕零，老泪浊落。但他通过诗人所表达出来的那种人生空漠之感，却比前人任何口头上或事实上的"退隐""归田""遁世"却来得更为深刻更为沉重，如其《方山

① 王水照、朱刚：《苏轼评传》，南京：南京大学出版社，2004年版，第2页。

子传》描述出世之超脱："庵居蔬食，不与世相闻。弃车马，毁冠服，徒步往来山中，人莫识也。"[①]苏轼的一生历经仁宗、英宗、神宗、哲宗、徽宗五位北宋皇帝的统治时期，身历庆历新政、熙宁变法、元祐更化、绍圣绍述，宦海浮沉，穷达多变，苏辙云"其于人，见善称之，如恐不及；见不善斥之，如恐不尽；见义勇于敢为，而不顾其害。用此数困于世，然终不以为恨"[②]，故而成就了苏轼之所以是苏轼。古人叹曰："呜呼！轼不得相，又岂非幸欤？或谓：'轼稍自韬戢，虽不获柄用，亦当免祸。'虽然，假令轼以是而易其所为，尚得为轼哉？"（《宋史·苏轼传》）此亦说明，任何人的灵魂不经过风雨洗礼与烈火锻炼，就绝不会冲刷与冶炼出有价值的东西，正如明代洪应明《菜根谭》所言"精金美玉的人品，定从烈火中锻来；思立掀天揭地的事功，须向薄冰上履过"。苏轼的出世其实是其入世的另一个方面的表现，其出世绝对是建立在入世基础上的，没有其入世也就无所谓其出世，对此后人切不可本末倒置地看待这一问题。

3. 广泛涉猎诸艺术领域

苏轼在艺术方面是中国历史上罕见的全能型人才，"器识之闳伟，议论之卓荦，文章之雄隽，政事之精明，四者皆能以特立之志为之主，而以迈往之气辅之。故意之所向，言足以达其有猷，行足以遂其有为。至于祸患之来，节义足以固其有守，皆志与气所为也"（《宋史·苏轼传》）。其文纵横驰骋，汪洋恣肆，明晓畅达，"一代文章之宗"（宋孝宗语），位居"唐宋八大家"，"虽嬉笑

① 参见李泽厚：《美的历程》，合肥：安徽文艺出版社，1994年版，第155—156页。
② （宋）苏辙：《亡兄子瞻端明墓志铭》，《东坡题跋》，上海：上海远东出版社，1996年版，第384页。

怒骂之辞，皆可书而诵之。其体浑涵光芒，雄视百代，有文章以来，盖亦鲜矣"（《宋史·苏轼传》）。还有人评云："东坡作文如天花变现，初无根叶，不可揣测。""东坡盖五祖戒禅师后身，其文俱从般若部中来，自孟轲左丘明太史公后一人而已。"① 其诗清新豪健，放笔纵意，新奇脱羁，与黄鲁直并称"苏黄"；其词开豪放一派，博大开阔，铁板铜琶，唱大江东去，与辛稼轩并称"苏辛"；其画枯木怪石，文人意气，清淡简散，首倡文人画观念；其书丰腴跌宕，自创新意，天真烂漫，"自当推本朝第一"（黄庭坚语），与黄鲁直、米元章、蔡君谟并称"苏黄米蔡"。后人将苏轼创造的文化世界称为"苏海"，"非大海之广不足以言其'波澜浩大，变化莫测'（宋吕本中《吕氏童蒙训》），非大海之深不足以言其'力斡造化，元气淋漓，穷理尽性，贯通天人'（宋孝宗《御制苏文忠公集序》）"，与韩愈"韩潮"并称"苏海韩潮"。② 不过苏轼在《文说》中说："吾文如万斛泉源，不择地皆可出。在平地，滔滔汩汩，虽一日千里无难。及其与山石曲折，随物赋形，而不可知也。所可知者，常行于所当行，常止于不可不止，如是而已矣！其他，虽吾亦不能知也。"这一自我评价与比喻倒如同其父自号"苏老泉"了，不免有十足的自信与几分诙谐的自负！上善若水，苏轼一生做人如山，做事若水，自然而然，了无雕饰，"华夏文明之种种不同的艺术倾向历史地积淀于他的血肉之躯中，水乳交融地形成了一个大于其各个组成部分之和的整体。从而苏轼生动地成为

① 毛晋：《跋》，苏轼：《东坡题跋》，屠友祥校注，上海：上海远东出版社，1996 年版，374 页。

② 宋人李涂在《文章精义》中最早提出是"韩海苏潮"，嗣后人们习称"苏海韩潮"，因为韩愈的"驱驾气势，若掀雷挟电，撑抉于天地之间"（唐司空图《题柳集后》），以"潮"作喻，至为恰当。参见王水照、崔铭：《苏轼传》，天津：天津人民出版社，2013 年版，第 436 页。

中国艺术精神的集大成者"。①

二、苏轼书法创作分期

宋代是中国书法史上继晋、唐之后的第三个高峰，其行书艺术推迈唐贤，直接与晋人抗礼分席。宋人之所以能在气象恢宏的唐代书法之后，自辟天地，并取得极高成就，与苏东坡的崛起密不可分。

苏轼与宋代之间关系，既可以说是宋代成就了苏轼，也可以说是苏轼这批人间之龙凤成就了宋代。书法创作在宋代可谓是一个鼎盛时期，以苏黄米蔡为代表的新书风的出现，可谓是一个新的书法时代的标志。苏轼一生书法创作历经了一个演变之过程，表现出前后一些书风差异亦是理所当然。苏轼的门人黄庭坚曾云："东坡少时规摹徐会稽，笔圆而姿媚有余。中年喜临写颜尚书，真行造次为之，便欲穷本。晚乃喜李北海书，其毫劲多似之。"②暂且不论黄庭坚此评语是否确切，但大体已从年龄角度将苏轼书法分为少、中、晚三期。有人还借用禅宗顿悟的说法，把苏轼的整体创作历程分为初期的"见山是山"，接着是"见山不是山"，然后再回到"见山还是山"三个阶段。③现根据苏轼书法创作及其人生历程，可将苏轼书法创作划分为前期、炼狱期、后期三个时期。

① 李泽厚、汝信主编:《美学百科全书》，北京：社会科学文献出版社，1990 年版，第 446 页。
② 崔尔平选编:《历代书法论文选续编》，上海：上海书画出版社，1993 年版，第 70 页。
③ 陈中浙:《苏诗书画艺术与佛教》，北京：商务印书馆，2004 年版，第 273 页。

（一）前期：直追晋人

苏轼起先模习"二王"，师法魏晋，深知其师的黄庭坚指出"东坡道人少学《兰亭》，故其书姿媚似徐季海。至酒酣放浪，意忘工拙，字特瘦劲似柳诚悬"。① 无论是似徐季海还是似柳诚悬，应该都是师法魏晋之结果。元丰二年"乌台诗案"之前，苏轼存世作品约五十一幅，从现存最早的《奉喧帖》到中期之前的《北游帖》，多为楷书，也有部分行楷，正如苏轼所言"书法备于正书，溢而为行草。未能正书，而能行草，犹未尝庄语，而辄放言，无是道也"，② "今世称善草书者或不能行，此大妄也。真生行，行生草，真如立，行如行，草如走。未有未能立行而能走者也。今长安犹有长史真书《郎官石柱记》，作字简远，如晋、宋间人"③。

早期阶段，苏轼崇尚晋人简远之风，强调"东晋风味"④，以王羲之的《兰亭集序》《乐毅论》《东方朔画赞》和王献之的《十三行》作为典范，得王羲之、王献之小楷之精髓，并在《题王逸少书三则》中云："《兰亭》《乐毅》《东方先生》三帖，皆妙绝，虽摹写屡传，犹有昔人用笔意思，比之《遗教经》，则有间矣。"⑤ 作于治平元年（1064）的《亡伯苏涣挽诗帖》，无论在字法、笔法、章法还是隽丽洒脱的意态上都极似二王小楷。而十三年之后，书于

① 崔尔平选编：《历代书法论文选续编》，上海：上海书画出版社，1993年版，第67页。
② 《历代书法论文选（上册）》，上海：上海书画出版社，1979年版，第314页。
③ 崔尔平选编：《历代书法论文选续编》，上海：上海书画出版社，1993年版，第54—55页。
④ （宋）苏轼：《东坡题跋·跋秦少游书》，屠友祥校注，上海：上海远东出版社，1996年版，第233页。
⑤ （宋）苏轼：《东坡题跋》，屠友祥校注，上海：上海远东出版社，1996年版，第198页。

熙宁十年（1077）的《问养生帖》，其字法、笔法仍然出自二王，只是在意态上有所改变。作于元丰元年（1078）的《远游庵铭》之精妙则像王献之的《十三行》，刘正成评价道："《远游庵铭》应是苏轼的精意之作，……其点画的精美、隽秀，其用意的恬适、超妙，绝像《十三行》韵致和形态，真如精金美玉。其对晋人小楷精髓的把握，超过颜、超过欧，与虞世南可伯仲之间。智永的《真草千字文》亦显得僵仆整饬而乏味了。唐、宋之间，真难以出其右者。"①

苏轼虽然崇尚东晋风味，却没有一味模仿和重复晋人书法，而是"自出新意，不践古人"，超脱前人法度的束缚，保持自己的志趣，开创宋代新书风。书于熙宁三年（1070）的《治平帖》，呈现那时郁不得志、惆怅忧伤的心境，承载了苏轼"郁结"情感的点画虽有东晋逸风，却更多地添加了"意造无法""信手烦推求"的意趣。苏轼中岁之前所书的《北游帖》，暗含"进取与隐退""超俗与入世"的矛盾心理，阅该书札之内容可知其当时书写之心境，"北游五年，尘垢所蒙，已化为俗吏矣。不知林下高人犹复不忘耶！"飘逸洒脱的点画、流畅自如的行气将上述心境淋漓尽致地挥洒于纸上，任情纵意的风格愈发明显。

苏轼早年崇尚魏晋六朝风气，毫无疑义。但是，黄山谷认为苏轼书似徐季海，当有疑义。从现存徐季海书迹看，在行与质上与苏轼都相去甚远。苏轼本人也不太认可黄山谷有此说法："昨日见欧阳叔弼，云：'子书大似李北海。'予亦自觉其如此。世或以

① 刘正成：《中国书法全集33·苏轼一·苏轼书法评传》，北京：荣宝斋，1991年版，第5—6页。

为似徐书者，非也。"① 也就是说，苏轼自认为其书似李北海，而断然否认似徐季海之说。其子苏过亦为其父声张："吾先君子，岂以书自名哉，特以其至大至刚之气，发于胸中而应之于手，故不见其有刻画妩媚之工，而端章甫，若有不可犯之色，知此然后知其书。然其少年喜二王书，晚乃喜颜平原，故时有二家风气。俗子初不知，妄谓学徐浩，陋矣。"② 黄山谷认为其师书似徐季海，不知为何出此语？也许山谷定有其说之理由或另有隐情。很有意思的是，清朝康有为竟然发现苏轼书类北魏《马鸣寺碑》，其《广艺舟双楫》云：北魏《马鸣寺碑》，"唐人寡学之，惟东坡独肖其体态，真其苗裔也。""《马鸣寺碑》侧笔取姿，以开苏派。"③ 此显然有牵强之意。

（二）炼狱期：凤凰涅槃

黄州蛰伏五年，是苏轼艺术创作的分水岭，其命运发生了大转折，思想产生了大转换，艺术出现了大突变，这一道分水岭，既可以将苏轼人生分为黄州前时代与黄州后时代，也可以在这座高高的岭上欣赏其无数的人生与艺术风景。失之东隅，收之桑榆。苏轼在黄州数年，浴火重生，精神世界凤凰涅槃，艺术境界得到了升华。从元丰二年（1079）"乌台诗案"始，到元祐元年（1086）苏轼回归朝廷之前，这一时期的作品主要为行书，也有部分楷书、草书。著名的"天下第三行书"《黄州寒食诗帖》便创作于这一

① （宋）苏轼：《东坡题跋·自评字》，屠友祥校注，上海：上海远东出版社，1996年版，第2页。
② （宋）苏轼：《东坡题跋》，屠友祥校注，上海：上海远东出版社，1996年版，第238页。
③ （清）康有为：《广艺舟双楫》，《历代书法论文选（下册）》，上海：上海书画出版社，1979年版，第820、822页。

时期。

不破不立，大破则大立。现存的《梅花诗帖》是苏轼书法风格从前期到后期的转换型作品，是苏轼书写的一次自我革命。苏轼于元丰三年正月二十日度关山，在春风岭上观梅而发诗意，吟出《梅花二首》，二月一日抵达黄州，《梅花诗帖》为初到黄州后所作，是存世苏书中唯一可信的狂草作品。"春来空谷水潺潺，的皪梅花草棘间。昨夜东风吹石裂，半随飞雪渡关山"，先以规整的行草展开，随后渐渐被波荡的心绪冲开，转入不受牵绊的狂草，最后以近似怀素笔法的奔放大草收笔，压抑、愤懑之情化作一纸动人心魄的线条，尽情地情绪宣泄，尽情地精神狂欢，一扫往日的"魏晋风度"，将眼前之景与心中之情一吐为快，酣畅淋漓。

一阵狂放的自我纵情之后，苏轼又收了回来，此一时期法唐人，尊唐式，这可能与其遭受到的生存境遇相关，戴罪之身更应该有意或无意地知法守法，约束自己天生的恣情纵意到某个所谓正确的轨道上。唐人书以法取胜，恰好迎合了苏轼此时的心理需求。黄山谷在跋苏轼书《叙英皇事帖》中云："余尝评东坡善书乃其天性。往尝于东坡见手泽二囊，中有似柳公权、褚遂良数纸，绝胜平时所作徐浩体字。又尝为余临一卷鲁公帖，凡二十许纸，皆得六七，殆非学所能到。"[1] 明代王世贞在《艺苑卮言》中云："《乳母铭》盖子瞻亲书于石上者，以故比之他书，尤淳古遒劲，其用墨过丰，则颜平原之遗轨也。"[2] 然而，古人的法绳实质上是很难真正束缚住苏轼对于情意表达的，"宋尚意"其实已经成为

① 《东坡志林叙录》，曾枣庄、舒大纲主编：《苏东坡全集（8）》，北京：中华书局，2021 年版，第 3895 页。
② 崔尔平选编：《明清书法论文选（上）》，上海：上海书店出版社，1994年版。

了一个时代的风尚，苏轼当然也不可能脱离这个时代，反而成为了一个时代风尚的推波助澜乃至方向舵手，正如熊秉明总结的那样："宋代书家创作生活有一共同历程，便是先学习唐法，继之以摆脱唐法。摆脱之后追求什么呢？追求自由表现，形成自己的风格。楷书规矩很严，不容许自由轻松的制作，所以宋人不再有真正的正楷，若写楷书也绝非初唐的真书。"①

在一放一收，亦放亦收中，苏轼收获了艺术的巅峰之作。任何艺术作品都是时代之产物，都与创作者的当时创作心态有关，创作于元丰五年（1082）的《黄州寒食诗帖》同样如此，读罢其诗句，再加上映入眼帘的书法作品，不用掩面而思，就可料想苏轼当时之心境状况，因"君门深九重"而报国无望，叹"坟墓在万里"而有家难归。黄庭坚跋语亦道出了此作品为世间不可多得之艺术品，"试使东坡复为之，未必及此"。《黄州寒食诗帖》可谓是宋代书法的光辉顶点，泽被后世。《前赤壁赋卷》书于元丰六年（1083），是苏轼谪居黄州的第三年，心境已趋泰然，丰腴肥厚、豪放潇洒的楷书线条娓娓道出此时的情意。明代董其昌对其跋语："东坡先生此赋，楚骚之一变也；此书，《兰亭》之一变也。宋人文字俱以此为极则。"② 这是极高而又中肯之评价。此外，苏轼在这一时期还有部分信笔直书、彰显自然妙趣的尺牍，如《职事帖》《覆盆子帖》《获见帖》《一夜帖》《人来得书帖》《阳羡帖》。此类尺牍多为随笔信札，质朴随性，行气流畅，妙趣横生，引人入胜，字里行间充溢着一股日常生活的气息，引领着宋代文人的尚意新

① 熊秉明：《中国书法理论体系》，《书法与中国文化》，上海：文汇出版社，1999 年版，第 63 页。
② 刘正成：《中国书法全集 33·苏轼一·苏轼书法评传》，北京：荣宝斋，1991 年版，第 12 页。

书风。

（三）后期：苏风吹拂

黄州数年的贬谪生活是苏轼在政治生涯上遭受的第一次重大打击，那时的作品皆为失意之下的情感抒发，虽然能够呈现出生命创造的爆发力及超凡作品，但是同时也说明其书法创作仍旧处于变化期而非稳定期，真正能够代表苏轼稳定成熟且具有"程式化"风格的作品主要是书于黄州时期之后，也就是元祐元年（1086）后，苏轼人生中最后的，也是书法生涯中辉煌的那十五年，达到"心手双畅"、自然到通体无碍的境地。这一时期，苏轼一直在宦海中浮沉，经历着复杂多变的大起大落。经历了半生的颠簸，苏轼自觉"心似已灰之木，身如不系之舟"，心态上愈发宠辱不惊、去留无意，作品风格也渐渐趋于平淡自然，以行书和楷书为主。

现可拈出苏轼这一时期的几幅作品，以供参议。《祭黄几道文》，一幅行楷作品，书于元祐二年（1087），是为了贫苦生活中早逝的饱经磨难的正直文人黄几道书写的祭文，浓墨重笔，伴着感同身受的悲凉之情，书写了一曲庄严肃穆的挽歌。《中山松醪赋》和《洞庭春色赋》合卷，书于绍圣元年（1094），是在绝望凄苦的旅途中所书的行楷作品，期望在弃世之前将这一丈余长的合卷赠与友人。全卷节奏井井有条、一气呵成，技法成熟老练、挥洒自如，意蕴无穷。《归去来兮辞卷》，书于绍圣三年（1096），是为答谢代替家人来探望他的僧人卓契所作，洋溢着这一时期难得一见的轻松喜悦、畅快释然之气息，正契合了《归去来兮辞》作者陶渊明的诗境，犹如一首难得的抒情曲。《渡海帖》和《江上帖》书

于苏轼生命的最后时段。年事已高且疾病缠身的他并没有被儋州的荒岛生活消磨了意志，反而磨砺出顽强的生命力和矢志不渝的斗志，正如其言："问汝平生功业，黄州惠州儋州。"精美的结体、有序的章法、雄健的气息完全将笔迹的颤抖掩埋，散发出强烈的艺术感染力。这些点画线条所展现出来的远远超过单纯的书法之精美，更多的是鼓舞人心的精神力量。

生命当然都难逃从旺盛期到衰老期，但是生命的体验和积淀是会越来越丰厚的，失掉技能的同时增加的是人生的履历，苏轼同样也遵循这一定律，如《江上帖》中有些笔画已经显得不再那么灵动，但丝毫不影响后人对其珍视。弘一法师的绝笔"悲欣交集"，是一幅传之久远的伟大作品，具有伟大的艺术感召力量，可以时时唤醒人们的生命意识，令人肃然起敬。苏轼晚年的作品愈加珍贵，是其生命最后留给世间的礼物，如宗教般地圣洁。

苏轼早年追摹晋人书风，妍丽秀美；中年遍参唐法，丰厚腴姿；晚年稳定风格，沉稳遒劲洒脱。重要的是，艺术创作及其作品都是创作者生命本质力量的对象化，所以，苏轼每个时期的书法创作及其表现形式都是与其当时的生命状态相契合的，可以超然物外，但是不会超出其生命之外。后人对于苏轼书法创作无论作何分期，都是与其生命历程相一致的，其人生历程若无变化，生命状态若无变化，也就无法作出其艺术创作之分期，因为所有所谓分期都不是凭空臆造出来的。

三、苏轼书论的基本特质及其研究的历史与现状

一个人要站在时代的最前沿，就一刻也不能没有理论思维。

苏轼尝言：“吾虽不善书，晓书莫如我。苟能通其意，常谓不学可。”这已表明苏轼置书法参悟及其学理通晓于何等重要地位，简直是要凌驾于书法实践之上，由此也就可理解其为何崇尚"技道两进"之命题，并"绕开形式技巧，开始在观念、认识上提出了一系列振聋发聩的口号"[①]。所以，有人作出如此的评价："苏轼的成功是一种划时代的成功，他不仅以出色的技巧实践在晋唐夹缝中冲出一条生路，不仅由此而倡导出一代新风，不仅有强有力的个人风格，不仅有无数同道和追随者聚集在他的大旗下，更重要的是，他有鲜明的书法观念方面的开拓。"[②] 苏轼书论不是凭空而就的，而是有其历史渊源与时代背景的，是建立在当时社会形势与人文状况之上的，主要见诸《苏轼全集》《佩文斋书画谱》《六艺之一录》《东坡题跋》《东坡事类》等。

（一）苏轼书论的基本特质

苏轼深悟书法之道，洞悉其玄妙之处，显现出其本质力量，能发现他人无力发现的隐蔽的书法秘密，能说出他人欲说而不会说的书法之理。凡是书法遮蔽，苏轼都试图将其揭开。今人推"苏东坡为真正代表宋代书论的第一位理论家。仅凭书论的数量与规模，胜于他的大有人在，但若论观点的精密度与开拓性格，他是当时唯一的佼佼者"。[③] 总观其书论可以概括出如下几个特质：

1. 浓重的生命意味和守正出新的性格

苏轼书论的元基点是生命，洋溢着浓浓的生命意识，他所发

① 陈振濂：《书法学综论》，上海：上海书画出版社，2018年版，第31页。
② 陈振濂：《书法学综论》，上海：上海书画出版社，2018年版，第84页。
③ 陈振濂：《书法学综论》，上海：上海书画出版社，2018年版，第128—129页。

明和使用的一些范畴（如"意"）与命题（如"无意于佳乃佳尔"）皆具鲜活的生命之感，一个范畴、一个命题就是人的一次觉醒，一次反观自己的认识，似乎在实践着三千年前希腊德尔斐神庙的建造者在神庙门廊的石柱上刻下的铭文："认识你自己"。而心路超越正是苏轼书论最基本的深层次的理论倾向，如果寻求这种理论倾向的意义，可以简单地用歌德之言"对人来说，最有兴趣的事就是人"和卡西尔之言"认识自我……已被证明是阿基米德点，是一切思潮的牢固而不可动摇的中心"① 来作回答。苏轼书论的最伟大之处也就在于是生命对于书道的伟大觉醒，是为人生提供"意义之网"，为人生构筑一个有价值的"精神家园"②。无鲜活的生命之感也就无鲜活的理论。苏轼书论的守正出新性格主要表现在承继传统，正道致远，既崇尚晋人，又效法唐人，重在实现自我突破，是对唐代堂皇之气的超越及其构筑的成法的突破，是对晋人无懈可击的完善格调的一次反叛，也就意味着是一次新的建立，一次新的历史性转折。

2. 实践性的真实与感性的体验

苏轼书论是生命之树上开出的花朵，更是书法实践的结果，然而伽达默尔却说"一切实践的最终含义就是超越实践本身"③。理论是美丽的，理论之树是常青的。恩格斯曾说，一个民族想要站

① ［德］恩斯特·卡西尔：《人论》，甘阳译，上海：上海译文出版社，1985年版，第3页。

② 余英时认为："宗教、道德、艺术、文学思想等都是为人生提供'意义'的活动。……在这个层面上，无论是自觉的或不自觉的，人生都离不开一套'意义之网'的支持。这是人的精神的家。一旦'意义之网'破灭了，个人便当然落到存在主义所说的'无家可归'的境地。"（详见辛华、任菁编：《内在超越之路——余英时新儒学论著辑要》，北京：中国广播电视出版社，1993年版，第7—8页）

③ ［德］伽达默尔：《赞美理论》，上海：上海三联书店，1988年版，第46页。

在科学的最高峰，就一刻也不能没有理论思维。同样，一名书法家要想达到艺术光辉的顶点，那也就不可能离开理论思维。苏轼书论主要来源于一时一地对书法的体验，具有感觉的真实性，这种书论直接导源于个人感觉而非他人经验，故多具独创性；思别人之未思，言他人之未言，故又兼随意性；直言快语，不饰雕凿，一语中的，反映出苏轼审美体验在理性之余多倾向于感性。苏轼的书法感性体验是建立在其丰厚的生命体验基础之上的，是他人难以超越的一种生命体验，没有这种超乎寻常的体验，也就没有所谓的苏轼的书法理论。苏轼书论是一位书法大家的书论而非一位职业书论家的书论，其书论的真实性与可靠性就是来源于创作实践，因此更贴近其书法灵魂。所以，苏轼的书法理论更能打动人，正如马克思所言："如果你想得到艺术的享受，那你就必须是一个有艺术修养的人。如果你想感化别人，那你就必须是一个实际上能鼓舞和推动别人前进的人。"① 在书法理论方面，苏轼就是马克思所说的那种人。

3. 直觉顿悟与非逻辑跳跃性

苏轼书论多是一种直觉顿悟的言说，这种言说是以其深刻性而非庞大体系取胜。直觉顿悟非常具有灵感、才气和新意，因为直觉是不必进行理性分析就能直接领会到事物真相的一种心理能力。意大利美学家克罗齐（Benedelto Croce，1866—1952）认为，直觉首先是心灵的一种赋形力、创造力和表现力，而艺术即直觉。法国当代著名文艺理论家雅克·马利坦（Jacquces Maritain，1882—1973）认为，直觉顿悟的言语具有秘语性，"不是靠平常意

① 马克思：《1844 年经济学哲学手稿》，北京：人民出版社，2000 年版，第146 页。

义上的'认识'一词认识这一切的，而是通过把所有这一切纳入他隐约的幽深处而认识这一切的"①。由此看来，苏轼书论需要"破译"，这给对其解读带来了一定难度。若再按南宗禅的顿悟论，不立文字，那苏轼书论只能作为理解苏轼书学思想的"偈子"去领会。既然是直觉的，也就是非逻辑的跳跃性的，因此就存在一些表象上的悖论，存在用词上似乎不确定性的泛化，即使其内在是统一的、确定的。这一基本特质可以带来更多的灵性和思维的辩证以及想象的无限空间。

4. 隽永题跋与散语随笔

苏轼书论文本存在方式上以短小题跋与随笔为主，虽不讲究长篇大论，但理论价值甚高。苏轼的即时感觉与直觉思维方式决定其书论文本在形式上是十分精约的，在此精约之中，书法本体论、风格论、批评论、创作论、书史论等等多有交涉，形成内部的统一与和谐。这也许是他对唐代书论恢宏巨制的倦怠，在问鼎理论时常常以短言快语直接挑战唐人，甚或不在意去构筑什么体系，所以也就不在乎采用何种文体方式，无怪乎有人总结道："中国古代美学和文艺理论大多采用评点式、品评式、序跋式、随笔式，甚至是以诗论诗的形式。这些形式的共同特点是以直接的文艺现象为对象，从而成了作为经验形态的中国形式美学的最适宜的载体。"②

苏轼在理解与认识书法时，充满着智慧、灵性、识见，往往

① ［法］雅克·马利坦（Jacquces Maritain）：《艺术与诗中创造性直觉》，刘有元、罗选民等译，北京：生活·读书·新知三联书店，1991年版，第94页。
② 赵宪章主编：《西方形式美学》，上海：上海人民出版社，1996年版，第28页。

在人文处"参活句",以自由的思维方式,深广的思虑与优越的慧性超出一切思维与联想的阻隔与障碍,无拘无束,不执着,不黏滞,通达透脱。德山缘密圆明禅师提出"参活句,莫参死句":"上堂:'但参活句,莫参死句。活句下荐得,永劫无滞。一尘一佛国,一叶一释迦,是死句。扬眉瞬目,举指竖佛,是死句。山河大地,更无殽讹,是死句。'"①苏轼科试《刑厚忠赏之至论》在适用典故上亦敢"参活句"。②其书论笼有重重的人文色彩,透出缕缕活脱的人文精神气息,"苏子瞻通诗艺,精赏鉴,制笔造墨,植蔬调羹,意有所适,辄落毫如风雨。此际,有数语缀于其后者。大抵初非十分用意,然姿态横生,谐谑杂出,一派生趣。诉之于文字而能表出如许丰沛的义味,着实荡摇人情"。③苏轼书法理论何尝不是如此?

5.儒道释三教为哲理基础与诗文书画四论互渗圆融

苏轼,作为一名批评家,注重的是艺术"成教化""助人伦"之功能,其品评标准主要建立在儒学基础上;作为一名书家,则主要留意于艺术的自我愉悦功能,其创作思想大都建立在释、道基础上,但也对其作品具有很高的功利期望的,东坡曾自道:"此纸可以镵钱祭鬼。东坡试笔,偶书其上,后五百年,当成百金之

① (宋)普济:《五灯会元(卷一五)》,苏渊雷点校,北京:中华书局,1984 年版,第 935 页。

② 苏轼《刑赏忠厚之至论》有一典故:"当尧之时,皋陶为士,将杀人。皋陶曰:'杀之三。'尧曰:'宥之三。'故天下畏皋陶执法之坚,而乐尧用刑之宽。"欧阳修问其典出何处?轼答:事出《三国志·崔琰传》孔融注中。孔融注引《魏氏春秋》,借曹操把袁绍之子袁熙之妻赐儿曹丕,致信曹操说,周武王伐纣,把纣宠妃妲己赐周公。曹问典出何处?融答:以今推古,想当然耳。欧阳修大为惊叹。

③ 屠友祥:《校注东坡题跋小引》,(宋)苏轼:《东坡题跋》,上海:上海远东出版社,1996 年版,第 3 页。

直。物固有遇不遇也！"①又道："书此以遗生，不得五百千，勿以予人。然事在五百年外，价直如是，不亦钝乎？然吾佛一坐六十小劫，五百年何足道哉！"②苏轼诗文书画四论不可分割，研究其书论若不顾其余，那必导致片面或缺漏。我们面对"参化圆融"的苏轼书论就必须采取"活参圆识"的态度，方能知解苏轼书论三昧。

综观苏轼书论可以发觉，由于其书论精约而其他文论却宏富，故其书论在其文论的衬托下往往虚幻出如月晕般的"光环"，以至造成书论恢宏庞大的气象，诱惑着书论研究者前来"淘金"，一旦踏上"淘金"之途，才知这是一次非常大的冒险。

（二）苏轼书论研究的历史与现状

宋、元、金、辽、明、清各朝代对苏轼书论研究的贡献主要在于整理、归纳，偶尔出现数句中肯的评说，显得零星琐屑，缺乏整体把握，这已成为书论研究中的一种流弊。近现代以来，马宗霍的《书林藻鉴》仍偏重于苏轼书作评介；祝嘉的《书学史》仅存其书作排列；王镇远的《中国书法理论史》只能留给苏轼书论研究数页篇幅，给人感觉则是刚开场就收了尾；刘正成主编的《中国书法全集·苏轼卷》重于图版，并局限于卷末对苏轼书论进行分类注释；还有张光宾的《中华书法史》、梅泽的《中国美学思想史》、朱仁夫的《中国书法史》等等相关史类书籍也只稍有关涉；《书法研究》等杂志中有关苏轼书论的研究论文也是凤毛麟

① （宋）苏轼：《东坡题跋·戏书赫蹏纸》，屠友祥校注，上海：上海远东出版社，1996年版，第237页。
② （宋）苏轼：《东坡题跋·书赠宗人熔》，屠友祥校注，上海：上海远东出版社，1996年版，第237页。

角，微乎其微。迄今苏轼书论研究虽然不可说是空白，但可谓缺少拓荒。目前书学界圈内人谈及苏轼皆表现出浓厚兴趣，大有意欲涉及之势，却往往止于纸上谈兵。兴趣仅是导向研究的前提条件，兴趣却不能代替研究。因此苏轼书论研究沦落到目前这步境地确实不能令人满意，倒令人惋惜与遗憾。

统揽苏轼书论研究现状可作如下概括分类：1.作为"国故"看待，进行一定程度的整理，成为文化"遗产"之一份，其成果主要表现为苏轼书论汇总、年谱修订、历代评点资料汇集、书论注疏等。2.视书论如文学作品，作尽情的想象与描述，这包括各种类型的漫谈、漫议、评述、欣赏等，表现出强烈的感染力和冲人的才气，尽文学之能事。3."搭车式"的顺捎，表现为：一是主要研究苏轼书论以外的其他方面，只将书论作为研究铺陈；二是主论他人书论兼及东坡；三是写史需要，不作专论。4.偶及一点，不及其余；只纸片字，敷衍了事。如此看来，苏轼书论研究目前存在一些主要弊疴有：不能对苏轼书论总体把握，深明其理；或短于对其精微探究，作一番理会；或未作探赜索隐、钩沉致远的深入功夫；或缺乏旁征博引、立言立意的思想。我们既不能因苏轼散片式书论难于爬梳剔抉而放弃，也不能因其至深、至杂、至大而裹足。如果要对苏轼书论保持缄默，那也应该像冯友兰先生所说的那样："人必须先说很多话然后保持沉默。"①

现对苏轼书论进行专门研究，其主旨在于努力消除苏轼书论研究中存在的不足，填补苏轼书论研究中存在的一些空白，对苏轼书论进行一次整体"拓荒"行动。在苏轼书论研究方法上，既

① 冯友兰：《中国哲学简史》，涂又光译，北京：北京大学出版社，1985年版，第382页。

采用"我注六经"与"六经注我"的传统方法，亦择取现代的思维方式进行科学阐释，力求达到历史与现实的有机结合；既注意分析与综合、演绎与归纳的逻辑方法，把握整体与局部的关系，亦注视时间与空间的转换，确保沉入书、诗、史之思，从心灵之路上与苏轼相遇、交流、对话；既让苏轼占有我们，亦可使我们占有苏轼。如此本书在解读、阐释苏轼书论的同时，亦在实践着研究方法有意探索，倘若在研究方法上有所收获，那更是企望不及的。

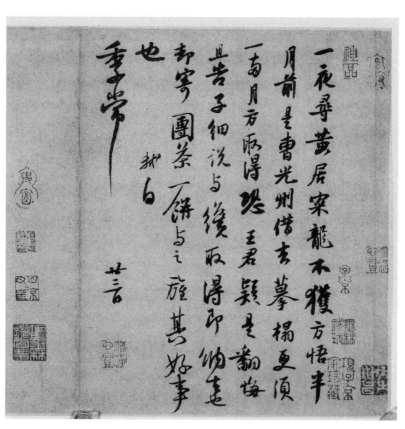

苏轼《一夜帖（致季常尺牍）》，30.3 cm×48.6 cm，台北故宫博物院藏

第一章　意：基本范畴

　　凡为理论体系者，皆有其基本范畴作为其理论基石，即一个成熟的理论体系，都是以其基本范畴作为其标志的。苏轼的书论虽然是以散论的文本形式表现出来，但是由于其内在的基本范畴与基本命题的存在，所以其书论体系是形散而神不散。后人不难发现，"意"是苏轼书论的基本范畴，亦如老庄建立"道"、孔孟注重"仁"、克罗齐使用"直觉"、苏珊·朗格移用"情感符号"、弗洛伊德选用"原欲"、荣格择取"原型意象"作为各自理论体系的基本范畴一样，苏轼反复使用、述说、阐发其"意"范畴，令"意"范畴成为其书论构建之基石。这与书法史学界所谓的"宋尚意"之说是相一致的。苏轼书法理论之所以获得建构，也之所以值得研究，这与"意"这一基本范畴的建立是不无关系的。因此，我们研究苏轼书论体系当从"意"范畴着手，采取历史的与逻辑的梳理，揭示苏轼之"意"范畴的意义，并作出必要的阐释与批评。

一、"意"范畴流变与反思

　　"意"本是一个汉语语词，在某种语境下发展为一个重要概

念，然后在某个理论体系中上升为一个核心范畴，这是一个语词所经历的荣耀之旅，但不是每一个语词都有获得这种荣耀的机会。"意"作为语词作何解释？东汉许慎《说文解字》释："意，志也。从心音。察言而知意也。"清段玉裁《说文解字注》云："志即识，心所识也。"此乃"意"语词之本义。"意"概念上升为中国古典哲论、美论、艺论的一个范畴并受到重视却渊源于古代哲学中的"言意之辩"。《墨子·经说上》云："执所言而意得见，心之辩也。"《孟子·万章上》云："心意逆志，是为得之。"《庄子·秋水》云："可以言论者，物之粗也。可以意致者，物之精也。"《庄子·解物》云："言者可以在意，得意而忘言。"《易传·系辞上》云："子曰：'书不尽言，言不尽意。'然则圣人之意，其不可见乎？子曰：'圣人立象以尽意，设卦以尽情伪，系辞焉以尽其言。'""立象以尽意"遂亦成为后代书论家以"象"论书之滥觞。魏晋南北朝时期，玄学家对"言意之辩"推波助澜，先后形成以欧阳建为代表的"言尽意"派，以荀粲为代表的"言不尽意"派和以王弼为代表的"得意忘言"派。"尚意论"遂成为中国艺术理论主流之一。书法，既然是中国文化核心之核心以及中国艺术之艺术，那么书法理论史上存在"尚意论"亦是理所当然之事了，符合历史逻辑与艺术理论逻辑。

（一）"意"概念引入书法理论溯源

书论自产生之时起，意之概念随之而用。传西汉萧何云："笔者，意也。"迄今可见第一篇书法批评之作——东汉赵壹《非草书》言："欣欣然有自藏之意者，无乃近于矜伎，贱彼贵我哉！"西晋成公绥《隶书体》云："应心隐乎，必由意晓。"传东晋卫

铄《笔阵图》云:"意后笔前者败;……意前笔后者胜。"传王羲之《创临章第一》云:"本领者,将军也;心意者,副将也。"从此一一消息中可知亦存"笔意之辩"。南朝宋虞和《论书表》引王羲之语:"子敬飞白大有意","欣年十五六,书已有意"。南朝齐王僧虔专撰一篇《笔意赞》。梁袁昂《古今书评》云:"抗浪甚有意气""意外殊妙"。梁武帝萧衍作《观钟繇书法十二意》,又《古今书人优劣评》云:"郗愔书得意甚熟","柳恽书纵横廓落,大意不凡"。对于这些具有复杂含义之意,丛师文俊先生《释"意""笔意"》一文予以总体概括:"对于那些可以感知而不尽于言传的美感,对于那些具体可见而又飘乎难测的技巧形式,对于那些代表着'书道'而人的主题的那些内容,人们用宽泛的概念——意来表达。"①

唐人虽尚"法",书法以"法"衡之、绳之,但唐代书论却向"意"之纵深处探求。虞世南《笔髓论·指意》云:"夫未解书意者,一点一画皆求象本,乃转自取拙,岂成书邪!"唐太宗李世民《指意》解"书意"为"思与神会,同乎自然,不知所以然而然矣"。孙过庭《书谱》解"书意"为"情动形言,取会风骚之意;阳舒阴惨,本乎天地之心"。张怀瓘《书议》解"书意":"玄妙之意,出于物类之表;幽深之理,伏于杳冥之间;岂常情之所能言,世智之所能测。"窦蒙《〈述书赋〉语例字格》再作"书意"剖析:"有意:志立乃就,非工不精。""神:非意所到,可以识知。""意态:回翔动静,厥趣相随。""媚:意居形外曰媚。""圣:理绝名言,潜心意得。"寻绎出"意"与神、媚、圣、趣之内在联系。

① 丛文俊:《揭示古典的真实》,郑州:中州古籍出版社,2003年版,第321页。

宋代是文艺革新的年代。晚唐、五代"法"禁松弛,宋初"法"规虽然犹存,但是主体胸次的抒发成为了时代的呼唤,在文学领域,北宋初以杨亿、刘筠为首的"西昆派"崇尚声偶之辞,以华丽的辞藻掩饰其空虚的思想内容,这种形式主义文风遭到了以欧阳修、苏轼为代表的诗人革新派的挞伐,提倡真情实意成为一股新的风气。宋代书家直接高举"尚意"旗帜,苏轼当然是其旗手,并将"尚意"理论推进到一个新的境界与阶段。在绘画领域,"写意"艺术形式于是乎脱颖而出,写意文人画也就自然而然地出现了。苏轼敢为天下先,相传《怪石图》出自其笔下;文同成竹在胸,画出了写意竹子。文人画自宋代始,文人书也从宋代始,"在画风极尽精谨工细的北宋,居然出现了与院体画完全另一种风貌另一种艺术境界的写意画、写意书,出现了苏、黄、米这个书学思想大异时人的群体",① 这一有别于唐代的新变,正代表了这个时代。这为尚"意"思潮出现奠定了时代的基础。

(二)苏轼"意"范畴之蕴义

倘若说"宋尚意"代表了宋人"尚意"的书法理论思潮,那么唐代以前所有对于"意"的零星探讨都是作为必要的铺垫。书法"尚意"思潮在宋代的涌现,这又是由于苏轼作为领思潮之旗手无不相关。于是,"意"也就成为了苏轼书法理论的一个核心范畴或基本范畴,而苏轼书法理论体系围绕这一核心范畴或基本范畴构建起来了。

"意"之所以能够成为苏轼书论的一个基本范畴,那是因为其

① 陈方晋、雷志雄:《书法美学思想史》,郑州:河南美术出版社,1994 年版,第 297 页。

不但具有其内涵与外延的相对规定性，而且还具有其延展的理解边界与开放的释读余地，而"概念是由词语逐步转换而成的，语词可以通过定义来准确界定，而概念的内涵则往往模糊、多义，只能被阐释"[1]。所以，后世人对于苏轼"意"范畴之解读也就具有了延展性、开放性，比如，熊秉明可以用西方视角来解读，"这'意'用现代语汇即是'抒情'，相当于英语的 lyric，指一种恬静、愉悦的创作"。[2] 其实，苏轼在不同语境中也可以灵活运用"意"这一范畴以作适当表达，令"意"范畴具有了丰富的蕴义，现可以择要排列苏轼的有关书论，以作样本看待：

> 张长史草书，颓然天放，略有点画处，而意态自足，号称神逸。柳少师书，本出于颜，而能自出新意……（《书唐氏六家书后》）
>
> 苟能通其意，常谓不学可。（《次韵子由论书》）
>
> 自言其中有至乐，适意不异逍遥游。……我书意造本无法，点画信手烦推求。（《石苍舒醉墨堂》）
>
> 乃是平时有意于学，吾书虽甚佳，然自出新意……（《评草书》）
>
> ……用意精致，猝然掩之，而意未始不在笔。（《书所作字后》）
>
> 故仆书尽意作之似蔡君谟，稍得意似扬风子，更放似言法华。（《跋王荆公书》）

① 陈力卫：《东往东来：近代中日之间的语词概念》，北京：社会科学文献出版社，2019 年版，第 301 页。
② 熊秉明：《中国书法理论体系》，《书法与中国文化》，上海：文汇出版社，1999 年版，第 62—63 页。

非不能出新意求变态也，然其意已逸于绳墨之外矣。（《跋叶致远所藏永禅师千文》）

兰亭、乐毅、东方先生三帖，皆妙绝。虽摹写屡传，犹有昔人用笔意思……（《题逸少书三则》）

苏轼《书篆髓后》批评"自汉以来，学者多以一字考经，字同义异，皆欲一之"。苏轼之"意"亦"字同义异"，但今应谨防蹈"一之"之辙。综合分析，苏轼之"意"主要有六种蕴义：（1）通客观之"理"，即事物内在的规定性，如"通其意"。（2）书作表现的一种耐人寻味的饱满状态，如"意态自足"。（3）有选择地指向或集中于书法创作的心理，如"用意精至"，并由此生发出"书初无意于佳乃佳"的创作理论。（4）书法创作时的主观心愿、意向等，如"意造""适意"，无拘无束地通过书法线条表现人的知、情、意。（5）可供品尝的艺术意味，如"用笔意思""意已逸出绳墨之外"。（6）个性与创新之意志、意趣，如"新意"。苏轼"意"的最高境界，乃是在有限的具体事物之中，敞开一种若有若无、可意会而不可言传的主客合一的无限深远的境界。

苏轼选择以"意"作为其书论的基本范畴，表现出以下几个特点：（1）书法审美从"意"出发，"意"之有无作为衡量书作高下之标准。（2）书法以"意"至"心迹相关"，以表达真实的自我为旨归，"意以谓心迹不相关，此最晋人之病也"（《题山公启事帖》）。徒有其迹，则无心意，仿佛行尸走肉，徒有其表，非苏轼所言之"书法"。（3）"适意"创作，分出"尽意""得意""更放"之状况，讲究书写文人体验。（4）崇尚"新意"，突出个性，体现出人之脱俗价值。（5）主张"寓意"而非"留意"，"君子可以寓

意于物，而不可以留意于物。寓意于物，虽微物足以为乐，虽尤物不足以病；留意于物，虽微物足以为病，虽尤物不足以为乐"（《宝绘堂记》）。

当下研究苏轼之"意"范畴有必要区别以下三个方面：

1. 苏轼之"意"不同于黑格尔之"意蕴"

初看起来，苏轼之"意"恰似西方黑格尔所说的"意蕴"。黑格尔在论及艺术时认为："文学也是如此，每个字都指引到一种意蕴，并不因为它自身而有价值。……艺术作品应该具有意蕴，也是如此，它不只是用了某种线条，曲线，面，齿轮，石头浮雕，颜色，音调，文学乃至于其他媒介，就算尽了它的能事，而是要显现出一种内在的生气，情感，灵魂，风骨和精神，这就是我们所说的艺术作品的意蕴。"① 但是，黑格尔按照西方逻辑思维方式，断然将艺术作品分为内容和形式相别的两者，"意蕴"就是内容，是内在的，形式相对却是外在的。但我们并不能够说"意"就是书法的内容，是内在的，而书迹是形式，是外在的，因为我们东方的思维方式是综合的、圆融的，苏轼更是这种思维的典型代表。再者作为书法媒体汉字，"它的能指和所指之间的联系并非武断的、抽象的、概念的，而是象形的、原生的"②，也就是说，汉字本身也是所谓内容与形式的统一，以汉字为载体的书法更是所谓内容与形式的合二为一了，是很难像黑格尔那样将其截然分开的。

2. 苏轼之"意"不同于克莱夫·贝尔（Clive Bell，1881—1964）的"有意味的形式"（Significant Form）

① 详见［德］黑格尔：《美学（第一卷）》，朱光潜译，北京：商务印书馆，1979 年版，第 18—27 页。
② 郑敏：《汉字与解构阅读》，《文艺争鸣》1992 年第 4 期。

所谓"有意味的形式"，就是线、色的关系和组合，克莱夫·贝尔称之为"构图"。贝尔说："圣·索菲亚像，夏特勒的玻璃窗，墨西哥的雕刻，波斯的地毯，中国的陶瓷，乔托的帕度亚壁画以及普桑、西朗西斯卡和塞尚的杰作，在它们之中，共同的性质是什么？只有一个可能的回答——有意味的形式。在每件作品中，激起我们的审美情感的是以一种独特的方式组合起来的线条和色彩，以及某些形式及其相互关系。这些线条和色彩之间的相互关系和组合，这些给人以审美感受的形式，我称之为'有意味的形式'。"① 贝尔坚持艺术只关形式，无关人生，认为艺术之目的就是艺术本身，审美愉快是艺术自身的意义。就艺术的独立自主性而言，贝尔和唯美主义（即唯形式主义）并没有什么区别。书法不仅注意到结构与章法，还讲究线条的质量。贝尔这种"构图"意味与具有丰富的历文文化内涵即苏轼之"意"的书法是不可同日而语的，苏轼之"意"，既不是一种形式，也不仅是该种"意味"，更非贝尔的"有意味的形式"。

3. 苏轼之"意"不可全然混同于"宋人尚意"

苏轼为一代宗师，其书论对宋代尚意书风的形成，无疑会起到推波助澜的作用。"宋人尚意"论滥觞于明朝，董其昌为始作俑者，其《容台集》云："晋人书取韵，唐人书取法，宋人书取意。或曰意不胜于法乎？不然，宋人自以其意为书耳，非能有古人之意。"② 所以后人方才产生这样的评论，明末清初冯班《钝吟书要》

① 详见蒋孔阳主编：《二十世纪西方美学名著选（上册）》，上海：复旦大学出版社，1987年版，第153—172页。
② 崔尔平：《明清书法论文选》，上海：上海书画出版社，1994年版，第218页。

云："结字，晋人用理，唐人用法，宋人用意。"① 梁巘《评书帖》云："晋尚韵，唐尚法，宋尚意，元、明尚态。"王澍《翰墨指南》云："晋人书取韵，唐人书取法，宋人书取意。"周星莲《临池管见》云："晋人取韵，唐人取法，宋人取意，人皆知之。吾谓晋书如仙，唐书如圣，宋书如豪杰。学书者从此分门别户，落笔时方有宗旨。"在此无意作"宋人尚意"之辩，"尚意"既然泛化为一个朝代，也就有意无意地抹杀了苏轼之"意"的特质与个性，我们不可说"宋人尚意"就是苏轼之"意"，反之，亦然。这里既有个性与共性之别，还有书法品评鉴赏与书法理论之异。即此"意"非彼"意"，不可混为一谈。

（三）苏轼"意"范畴产生因由

任何事物的产生都有其背景与缘由，不可凭空从天而降。苏轼为何以"意"作为其书论之基本范畴呢？现在可以从以下几个方面略加分析。

1. "意"恰能与"三教"相契合

苏轼融"三教合一"，"修身齐家治国平天下"为儒家不变理想，"古之欲明明德于天下者，先治其国；欲治其国者，先齐其家；欲齐其家者，先修其身；欲修其身者，先正其心；欲正其心者，先诚其意"（《礼记·大学》）。"诚意"为实现儒家理想的第一步，"尚意"当然有助于达此目标。《礼记·大学》云："所谓诚其意者，毋自欺也。"苏轼又岂能是"自欺"之人矣。道家对"意"更有所独钟，最早探讨"言意之辩"，并认为"意"从"道"出而

① 《历代书法论文选》，上海：上海书画出版社，1979 年版，第 549 页。

又为贵，苏轼又如何能舍弃"尚意"。宋朝禅悦之风波起，"禅宗是一种没有'上帝'或'天堂'等终极实在的宗教，它对信仰者的许诺是'安心''自然''适意'等纯粹心理化的人生境界……"①"文人士大夫向禅宗靠拢，禅宗的思维方式渗入士大夫的艺术创作，使中国文学艺术创作上越来越强调'意'——即作品的形象中所蕴藏的情感和哲理，越来越追求创作构思时的自由无羁"。②东坡居士又何尝不如此呢？东坡居士之"意"与禅宗的"心理化的人生境界"是一致的。由此看来，苏轼书论范畴选择"意"是有其思想基础的。

2. 苏轼之"意"直接根植于赵宋时代

从某种角度来说，宋代是文人宜居的天地，文化氛围更为浓郁，文人意识更为觉醒，文人气质更为凸显。北宋在熙熙攘攘的商市生活、人头攒动的瓦舍勾栏中掘起了别有风味、野俗而生动的市井文化，这市井文化寄托着士大夫自适自娱、自由自足。文人士大夫厌于伪善肃饬之官场，烦于红门高墙之宅邸，遂将一切理性理念一时束之高阁，让长期压抑之性情在市井文化氛围中纵然释放，尽享一番风雅趣味，可谓体验深深。宋诗主意主理，自有其独特的文化性格；宋词集中映现文人士大夫之心境和意绪；宋代绘画品格高雅，东坡言："观士人画，如阅天下马，取其意气所到。"（《跋汉杰画山》）在此背景下，苏轼从主体出发，而非仅仅拘泥于客体；从情感的趣味出发，而非仅仅束缚于纯粹理性；取"意"是理所当然的，可谓时代使然。

① 葛兆光：《文献，四星与阐释——关于禅思想史的研究》，《学人》第五辑，南京：江苏文艺出版社，1994年版，第227页。
② 葛兆光：《禅宗与中国文化》，上海：上海人民出版社，1986年版，第165页。

3. 苏轼"意"之端绪可溯源于帖学兴盛

碑学讲究石碑刀笔之法度，大多以整饬肃穆之形象呈现出来；帖学则多以纸卷书写为胜，可以尽情抒发书者之胸怀，这为尚意提供了敞开的出路与宽广的通道。宋代纵使先有欧阳修著《集古录》，后赵明诚撰《金石录》，但都无力掀起尚金石之书风。而自太宗命王著镌刻先帝名贤墨迹，总为《淳化阁帖》后，翻刻摹临者接踵，帖学遂蔚然成风。赵孟頫《松雪斋文集·阁帖跋》云："书法之不丧，此帖之泽也。"阮元《揅经室集》云："自宋人阁帖盛行，世不知有北朝书法矣。""短笺长卷，意态挥洒，则帖擅其长。"帖学至此，宋人情愿在尺牍、信札中随心所欲，精致细腻，自创天地，显得真切自由，意气风发。这如何能不导引苏轼书论向尚"意"方向发展？何况苏轼一生沉潜精微、搦翰不止、书写自如，又如何能不崇尚写意？

二、"意"范畴之述评：关系与理解

任何事物都是处于普遍联系之中的，世界上没有孤立的事物。事物的价值、意义、地位往往通过不同的关系表现出来，而其差异化的特点也同样是通过某种关系显现出来的，总之，事物的一切都是依靠某种关系展开的。鉴于此，我们对苏轼"意"的述评主要在于理解"意"，而理解的方式在于置"意"于一种"关系"之中。

（一）意与法：法为意用与意为法主

在政治上，苏轼对法就其特有见解。他一者倾向于法之否定，

"今也法令明具而用之至密，举天下惟法之知。所欲排者，有小不如法，而可能指为瑕；所欲与举者，虽有所乖戾而可借法以为解，故小人以法为奸"①，并认为，天下未平时，法未定，人们各行其意，"故易以有功，而亦易以乱"，天下太平时，人们莫不趋于奉法，不致用其私意而"惟法之知"，"如法而止"。另者主张人法并行，其言："人胜法则法为虚器，法胜人则人为备位。人与法并行而不相胜，则天下安。"这些政治观点在苏轼身上与其书论主张逻辑的统一，可以作为研究"意"与"法"关系的旁系参照。

1. 法不滞意

苏轼盛赞颜鲁公书"雄秀独出，一变古法""颜公变法出新意"，继而又欣赏柳少师书"本出于颜，而能自出新意"。轼一直倡导变法，变法之目的是追求"新意"，这种"新意"是一种新的艺术创造，实质上是一次新的法的建立。轼《跋叶致远所藏永禅师千文》云："永禅师欲存王氏典型，以为百家法祖，故举用旧法。非不能出新意求变态也，然其意已逸于绳墨之外矣。"旧法作旧态，变法求新意。新意则新态，态是现象，是法之外在表现。创立新法则可表现出新态，这一切就需要有新意，即新的艺术构思，而再新的艺术构思也是为"寓意"服务的。如此可见，"寓意"可以用新法，亦可用旧法，因其"意"可"逸于绳墨之外"。"意"与"法"、与"态"是相互联系的，相互促进的，但这种"超以象外"之"意"不为"法"所滞，不为"态"所拘，旧法旧态照样可以达"旧瓶装新酒"之目的。然苏轼还有"不失法度"之高论："知书不在于笔牢。浩然听笔之所之，而不失法度，乃为

① 苏轼：《策略三》，《苏东坡全集》，北京：中国书店，1986年版，第729页。

得之。"(《书所作字后》)总之，苏轼需要的是"法不滞意"。

苏轼"法不滞意"的笔意表达，不免也会招惹讥讽。黄庭坚《跋东坡〈水陆赞〉》云："士大夫多讥东坡用笔不合古法。彼盖不知古法从何处尔！杜周云：'三尺安出哉！前王所是以为律，后王所是以为令。'予尝以此论书，而东坡绝倒也。"①《跋东坡书〈远景楼赋〉后》亦云："东坡书，随大小真行，皆有妩媚可喜处。今俗子喜讥东坡，彼盖用翰林侍书之绳墨尺度，是岂知法之意哉！"②黄庭坚当即指出，"翰林侍书之绳"不能等同于"法"，更与"法之意"相去甚远。黄庭坚，作为苏门弟子，既维护了苏轼"意"之地位，同时又大胆地否定了科举体的"翰林侍书"，勇气何其大也！

2. 意造本无法

法不滞意，是对法之基本定位，而苏轼追求的法是对法否定之后的"无法之法"，这就需要辩证地看，一旦法滞意，宁愿无法，无法却又是建立在法之上之新法。故轼言，"我书意造本无法，点画信手烦推求""荆公书得无法之法，然不可学无法"，学的对象是存在的，是一种"法"的存在，而不是"无法"的存在；学的目的是创造，所以不能本末倒置。当法至"无法"时就会生"有法"，按中国古代哲学观念，无生有，无为有之本，"无"不是"真无"，不是字面上的"无"，不是经验上的"无"，因此就会有"无状之状，无物之象"。苏轼的"无法之法"之说延及后代，清石涛言："太古无法，太朴不散。太朴一散而法立矣。……盖以无

① 《四部丛刊》本《豫章黄先生文集》卷二十九。
② 《四部丛刊》本《豫章黄先生文集》卷二十九。

法生有法，以有法贯众法也。"① "至人无法，非无法也，无法而法，乃为至法。"② 从"法"角度而言，"书法"名之曰"书法"是为贴切，远比"书道""书艺"等来得恰当。从书法生成而言，"仰则观象于天，俯则观法于地，视鸟兽之文，与地之宜，近取诸身，远取诸物……"造字需有"法"，从"道""艺"二字来说，"道"是恒常不变的，缺少感性，没有感性体验何有审美，显得太玄，太"形而上"。"艺"似有贬低"书"之嫌，一者艺为细末，不能实现"治艺之本，王政之始"；一者附会于艺术大系，缺乏特色，同音乐改为"乐艺"、绘画改为"画艺"一样牵强。当然，反过来再听一下莎士比亚一句话也会大彻大悟：名称中蕴藏着什么？被我们称作玫瑰的东西换一个名称也同样香味扑鼻。

"意造本无法"与释家思想相契妙，探究起来十分有趣，亦正合苏轼"尚意"之思。六祖慧能曰："一切万法，皆从心生，心无所生，法无所住。"明朱棣《金刚经集注》云："无所住者，心不执著。……一切诸法应当无所住著也。《法华经》云：'十方国土中，惟有一乘法，谓一心也。心即是法，法即是心。二乘之人不能解悟，谓言心外即别有法，逆生执著，住于法相，此同众生之见解也。'……不用将心向外求，个中消息有来由。"③ "意造本无法"亦重在一"本"字，黄檗禅师曰："本是一精明，分为六和合一精明者，一心也。……意与法合。……束六和合为一精明，此乃了悟之人。惟有真心荡然清净。"临济禅师曰："入意界不为法惑。"④

① 石涛：《一画章·第一》，《石涛画语录》，天津：天津市古籍书店，1991年版。

② 石涛：《变化章·第三》，《石涛画语录》，天津：天津市古籍书店，1991年版。

③ （明）朱棣：《金刚经集注》，上海：上海古籍出版社，1984年版，第39页。

④ （明）朱棣：《金刚经集注》，上海：上海古籍出版社，1984年版，第46页。

如此以金刚不坏之身和大智慧之心方可乘度彼岸。故苏轼"尚意"追求"无法"，而"一切有为法，如梦幻泡影，如露亦如电，应作如是观"。"意与法合"，法融于意之中，达到圆融统一，此时无法，意即是法，法即是意，意外即无法，不为法所惑。

苏轼明显坚持以意统法，突破传统法度的束缚，至于院体及其后的馆阁体既是法度森严之产物，又是立法不当之怪胎，苏轼蔑视成法，并不是说他无视古人。相反，相比之下，他却能更多地得到古人法之精髓，这正是因为他对前人书法采取了师其意却不袭其貌之态度，故其书法不以法度为目的，而是使法为意所用，用意来主导和统率法。

3. 出新意于法度之中

苏轼倡导"出新意于法度之中，寄妙理于豪放之外"，说明其并没有完全摒弃成法，而是辩证地看待与合理地重塑意与法的关系，无论如何出新意以及如何无法，但还是要讲究法度的，是在法的合理范围之内尽可能"信手自然"、张扬个性，因为法度是书法自身存在的边界，一旦越界就会冒着破坏的很大风险。苏轼既效法晋人风范，又师法唐人法度，但最终是以意取胜，自成一家。"新意"无非是书法艺术上的一次新的创造，也是新的法度的建立，从此改变了唐以来书坛上盛行的传统审美观，将书家的主体精神带入书法审美，开始以新的视角创作和品评书法。在法与意的重塑的过程中，苏轼自得其乐，"吾书虽不甚佳，然自出新意，不践古人，是一快也"，这一"自出新意，不践古人"的书法美学思想同时也指导其诗词文赋的创作。

总之，苏轼不以法度为书法目的，而以"意"为其旨归，意处法中，法为意所用，意为法之主，意统法，法辅意，这就是苏

轼之法意观。

（二）意与韵：苏黄比较

黄庭坚为苏门弟子，明人毛晋评论二人恰到实处："元祐大家，世称苏黄二老。二老亦互相推重。鲁直云：东坡文字，言语，历劫赞扬有不能尽。东坡云：读鲁直诗，如见鲁仲连、李太白，不敢复论鄙事。略不启争名见妒之端，令人有不逮古人之慨。但同时品题，尤推东坡。如韩子仓云：东坡作文如天花变现，初无根叶，不可揣测。洪觉范云：东坡盖五祖戒禅师后身，其文俱从般若部中来，自孟轲、左丘明、太史公后一人而已。凡人物书画，一经二老题跋，非雷非霆，而千载震惊，似乎莫可伯仲。吾朝王弇州先生又云：黄豫章逊隽，此亦射较一镞、弈角一着。持论得毋太苛耶？"[①] 作为苏轼的徒弟，黄庭坚书法美学思想的核心范畴却与苏轼尚意思想不同，强调的是"重韵"。

先秦无"韵"字，"韵"字最早出现于汉代，本指音谐，西汉《京房传》云："陈八音，听乐韵。"东汉蔡邕《琴赋》云："繁弦既仰，雅韵复扬。"魏晋时期，"韵"作为审美范畴由音乐领域进入人物品藻领域，至晋宋以降，已成常谈，葛洪《抱朴子·刺骄》云："若夫伟人巨器，量逸韵远。"袁宏《三国名臣序赞》云："景山（徐邈）恢诞，韵与道合。"王羲之《又遗谢迈书》云："以君迈往不屑之韵，而俯同群辟，诚难为意也。"《世说新语·任诞》云："阮浑长成，风气韵度似父。"宋顺帝《诏谥王敬弘》云："神韵冲简，识宇标峻。"这些以韵品人物，都着眼于人的内在精神气

① 毛晋：《东坡题跋·跋》，苏轼：《东坡题跋》，上海：上海远东出版社，1996 年版，第 474 页。

度，而非外在的体格相貌。六朝时，"韵"被应用于艺术评价，以韵谈艺，始于谢赫《古画品录》。《古画品录》论"六法"，第一条就是"气韵生动是也"。又，"戴逵，情韵连绵。""陆绥，体韵遒举，风采飘然。""毛惠远……力遒韵雅，超迈绝伦。"以韵评诗，始见于梁简文帝的《劝医论》："又若为诗，则多须见意，或古或今，或雅或俗，皆须寓目。详其去取，然后丽辞方吐，逸韵乃生。"至唐代多用作韵脚之意，广泛出现在诗歌评论中。唐代以后，又以韵用于山水画的鉴赏，如五代荆浩《笔法记》（又名《山水画录》）所谓"夫画有六要：一曰气，二曰韵"。唐宋以后，诗品与画品归于一律，卢照邻《乐府杂诗序》云："鼓吹乐府，新声起于邺中；山水风云，逸韵生于江左。"司空图《与李生论诗书》云："近而不浮，远而不尽，然后可以言韵外之致。"行至宋代，黄庭坚首次将"韵"引入书法美学思想，以韵观书，以"韵"论书，一如其师苏东坡以"意"论书，这是黄庭坚对宋代书坛创造性的贡献。其言："凡书画当观韵。"（《题摹燕郭尚父图》）"笔墨各系其人工拙，要须其韵胜耳。"（《论书》）"论人物要是韵胜，尤为难得。蓄书者能以韵观之，当得仿佛。"（《题绛本法帖》）刘熙载《艺概》云："黄山谷论书最重一韵字，盖俗气未尽者，皆不足以言韵也。"山谷在书法上得益于东坡，这点师徒不讳，苏轼言："黄鲁直学吾书，辄以书名于时。"[1] 山谷记："子瞻昨为余临写鲁公十数纸。"[2] 那在论书上黄庭坚之"韵"与苏轼之"意"是否有一种渊源呢？现可作两者关系比较。

[1]（宋）苏轼：《东坡题跋》，屠友祥校注，上海：上海远东出版社，1996年版，第296页。

[2] 水赉佑：《黄庭坚书法史料集》，上海：上海书画出版社，1993年版，第48—65页。

1. 意和韵同有一个隐性：逸

无论东坡之"意"还是山谷之"韵"皆蕴"逸"这一潜在特性或曰内在精神，倘若失"逸"，两者必将黯然失色。"逸"之内容为何？"'超'（超脱）和'情'（高洁）是构居'逸'概念的基本内容。"①苏轼之"意"，山谷之"韵"，无非在一个"外"字，"意"是"超以象外，得其环中"，"绳墨之外"，"法度之外"，"韵"是"味外之旨"，"声外之音"。这些"外"字是什么？"外"不就是超脱吗？东坡认为书应分出君子小人之心，山谷则主张避俗，能避俗者才会有韵，其评"东坡简札，字形温润，无一点俗气"（《山谷题跋》卷五）。两者清高至此哉！故其"意"与"韵"之主张中何能无"逸"矣。赵宋一代，文人士大夫仰慕独立人格，追求人性自由发展，将"逸"寄托于书画艺术之中，北宋黄休复在评画中更有惊人之举，直接将"逸品"置于神、妙、能三品之上，真乃时代呼唤之结果。黄氏《益州名画录》云："拙规矩于方圆，鄙精研于彩绘，笔简形具，得之自然，莫可楷模，出于意表，故目之曰逸格耳。"黄休复所言之"逸格"与苏轼所倡之"文人画"几同也。苏辙言："先蜀之老……而称逸者一人，孙遇也。""而孙氏纵横放肆，出于法度之外，循法者不逮其精，有纵心不逾矩之妙。"（《汝州龙兴寺修吴画殿记》）明唐志契《绘事微言》云："逸纵不同，从未有逸而浊、逸而俗、逸而模棱卑鄙者。以此想之，则逸之变态尽矣。逸虽近于奇，而实非有意为奇；虽不离乎韵，而更有迈于韵。"这岂不是苏黄师徒二人共同仰求且欲言未言的吗？

① 韩林德：《境生象外》，北京：生活·读书·新知三联书店，1995年版，第77—78页。

2. "有余意之谓韵"

北宋范温《潜溪诗眼》提出"韵者美之极""尽美谓之韵"的命题，并云："凡事既尽其美，必有其韵，韵苟不胜，亦亡其美。"[1] 钱锺书评范温："吾国首拈'韵'以通论书画诗文者，北宋范温其人也。"[2] 由此可知，范温是多么地尚韵了，亦可谓其为北宋尚韵派重要代表，但其有一重要论断为"有余意之谓韵"，十分值得玩味。《潜溪诗眼》记宋时一次有趣艺术对话。一天王诜从黄山谷知"书画以韵为主"，便找范温议论何为"韵"，王诜先后提出"不俗""潇洒""生动""简炼"为"韵"，可是范温一一反驳，最后给出答案竟是："有余意之谓韵"。[3] 按此推理，无"意"则无"余意"，无"余意"亦则无"韵"。从此角度看，黄庭坚承继其师衣钵，只是在"意"之基础上向更远处迈出了一步。山谷亦谈"意"："但得笔中意耳"，"下笔时随人意"。其迈向"韵"这一步却带来了些许"在笔墨之外含不尽的意味"。[4] 苏轼之"意"强调的是创作主体寄托在作品中的知、情、意，黄庭坚之"韵"强调的是欣赏者在作品欣赏中去接受、感受、体验、联想。这种"余意"逸于绳墨之外，由书家"抛出"且一直附随作品，其附随方式是一大片可供欣赏者自由联想及补充、完善、接收"余意"的精神绿地。这"绿地"既不是空间，又不是时间，可是在心中既有其空间，又有其时间，需要"凝神观照"和"沉思默想"。这正像苏轼《家藏雷琴》所记："琴声出于两地间，其背微隆若薤

① 郭绍虞：《宋诗话辑佚（上册）》，北京：中华书局，1980 年版，第 373 页。
② 钱锺书：《管锥编》（四），北京：中华书局，1979 年版，第 1361 页。
③ 郭绍虞：《宋诗话辑佚（上册）》，北京：中华书局，1980 年版，第 372—373 页。
④ 王镇远：《中国书法理论史》，上海：上海书画出版社，1979 年版，第 242 页。

叶然，声欲出而隘，裴回不去。乃有余韵，此最不传之妙。""余意""余韵"之间认识可互参，重在一个"余"字。

苏轼主"意"，但亦时常以"韵"论书："作字要手熟，则神气完实而有余韵。""虽大小相悬，而气韵良是。""近日米芾行书，王巩小草，亦颇有高韵。"（《东坡题跋》）评李建中书"格韵卑浊"等。黄庭坚亦以"韵"评苏轼书："至于笔圆而韵胜，挟以文章妙天下，忠义贯日月之气，本朝善书自当推为第一。""虽有笔不到处，亦韵胜也。"① 赵孟𫖯亦跋轼《治平帖》云"字画风流韵胜"。苏轼纵然有"笔不到处"，恰是有"余意"之处，故其"韵胜"亦足矣。古人虽已作古，但其作品亦存古人之"意"与"韵"留给后人，后人可通过古人作品与古人对话，揣摩、沟通、品味、理解、阐释这千年之"意"与"韵"。

3. "意"与"韵"离不开"境"

从书家、作品、欣赏者来说，"意""韵"皆存在于"境"之中，无"境"，"意"与"韵"皆无所依附。在中国古文献中，"境界"一词本指土地的界限或疆域边线。在佛教经论中，"境界"一词屡见不鲜。《俱合诵疏》："心之所游履攀援者，故称之境。"《修习止观坐禅法要》："获得六根清净，入佛境界。"佛教境界论渐渐为中国古典美学理论所吸收，境界在宋元时期成为美学范畴。苏轼之"意"直接与"境"结合生成"意境"，其言："陶诗'采菊东篱下，悠然见南山'，采菊之次，偶然见山，初不用意，而意与境会，故可嘉也。""因采菊而见山，意与境会，此句最有妙处。"（《题渊明饮酒诗后》）山谷亦谈境："笔力跌宕于风烟无人之

① 水赉佑：《黄庭坚书法史料集》，上海：上海书画出版社，1993 年版，第48—65 页。

境；……夫惟天才逸群，心法无轨，笔与心机，释冰为水，立之南荣，视其胸中，无有畦畛，八面玲珑者也。”"至其得意处，乃如戴花美女，临境笑春，后人亦未易超越耳。"山谷有时虽未谈境但亦在说境，如"笔札佳处，秾纤刚柔，皆与人意会"。"笔意皆到，但不入俗人眼耳。"山谷指出了笔与心契合而出神入化为书法之妙境。"境"为"意"和"韵"所造，有何种"意"与"韵"就会产生何种之"境"，"境"已成为"意"和"韵"之"栖居所"，成为"意"和"韵"向人们展开的"开阔地"。宗白华认为，书法中"境"像中国画，更像音乐，像舞蹈，像优美的建筑。[①]而"这一切，就其开拓意义来说，无疑应归功于苏轼"。[②]

"意"和"韵"在"境"中相遇，合二为一，无差别，无彼此。苏黄所讲求的"意"与"韵"不是一种形式，而是经学识熔冶精神境界。这种境界是真实的，是东坡与山谷向往的高尚人性之境，其作品代表着他们的喜怒哀乐。王国维认为"喜怒哀乐，亦人心中之一境界"。[③]说其"境"真实，那是因为"境者，心造也。一切物境皆虚幻，惟心所造之境为真实"。[④]

黄庭坚书法美的最高境界是"韵胜"，即达到"韵外之至"，获得"法外之理"，在作品中的"韵"可以一定程度上弱化"形质"上的不足，如其评价苏轼的字虽然有笔不到之处，但"笔圆而韵胜"，视为佳作。在脱俗上，苏轼与黄庭坚是相通的，一个是强调以意统法，一个是崇尚以韵胜法，皆期望不拘于前人的法度，

① 《宗白华全集（第三卷）》，合肥：安徽教育出版社，1994 年版，第 401 页。
② 林衡勋：《中国艺术意境论》，乌鲁木齐：新疆大学出版社，1993 年版，第 345 页。
③ 王国维：《人间词话·人间词》，谭汝为校注，北京：群言出版社，1995 年版，第 4 页。
④ 梁启超：《惟心》，《饮冰室专集（卷二）》。

化腐朽为神奇，自由率意地表现自己的美学理想。苏轼也借用黄庭坚之"韵"评价作品，"庭坚曰：'书画以韵为主。足下囊中物，非不以千钱购取，所病者韵耳'"（《东坡题跋·北齐校书图》）。虽然苏黄二人"尚意""重韵"的思想相通，也同样极贬俗书，但在创作实践中，二人的方法却是大相径庭的。

三、苏轼"意"之回响

宋人尚意，已成宋人及其后人之共识。宋人之意中当然包含苏轼之意，否则宋人之意将大为逊色，或许会面临崩溃之危险境地。宋代这座书法之城，之所以能够产生巨大的回声，可能还是由于"意"产生了巨大的冲击波。熊秉明运用自己掌握的一套西方话语体系言道："宋人的抒情主义有别于虞世南、欧阳修的古典主义，也有别于张旭、颜真卿的表现主义，这一种个人抒情与当时的哲学风气和文学风气是相关联的。……这以我为中心的思想表现在书法上，便是不模仿古人，力求凭自己的美感经验创作，形成自己的风格，苏轼所谓：'苟能通其意，常谓不学可'。"[①]

（一）苏轼主"意"之时代反响

在苏轼生活的时代，有"趣时贵书"之流弊，舍远择近之习，其实质为抹杀个性。米芾《书史》记："至李宗谔主文既久，士子始皆学其书，肥褊朴拙。是时不誊录以投其好，用取科第，自此惟趣时贵书矣。宋宣献公授作参政，倾朝学之，号曰朝体。韩忠

① 熊秉明：《中国书法理论体系》，《书法与中国文化》，上海：文汇出版社，1999年版，第64页。

献公琦好颜书，士俗皆颜书，及蔡襄贵，士庶又皆学之，王荆公安石作相，士俗亦皆学其体，自此古法不讲。"陈槱《负喧野录》云："今中都习书谄敕者，悉规仿著字，谓之'小王书'，亦曰'院体'，言翰林院所尚也。"在这种学书逆流中，仕途之子孜孜以求，备科考之实用，书法再不成为书法，而仅成为一块敲开宦途之门的干禄砖，这可谓对书法之摧残。苏轼尚"意"，"心之所之谓意"，如此张扬个性在当时更是难能可贵。

苏轼主"意"，贵"自出新意，不践古人"，倡导守正创新，自成风格。这在当时是一股求变清新之风，向书坛注入生机与活力。苏轼之后，承流接响者不绝，黄庭坚、晁补之、黄伯思等与苏轼书学思想成一脉络，以"意"为主的书学形成一股时代思潮，汹涌旋起，波及影响，以至后人泛化地为整个赵宋时代全为尚意书风。苏轼配合其主"意"思潮的是自己的书法实践，"书法作品是书法家思想、情感、心意的迹化"。①后人誉《黄州寒食诗帖》为《兰亭序》《祭侄文稿》之后的"天下第三行书"，有甚者直接将其遗留墨迹中最晚的《与谢民师论文帖》与《兰亭序》媲美，可见苏轼不但是书论大家，亦为书法大师，其书法造诣已达宋代顶峰，其书论在有宋一代亦登峰造极。这与"趣时贵书"之流俗形成反差，不能不说苏轼主"意"之论在当时张扬书家个性方面具有革命性的意义。

苏轼主"意"书法美学思想之所以能在北宋中后期被广泛传播和接受，主要是由于在一定程度上契合了宋代文人士大夫阶层的审美取向和意趣。他们大多徘徊于仕隐矛盾之间，一方面希望

① 刘正成主编：《中国书法全集（第33卷）》，北京：荣宝斋，1991年版，第1页。

为朝廷所用，实现修身齐家治国平天下的理想；一方面欣羡遗世独立的隐士，向往其光风霁月、俯仰今古的闲适。苏轼书法"开风气之先，使书法传统中任情适性的一个分支变成代表社会审美的主流"①，其书法作品广泛传播到当时社会的各个阶层，研习苏书者可谓不计其数，文人雅士皆以收藏苏轼书迹为荣，书论家也纷纷对苏氏书法展开品评。北宋书坛在苏轼书法美学思想和书法创作的带动下风起云涌，形成势不可挡的时代书学思潮，即使在北宋末年徽宗崇宁年间，受到"元祐党禁"的影响，苏轼的诗文和墨迹遭到朝廷多次禁毁，依然无法阻挡人们对苏书的仰慕和爱护之情，反而使其身价倍增，解禁之后甚至连徽宗的亲信也不惜重金收购，"先生翰墨之妙，既经崇宁、大观焚毁之余，人间所藏盖一二数也。至宣和间，内府复加搜访，一纸定直万钱"。②刘正成评价苏轼是其时代"光辉的文化标志"。

（二）苏轼主"意"之后世接受

宋朝南渡之后，深陷家国残梦的士人开始缅怀和眷恋北宋的文化与艺术，重视对故国文物的保护和传承。在"尊苏"热潮的推动下，南宋通过研究、整理和刊刻使损失严重的苏学遗迹得到留存和发扬。深爱苏轼书法的岳飞曾不遗余力地收藏苏书手迹，在其孙岳珂的《宝真斋法书赞》中记载有多达二十九帖手迹保存于岳家。陆游更是将石刻的东坡法帖中"尤奇逸者"辑为一册，称之为"东坡书髓"，反复研习，三十年都爱不释手。在这里，苏

① 曹宝麟：《中国书法史（宋辽金卷）》，南京：江苏教育出版社，2002年版，第97页。
② （宋）何薳《春渚纪闻（卷六）》，郑州：大象出版社，2008年版，第247页。

书遗墨除了自身的文化艺术审美价值之外，还隐含了南宋士人无法割舍的故国情怀。北方女真族建立的大金朝文人士大夫同样倾慕苏轼，"金世碑帖专学大苏，盖赵闲闲、李屏山之学，慕尚东坡，故书法亦相仿效，遂成俗尚也"。①

明代书坛上，以祝允明、文徵明为代表的"吴门书家"对苏轼书法最为推崇。为了摆脱明初整齐划一的"馆阁体"的束缚，"吴门书家"以苏书为精神领袖，另辟蹊径，锐意创新，为明代书坛开拓出一片可以任情纵意、释放天性的净土。虽然祝允明、文徵明、吴宽、沈周等人对苏轼书法皆有临摹，但他们并没有把研习的重点放在书法技法和篇章字形上，他们更看重对其书风和审美理想的借鉴和发扬，冲破传统法度的束缚，注重个人感情的抒发，倡导个性解放，追求独立的人格精神，带动了明末浪漫主义书风的产生和发展。在这里，苏轼的审美趣味和美学理想，"对从元画、元曲到明中叶以来的浪漫主义思潮，起了重要的先驱作用"②。

书法发展到清代逐步走向两条不同的道路，一是帖学之路，二是碑学之路。在之后的演变中，碑学以更强的适应性逐步取代帖学的正统地位，成为清末书坛的主宰。即使在这"碑帖之争"中，帖学日渐式微，苏轼书法的地位依然没有动摇，反而得到了两派的同时尊崇，产生了深远影响。帖学集大成者刘墉十分推重苏轼及其门人黄庭坚的书法，认为"苏、黄佳气本天真，姑射风姿不染尘；笔软墨丰皆入妙，无穷机轴出清新"③，并中年之后也

① （清）康有为：《广艺舟双楫》，上海：上海书画出版社，1981年版，第69页。
② 李泽厚：《美的历程》，天津：天津社会科学出版社，2001年版，第267页。
③ 刘遵三选编：《历代书法家评述辑要》，济南：齐鲁书社，1988年版，第99页。

专心研习苏书。作为金石学家的翁方纲对苏轼书法更是痴迷，不仅重金收藏了《天际乌云帖》，在临摹书帖时还要供奉和祭拜苏轼画像，其推崇之情可见一斑。甚至作为碑学代表的康有为也承认"今京朝士夫多慕苏体，岂亦有金之遗俗邪？"①可见学习苏书在当时已成为风尚。平淡自然、尚意写情且文质醇厚的苏书平衡在偏柔美的帖学和重金石气的碑学之间，为碑帖两派所共赏。

（三）苏轼主"意"的当下现象

在书法发展的历程中先后出现过二极现象："馆阁"与"前卫"。"馆阁体"同于"干禄体""院体""台阁体"，是为书法中之"怪胎"，无"意"可谈，"虽工不贵"。山谷风趣地评述："若有工不论韵，则王著优于季海，季海不下子敬。若论韵胜，则右军、大令之门谁不服膺？"但时下总有历史回流，以至惊人地相似，甚或打主"意"大旗，以所谓主"意"为理论搞起书法"前卫"，以书法"前卫"方式去表现膨胀的自我，这需棒喝：谨防歪曲主"意"理论。"现代书法"是否属于书法这种怀疑暂且搁置，仅就书论而言，"前卫"理论与主"意"书论至少有三点区别：一是"前卫"不在有"法"，缺少书法的内在规则或规定性；二是"前卫"缺乏"意境"或"韵味"，不再继承传统，也就无所谓什么"书卷气""圣哲之学""胸次"，无根飘荡；三是"前卫"企图表现主体之"意"有过之之嫌，反而大大失"意"。故苏轼主"意"之论绝不是"现代书法"之挡箭牌、保护伞、辩护词。"前卫"之"意"与苏轼之"意"南辕北辙，背道而驰，当下须分清楚这里的

① （清）康有为：《广艺舟双楫》，上海：上海书画出版社，1981年版，第69页。

"楚河汉界"。

　　如今，当笔墨纸砚已不再是人们常用的书写工具，当书法进入了纯艺术的殿堂，当代书家和学者对苏轼书法美学思想的探究和对其书法创作的研习并没有放慢脚步，反而更加深入和广泛。启功认为苏字"丰腴开朗，而结构上又深深表现出巧妙的机智"①。随着现代媒体技术、信息科学技术的不断发展，越来越多的书法爱好者可以通过多种途径研习苏轼书法创作，品读其书法美学思想，感悟其鲜明的个性特征。苏轼的精神影响着一代又一代的追随者，细水长流，绵绵不绝。

① 　启功：《启功书法论丛》，北京：文物出版社，2003 年版，第 23 页。

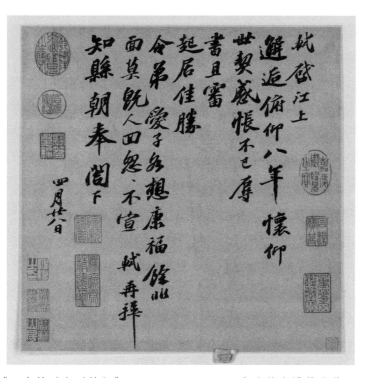

苏轼《江上帖（邂逅帖）》，30.3 cm × 30.5 cm，台北故宫博物院藏

第二章 书写：文人体验

书法饱经世事沧桑，在时间的河流中推进到有宋一代，文人士大夫陡然发现书法中蕴含着隐藏三千年被忽视的一个本真。原来书法的意义有两个方面：一是作品，主要是属于欣赏者的，外在于书家主体；一是书写，这才是属于书家主体，任何人亦攫取不去。于是文人士大夫由关心作品同时转向关心书写，觉得书写才是至为重要。这是一次了不起的发现，一次重大的认识飞跃。苏轼为书写自觉觉醒者，无论其理论与实践皆做了身体力行的尝试，成为其耀辉的光环及审美体验之迷人之处，他对待书法鲜明地倡导："不假于物而有守于内"，"于静中自是一乐事，然常患少暇，岂于其所乐常不足耶？"（《记与君谟论书》）生命的历程就是体验之旅，而书写就是书家生命体验的过程。

一、文人时尚：苏轼标举书写体验

滕固评苏轼"就其理论与实践看来，不能不推为士大夫墨戏之典型作者"。[1]"墨戏"二字评论苏轼恰到好处且很有意味。元

[1] 滕固：《唐宋绘画史》，陈辅国主编：《诸家中国美术史著选汇》，长春：吉林美术出版社，1992年版，第1029页。

吴镇云："墨戏之作盖士大夫词翰之余，适一时之兴趣。"① 果真如此简单吗？非也。其实苏轼已用"三反"作出有趣的注释："以平等观作欹侧字，以真实相出游戏法，以磊落人书细碎事，可谓三反。"（《跋鲁直为王晋卿小书〈尔雅〉》）这虽是为鲁直小书《尔雅》作跋，也可谓苏轼标举文人书写体验的理论概括。苏轼"墨戏"的不是作品，而是书写，具有深层的生命与文化底蕴，与其阅读、吟诵、游历、沉思等等一样，作为一个文人士大夫来说必不可少的存在方式与内在需要。若基于艺术起源于"游戏"之论，那苏轼之"墨戏"就是一次有意味的艺术创作，书写亦成为"墨戏"之旨归与艺术之目的，"墨戏"中亦蕴含了苏轼标举的文人式的体验内容。苏轼在《跋文与可草书》中记述戏说书法之雅趣，可见其文人心态："李公择初学草书，所不能者，辄杂以真、行。刘贡父谓之'鹦哥娇'。其后稍进，问仆：'吾书比来何如？'仆对：'可谓秦吉了矣。'与可闻之大笑。是日，坐人争索与可草书，落笔如风，初不经意。刘意谓鹦鹉之于人言，止能道此数句耳。"透彻了悟人生的苏轼这般文人士大夫做派何尝不能体会到人生如戏呢？世界和社会就是一个大舞台，在不同的历史时期或时代搭建的舞台不同，但每个人的生存都是一个活生生的角色，角色适当，人设成功，可能就会顺风顺水，成为世人眼中的所谓成功者，所以，每个人都尽力在表演这个角色，有的在角色中获得主动的体验，有的只是被动地担负起角色的重任；有的表现出幸福感十足，有的表现出悲催感很强；有的得意，有的失意；无论何种状态，舍弃这种体验，也就舍弃了人生。宋代文人士大夫是很注重

① 滕固：《唐宋绘画史》，陈辅国主编：《诸家中国美术史著选汇》，长春：吉林美术出版社，1992 年版，第 1026 页。

人生各种体验的，苏轼属于那种酸甜苦辣涩样样尝透而感悟颇深之士人。所以，在书写中有所"墨戏"，在"墨戏"中有所体验，在体验中完成人生如戏这个剧本，这恰恰符合宋代文人士大夫的追求目标了。

"文人"之称古已有之。[①] 书法最早可以说就是文人之事，为文人所垄断。窦臮云："虽六艺之末曰书，而曰民之首曰士，书资士以为用，士假书而有始。"（《述书赋》）至于书法后来又分为官方书法与民间书法，是时代发展之产物，另当别论。在宋代能够享受书写体验的也首先是文人，并且已成时尚。现略摘当时一些文人言论为证：

程颢："某学书时甚敬，非是要字好，即此是学。"（《佩文斋书画谱》第一册）

欧阳修："苏子美尝言：明窗净几，笔砚纸墨皆极精良，亦自是人生一乐。然能得此乐者甚稀，其不为外物移其好者，又特稀也。余晚知此趣，恨字体不工，不能到古人佳处，若以为乐，则自是有余。"（《试笔·学书为乐》）

"自少所喜事多矣。中年以未，渐已废去，或厌而不为，或好而不厌，力有不能而止者。其愈久益深而尤不厌者，书也。至于学字，为于不倦时，往往可以消日。乃知昔贤留意于此不为无意也。"（《试笔·学书消日》）

① 《书·文侯之命》："追孝于前文人。"《诗·大雅·江汉》："告于文人，锡山土田。"《毛诗故训传》："文人，文德之人也。"汉之后，文人泛称读书识文之士。曹丕《与吴质书》："观古今文人，类不细行。"历史上"文人"亦指"士"和"士大夫"阶层，但是，"大夫""士"这一阶层形成很早，只是到春秋末年以后才成为知识阶层的通称。

沈括："书画之妙，当以神会，难可以形器求也。"（《梦溪笔谈》卷十七）

米芾："要之皆一戏，不当问拙工。意足我自足，放笔一戏空。"（《书史》）

朱长文："儒者之工书，所以自游息焉而已，岂若一技夫之役役哉。"（《续书断》）

苏轼"一向被推为宋代最伟大的文人"，[①] 在书写体验方面，欧阳修亦"自当避此人一头地"。轼言：

"自言其中有至乐，适意无异逍遥游。近者作堂名'醉墨'，如饮美酒销百忧。"（《石苍舒醉墨堂》）

"笔墨之迹，托于有形，有形则有弊。苟不至于无，而自乐于一时，聊寓其心，忘忧晚岁，则犹贤于博弈也。虽然，不假于物则有守于内者，圣贤之高致也。"（《佩文斋书画谱》第一册）

这里集中体现了苏轼面对书写文人体验之态度：（1）以现实主义态度认识"迹—弊"的关系，"有形则有弊"。（2）以黄老之心与禅意对待"迹—无"之矛盾，追求"无"，然无可奈何，"苟不至于无"。（3）以浪漫主义精神认识"迹—乐"之关系，解决未达"无"之境的困顿，"自乐于一时"。（4）以准宗教态度虔诚朝圣"书写"，对待"迹—心"之关系，"聊寓其心"。（5）书写体验之结果与目的归于儒家之"格物致知"，"内圣外

① 钱锺书：《宋诗选注》，北京：人民文学出版社，1989 年版，第 61 页。

王", 超于"迹""形"之上, "不假于物而有守于内", 如颜子"圣贤之高致也"。东坡这一书写体验态度可以从对其影响颇多的两个人物得到反映和验证。一为欧阳修, 把书写过程当目的, 学书消日, 不计工拙, 是宋代人跨越一切障碍直接体道的范例; 另一为蔡襄, 苏轼推崇, 并言: "仆论书以君谟为当世第一, 多以为不然, 然仆终守此说也。"(《东坡题跋》卷四) 襄常着意于佳, 有"百衲碑"之誉, 宋董逌《广川题跋》云: "蔡君谟妙得古人书法, 其《昼锦堂记》每字作一纸, 择其不失法度者裁截布列, 连成碑形, 当时谓'百衲碑'。"苏轼书写体验当存用事与自足两个方面。

苏轼以那支文人之笔"墨戏"表达他因各种局限所不能用语言、文字、图画来表现的心灵欢呼、叹息或感喟。苏轼以书写体验揣度孙元忠"亲书《华严经》八十卷, 累万字, 无有一点一画见怠惰相, 人能摄心, 一念专静, 便有无量感应"(《书孙元忠所书华严经后》)。时文人雷简夫不精于书法, 一方面"隐居不仕", 一方面却在京城"出入乘牛, 冠铁冠"。[①] 朱长文记其用书写倾泻: "近刺雅州, 昼卧郡阁, 因闻平羌江暴涨声, 想其波涛番番, 迅驶掀阖, 高下蹴逐奔去之状, 无物可寄其情, 遽起作书, 则心中之想尽出笔下矣。"[②] 雷氏自述书写体会, 尽其所想。徽宗时宰相新津人张商英更为纵意书写, 无以复加, "一日得句, 索笔疾书, 满纸龙蛇飞动。使侄录之, 当波险处, 侄惘然而止, 执所书问曰: '如何字也?' 丞相熟视久之, 亦自不识, 诉其侄曰: '胡不早问, 致予忘之耶?'"[③] 如此尚书写体验之风以至于"东坡居士极不惜书。

① 《宋史》卷二百七十八《雷德骧传》附《雷简夫传》。
② (宋) 朱长文:《墨池编》引雷简夫《江声帖》, 又见《佩文斋书画谱》卷六《宋雷太简江声帖》。
③ (宋) 释惠洪:《冷斋夜话》,《说郛》(宛委山堂本) 二十一。

然不可乞，有乞书者，正色诘责之，或终不与一字"（《山谷题跋》卷五）。大抵东坡大痴于适意中书写体验而不屑于无体验之应付之累。宋之后，书写体验已为文人士大夫所承继与发扬，如倪瓒中年后弃家出走，往来于江湖间二十余年，只言"逸笔草草，不求形似，聊以写胸中逸气"。[1]苏轼崇尚与标举书写体验是有其历史根据与内在规定性的。

在《戏书》中，苏轼将"任性而为"的书法创作过程表现得恰到好处："五言七言正儿戏，三行五行亦偶尔。我性不饮只解醉，正如春风弄群卉。四十年来同幻事，老去何须别愚智。古人不住亦不灭，我今不作亦不止。寄语悠悠世上人，浪生浪死一埃尘。洗墨无池笔无冢，聊尔作戏悦我神。"[2]苏轼《戏书》记述其"墨戏"状态，在微醺之中，书写的内容是儿戏，书写多少看性情，既恣情洒脱，随意而为，不论老少与愚智，又人物齐一，等观住灭，无视生死，"洗墨无池笔无冢"，只为挥洒书写而已。这是一幅活生生的墨戏图，令人一览无余，又心神向往。在一代文豪与书家苏轼的生活中，研习书法并不是痛苦的事，而是能够"悦我神"的适意的人生体验。好的书作并非刻意为之，而是在适情合意的情况下"任性而为"的，苏轼更深切的表达体现在《石苍舒醉墨堂》中："人生识字忧患始，姓名粗记可以休。何用草书夸神速，开卷惝恍令人愁。我尝好之每自笑，君有此病何能瘳。自言其中有至乐，适意无异逍遥游。近者作堂名醉墨，如饮美酒销百忧。乃知柳子语不妄，病嗜土炭如珍馐。君于此艺亦云

① （元）倪瓒：《清闷阁集》卷十《答张藻仲书》。
② 曾枣庄、舒大刚：《苏东坡全集（2）》，北京：中华书局，2021年版，第603页。

至，堆墙败笔如山丘。兴来一挥百纸尽，骏马倏忽踏九州。我书意造本无法，点画信手烦推求。胡为议论独见假，只字片纸皆藏收。不减钟张君自足，下方罗赵我亦优。不须临池更苦学，完取绢素充衾裯。"苏轼墨戏到不论文字的地步，一旦为文字所束缚，那就是产生忧患的渊源了；至于那种开卷不敢下笔之行为，太令人不解了，因为其拘谨于世俗而非进入墨戏状态。墨戏就是在寻求"至乐"，不宜过分纠缠点画造型，也"不须临池更苦学"，因为"兴来一挥百纸尽"，只要自然流畅地表达真情实感，不加雕刻，无需粉饰，意到之处便可挥洒自如，"适意无异逍遥游"。这"点画信手烦推求"，十分符合苏轼的个性气质。尼采谈到"艺术家"现象时说："'嬉戏，无为'——乃是充盈的力的理想，它是'天真烂漫的'。"①

（一）中国文人的双重特性

蒋孔阳说："中国封建社会的知识分子，一般是达则兼济天下，穷则独善其身。当他达的时候，讲究礼乐教化，要当忠臣，'致君尧舜上'。当他穷的时候，他就混迹江湖，过着隐逸自适的生活，与渔樵为伍，崇奉老庄。这时，他要自由和自然。各门艺术，不再是'经国之大业'，而只是他消闲遣兴的玩艺。"②文人士大夫当其"达"的时候要为社会而艺术，当其穷的时候则转向为消遣而艺术，无论是为社会还是为消遣都是为人生的一体两面，所以苏轼惊叹"大哉人乎"（《题所作书易传论语说》）。由此看来，

① ［德］尼采：《权力意志》，张念东、凌素心译，海口：海南国际新闻出版中心，1996年版，第63页。
② 蒋孔阳：《中国艺术与中国古代美学思想》，《复旦大学学报》1987年第3期。

文人士大夫既然拥有了知识和人文精神，那么就应该有知识的用处和人文精神的去向，或者达济天下，或者穷善其身，这是自然而然之事。当代徐复观亦为此总结出"为人生而艺术才是中国主流"的结论。[1] 书写就成为文人士大夫聊寓那颗"欲静则动"之心的至佳选择，达到苏轼标举的"自乐于一时"。其实，此"乐"是以中国文人士大夫素来已有的忧患意识为底色的，以兼济天下为人生之现实目标，即使身在江湖之上也常常心居魏阙之下，并且倡言"先天下之忧而忧，后天下之乐而乐"之高标。苏轼由于命运多舛，动荡于朝堂和乡野之间，祸兮福兮，这也成就了苏轼具有了"达"与"隐"的双重人生体验，否则苏轼很难成为苏轼。苏轼方才有此资格如此批评逸少，"逸少为王述所用，自誓去官，超然于事物之外，尝自言'吾当卒以乐死'。然欲一游岷岭，勤勤如此，而至死不果。乃知山水游放之乐，自是人生难必之事，况于市朝眷恋之徒而出山林独往之言，固已疏矣"（《题逸少帖》）。"人生识字忧患始"，忧乐圆融才是苏轼在书写过程中体验的深层内容，不寻绎到这一关节，就不知苏轼为何要重视书写、为何要重视体验、体验什么等一系列问题。

（二）中国书法二次创造性特质

没有任何一种视觉艺术能如书法如此自由、率意、简单而高级，"在书法上。也许只有在书法上，我们才能够看到中国人艺术心灵的极致"。[2] 何至于此？从本体论出发，因为书法具有二次创

① 徐复观：《中国艺术精神》，沈阳：春风文艺出版社，1987年版，第118页。
② 林语堂：《中国人》（《吾士吾民》），郝志东、沈益洪译，上海：学林出版社，1994年版，第284页。

造性特质。

一是其"概念性"。书法直接呈现的具体形象是汉字，汉字是中国人创造出的语言记录符号，蕴有中国人的创造性智慧。汉字这种创造物既不像柏拉图所说的"理式的床""具体的床""幻象的床"，书法也就不是"摹本的摹本""影子的影子""和真理隔着三层"，汉字只是存在于文人脑海中的构成法则或内在的一些规定性的"概念"，并没有一种所谓标准的形象物可供所有文人临摹或仿照。至于真草隶篆行楷，那只是一种字体而已；至于某书家的作品作为临摹对象，那只是一种书体，只是在临摹某种风格而已。世上没有哪一种书体或字体是定于一尊的，定于一尊的只能是汉字的建构法则，别无永恒之物。

二是书写特性。书家将其脑海中汉字"概念"创造性地书写出来，千姿百态，丰富多彩，能尽最大可能满足于主体的创造力、想象力以及个人体验，因此，书法中客观存在的就是汉字构成的"法"，在"法"的基础上"无法而法"地再创造性地"书"出来，就是"书法"。如果符号论美学家卡西尔、苏珊·朗格、纳尔逊·古德曼能够对书法作出必要的关注，那就有理由相信"符号论"会有更多的闪光点与切入点，因为书法更能"使我们看到的是人的灵魂最深沉和最多样化的运动。……所感受到的不是哪种单纯的或单一的情感性质，而是生命本身的动态过程，是在相反的两极……欢乐与悲伤、希望与恐惧、狂喜与绝望……之间的持续摆动过程，使我们的情感赋有审美形式，也就是把它们变为自由而积极的状态"。①

① ［德］恩斯特·卡西尔：《人论》，上海：上海译文出版社，1985年版，第189页。

苏轼式中国文人一生就寄托于一支笔，在寻找体验方式时，除了吟诗作赋、官札往来，书写就成为一种至佳方式，手到笔来，游刃有余，无滞无碍，游历上下千年，旁及周遭万里，如此地适意，如此地情趣，如此地诗性化生活。

（三）寻找适意体验是中国文人传统

儒家倡导"游于艺"，《礼记·学记》云"君子之于学也，藏焉、修焉、息焉、游焉"；道家崇尚自然，庄子写出了《逍遥游》《至乐》《达生》《大宗师》等崇尚体验之论；南宗禅爽直倡导不立文字，直接体验；中国文人又何尝不想通过体验达到"天人合一""坐忘""成佛"。东晋"王子猷夜访戴安道"就是追求过程体验的典例，如现代怪诞剧与黑色幽默一般，"王子猷居山阴，夜大雪，眠觉空空，命酌酒，四望皎然。因此彷徨，咏王思《招隐》诗，忽忆戴安道。时戴在剡。即便夜乘小船就之，经宿方至，造门不前。人问其故，王曰：'吾本乘兴而来，兴尽而返，何必见戴！'"[①]宋代文人不但个体崇尚体验，而且群体还常常享受体验，过上一种雅致的文人生活。北宋驸马都尉王诜依靠自己的西园之第，创造了被誉为"千古第一盛会"的"西园雅集"，即当世文人墨客多聚于王诜府邸，作画、赋诗、听琴、作书。元丰初，王诜曾邀请苏轼、苏辙、黄庭坚、米芾、蔡肇、李之仪、李公麟、晁补之、张耒、秦观、刘泾、陈景元、王钦臣、郑嘉会、圆通大师（日本渡宋僧大江定基）十六人游园。李公麟为之作《西园雅集图》，米芾又为此图作记，即《西园雅集图记》：

① 唐富龄主编：《历代妙语小品》，武汉：湖北辞书出版社，1993年版，第3页。

李伯时效唐小李将军为着色泉石云物、草木花竹，皆妙绝动人；而人物秀发，各肖其形，自有林下风味，无一点尘埃气。其乌帽、黄道服捉笔而书者为东坡先生；仙桃巾、紫裘而坐观者为王晋卿；幅巾青衣、据方机而凝伫者为丹阳蔡天启；捉椅而视者为李端叔；后有女奴，云环翠饰倚立，自然富贵风韵，乃晋卿之家姬也。孤松盘郁，上有凌霄缠络，红绿相间。下有大石案，陈设古器瑶琴，芭蕉围绕。坐于石磐旁，道帽紫衣，右手倚石，左手执卷而观书者为苏子由；团巾茧衣，秉蕉箑而熟视者为黄鲁直；幅巾野褐，据横卷画渊明《归去来》者为李伯时；披巾青服，抚肩而立者为晁无咎；跪而捉石观画者，为张文潜；道巾素衣，按膝而俯视者为郑靖老，后有童子执灵寿杖而立。二人坐于磐根古桧下，幅巾青衣，袖手侧听者，为秦少游；琴尾冠、紫道服，摘阮者为陈碧虚；唐巾深衣，昂首而题石者，为米元章；幅巾，袖手而仰观者为王仲至。前有髯头顽童捧古砚而立，后有锦石桥、竹径，缭绕于清溪深处，翠阴茂密，中有袈裟坐蒲团而说《无生论》者，为圆通大师；旁有幅巾褐衣而谛听者，为刘巨济。二人并坐于怪石之上，下有激湍潨流于大溪之中。水石潺湲，风竹相吞，炉烟方袅，草木自馨，人间清旷之乐，不过于此。嗟呼！汹涌于名利之域而不知退者，岂易得此耶！自东坡而下，凡十有六人，以文章议论、博学辨识、英辞妙墨、好古多闻、雄豪绝俗之资，高僧羽流之杰，卓然高致，名动四夷。后之览者，不独图画之可观，亦足仿佛其人耳。

"西园雅集"图表现的是宋代文人一种自由、惬意、高雅的生活场面。宋代的田园城市化与城市田园化和谐一体，城市人口的比重达到历代最高峰，产生了一场"城市革命"，市井繁盛，东京梦华，张择端《清明上河图》展现了当时繁华的场景，这为文人士大夫提供了生活体验的可能性和丰富性。体验已成为宋代文人的一种生存方式，一种浪漫，一种艺术，而非一种程式，一种痛苦，一种教义。

（四）书写对文人主体具有特殊意义

书写才使书法具有存在的可能性，反过来说，没有书写也就无所谓书法。现将书写与作品列一方阵进行比较：

	书写	作品
存在方式：	行为	物质
作用对象：	书家	欣赏者
作用方式：	体验	鉴赏
作用方向：	内在	外在
时间方式：	短暂流逝	长期保存
空间方式：	书家占有	纸张占有
文人意义：	生命存在方式	生命迹化
他人意义：	不可知	可知

从以上列表，人们就会发现书法书写在书家艺术创作中的重要价值和地位，没有书写也就无所谓艺术作品；没有书家深刻的

书写体验，也就不可能有书法艺术的存在。现代存在主义大师萨特认为"只有为了别人，才有艺术；只有通过别人，才有艺术"。[①]这句话相对于中国古代文人士大夫书法只说对了一半，加上苏轼标举的文人书写体验才为完满的。

二、苏轼书写体验之一：醉之超越

林语堂说："中国的艺术是太阳神的艺术，而西方艺术是酒神的艺术。"[②] 这一论断在苏轼这里就失去作用，因为醉令苏轼"进入一种与尘世相对应的超越性境界"。[③] 德国哲学家尼采崇拜酒神精神，企图在痛苦中显出价值，在现实中求得超越，并借用查拉斯图拉之口说出"人是要被超越的一种东西"。[④] 在醉的超越性方面，尼采似乎成为了苏轼跨越时空的注脚。

（一）士君子之行

自古士人既与酒为伴又讲究酒德。《诗·大雅·既醉》云："既醉以酒，既饱以德。"《诗序》云："既醉，太平也。醉酒饱德，人有士君子之行焉。"东坡"性喜酒，然不能四五龠已烂醉，不辞谢而就卧，鼻鼾如雷，少焉苏醒，落笔如风雨，虽谑弄皆有意味，

① ［法］萨特：《自画像》，《萨特文集Ⅲ》，秦天、玲子编，北京：中国检察出版社，1995 年版，第 289 页。
② 林语堂：《中国人》（《吾土吾民》），郝志东、沈益洪译，上海：学林出版社，1994 年版，第 286 页。
③ 新艺术理论的倡导者埃蒂安·索里尤认为："艺术的目的是使我进入一种与尘世相对应的超越性意境。"（引自［法］于斯曼：《美学》，北京：商务印书馆，1995 年版，第 75 页）
④ ［德］尼采：《查理斯图拉如是说》，楚图南译，海口：海南国际新闻出版中心，1996 年版，第 5 页。

真神仙中人，此岂与今世翰墨之士争衡哉！"[1] 东坡偏嗜酒，精通制酒，有《东坡酒经》为证[2]；撰写多篇有名酒赋，如《桂酒颂》《浊醪有妙理赋》《酒子赋》，吉林省 20 世纪后期发现东坡两件书法真迹亦恰为酒赋，即《中山松醪赋》与《洞庭春色赋》。东坡言："见客举杯徐引，则予胸中为之浩浩焉，落落焉，醋适之味乃过于客。 ……天下之好饮亦无在予上者。"（《书东皋子传后》）"酒，天禄也。""身后名轻，但觉一杯之重。"（《桂酒颂》）由此可见，东坡对于酒之钟爱，以至于忘我的地步。但其饮酒自谦酒量有限，无论酒量大小只要达到饮酒效果则可，所以其诗云："我性不饮只解醉，正如春风弄群卉。"（《戏书》）

醉对苏轼意义有二：一为在忘我丧我中无忧无乐，与世齐一。《尚书·酒诰》载："惟天降命，肇我民，惟之祀""祀兹酒"。《酒诰》规定只有在祭祀活动中方可饮酒，因为醉和祭祀目的是同一的，那就是人要实现对于自身的超越，微醉中与天对话，与地交感，混沌中达天人合一。古代饮酒礼仪本身就是一种行为艺术，从饮酒中"而知王道之易易也"（《孔子家语·观乡射礼第二十八》）。《礼记·乡饮酒义》记载了乡饮酒礼的过程及其要义，犹如一场盛世演出的剧本，如记："工入，升歌三终，主人献之。笙入三终，主人献之。间歌三终，合乐三终。工告乐备，遂出。一人扬觯，乃立司正焉。知其能和乐而不流也。"此乃东坡醉之大化渊源也。二为生命勃发，进入"高峰体验"（peak experience，马斯洛言）状态，促进人性之复苏与振兴，醉是醒之极，"在醉常

① 黄庭坚：《豫章黄先生文集》卷二十九。
② 参见曾枣庄、舒大纲：《苏东坡全集（5）》，北京：中华书局，2021 年版，第 2760 页。

醒"。"醉翁之意不在酒"，欧阳修言"在于山水之间也"，而苏轼则在于"游于物之外"（《超然台记》）。宋费衮《梁溪漫志》卷六云："东坡虽不能多饮，而深识酒中之妙如此。饮酒之乐，常在欲醉未醉时，酬畅美适，如在春风和风中，乃为真趣。"张旭号为擅长醉草，苏轼却评张旭仍未到所谓"醉""醒"合一状态，其言："张长史草书，必俟醉，或以为奇，醒即天真不全。比乃长史未妙，犹有醉醒之辨。"（《书张长史草书》）

苏轼选择在醉状态下选用艺术之极方式——书法来表现自己，是最恰当不过的了，因为侃谈易遭诬陷，写诗作文易有文祸，况且有时醉酒状态下他能达到清醒时无法企及的艺术高度，也能产生奇妙的效果，如苏轼有过一种自觉适意的书写体验，那就是在醉中超越的状态。

（二）醉态即艺术

东坡以醉为常态，《和陶〈饮酒〉二十首》序云："吾饮酒至少，尝以把盏为乐，往往颓然坐睡。人见其醉，而吾中了然，盖莫能名其为醉为醒也。在扬州时，饮酒过午辄罢。客去解衣，盘礴终日，欢不足而适有余。因和渊明《饮酒》诗，庶几仿佛其不可名者。"轼盘礴终日之态俨然如一件艺术杰作，并赋诗云："偶得酒中趣，空杯亦常持。""每醉念此生""惟有醉时真""清坐不饮酒，而能容我醉""谁言大道远，正赖三杯通""草书亦何用，醉墨淋衣巾。一挥三十幅，持去听坐人"。[①] 这是苏轼一幅活生生的醉态艺术自画像。除自画像之外，苏轼还描画出一幅怀素"醉僧

① 参见曾枣庄、舒大纲：《苏东坡全集（2）》，北京：中华书局，2021年版，第634—639页。

图",其《题怀素草贴》云:"人人送酒不曾沽,终日松间挂一壶。草圣欲成狂便发,真堪画作《醉僧图》。"费衮《梁溪漫志》云:"晋人正以不知其趣,濡首腐胁,颠倒狂迷,反为所累,故东坡云:'江左风流人,醉中亦求名。'此言真可以砭诸贤之肓也。"其实苏轼并没有认为艺术不过是系在"生活庄严"上可有可无的风铃,他体会到"生活庄严"的意义,体会到"艺术乃是人类所了解的人生的最高使命及其正确的超脱活动"。①

书法具有以美神阿波罗的属性为代表造型艺术的静美,又有以酒神狄奥尼索斯的属性为代表的音乐艺术的兴奋。汉蔡邕饮酒至一石,尝醉在路上,人曰醉龙。晋谢云能饮酒一石,人曰醉虎。唐张旭"每大醉呼叫狂走,乃下笔",人曰张颠。怀素则自云:"醉来得意两三行,醒后却书书不得。"(《自叙帖》)东坡云:"仆醉后辄作草书十数行,便觉酒气拂拂,从十指间出也。"(《跋草书后》)元刘因诗云:"醉翁之意不在酒,宛如琴意非丝桐。"②醉这种行为自觉不自觉地成为苏轼作品的有机组成部分,超脱,潇洒,一如司空图《二十四品·典雅》所言:"玉壶买春,赏雨茅屋,坐中佳士,左右修竹。白云初晴,幽鸟相逐,眠琴绿阴,上有飞瀑。落花无言,人淡如菊,书之岁华,其曰可读。"黄庭坚记画家李伯时画了一幅苏轼醉意图,"卢州李伯时,近作子瞻按藤杖坐磐石,极似其醉时意态"。正如苏轼在《前赤壁赋》中所述:"浩浩乎如冯虚御风而不知其所止,飘飘然如遗世独立,羽化而登仙。于是饮酒乐甚,扣舷而歌之。"明张丑《清河书画舫》还描画了一幅动态的苏

① [德]尼采:《悲剧的诞生》,缪朗山等译,海口:海南国际新闻出版中心,1996年版,第2页。
② (元)刘因:《静修集》五《饮仲诚椰瓢》。

轼"醉墨图","元祐末，米知雍丘县，苏子瞻自扬州召还，乃具饭邀之。既至，则对设长案，各以精笔、佳墨、纸三百列其上，而置馔其傍。子瞻见之，大笑就座。每酒一行，即伸纸共作字，以二小史磨墨，几不能供。薄暮，酒行既终，纸亦尽，乃更相易携去，俱自以为平日书莫及也"。[1]法国波特莱尔写过一篇《沉醉吧》，极富有苏轼般的诗意："永远沉醉吧：这就是一切，这就是唯一的问题。……然而，沉醉于什么？沉醉于酒，诗或者德行，随你便。沉醉吧！"[2]

（三）醉是苏轼特有的审美境界

审美是人的特有属性，越懂得审美越接近于人的属性，人之精神富贵的重要表现就是懂得审美，否则人的生存就会缺乏趣味，缺乏灵动，"人在审美的时候，他的心超越了外在他的抽象理性，回到了他的血肉之躯，回到了他的生命本体，毫无间隔地感受着，体验着他的生命存在"。[3]苏轼伟大就在于其艺术人生，达到理性与感性之完满结合，成为后人景仰之对象、效仿之楷模，因为有理无性是如此地干瘪，有性无理是如此地浅薄，有理有性才是如此完美。醉成为苏轼调节理与性的有效物，"通过痛苦和欢乐"（贝多芬语），在醉的境界中达到审美目的，宣告生命占据了一块精神领地，宣告生命取得了一次胜利。亚里士多德言"诗比历史更真实"，那苏轼醉比平时更清醒，醉境比现实更为真实。法国于斯曼

① （明）张丑：《清河书画舫（外四种）》，上海：上海古籍出版社，1991年版，第364页。
② 童仁编：《外国人生小品》，武汉：湖北辞书出版社，1993年版，第157页。
③ 成复旺：《中国古代的人学与美学》，北京：中国人民大学出版社，1992年版，第14页。

认为："艺术的唯一标准，正是心醉神迷。"①

苏轼倾向于陶渊明，苏辙嗟叹苏轼："欲以桑榆之末景，自托于渊明，其谁肯信之？"轼自慕"五柳先生"之境界，一如陶渊明《五柳先生传》所述："好读书，不求甚解。每有会意，便欣然忘食。性嗜酒……造饮辄尽，期在必醉。既醉而退，曾不吝情去留。环堵萧然，不蔽风日。短褐穿结，箪瓢屡空，晏如也。常著文章自娱，颇示己志。忘怀得失，以此自终。"这样既有颜回之风范，又有庄周之超迈。苏轼《书鬼仙诗》云："酒尽君莫沽，壶倾我当发。城市多嚣尘，还山弄明月。"② 这是在咏叹醉与隐，大气磅礴、神意洒脱。

东坡深知酒德，云"诸葛氏笔，譬如内库法酒"。坡在黄州，每有燕集，酒后戏书以娱坐客，而醉墨澜翻，不惜古人。至于营妓供侍，扇书带画，弃时有之。轼甚至只陶然于醉之境界，无暇顾及书之工拙，"余在黄州，大醉中作此词，小儿辈藏去稿，醒后不复见也。前夜与黄鲁直、张文潜、晁无咎夜坐，三客翻倒几案，搜索箧笥，偶得之。字半不可读，以意寻究，乃得其全"。③ 且十分得意醉中小楷，"吾醉后能作大草，醒后自以为不及，然醉中亦能作小楷，比乃为奇耳"（《题醉草》）。苏轼醉书为常态，《题七月二十日帖》云："江左僧宝索靖七月二十日贴。仆亦以是醉书五纸。细观笔迹，与二妙为三。每纸皆记年月。是岁熙宁十年也。"《书赠徐大正》云："此蔡公家赐纸也。建安徐大正得之于公之子毂，来求东坡居士草书。居士既醉，为作此数纸。"苏轼崇拜的是

① ［法］于斯曼：《美学》，北京：商务印书馆，1995年版，第81页。
② 曾枣庄、舒大纲：《苏东坡全集（5）》，北京：中华书局，2021年版，第2437页。
③ （清）梁廷楠：《东坡事类》，广州：暨南大学出版社，1992年版，第285页。

一种酒神精神，在现实中求得超越，在生命高涨中获得不朽。面对这种酒神的魔力，西哲尼采曾发出如此感叹："他觉得自己是神灵，他陶然神往，飘然踯躅，宛若他在梦中所见的独往独来的神物。他已经不是一个艺术家，而俨然是一件艺术品；在陶醉的战栗下，一切自然的艺术才能都显露出来，达到'太一'的最高度狂欢的酣畅。人，这种最高尚的尘土，最贵重的白石，就在这一霎间被捏制，被雕琢；应和着这位宇宙艺术家酒神的斧凿声，人们发出厄琉息斯（Eleusis）秘仪的呐喊：'苍生呵，你们颓然拜倒了吗？世界呵，你能洞察你的创造者吗？'"①

三、苏轼书写体验之二：诗意地栖居

书写是最简单、最方便、最纯静的文人高级体验，可以直接将文人遭际多变的人生变成一种有意义、一种返归本心、一种诗一般的生存。海德格尔（M. Heidegger）审美地咀嚼，真切地倾听荷尔德林晚年时期一首风格独特的诗中一句："……人诗意地栖居……"，最后得出一个结论，"……人将据诗意之本质而诗化。只要诗化呈现，人将人性地栖居于大地上，到那时，好像荷尔德林在他最后一首诗中表述的那样，'生活'将成为'栖居的人生'"。②真正的艺术是一种诗意的凝聚，生命体验即一种指向意义的生活，审美体验即一种给出意义的艺术，"笔墨虽出于手，实

① ［德］尼采：《悲剧的诞生》，缪朗山等译，海口：海南国际新闻出版中心，1996年版，第7页。
② 刘小枫：《人类困境中的审美精神——哲人、诗人论美文选》，上海：上海知识出版社，1994年版，第574页。

根于心，鄙吝满怀，安得超逸之致？矜情未释，何来冲穆之神？"①书写就成为苏轼一种带有诗意的体验，"只有艺术体验，才永远使我们不断摆脱虚伪和成见，带着泪和笑去感受生命和思考人生"。②

书法可谓人格之迹、精神境界之象征，苏轼"真实地生活"，故由真而美而诗。他真切地体验生命，因体验而显示对生命的终极关怀，这是苏轼的高人之处，似乎胜过其他以伦理为中心的中国哲学家。轼以生命去关注书法，"书必有神气骨血肉，五者阙一，不为成书也"。（《论书》）达生命与书同构、共生，使人意识到艺术与人生密不可分。这书法中的生命组成如何感受到，那只能是苏轼书写体验之结果。体验打开了人与我、我与世界的阻障，一切艺术尤其书法更应从生命出发，多增几分生命体验，否则就会显得干瘪、苍白、空洞、浅庸、鄙俗。《梁溪漫志》记述了东坡关注生命的有趣事例，"东坡一日退朝，食罢，扪腹徐行，顾谓侍儿曰：'汝辈且道是中何物？'一婢遽曰：'都是文章。'坡不以为然。又一人曰：'满腹都是识见。'坡亦以未当。至朝云，乃曰：'学士一肚皮不入时宜。'坡捧腹大笑。"③

东坡在任何境况下都表现出人生诗意化。朱彧《萍洲可谈》卷二载东坡："绍圣初贬惠州，再窜儋耳。元符末放还，与子过乘月琼州渡海而北，及静波平，东坡即扣舷而歌。……余在南海逢东坡北归，气貌不衰，笑语滑稽无穷。"书法是诗意体验的外化形式。绍圣三年三月二日，卓契顺涉江度岭，徒行露宿，僵仆瘴雾，

① （清）沈宗骞：《芥舟学画编》卷一，于安澜《画史丛书》本，香港：中华书局，1977年版。
② 《外国美学》第12卷，北京：商务印书馆，1995年版，第1页。
③ 唐富龄主编：《历代妙语小品》，武汉：湖北辞书出版社，1993年版，第17页。

鼃面黾足，以至惠州探访东坡时，坡以其"诗意体验"馈答契顺，书渊明《归去来辞》以遗之，并愿"庶几契顺托此文以不朽也"。苏轼通过书写臻于人生诗意的栖居，一次舟中作字，"将至曲江，船上滩欹侧，撑者百指，篙声石声荦然。四顾皆涛濑，士无人色，而吾作字不少衰，何也？吾更变多矣，置笔而起，终不能一事，孰与且作字乎？"（《书舟中作字》）

艺术是准宗教的，宗教是讲求体验的。禅的体验方式或许是机锋、公案、棒喝，宋朝文人的独特体验方式是书写，书写之余是"文人书""书卷气"，禅的体验过程为戒、定、慧，苏轼却相反，"惠之生定，速于定之生惠也"。且"惠生定"可"常得大道"。李瑞清《玉梅花盦书断》云："故自古学问家虽不善书而其书有卷气。故书以气味为第一，不然但成乎技，不足贵也。"苏轼注重书写体验及"学书则知积学可以致远"，也直接启发其"士人画"概念之提出，并生发别开生面的议论，"诗不能尽，溢而为书，变而为画"（《文与可画墨竹屏风赞》）。诗、书、画一体，故"书画之妙，当以神会，难可以形器求也"。苏轼各个不同时期的作品凝化了各个不同时期的体验。R.D.雷英《经验的谋略》言："我不能体验你的经验，你也不能体验我的经验。"①清朝晚期的康有为大倡碑版，在碑版书写中寻求改良心境的体验，现代人的书写体验也不再那么精纯，甚或先锋至"现代书法"，更多些灵魂的叹息和痛彻的吁求。

外师造化，中得心源。世界上所有著名的艺术大师，如梵·高、贝多芬、马蒂斯、毕加索、肖邦，都有深深的人生体验，

① 《外国美学》第12卷，北京：商务印书馆，1995年版，第406页。

那种不触及灵魂、缺乏体验、只要技巧之人，若以书法论，实则大谬。苏轼提供给我们的一个诗意的境界，一个深入人生且通达人生的体验境界，一次生命最伟大的展现，让我们共同真实地坚守灵魂的希望吧！

四、苏轼书写体验之三：静气养生

书写可养生。苏轼重养生，每每有此论述，"余问养生于吴子，得二言焉：曰和、曰安。……安则物之感我者轻，和则我应物者顺，外轻内顺，而生理备矣"（《问养生》）。"凡物之可喜，足以悦人而不足以移人者，莫若书与画。"（《宝绘堂记》）"作字要手熟，则神气充实而有余韵，于静中自是一乐事。然常患少暇，岂于其所乐常不足耶？"（《记与蔡君谟论书》）苏东坡和王逸少、韩昌黎、王阳明等人一样都服用过道家方士的丹药，以期"与天地同修，日月同寿"。东坡记其"以桑榆之末景，忧患之余生，而后学道，虽为达者所笑，然犹贤乎已也。以嵇叔夜《养生论》颇中余病，故手写数本，其一赠罗浮邓道师"（《跋嵇叔夜养生论后》）。书法能够养生主要在于书写及书写体验，养性、养神、养气。"书者，散也。欲书先散其怀抱。"（传东汉蔡邕《笔论》）书写可以舒展心中之块垒与郁气。"欲书之时，当收视反听，绝虑凝神，心正气和，则契于妙。"（唐虞世南《笔髓论·契妙》）书写可以在"致虚极，守静笃"中养静，由静极进入绵绵若存之养神，如服用"人元丹"，养神服气，避世清修，弃散绝累，涵养身心，与天地精神相通，有"谁见幽人独往来"之感受。宗白华在艺术方面，崇尚"一种高贵的单纯和一种静穆的伟大""智慧伸手给艺术而将超俗的

心灵吹进艺术的形象"，并认为静穆的观照和飞跃的生命构成艺术的两元，也就构成"禅"的心灵状态。①

宋代颇盛道教，道教养生，以有限而至自由与无限，同流天地而齐之于物，归之自然。书法书写之时书家进入审美境界，接近于一种宗教境界，崇拜之物便为汉字，通过书写过程去膜拜与塑造崇拜物的形象，汉字顿时神圣化，以至对片骨龟甲、残纸渺石的崇拜已经成为中国文人的传统心理，中国发展不出有影响的宗教，也许因为有拜汉字亚宗教的存在，有精神寄托之所，有心目中崇拜的偶像，书写不再是为了实用目的，而是一种准宗教情感。东坡《题晋人帖》可见这种亚宗教情感："唐太宗购晋人书，自二王以下，仅千轴。《兰亭》以玉匣葬昭陵，世无复见。其余皆在秘府。至武后时，为张易之兄弟所窃，后遂流落人间，多在王涯、张廷赏家。涯败，为军人所劫，剥去金玉轴，而弃其书。余尝于李都尉玮处，见晋人数帖，皆有小印'涯'字，意其为王氏物也。有谢尚、谢鲲、王衍等帖，皆奇。"

苏轼宦途多艰，遭一贬再贬。每到贬所，总有从其学书，拜其书艺者。轼亦常展纸而书，稍舒胸中抑郁，《黄州寒食诗帖》可谓典型，元代郑杓《衍极》在论及草圣张芝、张旭"以书酣坐"时说"以此养生，以此念形，以此玩世，以此流名"。谁又能怀疑苏轼不是如此呢？孙过庭《书谱》略举书写"五合"之论，阐发尤妙，云："神怡务闲，一合也；感惠徇知，二合也；时和气润，三合也；纸墨相发，四合也；偶然欲书，五合也。……五合交臻，神融笔畅。畅无不适，蒙无所从。当仁者得意忘言，罕陈

① 宗白华：《美学的散步（一）》，《宗白华全集》第3卷，合肥：安徽教育出版社，1994年版，第287—288页。

其要；企学者希风叙妙，虽述犹疏。徒立其工，未敷厥旨。不揆庸昧，辄效所明，庶欲弘既往之风规，导将来之器识，除繁去滥，睹迹明心者也。"这正契合于《黄帝内经素问·上古天真论》之说："外不劳形于事，内无思想之患，以恬愉为务，以自得为功，形体不敝，精神不散，亦可以百数。"有人总结中国养生文化理论为五部分：一为阴阳协调；二为五行五克；三为精气神充盈；四为以表知里；五为天人相应。①中国书法的书写恰恰符合这五种理论，书写当为养生之道。

　　书写是书法区别于绘画的重要属性，书法是书写的结果，而绘画是描绘的作品。书家可以陶醉于书写的过程，而画家就很难如此，尽管古代士人创造了文人画，试图将书写融于绘画之中，据传现在保留下来最早的文人画是苏轼的《枯木怪石图》(现藏日本)，但是从来没有发现苏轼述说绘画像享受书法那样的书写体验。在体验方面，书法的书写和绘画的描绘显然是不同的。这一点也值得后世书画理论家的注意。

① 刘松来：《养生与中国文化》，南昌：江西高校出版社，1994 年版。

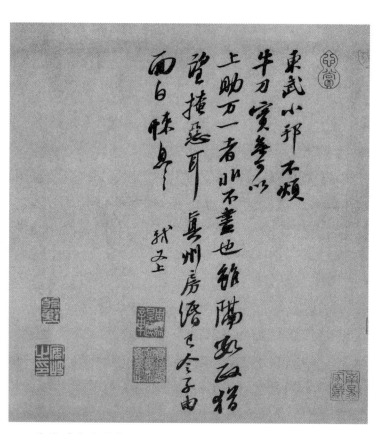

苏轼《东武帖》，28.7 cm × 66.1 cm，台北故宫博物院藏

第三章　东方命题：技道两进

苏轼《跋秦少游书》云："少游近日草书，便有东晋风味。作诗增奇丽。乃知此人不可使闲，遂兼百技矣。技进而道不进则不可，少游乃技道两进也。"苏轼在此提出了一个独特的书法艺术命题：技道两进。这一艺术命题东方独有，苏轼独具，堪称东方命题、苏轼命题。当下人意识到此命题的重要性，以至于认为此命题为"苏轼美学思想核心"。①其实，苏轼的书法美学思想具有自身的创新性、逻辑性、系统性，其在《书吴道子画后》中大体概述为："出新意于法度之中，寄妙理于豪放之外，所谓游刃有余，运斤成风。""新意"——苏轼美学基本范畴，并倡导艺术创新；"法度"——苏轼美学的基本法则，但不拘泥于旧法，推崇"无法而法，乃为至法"；"妙理"——苏轼美学的基本规律，亦为书法之"道"观；"豪放"——苏轼标举的一种风格，至于风格可以因书家而异，有风格即为书家，无风格即为写手；"游刃有余，运斤成风"——苏轼美学强调的高度艺术技巧，同时也蕴含了"技道两进"的苏轼美学的基本命题。如此看来，苏轼表明的这些基本范畴、基本法则、基本规律、标举风格、基本命题一起

① 颜中其：《苏轼论文艺》，北京：北京出版社，1985 年版，第 184 页。

构成了苏轼的书法美学思想，也同样成就了苏轼这一书法艺术大家。苏轼"技道两进"这一命题一定有鉴于当代，也必将影响于来世。

一、两极：道技之辩

东方之"道"这一基本的哲学范畴具有广泛的世界影响力，老子《道德经》在世界上的翻译出版数量仅次于《圣经》，而老子之"道"范畴令世界上哲学大家们如醉如痴，海德格尔号称自己最为理解老子的"道"[①]，所以有人说"海德格尔的思想立场与其说更接近尼采，不如说'更为接近'中国的'鄙薄仁义的老子'"。[②]"道"的最初义即"道路"，东汉许慎《说文解字》云："道，所行道也。"作为形上学的"道"的理念，在其形成之初，仅在于对事物存在的变化过程进行经验性总结而提出的某种原则，随着这"道"所体现的具体原则逐渐地抽象化，形成超越自然的主观绝对化的"道"观念。经道、儒二系借用、阐发，"道"一变而成为中国传统文化中一个最基本的范畴，也是一个最重要的"元概念"。经典儒家引申"道为人之最高道德伦理理想与范型"。《易》云："立天之道曰阴与阳，立地之道曰柔与刚，立人之道曰仁与义。"这无论天道之阴阳、地道之柔刚，还是人道之仁义，已成为儒家的基本审美范畴。经典道家引申"道"为具有先验性、无形象性、神秘性的宇宙最高存在实体。《老子》曰："有物混成，

① 参见萧师毅：《海德格尔与我们〈道德经〉的翻译》，池耀兴译，张祥龙校，《世界哲学》2022 年第 2 期。
② 刘小枫：《海德格尔与中国》，上海：华东师范大学出版社，2017 年版，第 8 页。

先天地生，寂兮寥兮，独立而不改，周行而不殆，可以为天下母，吾不知其名，字之曰'道'，强为之曰大。"道家又依附于对"道"的存在形式的写状与见解而导引着审美取向，如其言浑沦、恍惚之美，"道之为物，惟恍惟惚。惚兮恍兮，其中有象；恍兮惚兮，其中有物。"钱锺书谈"恍惚"云："游艺观物，此境每遭。"① 虽然各家对道的认识不一，无论如何，"道"总是作为一种宇宙、自然、人生、事理，包括物质世界、精神世界和审美世界的原理大法和重要力量，对于艺术与审美发展起着不可替代之作用。"道"自然进入书学领域，"书之道"正如"画之道""文之道"一样，作为一种本体、一种理想、一种境界、一种法则，甚至一种价值，受到书家、画家、文人的重视。

何谓"技"？东汉许慎《说文解字》云："技，巧也。"《礼·王制》云："凡执技以事上者，祝、史、射、御、医、卜及百工。"此技盖指技艺。《尚书·秦誓》云："昧昧我思之，如有一介臣，断断猗无他技，其心休休焉，其如有容。人之有技，若己有之。"此技盖指技能。古人对于"技"之态度并不以为然，《尚书·泰誓（下）》云"奇技淫巧"，《周易·系辞》云："形而上者谓之道，形而下者谓之器。"大抵"技"与"器"相关，而儒家观点认为"君子不器"。实质上，"技"只有到了庄子这里才令士人重新有兴趣认识其新的意义，在审美领域具有独立自足的位置。庄子强调"技进乎道"，其逻辑推理："通于天者，道也；顺于地者，德也；行于万物者，义也；上治人者，事也；能有所艺者，技也。技兼于事，事兼于义，义兼于德，德兼于道，道兼于天。"（《庄子·天

① 钱锺书：《管锥篇》，北京：中华书局，1986 年版，第 432 页。

地》)《庄子·养生主》记庖丁解牛"莫不中音，合于桑林之舞，乃中经首之会"，其技至"以神遇而不以目视""恢恢乎其于游刃必有余地矣"。"技"只要与"道"冥中契合，"技"就会进入一种绝妙境界，这是道家在给"技"在儒家眼中不好名声作翻案，从此"技"与"艺"就联系起来，获得更高级的认可。当"技"达到一种娴熟地步的时候，这种"技"就会转化为一种英国哲学家麦克尔·波兰尼所谓的默会知识，或英国经济学家哈耶克所谓的软知识，这些知识是没有办法用语言、文字、数字、图标、公式表达和传递的知识，比如诀窍，只可意会不可言传。①

梅泽先生认为"'道'与'技'实即'道'与'艺'的问题"。②孔子《论语》曰："志于道，据于德，依于仁，游于艺。"相对于"道""德""仁"来说，士对于"艺"应当抱一种游历、游息、观赏、娱乐之轻松随意的态度，虽然不能沉湎于某一项技能以防堕入"君子为器"之泥淖。正确理解"技"是很重要的，但不能误入歧途。

在宋之前书法理论史上，"道""技"之认识处于偏离状态，大多扬"道"抑"技"。东汉赵壹《非草书》以不可再贬之语斥"技"，其云："草书之人，盖伎艺之细耳。""专用为务，钻坚仰高，忘其疲劳，夕惕不息，仄不暇食。十日一笔，月数丸墨，领袖如皂，唇齿常黑。虽处众座，不遑谈戏，展指画地，以草刿壁，臂穿皮刮，指抓摧折，见鳃出血，犹不休辍。然其为字，无益于工拙，亦如效颦者之增丑，学步者之失节也。"而扬"道"之言却俯

① 参见蔡先金：《默会知识论视域下的大学默会教育》，蔡先金：《大学建构》，北京：社会科学文献出版社，2019年版，第44—55页。
② 梅泽：《中国美学史》，济南：齐鲁书社，1987年版，第272页。

拾皆是，打开书法史，几乎满篇是"道"，如：

> "书之妙器，必达乎道，同浑元之理。"（传王羲之《记白云先生书诀》）
>
> "故知书道玄妙，必资神遇，不可以力求也。"（虞世南《笔髓论》）
>
> "书则一字已见其心，可谓简易之道。"（张怀瓘《文字论》）

即使谈到"技"亦说得太玄，似乎又抹上了一层神秘"道"的色彩。唐韦续辑《墨薮》记"繇见蔡伯喈笔法于韦诞坐上，自捶胸三日，其胸尽青，因呕血。太祖以五灵丹救之得活。繇苦求之，不得。及诞死。繇令人盗掘其墓，遂得之。"传王羲之《书论》云："夫书者，玄妙之伎也，若非通人志士，学无及之。"传卫铄《笔阵图》云："夫散端之妙，莫先乎用笔；六艺之奥，莫重乎银钩。……自非通灵感物，不可与谈斯道矣！"这"技"远离世人，似乎可望不可即。虽有专涉技法的，如释智果《心成颂》、欧阳询《八诀》《三十六法》、李世民《笔法诀》等，不过他们还是主张以道为先，"道""技"分离。重"道"轻"器"已经深深地根植于中国儒家文化中，"道"是最高范畴，故孔子曰："朝闻道，夕死可矣。"（《论语·里仁》）

宋代理学及后来之心学大都以"道"消"技"，认为"技艺"妨碍对"道"之追求。程颐述其"道—技"观：

> "或问：诗可学否？曰：既学时，须是用功方合诗人格。

既用功，甚妨事。古人诗云：'吟成五个字，用破一生心。'又谓：'可惜一生心，用在五字上。'此言甚当。

"问：作文害道否？曰：害也。以为文不专意则不工，若专意则志局于此，又安能与天地同其大也？《书》云'玩物丧志'，为文亦玩物也。

"问：张旭学草书，见担夫与公主争道，及公孙大娘舞剑，而后悟笔法，莫是心常思念至此而感发否？曰：然，须是思有感悟处，若不思，怎生得如此？然可惜张旭留心于书，若移此心于道，何所不至？"①

陆九渊发端心学，认为"主于道则欲消而艺亦可进，主于艺则欲炽而道亡，艺亦不进"②。王守仁承其衣钵，认为艺术不是来自现实，而是出于"吾心之常道"③，以至于阳明观山中花言："你未看此花时，此花与汝心同归于寂。你看此花时，则此花一时明白起来，便知此花不在你的心外。"④至明清，"道"成为道学家的口实，令"道"与审美相去甚远，故明清美学史少使用这个范畴。苏轼一破常规，倡导"技""道"同等重要，具有独立品格和革命意义。其《书李伯时山庄图后》云："居士之在山也，不留于一物，故其神与万物交，其智与百工通。虽然，有道有艺。有道而无艺，则物随形于心，不形于手。"由此可见，苏轼"技道两进"命题，既是一个发端命题，又是一个带有总结性质的命题。

① 《二程全书》《遗书》卷十八《伊川语四》。
② 《象山先生全集》卷二十二《杂说》。
③ 《王文成公全书》卷七《文录·稽山书院尊经阁记》。
④ 《王阳明全集》，上海：上海古籍出版社，1992年版，第108页。

二、诠释：技道两进

技道两进，既要进乎技，又要进乎道。何为进乎道？一为追求形而上；二为崇尚天之阴阳，地之柔刚，人之仁义；三为观照恍惚之物。何为进乎技？一是"技"是达到"艺"之途径，苏轼《书李伯时〈山庄图〉后》云："虽然，有道有艺。有道而不艺，则物形于心，不形于手。"二是"技"要成为肌肉记忆，即成为信手拈来的默会知识。苏轼《小篆〈般若心经〉赞》云："心忘其手手忘笔，笔自落纸非我使。"结果要达到技道两进、技道合一之境界："由一艺以往，其至有合于道者，比古之所谓进乎技也。"[①]

"技道两进"命题提出有其时代背景，首先与当时诗文革新运动相对应。北宋初期，文体卑弱，晚唐五代以来的浮靡文风仍自然延续。面对"西昆体"之泛滥，宋真宗于祥符二年（1009）不得不下诏复古，指斥"近代以来，属辞多弊，侈靡滋甚，浮艳相高，忘祖述之大猷，意雕刻之小巧"。[②]北宋中叶，古文已盛行，以苏轼为代表的古文家既强调文章之"道之用"，还相当重视文章本身艺术价值，如"精金珠贝""各有定价"。王祎《文原》云："妙儿不可见之谓道，形而可见之为文。道非文，道无自而明；文非道，文不足以行也。是故文与道非二物也。"当时文学领域一面极力摆脱"道统"束缚，一面力避技巧玩弄。绘画领域亦开拓文人画，北宋初年黄休复作《益州名画录》将"逸格"升为画品一等，一反唐代以来之工于彩绘。苏轼首倡"士人画"，并作《怪石

① 董逌：《广川画跋》卷六，见四库艺术丛书：《画史》，上海：上海古籍出版社，1991年版，第498页。

② 转引游国恩等：《中国文学史》第三卷，北京：人民文学出版社，1963年版，第20页。

枯木图》，开中国文人画之先河。当时文人士大夫还十分重视"技进乎道"，即使"斗茶"一事亦形成"竞技"之风。欧阳修与梅尧臣常相互切磋茶道（技），蔡襄以知茶名世，苏轼嗜茶，并写下了长达 120 句第一长篇咏茶诗《寄周安孺茶》，并在《书黄道辅品茶要录后》中言："学者观物之极而游于物之表，则何求而不得。故轮扁行年七十而老于斫轮，庖丁自技进乎道，由此其选也。"

苏轼十分重视对书法"技"之体验。在选笔墨方面，其言："欧阳文忠公用尖笔干墨，作方阔字，神采奕奕，膏润无穷。后人观之，如见其清眸丰颊，进趋裕如也。"（《跋欧阳文忠公书》）在握笔方面，其《记欧公论把笔》言："把笔无定法，要使虚而宽。欧阳文忠公谓余，当使腕运而指不知。此语最妙。方其运也，左右前后却不免欹侧。及其定也，上下如引绳。此之谓笔正，柳诚悬之语良是。"[①] 在学字体方面，轼主张"书法备于正书，溢而为行、草，未能正书而能行、草，犹未尝庄语而辄方言，无是道也。"（《跋陈隐居书》）"大字难于结密，小字常局促，正书患不放，草书苦无法。"（《书砚》）在学书功夫方面，"笔成冢，墨成池，不及羲之及献之。笔秃千管，墨磨万铤，不作张芝作索靖"（《题二王书》）。"技"须通过学习而得，否则技道分离，其言："夫既心识其所以然而不能然者，内外不一，心手不相应，不学之过也。"

① 沈尹墨先生对此论版本有所考证，认为"当使腕运而指不知"为正本。其《谈书法》说："苏东坡记欧阳永书论把笔云：欧阳文忠公谓予当使指运而腕不知，此语最妙。坊间刻本《东坡题跋》是这样的。包世臣引用过也是这样的。但检商务印书馆影印夷门广牍本张绅《法书通解》也引这一段文字，则作'当使腕运而指不知'。我认为这一本是对的。因为东坡执笔是单钩的（山谷曾经说过：东坡不善双钩悬腕）。又说：腕着而笔卧，故左秀而右枯（引案：此见《跋东坡谁陆赞》）。这分明是单钩执笔的证据。这样执笔的人，指是不容易转动的。再就欧阳永书留下的字迹来看，骨力清劲，锋芒峭利，也不像由转指写成的。"

（《文与可画筼筜谷偃竹记》）[1]在学"技"方面，苏轼鲜明地反对两种不适当的传说，一是"太玄"，一是"太俗"。"太玄"是传说求法方式太玄，不可取也。轼言"古人得笔法有所自，张以剑器容是有理。雷太简乃闻江声而笔法进，文与可亦言见蛇斗而草书长，此殆谬矣"（《书张少公判状》）。"太俗"是学书方法太俗，僵化理解技法，不可信也。轼举二例：其一，"献之少时学书，逸少从后取其笔而不可，知其长大后必能名世。仆以为不然。知书不在笔牢，浩然听笔之所至而不失法度，乃为得之。然逸少所以重其不可取者，独以其小儿子用意精至，猝然掩之，而意未始不在笔，不然，则是天下有力者莫不能书也。"（《书所作字后》）其二，"世人见古有见桃花悟道者，争颂桃花，便将桃花作饭吃，吃此饭五十年，转没交涉。正如张长史见担夫与公主争路，而得草书之法。欲学长史书，日就担夫求之，岂可得哉？"（《书张长史书法》）苏轼批评这些荒谬现象，更认为学书应"技道两进"，有技无道者俗，有道无技者废。"技道两进"应寻求合乎规律的方式方法，一切狭隘的、偏颇的、僵化的书法态度不可效法，技以道为基础，道以技为支持。《记与君谟论书》云："作字要手熟，则神气完实而不余，于静坐中自是一乐。"（《东坡志林》卷十二）

学"技"应学得恰到好处，不偏不倚。凡事不能过，过则不及，还是中庸为好。苏轼曾修正黄鲁直之"笔"说，云："草书只要有笔，霍去病所谓'不至学古兵法'者为过之。鲁直书。去病穿城蹴鞠，此正不学古兵法之过也。学即不是，不学亦不可。子瞻书。"（《跋黄鲁直草书》）当"技"胜而"道"弱的时候，书作则

① 参见曾枣庄、舒大纲：《苏东坡全集（6）》，北京：中华书局，2021年版，第2875页。

在炫技，如缺少灵魂与鲜活生命力的木偶。缺少灵魂的所谓"杰作"是经不起历史检验的。所以，书法不可能提倡一种专注"技"的工匠精神，因为这种工匠精神成就不了书法，只能导致书法的衰落。苏轼《书吴道子画后》云："君子之于学，百工之于技，自三代历汉至唐而备矣。"《跋赵子云画》云："赵子云画，笔略到而意已具，工者不能。"《又跋汉杰画山》云："观士人画，如阅天下马，取其意气所到。乃若画工，往往只取鞭策皮毛槽枥刍秣，无一点俊发，看数尺许便卷。汉杰真士人画。"只要有"道"在，"技"可与之相配，游刃有余，"乃知蜗牛之角可以战蛮触，棘刺之端可以刻沐猴"（《跋王晋卿所藏〈莲华经〉》）。苏轼《跋鲁直为王晋卿小书〈尔雅〉》云："鲁直以平等观作欹侧字，以真实相处游戏法，以磊落人书细碎事，可谓三反。"鲁直为何可如此？因为"道"是相通的，且不失"道"，仅仅有"技"是不可以做到"三反"的。

"道"在哪里？有一种逻辑是很荒谬的，即"道"在"经"中，寻"道"落实为学"经"。苏轼在《日喻》一文中明确否定这一逻辑：

"生而眇者。问之有目者，或告之曰：'日之状如铜盘。'扣盘而得其声。他日闻钟以为日也。或告之曰：'日之光如烛。'扪烛而得其形。他日揣籥以为日也，日之与钟籥亦远矣，而眇者不知其异，以其未尝见而求之人也。道之难见也甚于日，而人之未达也，无以异于眇。达者告之，虽有巧譬善道，亦无以过于盘与烛也。自盘而之钟，自烛而之籥，转而相之。岂有既乎。故世之言道者，或及其所见而名之，或莫之见

而意之，皆求道之过也。然而道卒不可求欤？苏子曰：'道可致而不可求。'"

这篇杂文说明道可致而不可强求，但须日与道居，《日喻》亦云："凡不学而无求道，皆北方之学没者也。昔者以声律取士，士杂学而不志于道；今者亦经术取士，士求道而不务学。"在求艺过程中，不学技而达乎道是谓妄语。

学技还须悟道，悟道方式又如何呢？苏轼在《思无邪斋铭》中云：

"东坡居士问法于子由，子由报以佛学曰：未觉必明，无明明觉。居士欣然有得孔子之言曰：'诗三百，一言以蔽之，曰思无邪。'夫有思皆邪也，无思则土木也。吾何自得道，其惟有思而无所思乎，于是幅中危坐，终日不言，明目直视而无所见。摄心正念而无所觉，于是得道。乃铭其斋曰思无邪。"

所谓"有思而无所思"，这是将禅宗"心不住于物"，老庄的"无为而无不为"，孔子的"思无邪"统一于一体。苏轼《虔州崇庆禅院新经藏记》又言：

"口必至于忘声而后能言，手必至于忘笔而后能书，……口不能忘声，则语言难于属文；手不能忘笔，则字难于雕刻；及其相忘之至，则形容心述酬酢万物之变，忽然而自知也。……故《金刚经》曰：一切圣贤皆以无为而有差别。以是为技，则技凝神；以是为道，则道凝圣；古之人与人皆学，而

独至于是，其必有道矣。"

苏轼认为以此"忘"的方式，犹如"坐忘""心斋"，若为技则技凝神，若为道则道凝圣。故元好问曰："方外之学，有为道日损之说，又有学之于无学之说。诗家亦有之。子美夔州以后，乐天香山之后，东坡海南以后，皆不烦绳削而自合，非技进乎道者，能之乎？"何为得道？苏轼在《跋王巩所收藏真书》中云："余尝爱梁武帝评书善取物象，而此公犹能自誉，观者不以为过，信乎其书之工也。然其为人倜傥，本不求工，所以能工。此如没人之操舟，无异于济否，是以覆却万变，而举止自若。其近于有道耶！"有道之人，"技"虽略逊，其书亦有可观也。苏轼《题欧阳帖》云："欧阳公书，笔试险劲，字体秀丽，自成一家。然公墨迹自当为世所宝，不待笔画之工也。"

苏轼在《净因院画记》中所述"常理"与"常形"亦是"技道两进"的一种表现形式，"常失之失，止于所失，而不能病其全；若常理之不当，则举废之矣。以其形之无常，是以其理不可不谨也。世之工人，或能曲尽其形；而至于其理，非高人逸才不能辨。"苏轼指出"常理"不是理学家之理，目的是以救当时山水画泛滥而来之"技道不两进"之流弊："一是托于无常形而欺世；另一是刻意于形似而遗其意。徐复观却认为，苏轼"所谓常理，于顾恺之所说的'传神'的神，和宗炳所说的'质有而趣灵'的灵，乃至谢赫所说的'气韵生动'的气韵，及他所说的'穷理尽性'的性情，郭熙所说的'取其质'的质，'穷其要妙'的'要妙'，'夺其造化'的'造化'，实际是一个意思。"[①]这显然是不合

① 徐复观：《中国艺术精神》，沈阳：春风文艺出版社，1987 年版，第 256 页。

适的，何能将"常理、神、灵、气韵、性情、质、要妙、造化"各种不同概念等同呢？苏轼另言可辩，"与可之于竹石枯木，真可谓得其理者矣。如是而生，如是而死，如是挛拳瘠蹙，如是条达遂茂，根茎节叶，牙角脉络，千变万化；未始相袭，而各当其处，合于天造，厌于人意，盖达士之所寓也欤？"这"合于天造，厌于人意"之"常理"实质上接近于"道"，而非"神、灵、气韵、性情、质、要妙、造化"等。

如果书法有技无道，书作终不高尔。宋曾敏行《独醒杂志》记："容有谓东坡曰：'章子厚日临《兰亭》一本。'坡笑曰：'工摹临者，非自得，章七终不高尔。'予尝见子厚在三司北轩所写《兰亭》两本，诚如坡公之言。"书法没有"道"的融入，徒有"技"之外壳就不会为中国人所崇尚而膜拜。胸无点墨之徒，常常企图以炫技赢得世人关注，仅逞一时痛快，而经不起细细品味，一旦精心品察，则索然寡味，如同白水冒充茶饮。如果技道双失，书作终俗耳，苏轼云："自颜、柳氏没，笔法衰绝，加以唐末丧乱，人物凋零磨灭，五代文采风流，扫地尽矣。……国初，李建中号为能书，然格韵卑浊，犹有唐末以来衰陋之气，其余未见有卓然追配前人者。"（《评杨氏所藏欧蔡书》）

苏轼将书者分为"工书人"和"士大夫"，《书吴说笔》云："笔若适士大夫意，则工书人则不能用。若便于工书者，则虽士大夫亦罕售矣。屠龙不如履豨，岂独笔哉！君谟所谓艺益工而人益困，非虚语也。"不知"道"而徒有"技"，往往不得要领，不知所措，无所成就。《庄子·列御寇》云："朱泙漫学屠龙于支离益，殚千金之家，三年技成，而无所用其巧。"练技悟道，既不可刻意模仿，犯教条之病，又不可守株待兔，刻舟求剑。

书法之所以成为书法，这与中国的文化土壤有天然联系，脱离这块土壤，书法也会同图画文字、楔形文字等古老文字一样，不但不能成为养育中国人的文化，反而会被历史淘汰而自然消亡。书法之所成为书法，主要还是由于其讲究"技道两进"的结果，即"技"与"道"两者缺一不可。倘如有道无技，则"皮之不存，毛将焉附"。忽视了"技"也就忽视了形式，"技"可以创造出形式，没有了"技"，书法也就没有了艺术性，也就不会鲜活而生动。在此我们还有必要提出书法在发展的历史过程中出现的违背"技道两进"的两种现象："馆阁体"与"现代书法"。两者在产生的时代背景、主体角色、"作品"样式、人们对其态度与看法等方面不同，但都有一个致命的弱点：技道不两进，其命运必将是共同的，修不出任何"正果"。由此看来，苏轼"技道两进"命题的提出，无论对宋代还是当代都有历史与现实的意义。

三、比较："技道两进"与唯美主义

唯美主义出现于西方十九世纪前叶，流行于中叶的一种文艺思潮。溯其渊源，乃自亚里士多德以来，美学与艺术学领域"感性"与"形式"的联系。"唯感性论"必然导致"唯形式论"，当十九世纪将形式推向感性的极端，必然导致艺术上的形式主义，即唯美主义。唯美主义的哲学基础是康德十八世纪提出的关于"审美的标准应不受道德、功利和快乐观念的影响"的美学理论，其基本观念就是认定"形式"是构成并决定美之为美、艺术之为艺术的根本，一味追求技巧和形式美成为唯美主义的艺术理想，"可见，从浪漫主义而来的唯美主义一旦进入'为艺术而艺术'的

绝对世界，也就必然牺牲浪漫主义'表现自我的信条'，走向艺术的'客观对应物'——'形式本体'的崇拜和追求……这种意义上的'形式'显然只是没有任何内容的空洞的外壳"。[①]"形式"是西方美学的"元概念"，是西方美学之核心，所以西方多从"形式"出发论美，而中国传统美学却常常从"道"出发论美。

中国书法一旦滑入所谓唯美主义的泥淖，书法就不再成其为书法，只剩徒有几何性的点、线甚至面的简单组合，缺乏书法那份应有的生机与活力，仅存一挂"空洞的外壳"，再也找不出中国书法与外文手写体或者"抽象画"的本质区别。"技道两进"就会防止书法向唯美主义滑坡，遵从这一命题，书法就会如鲁道夫·阿恩海姆所言："一切艺术形式的本质，都在于它们能传达某种意义。任何形式都要传达一种远远超出形式自身的意义。"[②]苏轼《书柳子厚〈渔翁〉诗》云："诗以奇趣为宗，反常合道为趣。"虽为论诗，亦适合论书。书法可作奇趣观，更需"反常合道"，一旦如此，则奇趣横生。当下所谓"流行书风"大抵正合此意。

当代书法创作中不时出现唯美主义苗头或思潮，这主要表现在书者在作品的外在形式上下工夫，几至"荒诞不经"，如故作"复古"之态以假借传统之名，改变装裱材料以冒充现代假象，制造轰动效应以作哗众取宠，故作惊人之举搞起旁门左道……书者不再是日与道居，追求的是无助于书法的奇巧怪招而忽视书法真"技"之揣摩。"玩墨"以至于不知所以然，真乃"无论魏晋，不知有汉"，或者以西方空洞的抽象理论导致空洞的抽象形式，这

① 赵宪章：《西方形式美学》，上海：上海人民出版社，1996 年版，第 256 页。
② ［美］鲁道夫·阿恩海姆：《艺术与视知觉》，北京：中国社会科学出版社，1987 年版，第 74 页。

样，任何一位没有经过书法训练之人都可以任意挥洒笔墨，在朝夕之间摇身一变成为"书家"而自谓代表着书法的未来。还有一种隐蔽的"唯美主义"，一帮"玩墨"之人根据大众从众心理，或者根据书法竞赛评委之口味，进行大批"作品"工艺化制作，以期满足"需要者"之需要，这种"唯美"更为庸俗，不足道也。这些"唯美"都是一定时期之产物，违背书法"技道两进"这一命题。任何冒书法之名而行所谓"唯美"之实的种种派别与主义或思潮与行为都与"技道两进"命题背道而驰，当然易被人们唾弃而昙花一现。但我们亦应谨防重回书法成为道之纯粹附庸的老路上，以及功利主义的干禄体的窠臼。

苏轼"技道两进"这一东方命题是一面旗帜，不但应该指引着书法的创作，也应该适应于其他艺术种类的发展。书家和书法创作一旦偏离这个命题，书法可能就会迷失发展的方向，甚或可能走入歧途或误区，那是十分危险的。"技道两进"这一命题也是书法理论的重要基石，建立在此基础上的理论大厦就会稳如泰山，用这一命题去分析书法理论中的一些难题也就会迎刃而解。当下研究书法理论，应做深入的功夫，首先就应该梳理爬梳传统书论中的坚实的范畴与命题，然后构建属于书法自己的理论体系，而非生搬硬套其他学科中的范畴或命题。一旦失掉自身的范畴与命题，任何构建得表面看来富丽堂皇的所谓书法理论大厦都可能瞬间坍塌。借用的总归是借用的，即使嫁接得很好，也只能是一种参照，甚或为其他学科做嫁衣裳，忽视自身存在的独立品格与价值，这样的所谓理论可能有拼凑之嫌，总给人"隔靴搔痒赞何益"之感，就会在无意义的辞藻和滔滔不绝的宏论掩盖下，隐藏着其自身成果的贫乏。"技道两进"命题的挖掘与研究意义当在于此。

苏轼《中山松醪赋》（局部），28.3 cm×306.3 cm，吉林省博物馆藏

第四章　分野："君子—小人"评骘系

　　《周礼·春官·保章氏》曰："星土辨九州之地所封，封域皆有分星。"又，《国语·周语下·景王问钟律于令州鸠》曰："岁之所在，则我有周之分野也。"古人将十二星辰之位置与地上州、国相对应，就天文而言称分星，就地理而言称分野。这种对应现象在苏轼设立的书法评骘系中存在一种惊人的相似，即君子、小人与书法作品有一种前因缘性的对应关系。苏轼《书王奥所藏太宗御书后》云："日行于天，委照万物之上，光气所及，或流为庆云，结为丹砂，初岂有意哉！太宗皇帝以武功定祸乱，以文德致太平，天纵之能，溢于笔墨，摛藻尺素之上，弄翰团扇之中，散流人间者几何矣！"这种"分野"持续影响书法批评至二十一世纪的今天。人们无论在世纪初产生何种情绪，也没有消解这种"分野"，似乎也没有力量去摧毁这种评骘堡垒。

一、苏轼困境：传统的首肯与怀疑

　　苏轼以鲜明的观点直陈"君子—小人"书法评骘系，首先成为这一评骘系的典型代表人物，然后恰恰又是这位思想活跃且富于悖论之人第一个怀疑、动摇、甚至否定这一评骘模式。虽然这

是了不起的自我否定，其书论的骨子里却具有明显的人格主义评价倾向。无怪朱光潜说："在中国方面，从周秦一直到现代西方文艺思潮的输入，文艺都被认为道德的附庸。这种思想是国民性的表现。中华民族向来偏重实用，他们不喜欢把文艺和实用分开，也犹如他们不喜欢离开人事实用而去讲求玄理。"[①]苏轼之所以如此，有其历史根源与时代背景以及个人主体因素。苏轼对这一评骘系的态度也为后世带来了正、负双面影响。

西汉蜀郡扬子云《法言·问神》云："故言，心声也；书，心画也；（李轨注：声发威言，画纸成书。书有文质，言有史野。二者之来，皆由于心。）声画形，君子小人见矣。（李轨注：察言观书断可识也。）声画者，君子小人之所以动情乎。"[②]扬雄所言指语言及文字书写，虽然与书法之间存有距离，但对书法伦理评价却具有启示作用。唐张怀瓘《评书药石论》已引入"君子—小人"之论，"故小人甘以坏，君子淡以成，耀俗之书，甘而易入，乍观肥满，则悦心开目，亦犹郑声之在听也。"[③]《新唐书·柳公权传》记载："帝问公权笔法，对曰：'心正则笔正，笔正乃可法矣。'时帝荒纵，故公权及之。帝改容，悟其笔谏也。"这仅是以笔喻谏而已，但常被后人作为书法事关伦理之范例，理学大师朱熹虽极不满意苏轼，但在书法伦理评价方面却与轼同，甚至认为其理论源自儒家大典《易》。

宋代论书及人首开其端者为欧阳修。其云：

① 朱光潜：《文艺心理学》，《朱光潜美学文集》第1卷，上海：上海文艺出版社，1982年版，第99页。
② 《诸子集成》第十册，石家庄：河北人民出版社，1986年版。
③ 《历代书法论文选》，上海：上海书画出版社，1979年版，第230页。

"斯人（指颜真卿。——笔者注）忠义出于天性。故其字画刚劲独立，不袭前迹，挺然奇伟，有似其为人。"（《集古录跋尾》）

　　"古之人皆能书，独其人之贤者传遂远。……杨凝式以直言谏其文，其节见于艰危。李建中清慎温雅，爱其书者，兼取其为人也。"（《笔说·世人作肥字说》）

　　欧阳修的"有似其为人""兼取其为人也"的书论显然是用人格评价去作书法评价，由此推导出"书品即人品"之隐含命题。苏轼认可欧阳修之书法伦理观，在其《记欧公论把笔》中云："把笔无定法，要使虚而宽。欧阳文忠公谓余：当使指运而腕不知。此语最妙。方其运也，左右前后却不免欹侧。及其定也，上下如引绳。此之谓笔正，柳诚悬之语良是。"日本学者石田肇惊讶欧阳修"提出了一种人格主义的评价方法"，盎现出"强烈的人格主义倾向"。惊讶之余，不可忽视将这种伦理评价推向极致当推苏轼，他总结性地运用伦理评价方法，建立起"君子……小人"评价系统。其云：

　　"人貌有好丑，而君子、小人之态，不可掩也；言有辩讷，而君子、小人之气，不可欺也；书有工拙，而君子、小人之心，不可乱也。钱公虽不学书，然观其书，知其为挺然忠信礼义人也。轼在杭州，与其子世雄为僚，因得观其所书佛《遗教经》刻石，峭崎有不回之势。孔子曰：'仁者，其言也讱。'君倚之书，盖讱云。"（《跋钱君倚书〈遗教经〉》）

　　"欧阳率更书妍紧拔群，尤工于小楷。高丽遣使购其书。高祖叹曰：'彼观其书，以为魁梧奇伟人也。'此非真知书也。

知书者，凡书像其为人。率更貌寒寝，敏悟绝人，今观其书劲险刻厉，正称其貌耳。褚河南书，清远萧散，微杂隶体。古之论书者，兼论其平生，苟非其人，虽工不贵也。"（《书唐氏六家书后》）

"柳少师……其言心正则笔正者，非独讽谏，礼固然也。世之小人，书字虽工，而其神情终有睢盱侧媚之态。不知人情随想而见，如韩子所谓有窃斧者乎，疑其尔也。然至使人见其书犹憎之，则其可知矣。"（《书唐氏六家书后》）

苏轼对"笔谏""人品即书品"等大加发挥，以至"虽不学书，然观其书，知其为挺然忠信礼义人也"。学书首要任务是学做人，做人就要做君子，因为"书有工拙，而君子小人之心不可乱也"。"书有工拙"是"技"的问题，而"君子小人之心"却是"道"的问题。苏轼之后，承流接响者亦不绝，如清代朱和羹云："学书不过一技耳，然立品是第一关头。品高者，一点一画，自有清刚雅正之气；品下者，虽激昂顿挫，俨然可观，而纵横刚暴，未免流露楮外。故以道德、事功、文章、风节著者，代不乏人，论世者，慕其人，益重其书，书人遂并不朽于千古。……然则士君子虽有绝艺，而立身一败，为世所羞，可不为殷鉴哉！"[1]

苏轼在此认为，"君子—小人"评价系如疑人窃斧。《列子·说符》记载："人有亡斧者。意其邻人之子。视其行步，窃斧也；颜色，窃斧也；言语，窃斧也；动作、态度无为而不窃斧也。"这种伦理评价是由欣赏者先作品欣赏之前先兆性产生，有先入为主

[1] 朱和羹：《临池心解》，《历代书法论文选》，上海：上海书画出版社，1979 年版，第 740—741 页。

之用，并不是由作品直接透露出的信息，书法线条如此抽象概括，不会再去显现尘世间的细末状况。然而书家的伦理人格可以影响欣赏者，欣赏者"爱屋及乌""不饮盗泉"的心理作用而涉及其作品。这也就不免会出现"疑人窃履"之偏差。刘之卿《贤艺编·警喻》记载："昔楚人有宿于其友之家者，其仆窃友人之履以归，楚人不知也。适使其仆市履于肆，仆私其直而以窃履进，楚人不知也。他日，友人见其履在楚人足而心骇曰：'吾固疑之，果然窃吾履。'遂与之绝。逾年而事暴，友人踵楚人之门悔谢曰：'请为友如初。'"实质上偏差有正负两个方向，无论何种形式的偏差结果总是偏离正确的中心而营造出某种误区。东坡自是"胸中有炉锤"之大家，将书法伦理评价推波助澜至顶峰之时，回顾反思，这"疑人窃物"总不凿凿，故又疑起"疑人窃物"之理。苏轼第一人第一次以辩证思维重新审视、检讨伦理评价，这需要一种勇气和魄力，不仅要面对外在的封建伦理秩序，还要敢于突破与战胜自己原有的思维定式和思想障蔽，他于是发展出一种更为圆融的说法：

> "观其书，有以得其为人，则君子小人必见于书，是殆不然。以貌取人，且犹不可，而况书乎？吾观颜公书，未尝不想其风采，非徒得其为人而已，凛乎若见其诮卢杞而叱希烈，何也？其理与韩非窃斧之说无异。然人之字画工拙之外，盖皆有趣，亦有见其为人邪正之粗。"（《题鲁公帖》）

这样，东坡一方面承认书家的人格品操与书家的艺术风格有着千丝万缕的联系，以及书家人品对于欣赏者的影响，"其理与韩

非窃斧之说无异"，即在承认"字画工拙之外，盖皆有趣"之时，"亦有见其为人邪正之粗"。另一方面又不承认两者之间的必然一致，"以貌取人，且犹不可，何况书乎？"伦理评骘只是欣赏者受到一种社会政治与道德心理作用影响而已。人品与伦理评价正如《列子·说符》所云的"形"与"影"的关系，"形枉则影曲，形直则影正，则枉直随形而不在影……身长则影长，身短则影短"。而伦理评价与书品未免有点像本末相倒的"影"与"形"的关系，即先有"影"然后去推测与评价"形"之如何。苏轼的这一对于书法理论评价体系的质疑变化导引了另一种反伦理的书法评价，清吴德旋《初月楼论书随笔》云："张果亭、王觉斯人品颓废，而作字居然有北宋大家之风。其得以其人废之？"[①]事实上亦如此，张果亭、王觉斯书艺得到后人的效法与弘扬，并没因其政治伦理而废其书。

苏轼书法伦理评价体系由矛盾的双方构成，像太极图中阴阳两部分构成一样，皆完全统一于一体。自苏轼始，书法伦理评价存在两条道路；一条为肯定与张扬伦理评价方法，一条为执意否定伦理评价方法，这正反两种方式在书法批评史上产生了一系列重要影响。

二、寻源：历史与现实

苏轼书法批评中断然采用"君子—小人"简单的伦理法，同时自己又产生怀疑，是有一定的历史的与现实的、客观的与主观

① 《历代书法论文选》，上海：上海书画出版社，1979 年版，第 595 页。

的因素，既是历史的逻辑延续，又是主体遭遇所悟。

（一）这种评骘系具有深厚的思想文化基础

中国古代，美善合流混一，甚或善高于美。文献中最早对美明确定义就与善分不开："夫善也者，上下、内外、小大、远近皆无害焉，故曰美。"（《国语·楚语上》）李泽厚、刘纲纪在《中国美学史》中认为："强调美所具有的社会伦理道德的意义和价值，这是孔子之前已鲜明地显示出来的中国古代美学的一大特点，像古代希腊柏拉图的《大希庇阿斯篇》中所说到的那种认为'美就是由知觉和听觉所产生的快感'的看法，在中国古代美学中是没有的。"[①]中国古代反而有这种反"快感"之说，如《论语·卫灵公》云："放郑声，远佞人。郑声淫，佞人殆。"《吕氏春秋·孟春纪》云："靡曼皓齿，郑卫之音，务以自乐，命之曰伐性之斧。"虽然孔子在中国美学史上第一次明确地区分美与善，但其仍倡导"尽善尽美"。《论语·八佾》曰："子谓《韶》：'尽美矣，又尽善也。'谓《武》：'尽美矣，未尽善也。'"《论语·述而》记载："子在齐闻《韶》，三月不知肉味，曰：'不图为乐之至于斯也。'"这主要是因为《韶》尽善又尽美也，故孔子不图为乐而至于斯。孟子已经提出"知人论世"了，《孟子·万章下》云："颂其诗，读其书，不知其人可乎？是以论其世也。"苏轼亦云："问世之治乱，必观其人。问人之贤不肖，必以世考之。"（《仁宗皇帝御飞白记》）这种出身成分论与西方的评价方式是不同的，西方人不会坚持品人论事的立场和态度，如德国汉学家顾彬谈到二十世纪著名存在主义哲学家海德格

[①] 李泽厚、刘纲纪：《中国美学史》第1卷，北京：中国社会科学出版社，1984年版，第106页。

尔时说："在德国，我们把人与作品分开来看，人会有罪，但他的大作却不一定。"①

中国艺术向来都倡导成教化、助人伦之用，伦理评价泛化在艺术的各个领域。在"诗"方面，《尚书·尧典》提出了"诗言志"这个文学批评中的基本命题。《论衡·书解》云："德弥盛者文弥缛，德弥彰者人弥明，大人德扩其文炳，小人德炽其文斑，官高而文繁，德高而文炽。……人无文德，不为圣贤。"在"乐"方面，《左传》襄公二十九年载"季札观乐"，述说"德"与"乐"的密切关系。《国语·晋语·师旷论乐》云："夫乐以开山川之风也，以耀德于广远也。风德以广之，风山川以远之，风物以听之，修诗以咏之，修礼以节之。夫德广远而有时节，是以远服而迩不迁。"甚至于"唯君子为能知乐"，而小人不能知乐的地步。《礼记·乐记》云："乐者，通伦理者也，是故知声而不知音者，禽兽是也，知音而不知乐者，众庶是也。唯君子为能知乐。"②乐是中国古代具有代表性的艺术形式，何况其余。熊秉明说："书法是心灵的直接表现，既是个人的，又是集体的；既是意识的，又是潜意识的，通过书法研究中国文化精神是很自然的事。"也就是说，书法是建立在中国特定的思想文化基础之上的，那书法评价也就只能从此出发了。

（二）这种评骘系来自传统的线性思维方式

任何理论都离不开其思维方式，有何种思维方式就可能有何种理论模式。中国传统中的"君子—小人"之辨以及由此衍生的

① 杜玮、常槽：《顾彬：中国文化是包容的》，《走向世界》2022年第40期，第71页。
② 熊秉明：《书法与中国文化》，上海：文汇出版社，1999年版，第257页。

书法伦理评价中君子小人之"分野"，则是传统线性思维的产物。金克木总结这种线性思维特征时说："就我们中国熟悉的来说，思维往往是线性的，达不到平面，知道线外有点和线，也置之不顾……从来不容两线平行，承认的是一个否定另一个，一虚一实，一真一假，平行线不是两条线，毋有多条线而是只有一条单一线。这条线是有定向的。一方为正号，是我；一方为负号，是反对我的，异己的。我是对的，所以对的都是我的；反对我的是错的，所以错的都不是我的。"[①] 在传统封建社会，朝堂之上历来是反对结党营私，结果整个官场还是党同伐异，相互倾轧，并以玩弄厚黑学为能事，可以说翻开中国正史，基本上就是一部权斗史。中国传统文化人在这种线性思维中生存，简单地将事物划分为对立的双方，一方为我，另一方为异己。人群也就分为君子与小人两类。这种划分推广到有关人的一切领域，即使是书法这种超级线性艺术形式也不例外。一个人一旦被"我"确认为"君子"，不但意味着对其人格毫无保留地予以肯定，对其一切有形的与无形的、精神的与物质的都打上"君子"的烙印，即使书法这种极具抽象力的线条也一样能分出何种线条为"君子"线条，何种线条为"小人"线条，或者说"君子"线条如何，"小人"线条如何，这也就不足为奇了。在此，"君子""小人"就成了区别一切的思维分类符号而已。

（三）这种评骘系有其特殊的时代背景

君子、小人皆是历史性概念，不同时期有不同的含义。古代

① 金克木：《文化厄言》，参见沈松勤：《北宋文人与党争——中国士大夫群体研究之一》，北京：人民出版社，1998 年版，第 59 页。

对统治者和贵族男子统称为君子，常与被统治者的所谓小人或野人对举。据考，《论语》中"君子"一词出现106次，"小人"一词出现24次，如"君子喻于义，小人喻于利"。这两个词在《周书》中甚少见。《诗经》中则"君子"一词触目皆是，"小人"也有出现。《论语》之后的《墨子》《荀子》《左传》《国语》《孟子》等书中"君子""小人"都大量出现。但是孔子认为，"君子"中也有不好的人，如"君子而不仁者有矣夫""君子有勇而无义为乱"。当代柏杨认为，宋王朝最适用将人类一分为二，"儒家学派用两分法把人类分为两个系统，一是君子系统，一是小人系统。这种分法本是经济的，后来发展为伦理的，后来更发展为政治的和道德的，遂成政治斗争中的一项重要武器。"① 柏杨解释的"君子""小人"更接近宋代文人士大夫使用之概念，由此也可去推导苏轼将这种人群二分法方式引入书法领域的社会历史原因。

宋朝恰是"祖宗之法"所创建的宁内虚外、沉潜向内为特征的文治靖国体制，陲边不稳，面对戎狄岌岌可危，封建士大夫潜在地需求广大君子以宁内，惧小人扰国。朋党相论，朝野纷争，佞臣而出，士大夫诚惶诚恐，就成为社会所结苦果。论书及人在治国为重的情景下自然就勃发为一时崇尚之论。"蔡京弟蔡卞书法亦善，笔势飘洒，锋芒显露而美姿态，……他与其兄一样，书以人废。"② 这正验证阿斯木斯评苏格拉底之语："美不能离开目的性，即不能离开事物在显得有价值时他所处的关系，不能离开事物对实现人愿望它要达到的目的的适宜性。"③ 康德说得更明了，美就

① 柏杨：《中国人史纲》，长春：时代文艺出版社，1987年版，第593页。
② 杨仁凯：《中国书画》，上海：上海古籍出版社，1990年版，第161页。
③ 朱光潜：《西方美学史》上卷，北京：人民文学出版社，1979年版，第37页。

是"和目的性的形式"，美就是"道德的象征"。苏轼同时代的理学奠基人程颐说得亦绝，"天地之间皆有对，有阴则有阳，有善则有恶。君子小人之气常停，不可都生君子，但六分君子则治，六分小人则乱。七分君子则大治，七分小人则大乱。如是，则尧舜之世不能无小人。"（《程氏遗书》卷二下）理学先驱"宋初三先生"之一石介对沉溺于字画之学的做法非常不满，强调"与其丹青草木，岂若丹青乃身，烨有文藻。与其丹青马牛，岂若丹青尔德。"并说"诸生不学尧、舜、禹、汤、文、武、周公、孔子之道，不服乎三才、九畴、五常之教，不思乎忠于君、孝于亲、恭于其兄、友于其弟、信于朋友，而拳拳然但吾之书法是习，岂有是哉！"① 功利伦理已占据理学领域到无以复加的地步，然后发展出"失节事大，饿死事小"之极端伦理信条。伦理几乎渗透到社会各个领域，苏轼在政治漩涡中左冲右突，面对如此的社会生活环境，更容易产生君子小人之辨。

（四）苏轼主体因素起到关键作用

中国社会实在是建立在一套以儒家文化为统领的伦理之上，自西周始就奉行礼乐之制，社会当以伦理规范为约束和评价，苏轼《书〈篆髓〉后》云："凡学术之邪正，视其为人。"然后大谈"君子""小人"，"孔子曰：'夫闻也者，色取仁而行违，居之不疑。'则闻为小人。而《诗》曰：'允矣君子，展也大成。之子于征，有闻无声。则闻为君子。'"苏轼书法理论岂能脱离伦理社会之基础。苏轼《题〈鲁公放生池碑〉》亦念念不忘伦理

① 孙培青、李国均：《中国教育思想史》第二卷，上海：华东师范大学出版社，1995年版，第20页。

评书，云："湖州有《鲁公放生池碑》，载其所上肃宗表云：'一日三朝，大明天子之孝；问安侍膳，不改家人之礼。'鲁公知肃宗有愧于是也，故以此谏。孰谓区区于放生哉！"时王安石创行新法，苏轼上书论其不便，"国家之所以存亡者，在道德之浅深，不在乎强与弱；历数之所以长短者，在风俗之薄厚，不在乎富与贵。"① 苏轼将道德伦理在治国中的作用推到极致，以为靠伦理可以治天下，国家强弱、兴衰、运祚全在于伦理，在"兼济天下"的心境中，伦理自然就成为评价一切的圭臬。苏轼曾不无嘲讽地说："荆公书得无法之法，然不可无法。"而敬佩起子敬君子之气，"子敬虽无过人事业，然谢安欲书宫殿榜，竟不敢发口。其气节高逸有足嘉者。"（《题子敬书》）苏轼之所以重君子小人之辩，在此不可掩盖其个人隐情，即他深受谗害，惨遭谪贬，流放他乡，也不可避免地借书法之题发挥己意，成为典型的"知人论书"。苏轼在人生多蹇、"独善其身"的情境下又不得不对伦理泛化使用进行必要的检讨、反思，在皈依佛禅、号为居士之后，由积极入世渐渐杂有出世之念，亦形成渐脱现实生活、渐脱伦理之善之趋势，美与善开始分离，也开始怀疑以善衡量美之确凿性。审美的眼光和检讨的理路，就足以动摇"君子—小人"评骘系的基础，反复的政治较量也使他明白"君子—小人"这种一刀切评价方式亦济事太微。苏轼在与现实斗争的同时，总结自己的过去进行自我检讨，否定自己就成为自我检讨的一种结果，而嘉称"天下第三行书"的《黄州寒食诗帖》就是苏轼这种心境的物化表现。

① （元）脱脱：《宋史》，北京：中华书局，1965 年版，第 10806 页。

三、启示：正面与负面

苏轼在书法中适用"君子—小人"评骘分野给后世带来了广泛的影响和无尽的启示，这种影响自然也就包含有正面和负面的两个部分，汲取正面与扬弃负面同样是我们应面对的责任。

（一）这种分野评骘体系导致一个"欣赏者→书者→作品"的评价流程

我们一般的书法评价流程是"欣赏者→作品→书者"，欣赏者首先面对的是作品，书者只是评价作品的背景参考资料，而起不到决定性的作用，因为我们首先关注的是作品。"君子—小人"评骘系中，欣赏者首先关注的是书者，这样我们正常评价系中的"背景"就走向前台，成为"主角"，起到了主要作用，其评价流程转变为"欣赏者→书者→作品"。我们发现评价重心常在"欣赏者""作品""书者"三者之间位移，而每一次位移就导致一种评价系。正如《祖堂集》卷二有一段禅语：

> "印宗是讲经僧也。有一日正讲经，风雨猛动。见其幡动，法师问众：'风动也？幡动也？'一僧云：'风动。'一僧云：'幡动。'各自争执，就讲主证明。讲主断不得，却请行者断。行者云：'不是风动，不是幡动。'讲主云：'是什么物？'行者云：'仁者自心动。'"

"风动""幡动""心动"是从不同侧面以三种不同思维对"幡动"给出答案，"欣赏者""书者""作品"在书法评价中不亦与此"三

动"相似吗？以"书者"为重亦产生伦理道德评价，以"作品"为重倾向于审美评价，以"欣赏者"为重在西方产生接受美学理论，有可能倒向功利评价，以大众接受为标准而趋向商品化。

欣赏者对作品的接受过程就是对作品的再创造过程，也是作品得以再次实现的过程。在古典的书法理论与评价范式中，书家却占据欣赏中重要的地位，这就会造成欣赏者在作品欣赏中失衡，甚或引向书法评价误区的危险。当然我们并不否认在对作品鉴赏与研究中重视作品相关的一切关系，包括书者与欣赏者在内，做任何一种关系的摈弃都会造成书法评价的遗憾。因此，"书家""作品""欣赏者"三者兼顾而不各执一点不及其余，才能接近做出公正、客观、接受书法作品终极价值的评价，这是今人应该汲取的一个经验与教训。

（二）标举书家人格修养

崇尚"君子—小人"评骘系，当然鼓励书家争做君子而鄙弃小人。古代君子修炼的方式大概要推"内圣外王"了，"内圣"首要是内养与内省，如此君子之作品与小人之作品区别之处，主要不系于作品的结构、笔画、章法等形式构成因素，而系于作品内在的"意气"或"思致"。苏轼自持高标，具有"人生识字忧患始"的忧患意识，范仲淹高扬君子之风，"先天下之忧而忧，后天下之乐而乐"。苏轼评欧阳文忠公书："庶几如见其人者，正使不工，犹当传宝。"直至近代王国维亦言："苟其人格诚高，学问渊博，虽无艺术上之天才，具制作亦不失为古雅。"[1] 是的，倘若一个

① 王国维：《古雅之在美学上位置》，《王国维文集》，北京：燕山出版社，1997年版，第250页。

人做人的起码条件都不具备，又如何能去做一名书家呢？汤因比说："无论什么人，重要的首先是人，在成为人之前不可能是知识分子或艺术家。而且，人都是社会的动物，就是说，知识分子也罢，艺术家也罢，都是与人生各种问题密切相关的，其中既有普遍性的问题，也有局限于自己所处时代和环境的特殊问题。"①至今我们仍旧在书家中提倡"德艺双馨"，注重书家的人格修养与艺术个性的完满的统一。

（三）苏轼引导书法评价从道德境界转向审美境界

在宋代，"君子—小人"之争首先表现于政治领域的朋党相论，根植于传统文化中的排他性。政治历来与道德相系，进而波及艺术领域，何况书法直接与文字相连，而文章又是"经国之大业，不朽之盛事"。这一评骘系充分体现了政治、道德与艺术之间的关系。冯友兰认为："若是不管这些个人的差异，我们可以把各种不同的人生境界划分为四个概括的等级。从最低的说起，它们是自然境界、功利境界、道德境界、天地境界。"②天地境界又叫做哲学境界，即审美境界。检讨"君子—小人"划分法，动摇"君子—小人"评骘系，从道德境界递进到审美境界是一大进步。在审美境界中评价书法，有利于书法具有独立品格，自在于艺术领域而不会成为他者的附庸。境界转向，启示书法向审美转移，在西方也许可以一直发展成为唯美主义，甚至喊出如"为艺术而艺术"（Art for art's sake）一般的"为书法而书法"的信条，但我们

① 池田大作、阿·汤因比：《展望21世纪——汤因比与池田大作对话录》，北京：国际文化出版公司，1997年版，第80页。
② 冯友兰：《中国哲学简史》，北京：北京大学出版社，1985年版，第376页。

的历史并没有滋养出这种"唯美"萌芽而枝繁叶茂，道德评价稳稳地延续着，这就是东方特色。过分鼓吹道德评价就会抹杀艺术特性，单纯强调审美作用就会导致"唯美"的形式主义，两者的平衡就是一种必要的和谐，可以防止向相反的方向走至极端，从而保持书法艺术的旺盛的生命力，绵延不衰。

（四）"君子—小人"伦理评价的负面影响

1. 在"人品即书品"口号下，书法自觉或不自觉地向人身依附的奴性化滑坡。"因人废书""论书及人""凡书像其为人"，书法被桎梏在东方艺术的政治伦理的囹圄中，成为困境中的囚徒。偏激的伦理评价妄图抹杀书法艺术的个性，一切用人品代替书品的逻辑结果就是造就出一批人品"书家"，而非书品"书家"，直接的社会结果就是假冒的无艺术气质的所谓"书家"充斥书界，"人品"甚至也只是这类"书家"的一种借口而已，官位爵名各种形形色色头衔飞舞在书法之上犹如阴霾昏天蔽日，书法之疆界将不复存在，所有非书法者完全可以占有书法之地，于是乎书法既不再神圣，又将失却其存在的规定性。"文质彬彬，然后君子"的"君子"属于封建上流社会，曾生产了伟大艺术作品的田野行伍中的"小人"就只能沉没在草莽之间，如北魏时之墓碣，多少伟大书者匿名而去。挖掘"民间书法"就成为一种任务，一种研究课题，这"民间书法"一定程度上为伦理评价所掩，而"民间书法"恰好也在无伦理评价羁绊的天地中自由地创造与展现。

2. 扭曲的伦理评价，直至不论书艺。"学书不过一技耳，然立品是第一关头。"书法反而沦为炼品之工具，一种小技而已，目的等同于"欲做精金美玉之人品，定从烈火中锻来；思立掀天揭地

之事功，须向薄冰上履过"。① 这是书法的一种悲哀。"立人品为了书艺""练书艺为了人品"本是合乎逻辑的两个命题。然而在偏激的伦理评价之下受到严重扭曲，联袂成为左右书法之严寒气候，一如周公之"礼"沦为桎梏人性的封建礼教。书法一旦受到社会规则的严格约束就有可能窒息其艺术天性，甚至沦落为一般的所谓"末技"而已，恰如李渔所言的"填词"："填词一道，文人之末技也；然能抑而为止，犹觉愈于驰马试剑，纵酒呼卢。孔子有言：'不有博弈者乎？为之犹贤乎已。'博弈虽戏具，犹贤于饱食终日，无所用心，填词虽小道，又不贤于博弈乎？"② 书法至此仅为茶余饭后消遣娱乐之事，全然不足为安顿灵魂的精神家园。书法难道沦落到这步田地？审美意识难道不翼而飞？艺术涵养与道德水准同样是人格修养的一部分，艺术陶冶与道德训练同样是教养与训育的一部分，怎能偏废一方或以一方代替另一方呢？

3. 伦理的经院哲学泛滥，书论竟然进入忽视书法特性的烦琐之中。在书法评价过程中，伦理评价不去关照、鉴赏、研究书法作品，而是花费大量的人力、物力去研究书者的阅历、社会道德、血缘关系、游历交往等等，与书法作品走得愈来愈远，甚至不知所云，容易使书法理论步入误区而迷失方向。伦理评价的结果易出现指东道西、指桑骂槐、置审美评价于不顾等现象，其理论易受政治与道德的摆布，缺乏自己的相对独立性，沦为政治与道德的翻版。当将政治、道德与艺术反复纠缠在一起的时候，艺术或许就像那惨不忍睹的"拉奥孔"，理论也就只能是中世纪的经院哲学了。

① （明）洪应明：《菜根谭》，杭州：浙江古籍出版社，1989 年版，第 1 页。
② （清）李渔：《闲情偶寄》，天津：天津古籍出版社，1996 年版，第 1 页。

苏轼建构"君子—小人"书法伦理评价体系，其一生也是奉君子人生规格为圭臬，无论处于顺境还是处于逆境，都不忘君子本色，绝不会因得意忘形而沦为庸俗，也不会因失意困蹇而失规失矩，为人为事为艺皆高标君子风范，既胸怀磊落，不随俗低昂，又有忠义之气，临大节而不可夺。宋孝宗评价苏轼，可观苏轼君子之风：

> "成一代之文章，必能立天下之大节。立天下之大节，非其气足以高天下者，未之能焉。孔子曰：'临大节而不可夺，君子人欤！'孟子曰：'我善养吾浩然之气，以直养而无害，则塞乎天地之间。'……故赠太师谥文忠。苏轼，忠言谠论，立朝大节，一时廷臣无出其右。负其豪气，志在行其所学，放浪岭海，文不少衰，力斡造化，元气淋漓，穷理尽性，贯通天人，山川风云，草木华实，千汇万状，可喜可愕。有感于中，一寓之于文，雄视百代，自作一家，浑涵光芒，至是而大成矣。"①

苏轼"君子—小人"评骘系是建立在稳定的传统之上，有它客观的历史与背景，这是现代人可以理解的。但是，书法批评也应该与时俱进，因为"这种传统并不是一尊不动的石像，而是生命洋溢的，犹如一道洪流，离开它的源头愈远，它就漫溢得愈大。这个传统的内容是精神的世界所产生出来的，而这普遍的精神并

① 曾枣庄、李凯、彭君华编：《宋文纪事》，成都：四川大学出版社，1995年版，第556页。

不是老站着不动的。"① 当下，我们可以不再去过度评论"君子—小人"评价方法的是与非，但是应该用正确的态度对待这一评价方法，朱光潜在谈及艺术与道德时说得十分中肯：

> "道德是应付人生的方法，这种方法合式不合式，自然要看对于人生了解的程度何如。没有其他东西比文艺能给我们更深广的人生关照和了解，所以没有其他东西比文艺能帮助我们建设更完善的道德的基础。苏格拉底的那句老话是多么简单，多么惹人怀疑，同时，它又是多么深永而真确！'知识就是德行！'"②

① ［德］黑格尔：《哲学史讲演录》第一卷，贺麟译，北京：商务印书馆，1959年版，第8页。
② 朱光潜：《文艺心理学》，《朱光潜美学文集》第一卷，上海：上海文艺出版社，1982年版，第131页。

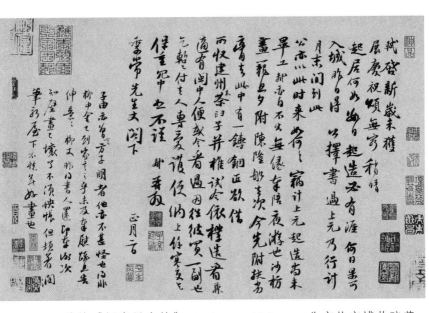

苏轼《新岁展庆帖》，30.2 cm×48.8 cm，北京故宫博物院藏

第五章 大通：无意于佳

出于适意的书写体验，苏轼领悟出"书初无意于佳乃佳尔"之大通妙道。这种书写状态使苏轼的天性得以自然而充分地发挥，在"忘我"的境界中笔墨章法游刃有余，全然忘却了法度的约束以及世俗的眼光，只有心与笔的交流，灵与艺的共鸣。书者一时情感流露得自然而然，一世技巧隐遁得九霄云外，如鸿雁掠过天空而了无痕迹，河水逝去入海而渺无踪影。苏轼曾言："吾醉后能作大草，醒后自以为不及。然醉中亦能作小楷，此乃为奇耳。"也就是说，人算不如天算，人为不及自然。凡作品之最高境界乃为"无我"，自然而然，一旦露出"有我"之迹象，定降为次一等对待。王国维《人间词话》云："有有我之境，有无我之境。……有我之境，以我观物，故物皆着我之色彩。无我之境，以物观物，故不知何者为我，何者为物。古人为词，写有我之境者为多。然未始不能写无我之境，此在豪杰之士能自树立耳。"[①]苏轼所言"无意于佳乃佳"，即指向无为而无不为，书法创作进入大通状态，或者说从自由王国进入必然王国。这一书法理论命题具有其深刻的书法文化意义，十分值得所有书家认真思考，并努力臻于

① 王国维：《人间词话》，《王国维讲国学》，长春：吉林人民出版社，2009年版，第29页。

彼岸。

一、传统维度的感悟

从传统文化角度去解读"无意于佳乃佳",而不能仅指望执迷于这表面的几个文字,就能释解出其中蕴含的智慧。我们既要置身于历史之中,又要回归于苏轼自身。

(一)传统哲学维度

苏轼奉行儒释道合一,圆融而通透。"无"本身就蕴含着中国传统哲学的智慧,构建一种高级境界。陈来认为:"理解中国古典哲学中的'有''无'智慧与境界是研究中国文化的一个核心问题。"[①]在"有"与"无"之间,儒家认为"形而上者谓之道,形而下者谓之器"。"道"与"器"有高下之分,犹如云壤,不可同日而语。道家崇"无",无以复加,《老子》云:"无名,天地之始;有名,万物之母。"《庄子·大宗师》云:"堕肢体,黜聪明,离形去知,同于大通,此谓坐忘。""坐忘"是生人处于"无"的一种状态,也是修行的一种境界,常人难以企及。韩愈谈到在"坐忘"状态下,书法可以达到"无象"状态,可谓"玄而又玄,众妙之门"。其在《送高闲上人序》中云:"今闲师浮屠氏,一死生,解外胶。是其为心,必泊然无所起;其于世,必淡然无所嗜。泊与淡相遭,颓堕萎靡,溃败不可收拾,则其于书得无象之然乎!然吾闻浮屠人善幻,多技能,闲如通其术,则吾不能知矣。"道家强

① 陈来:《有无之境——王阳明哲学的精神》,北京:人民出版社,1991年版,第3页。

调"无为"，在政治上主张"无为而治"，通过顺应天下、不妄为来治国安邦。苏轼将"无为"引入书法美学中，强调"无意""无法"。苏轼的"无意于佳"正与庄子"瓦注贤于黄金"的典故相契合，描述了赌徒用瓦片代替黄金下注时，因为更加关注游戏的过程，无需在乎金钱的得失，反而比以黄金下注时更容易赢的故事。《庄子·达生》曰："以瓦注者巧，以钩注者惮，以黄金注者惛。其巧一也，而有所矜，则重外也。凡外重者内拙。"在书法创作中，书者越是专注于创作出满意的作品，越是内心紧张，抑制其书写禀赋不能正常发挥，结果可能适得其反，这正是"外重者内拙"所致。苏轼认为"书初无意于佳乃佳"，意为书法创作中不应刻意企求佳作的产生，应忘却物我，不计工拙，将着眼点放在创作的过程中，随性发挥，如此更可能创作出真正的佳作。

从"无"出发，老庄、玄学、心学建立之哲学体系博大精深，皆为爱智之言。《晋书·王衍传》载："魏正始中，何晏、王弼等祖述《老》《庄》，立论以为：天地万物皆以无为为本。无也者，开物成务，无往不存者也。阴阳恃以化生，万物恃以成形，贤者恃以成德，不肖恃以免身。故无之为用，无爵而贵矣。"王阳明的心学主张一切皆由心出，心有则有，心无则无。他的"山中观花"说最能作一说明，《传习录》载："先生游南镇，一友指岩中花树问曰：'天下无心外之物，如此花树在深山中自开自落，于是心亦有何相关？'先生曰：'你未看此花时，此花与汝心同归于寂。你来看此花时，则此花颜色一时明白起来，便知此花不在你的心外。'"[①] 此故事真造景，阳明语真妙哉！

① 《王阳明全集》，上海：上海古籍出版社，1992年版，第108页。

"无意"而自得其"意"是苏轼的真实意图，《金刚经》云："应无所住而生其心"与"无意于佳乃佳"如出一辙。但是苏轼最终目的与落脚点是"佳"，仍不乏儒家积极进取之态度与"君子自强不息"之精神，企望"万物皆备于我矣"（孟子语）、"视天下无一物非我"（张载语）之审美状态。实质上，"无意于佳乃佳"是以"无"为智慧和境界，以"意"为底蕴和核心，以"佳"为审美目的，彰显出书者的个性，"'无意'书写被认为直接书者个性的书写，因此书写者拥有坦率和真挚。宫中推崇的王氏书风的最大缺陷，就是'刻意'或'有意'，这一评价标准就是根据这一信念体系而来的。举例来说，在临摹《淳化阁帖》的基础之上形成的书法风格，会被看作是刻意追求预先设计的效果，由此引发了一系列负面的联想，诸如炫技、矫揉造作等，而书写者的'自我'则被隐匿于对风格的刻意追求的背后了。"① 苏轼对于"无"之态度也是非常现实的，云："笔墨之迹，托于有形。有形则有弊，苟不至于无，而自乐于一时，聊寓其心，忘忧晚岁，则犹贤于博弈也。"（《东坡题跋》卷四《题笔阵图》）苏轼可以不为书写工具所束缚，视其为"无"。写字可以"不知有笔"，《东坡志林·书钱塘程奕笔》云："近世笔工不能经师匠……独钱塘程奕所制，有三十年前意味，使人作字不知有笔，亦是一快。"这是笔与手全然齐一、不分彼此状态。写纸可以权当没有纸，《东坡志林·书杜介求字》云："杜幾先以此纸求予书，云：'大小不得过此。'且先于卷首自写数字。……无以惩其失言，当干没此纸耳。"但书写的时候，书者不再有用笔之感，不再有用纸之想，不再计较墨迹，这是何等

① ［美］倪雅梅：《中正之笔：颜真卿书法与宋代文人政治》，杨简茹译，南京：江苏人民出版社，2018 年版，第 97 页。

境界！

宋仁宗嘉祐四年（1059），苏轼与其父苏洵、弟苏辙由江路出川赴京，到湖北江陵改行陆路。舟行六十日，三人作诗文共百余篇结集，苏轼作《〈南行前集〉叙》云：

> 夫昔之为文者，非能为之为工，乃不能不为之为工也。山川之有云雾，草木之有华实，充满勃郁，而见于外，夫虽欲无有，其可得耶？自闻家君之论文，以为古之圣人有所不能自已而作者。故轼与弟辙为文至多，而未尝有作文之意。己亥之岁，侍行适楚，舟中无事，博弈饮酒，非所以为闺门之欢。而山川之秀美，风俗之朴陋，贤人君子之遗迹，与凡耳目之所接者，杂然有触于中，而发为咏叹。盖家君之作，与弟辙之文皆在，凡一百篇，谓之《南行集》。将以识一时之事，为他日之所寻绎，且以为得于谈笑之间，而非勉强所为之文也。时十二月八日。江陵驿书。

苏轼在此亦强调"非能为之为工，不能不为之为工也"，而"勉强所为之文"不可矣。与"无意于佳乃佳耳"通理，刻意为之，反为其累；矫揉造作，玩弄技巧，不如"清水出芙蓉，天然去雕饰"。苏轼《跋刘景文欧公帖》云："次数十纸，皆文忠公冲口而出，纵手而成，初不加意也。其文采字画，皆有自然绝人之姿，信天下之奇迹也。"

受佛家"虚静"思想和老庄"坐忘"观点的影响，苏轼强调一种"忘我"的创作心态，在《书若逵所书经后》中云："怀楚比丘示我若逵所书二经。……而此字画，平等若一，又无高下、轻

重、大小。云何能一？以忘我故。若不忘我，一画之中，已现二相，而况多画。如海上沙，是谁磋磨，自然匀平，无有粗细；如空中雨，是谁挥洒，自然萧散，无有疏密。"苏轼认为佳作并非刻意为之的，而是产生于"无意"之中，这个"无意"来自最适意的书写体验。"无意于佳乃佳"结果是"至佳"，乃神来之笔；"有意于佳之佳"乃为"次佳"，只能表现出人所能及。苏轼《跋王巩所收藏真书》云："余尝爱梁武帝评书，善取物象，……然其为人悦荡，本不求工，所以工此，如没人之操舟，无意于济后，是以覆却万变，而举止自若，其近于有道者耶。"从人生而言，"没人"在"覆却万变"中面临死亡之恐惧与赫吓，能够顺从自然之变，"举止自若"，执恐怖之耳，是何等境界！当然这种处变不惊的前提条件必须先做"没人"，正如《庄子·达生》云："善游者数能，忘水也。若乃夫没人之未尝见舟而便操之也，彼视渊若陵，视舟之覆犹其车却也。"从书法而言，没有任何怯场或担惊受怕外界之影响，书自家之胸次，放自然之情愫，是何等书家！苏轼亦曾在曲江舟中，"回顾皆涛濑，士无人色"，而其"作字不少衰"，物我两忘，"与天地参"，真如苏轼所言"用笔乃其天"，又是何等境界！南朝齐王僧虔《笔意赞》云："书之妙道，神采为上，形质次之，兼之者方可绍于古人。以斯言之，岂易多得？必使心忘于笔，手忘于书，心手达情；书不忘想，是谓求之不得。"这段妙语与苏轼所言"无意于佳乃佳尔"精神相通，可谓一事也。倘若不欺前贤，也可说王僧虔在为苏轼做注脚。

这种"无意"于书法之感，自然也就衍生出"游戏"之乐。欧阳修、苏黄米不再把书法看做是一种严肃之事，而是用"游戏"的态度来看待之。宋代文人能够有如此平常心，这也与宋代整体

政治文化宽松环境有关，倘若整个社会法度森严、整饬严肃，估计人们也不会有这种所谓"游戏"的心境。宋太宗兴文偃武，继颁诏编纂《太平御览》《文苑英华》后，又于淳化三年（992年）颁诏令侍书王著摹刻大型《淳化阁帖》十卷。《淳化阁帖》刻成后，凡大臣进登二府赏赐一部。欧阳修得到一部后十分喜悦，言："归老之计足矣。寓心于此，其乐何涯。"（《集古录跋尾》）苏轼也觉得"作字于静中自是一乐事"（《东坡题跋》卷四《记与君谟论书》），并称黄庭坚"以平等观作欹侧字，以真实象出游戏法"，说明黄庭坚"游戏"书法心态。这一"游戏"心态，恰好契合西方后来出现的"艺术出于游戏"一说。

（二）传统"程式化"维度

"书初无意于佳乃佳尔"这一命题可以作为切入点解释中国传统艺术以及书法中存在的"程式与程式化"问题。

近代以来，出现过各种论调来贬低甚至否定中国书法（亦包括中国绘画），其中一个矛盾症结就是如何认识中国书法中的"程式"和"程式化"问题。据徐书诚考证，"程式"概念首先出现于中国戏曲艺术领域，而最早应用"程式化"一词是在"五四"时期一场有关戏曲的大讨论中。徐还举了赵太侔《国剧》一文："旧剧中还有一个特点，是程式化 Conventionalize。挥鞭如乘马，推敲似有门，叠椅为山，方步作车，四个兵可代一支马……"[1] 书法的"程式"主要表现在两个方面：一是法的程式即书法的艺术法则，如楷书有楷法，篆书有篆法，是在书法长期发展过程中产生

① 　徐书诚：《论程式化》，《美术研究》1993 年第 1 期。

与形成的，而且是一种逐渐演化生成的历史过程，具有很深的历史积淀、文化内蕴、艺术容量，如中国山水画中的所谓"皴法"，中国古典诗歌中的"五言""七绝"等格律规则，倘若没有这些程式，这些艺术形式就会面目全非，如同缺乏规则的"游戏"，游戏就玩不下去。另一是风格之程式，即书家在书法风格形成之后对自己书法风格之再书写、再呈现，书法风格是书家集人生之努力通过书法表现人之本质力量，法国博物学家若尔日·路易·布封（1707—1788）在《论风格》中有句名言："风格即人。"既然已形成个人风格，就不大会出现"朝令夕改"之现象，除非其人已非原来之人，在"人的本质力量"上发生重大转变。倘若人缺乏性格，艺术缺乏风格，大抵都是人及艺术的一种悲哀。"程式化"正是对"程式"的遵守，但这种遵守不是教条的、形式的、刻板的、公式化的、泥古不化的，而是自由的、必然的、再创性的，这种"程式化"反对任何形式的"抄袭"与"模仿"，任何简单复制或自我重复。黄克保在《中国戏曲通论》中指出："程式化指的是戏曲艺术形式的怎样构成，表演程式则是特指运用歌舞手段反映生活的表演技术格式，无论从哪一种意义上说，它同一般意义上的模式、公式乃至刻板化、僵化等都不是同一概念，因而是不能混同的。"① 由此看来，"程式"或"程式化"具有审美意义，而非一般化的简单理解或曲解之贬义。

　　"无意于佳"是书法"程式化"之超级状态，仿佛大有消解书法"程式"之势。其实不然，"无意于佳"是庄子所谓"游刃有余""莫不中音，合于桑林之舞，乃中经首之会"（《庄子·养

① 张庚、郭翰成主编：《中国戏曲通论》，上海：上海文艺出版社，1989 年版，第 404 页。

生主》），更是庄子所谓"运斤成风""听而斫之，尽垩而鼻不伤"（《庄子·徐无鬼》）。

在何状态下"程式化"最好呢？苏轼认为在"无意于佳"的状态下。在此状态下可以发现"程式化"的高级意义。首先，欲达"无意于佳"必先破"法执"，由此可见法之程式并非一般想象的那么简单、无意义。苏轼强调"我书意造本无法"，既然处于"无意"状态下，就不可能"有意"去特别关注与执着于"法"，倘若有意于法之程式，那就又与"无意"相悖，不可能再存在"无意"。在"无意于佳"状态下就真的舍弃对法之程式遵守吗？非也。石涛发明"一画"论，认为这"一画"是"众有之本，万象之根"，"一画"可谓是一个"程式"因素，并言"法于何立，立于一画"，关键其继苏轼"无法而法"论之后，提出"无法而法，乃为至法"。这"无法而法"不就是"无意于佳"所要遵守的"程式"吗？倘若没有"无法而法"这一高级法之程式为前提，怎么会有"无意于佳"？这法之程式也就鲜活地具有变化之生机，而非板起面孔的死相。"程式化"是自由的，以至书法从自由王国进入必然王国。苏轼《跋刘景文欧公帖》云："数十纸，皆文忠公冲口而出，纵手而成，初不加意者也。其文采字画，皆有自然绝人之姿。信天下之奇迹也。"宗白华礼赞这"一画"程式因素："所以中国人这文笔，开始于一画，界破了虚空，留下了笔迹，既流出人心之美，也流出万象之美。"[1] 千笔万笔，流于一笔，正是这一笔的运行尔。法国艺术大师罗丹亦言："一个规定的线通贯着大宇宙，赋予了一切被创造物。如果他们在线里面运行着，而自觉着

[1] 宗白华：《宗白华全集（第三卷）》，合肥：安徽教育出版社，1994年版，第409页。

自由自在，那是不会产生出任何丑陋的东西来的。"①

其次，风格之程式就是书家形成了一套自成体系的书法艺术"语言"，即书法"语言"风格体系。在"书法语言"的运用上却是丰富多彩的，尤其在"无意于佳"状况下，书家超越了"有意"之障蔽，不再刻意地表现自我，而是在忘我中最大限度地淋漓尽致地发挥与表现，此时似乎也不再固守什么"程式"，只是真实地表现自我。但是每次书家创作都不可能超出其本人自身的规定性。我就是我，不可能变成他者，苏轼就是苏轼，不可能是黄庭坚，其风格也就保持了一致，一旦其书法真实语言变调，别人就会"听"不懂，甚或是"伪装"，"伪装"就是造作矫饰，"无意于佳"状态下是不可能产生"语言变调"。因此，书家在一段时期甚至一生其风格保持一致性是正常的，合乎逻辑的，否则，反复无常就没有形成自己的风格，反而不正常。我们不能将书家风格程式化简单粗暴地臆断为简单程序性重复，倘若如此，就是对于书法知之浅薄，在"无意"之状态下又如何故意简单复制呢？

"程式"及"程式化"不仅存于中国书法，在西方美学史上，毕达哥拉斯学派认为，"美是数的和谐"，这"数"可谓"程式"因素，"和谐"亦是一种"程式化"，这是西方"程式"美学之一例。徐书诚先生说得很形象："例如'月'字，最原始的所谓象形文字'就是画一个月亮'的图像（图式 schema）；进一步演化到篆体，图画的成分开始减弱；再发展到隶书，再到楷书，符号（程式）的成分遂大大盖过了图画因素。但这些不同的字体本身的形态结构，都还不是书法（艺术）。这些字体（形体结构）亦不过是一种用线

① 宗白华：《宗白华全集（第三卷）》，合肥：安徽教育出版社，1994 年版，第 405 页。

（支架）而已，而所谓书法（艺术）就是附着于这个骨架之上的血肉和灵魂，每一个书法家都有独特的个性创造和个性特点。"①

我们从文化角度解读"无意于佳乃佳"命题，并非妄语，这是从苏轼自身出发，从苏轼书法理论体系出发，既有利于揭示其中蕴含的智慧，又有利于启发我们解释书法中存在的"程式与程式化"现象。

二、无碍：一种最佳的创作心境

"无意于佳乃佳尔"命题带来了作品分类上的意义，一类是"无意"状态下的"自然"神品；二类是"有意"状态下的"妙品"；三类是刻意造作矫饰之作，是为"伪品"。苏轼对这类之态度是仰羡一类，认可二类，否定三类。

（一）创作分类

1. 仰羡一类"神品"

苏轼崇尚一切自然而然，而反对"彼游于物之内，而不游于物之外"（《超然台记》）。这类作品一定是书家在具有"灵感"之下方可获得。灵感，虽然只有在辛苦付出之后才会涌现，但是"灵感只有在它们愿意的时候才会造访，并非我们希望它们来就会来。……不管怎样，灵感之涌现，往往在我们最想不到的当儿，而不是在我们坐在书桌前苦苦思索的时候。然而，如果我们不曾在书桌前苦苦思索过，并且怀着一股献身的热情，灵感绝对不会

① 徐书诚：《论程式化》，《美术研究》1993 年第 1 期。

来到我们脑中。"① 因此，这类作品是可遇而不可求的，如王羲之天下第一行书《兰亭序》，颜真卿天下第二行书《祭侄文稿》，苏轼天下第三行书《黄州寒食诗帖》，当然这类作品既是个人体悟之外在表现，也是个人精神积累之产物。但无论如何，这些神品都是"无意于佳乃佳"状态下之产物。苏轼的"意造无法"强调颓然天放，不拘成法。这里的"无法"并不是对法度的摒弃，而是冲破僵化的条框之束缚，在合理的范围之内，在法度之中自出新意。这也契合了道家"不妄为"的观点。无法之法，实为大法。

2. 认可二类"妙品"

苏轼提倡有意于学，书法学习历程一般经过三个阶段，第一阶段是初习阶段，临摹古人法帖，初步学得法度；第二阶段为有意于工阶段；第三阶段为无意于书阶段。孙过庭《书谱》言："至如初学分步，但求平正；既知平正，务求险绝；既能险绝，复归平正；初谓不及，中则过之，后乃通会。通会之际，人书俱老。"禅宗也有个著名公案，即清源惟信禅师所云："老僧三十年前来参禅时，见山是山，见水是水，及至后来亲见知识，有个入处，见山不是山，见水不是水，而今得个休歇处，依然见山是山，见水是水。"② 因此，只有通过有意于书阶段后方能进入无意阶段，无意于书是通过有意培养出来的，而非天生的。苏轼既提倡"意造"又赞称"用意之妙"，其言"桂子美论画云：更觉良工心独苦。用意之妙，有举世莫之知者，此其所以为独苦导引"（《书林道人论琴棋》）。但他还认为"无意"胜"有意""瓦注贤于黄金"，黄金虽

① ［德］马克斯·韦伯：《学术与政治》，钱永祥等译，桂林：广西师范大学出版社，2010年版，第166页。
② 葛兆光：《禅宗与中国文化》，上海：上海人民出版社，1986年版，第166页。

贵，"瓦注犹贤"而已，其云："昨日长安安师文出所藏颜鲁公与定襄王书草数纸，比公他书尤为奇特，信于自然，动有姿态，乃知瓦注贤于黄金，虽工犹未免也。"（《题鲁公草书》）

3. 否定三类"伪品"

苏轼认为百工之于技，"虽工不贵"，《题王逸少帖》云："颠张醉素两秃翁，追逐世好称书工。何曾梦见王与钟，妄自粉饰欺盲聋。有如市倡抹青红，妖歌嫚舞眩儿童。"无论苏轼评颠张醉素是否恰当，但可反映其否定刻意矫饰之书学思想。世俗书法，往往虽工不贵，要么过于死板，要么过于俗气，扑面而来的是匠气、村气、腐气、氓气，不一而足，又往往在招摇过市中，显摆炫弄，愚弄世人，贻笑大方。否定此类，是理所当然之事，无可厚非。

"无意于佳"之超然，往往会受很多条件限制，常常可遇而不可求，可望而不可及，但仍有这种创作心境之存在，不再寻求占支配地位的动机和目的，只是无意识地表现生命形式。"无意"是对"有意"之超越，是一种超高级的"有意"。这与刘勰之"神思"契合，可作相互发明：

> 故寂然凝虑，思接千载；稍焉动容，视通万里；吟咏之间，吐纳珠玉之声；眉睫之前，卷舒风云之色；其思维之致乎？故思理为妙，神与物游。……是以陶钧文思，贵在虚静，疏瀹五藏，澡雪精神。积学以储宝，酌理以富才，研阅以穷照，驯致以绎辞。然后使玄解之宰，寻声律而定墨；独照之匠，窥意象而运斤。①

① （梁）刘勰：《文心雕龙》，龙必锟译注，贵阳：贵州人民出版社，1992年版，第327页。

"无意"之下，"思入玄微，虽泰山崩于前，麋兴于左，无稍顾盼。"① "有意"则定于某物，定则碍、则障、则滞、则蔽。苏轼言："故夫天机之动，忽焉而成，而人真以为巧也？"（《前怪石供》）自然而然、无意于佳之创作状态是很难达到的，因为书者往往会受到世俗樊篱等各个方面的束缚。

（二）艺术心理学分析

"无意于佳乃佳"命题是符合艺术创造心理规律的。现代心理学最新研究把人类认识区分为四级水平：②

第一级　　最低的认识水平。生命的最低层次的无意识水平。

第二级　　初级的意识水平。第一信号系统的反映现实的形象的水平。

第三级　　高级的意识水平。第二信号系统的反映现实的概念与概括的水平。

第四级　　最高的认识水平。超意识的创造性的直觉的水平。

无意识活动又可概括成三个不同层次。最低层次无意识，包括内驱力与冲动、受压抑的情感等，弗洛伊德称为"潜意识"；中间层次的无意识，包括我们平常的觉醒的意识的背景，也包括类似于弗洛伊德所谓前意识和荣格的个人无意识；最高层次的无意

① 南怀瑾：《禅海蠡测》，上海：复旦大学出版社，1991年版，第116页。
② 详见周冠生：《艺术创造心理学》第十二章"直觉"，重庆：重庆出版社，1994年版。

识是超意识，它与"前意识"和"潜意识"根本不同之处在于它有极高的悟性与巨大的调节作用，超意识的典型代表是直觉。在西方，德国哲学家康德认为，审美判断就是艺术直觉；法国雅克·马利坦认为有"处在生命线上的精神的无意识"；柏格森认为，人之所以能创造美，因为人有一种高级的完善功能审美直觉；美国鲁·阿恩海姆认为理智和直觉是心灵的两个方面，不一而足。在无意识创作那里，歌德说："我认为，只有进入无意识之中，大才方成其为天才。"乔治·桑说："在肖邦那里，创作是自发的，奇迹般的，不找自到，不期而来，而且是完整的，突然的，崇高的。"许多艺术家同意夏多布里昂所言："一个风和日丽的日子里，我完全闭目养神。不费一点儿力气，听任我的行为在精神的屏幕上展现。……这是一个梦。这是无意识。"[①] 苏轼倡导的"无意"是最高层次无意识或生命线上精神无意识，在此我们就可以作出非书家的"无意"和书家的"无意"，低级"无意"同高级"无意"之间的联系与区别。西方的理论可以辅佐我们解释书法中的现象，但是在书法线条体验上却乏力。西方在线条上想追求生命的高级表现形式，但没有寻找到像书法这样恰当的方式，在线条上欲做一次高级的生命回归却只注重了线条的空间分割而忽视了线条本身的内在质量及时间特性。

书法之所以成其为书法，其中一个重要原因就是书法具有一种历史感，一种"原始"成分，一种古老的韵味，愈在"无意"状态下，这些就呈现得愈多、愈充分，书法线条就会"真力弥满"，富有生命之力；"真体内充"，寓以生命之体，诱人进入一种

① ［法］于曼斯:《美学》，北京：商务印书馆，1995年版，第95页。

原初的高级状态，真乃愈是源头的东西愈是珍贵，愈是最初的东西反而愈具有时代性，可谓"超以象外，得其环中""不著一字，尽得风流"。这可以从一个角度理解，为什么线条只有在汉字书写中才能称为书法，而在其他状态下就不能称为书法？为什么人们喜欢稚拙的"童书体"？为什么人们心醉于书法这种古老而又具有时代性的艺术？"无意于佳"更贴近原初，更贴近生命本真，更贴近于书法本体。这还有许多书论作为补证：

（宋）米元章："天真出意外。"（《书史》）

（明）傅山："先萌一意，我要使此为何如一势，及成字后，与意之结构全乖，亦可以知此中天倪，造作不得矣。"（《字训》）

（清）戴熙："有意于画，笔墨每去寻画；无意于画，画自来寻笔墨，盖有意不知无意之妙耳。"（《习苦斋集》）

（清）王澍："古人稿书为佳，以其意不在书，天机自动，往往多入神解，如右军《兰亭》，鲁公'三稿'，天真灿然，莫可名貌，有意为之，多不能至，正如李将军射石没羽，次日试之，便不能及，未可以智力取己。"（《论书语》）

（清）周星莲："废纸败笔，随意挥洒，往往得心应手。一遇精纸佳笔，正襟危坐，公然作书，反不免思过手蒙。……纵之，凡事有人则天不全，不可不知。"（《临池管见》）

在艺术创作互通中，中外艺术家遵循共同的艺术规律，"无意于佳乃佳"也成为世界艺术界之通律。世界抽象艺术大师西班牙毕加索就曾说过："我作画，像从高处跌下来，头先着地，还是脚

先着地，是预先料不定的。"这就是一种高级无意识的直觉表述。

三、"贵其难"：无意于佳之前提

"无意于佳"的书法创作并不是随性的胡乱涂鸦，毫无难度与质量以及艺术水准可言。苏轼十分注重书法的书写及其艺术创作难度，难度指数偏低可能艺术水准也不会高起来，因为易处确实也难见功夫，难显示出特异之处，反而容易落入平庸之泥淖。苏轼在《跋晋卿所藏莲花经》中云："凡世之所贵，必贵其难。真书难于飘扬，草书难于严重，大字难于结密而无间，小字难于宽绰而有余。"苏轼"贵难"，"难"在"有意"之背景下更难攻克，理所当然就成为"无意于佳"的期望值与达到的审美目标。苏轼对"难"之态度：一者对"难"之重视，一者对"难"之超越。这正如王安石《游褒禅山记》所言："夫夷以近，则游者众；险以远，则至者少。而世之奇伟、瑰怪、非常之观，常在于险远，而人之所罕至焉……""无意于佳"并不是草率地挥洒，横涂竖抹，而要达到书法之"难"境，非一般之人之所为。

（一）艰深的生命体验

从人的作为来说，历经世上难处方可甄别人之品格及其特质。"事非经过不知难，成如容易却艰辛"，只有难处方可见卓绝，见分晓，艺术创作同样如此。世界上没有随随便便的成功，艺术家也没有闲庭漫步式的轻松。现代绘画大师高更、梵高之人生艰辛履历为世人所惊诧，颜真卿《祭侄文稿》产生的背景可谓令人悲绝窒息，苏东坡的《寒食诗帖》那是劫后余生之哀叹，令人唏嘘。

非常之人自有其过人之处，艺术创作需要很深的"个人体验"。马克斯·韦伯说："一般认为，'个人体验'构成人格，并为人格本质的一部分。于是人们使劲解数，努力去'体验'生活。因为他们相信，这才是一个'人格'应有的生活方式。"[①]任何一位艺术家，即使像王羲之、苏轼这种千年一见的艺术家，都要为这种"个人体验"付出代价，才能换来艺术创作的自由。这种体验是富有个性的，这种自由也是个人的，所以那种富有"个人体验"的自由的艺术作品也是独特的，这就表现在艺术家的作品风格上。苏轼是很注重个人体验的，比如元丰七年六月，他和其子苏迈探访石钟山命名之由来，并没有盲目信从李渤之成说，而是亲自实地考察，《石钟山记》记下了其"体验"之过程：

> 元丰七年六月丁丑，余自齐安舟行适临汝，而长子迈将赴饶之德兴尉，送之至湖口，因得观所谓石钟者。寺僧使小童持斧，于乱石间择其一二扣之，硿硿焉。余固笑而不信也。至莫夜月明，独与迈乘小舟，至绝壁下。大石侧立千尺，如猛兽奇鬼，森然欲搏人；而山上栖鹘，闻人声亦惊起，磔磔云霄间；又有若老人咳且笑于山谷中者，或曰此鹳鹤也。余方心动欲还，而大声发于水上，噌吰如钟鼓不绝。舟人大恐。徐而察之，则山下皆石穴罅，不知其浅深，微波入焉，涵淡澎湃而为此也。舟回至两山间，将入港口，有大石当中流，可坐百人，空中而多窍，与风水相吞吐，有窾坎镗鞳之声，与向之噌吰者相应，如乐作焉。因笑谓迈曰："汝识之乎？噌吰者，周

① ［德］马克斯·韦伯：《学术与政治》，钱永祥等译，桂林：广西师范大学出版社，2010年版，第167—168页。

景王之无射也；窾坎镗鞳者，魏庄子之歌钟也。古之人不余欺也！"事不目见耳闻，而臆断其有无，可乎？郦元之所见闻，殆与余同，而言之不详；士大夫终不肯以小舟夜泊绝壁之下，故莫能知；而渔工水师虽知而不能言。此世所以不传也。而陋者乃以斧斤考击而求之，自以为得其实。余是以记之，盖叹郦元之简，而笑李渤之陋也。

再比如苏轼二游赤壁，没有深刻体验，是写不出《前赤壁赋》《后赤壁赋》这样杰构的。所以，"一件真正'完满'的作品，永远不会被别的作品超越，它永远不会过时。欣赏者对其意义的鉴赏各有不同，但从艺术的角度观之，人们永远不能说，这样一件作品，会被另一件同样真正'完满'的作品'超越'"。[1] 这是因为每件"完满"的作品都是创作者生命高峰体验的产物，表达出不同的生命状态，相互之间缺乏可比性。

书家获得深刻的个人体验并不是轻而易举的，许多情况下人们对于周围的事物并不会产生很深的体验或者审美愉悦，此物是此物，再也没有产生更多的审美感觉和想象力了。倘若能够获得更为深刻的体验，那么这个人的经历应该是丰满的，知识储备应该是丰富的，审美训练应该是足够的，否则很难支撑起一个人产生那种常人难以拥有的审美愉悦和神秘体验。苏轼一生具有传奇般的阅历，上可如入天堂，面见玉皇大帝，下可如陷地狱，在死亡边缘甩掉阎王；学富五车，上知天文，下知地理，中知人文，欧阳修都当让其一个头地；因此，他对于周围事物产生的体验是

① ［德］马克斯·韦伯：《学术与政治》，钱永祥等译，桂林：广西师范大学出版社，2010 年版，第 169 页。

其他人无可比拟的。这种体验的取得也是建立在无数"难"之基础上的。

（二）兼得则难

书法创作应该博采众长，熔于一炉。这需要经历一个艰难的冶炼过程。苏轼提出正反"二德"难兼之说。他在《书砚》中云："砚之发墨者必费笔，不费笔则退墨，二德难兼，非独砚也。……万物无不然，可一大笑也。"书法中亦有"二德"难兼之在：阴与阳、刚与柔、急与缓、方与圆、轻与重、断与连、立与留、动与静、虚与实、文与质、形与神、中锋与侧锋、铺毫与裹毫……处理好"二德"并不是有意地平均分配一半一半就可以圆满了结的，而应通过调节"二德"达到最佳相兼状态，以表现书法之美和真实之自我，这就要让位于"无意于佳"高级无意识去调和、统一、相融，非人工安排之雕琢。"贵其难""兼二德"可谓"无意于佳乃佳"命题之辅题。

轼启久别思念不忘远想
體中佳勝
法眷各無恙
佛閣必已成就
焚修不易数年念經度得幾人為慮
應師仍在思濛住院如何行勤望
示及
石頭橋堋頭兩處墳塋必煩
照管仍乞小心吾惟頻与提舉是要
此久未蜀中一郡歸去相見未可知惟
保愛之不宣
轼再拜上
治平史院主徐大師二大士
信去
八月十八日

苏轼《治平帖卷》，29.2 cm×45.2 cm，北京故宫博物院藏

第六章　活参：一抹人文色彩

在宋代之前，几乎不大可能从人文角度去考察书法，也就不可能将人文色彩或曰"学问气"作为书法审美的一种风气，只有到了宋代，帖学兴起，文人士大夫主持书坛，抒情写意风气风靡了一个时代，"这种重修养、重'学问气'的审美风气才有了相当广泛的市场，并为宋以后的书法创作与欣赏观念的新发展，提供了一个非常重要的历史标志"[①]，以至于苏轼评蔡君谟云："欧阳文忠公论书云：'蔡君谟独步当世。'……天资既高，辅以笃学，其独步当世，宜哉！"（《论君谟书》）黄庭坚论苏轼云："予谓东坡书，学问文章之气，郁郁芊芊，发于笔墨之间，此所以他人终莫能及耳。"（《跋东坡书远景楼赋后》）这说明书法审美除了技巧、神韵、格调、意气等之外，还要有一股"学问文章之气"，即要焕发出一抹人文色彩，为他人不可及，那就是"'学问文章之气'渗入书法，还会使书法作品的艺术魅力更为隽永深远而有厚度，耐人寻味，不浅显轻薄，一眼见底；不呼号叫器，一泻无余，从而使一件静止的书法作品具有强大的生命力，焕发出勃勃神采，而杳然悠然，不知其所起所止，显得巧夺造化而不露斧凿之痕"。[②]苏轼

① 陈振濂：《书法学综论》，上海：上海书画出版社，2018年版，第171页。
② 陈振濂：《书法学综论》，上海：上海书画出版社，2018年版，第172页。

追求的是"妙在笔画之外","余尝论书,以谓锺、王之迹,萧散简远,妙在笔画之外。……'梅止于酸,盐至于咸。饮食不可无盐、梅,而其美常在咸酸之外'。"(《书黄子思诗集后》)书法缺乏活参,没有人文色彩,难说有笔画之外之意趣。如果说这些说法具有哲学思辨意味的话,那也是符合艺术发展规律的。现代人认为,"从特定意义上说,现代艺术家都是哲学家,因为现代艺术已不纯粹是娱乐,而是对自己在宇宙中所处的地位的沉思和对存在着秘密的发掘和发现。"[1]

一、"万卷书"与"书卷气"

自宋明以来,"书卷气"已经成为世人评骘书法之术语,用于衡量书法艺术水准高下、雅俗的主要依据。但是"书卷气"术语由来及其内涵,以及苏轼在"书卷气"术语形成过程中的作用与地位,值得梳理一番。

(一)"万卷书":书者应备

苏轼言"书如其人",不择君子与小人。君子、小人大多以政治、伦理、品性为标准划分,除以此君子、小人两分法之外,苏轼又谈到一种人,即俗人,并且认为俗人与俗书两者不可分离。苏轼第一次通判杭州时写的《于潜僧绿筠轩》诗云:"可使食无肉,不可居无竹。无肉令人瘦,无竹令人俗。人瘦尚可肥,士俗不可医。"其弟子黄鲁直亦言:"士大夫处世可以百为,唯不可俗,

① 滕守尧:《艺术社会学描述》,南京:南京出版社,2006年版,第115页。

俗便不可医也。"(《豫章黄先生文集》卷二十九）"古人学书不尽临摹，张古人书于壁间，观之入神，则下笔时随人意。学字既成，且养于心中无俗气，然后可以作，示人为楷式。"(《论书》)"此书虽未及工，要是无秋毫俗气；盖其人胸中块垒，不随俗低昂，故能若是。今世人字字得古法，而俗气可掬者，又何足贵哉！"(《题王观复书后》)"予学草书三十余年，初以周越为师，故二十年抖擞俗气不脱。"(《山谷题跋》卷七）在苏轼这里，"工书人"和"俗人"相近，他将士大夫和"工书人"截然分开，甚至极端，其言："笔若适大夫意，则工书人不能用。若便于工书者，则虽士大夫亦罕售矣。"(《书吴说笔》）轼评怀素"笔意乃似周越之险劣"；评"宋寒而李俗，殆是浪得名"。而苏过《斜川集》卷六书先公字后云："吾先君子，岂以书自名哉，特以其至大至刚之气，发于胸中而应之以手，故不见其有刻画妩媚之工，而端章甫，若有不可犯之色，知此然后知其书。"在苏轼看来，书法乃为君子"游于艺"之需，文人士大夫之雅事，正合古人之意。是故，若无文人读书之基础，何谈书法之雅呢？

苏轼《柳氏二外甥求笔迹二首》诗中有"退笔如山未足珍，读书万卷始通神"。胸有"万卷书"既是他人褒扬苏轼之高语，也是评骘书法之用语。黄庭坚在《跋〈东坡乐府〉》时云："东坡道人在黄州时作。语义高妙，似非吃烟火食人语。非胸中有万卷书，笔下无一点尘俗气，孰能致此！"[1] 由此看来，"万卷书"不但可通神，而且可以祛除俗气。作为大文学家的苏轼，"把学问对书法的滋养看成至高无上，这与一般只有满腹经纶而不善书的文人有着

① 这是黄庭坚为东坡《卜算子》(缺月挂疏桐）词所作的跋。《津逮秘书》本《山谷题跋》卷二。

很大的差别"。① 李昭玘记载：

> 昔东坡守彭门，尝语舒尧文曰："作字之法，识浅、见狭、学不足三者，终不能尽妙，我则心、目、手俱得矣。"观其用笔，凌厉驰逐，出入二王之畛域而不见其辙迹，晚年独于颜鲁公周旋并驱而步不许退也。长笺大幅，风吹雨洒，如扫败壁。十目注视，排肩争取，神气不动，兀如无人，譬诸解衣磅礴，未尝见舟而操之，莫知为我，莫知为人。非气定神闲，孰能为之？必曰三折为波，隐锋为点，正如抟土作人，刻木似鹄，复何神明之有？②

黄庭坚《题宗室大年画》亦云："大年学东坡先生作小山丛竹，殊有思致，但竹石皆觉笔意柔嫩，盖少年喜奇故耳。使大年眚老，自当十倍于此。若屏声色裘马，使胸中有数百卷书，便当不愧文与可矣。"③倘若艺有所进，就需要胸中有书，无书则无进矣。由此逻辑推理，摄取知识多少与书法艺术高低是正相关之关系，也就是说，知识论与艺术论在此畛域内达成一致。黄鲁直继承师钵，以学问论书成为其重要标准，再如：

> 学书须胸中有道义，又广之以圣哲之学，书乃可贵。若其灵府无程，政使笔墨不减元常、逸少，只是俗人耳。(《论书》)

① 曹宝麟：《中国书法史（宋辽金卷）》，南京：江苏教育出版社，1999 年版，第 127 页。
② 曹宝麟：《中国书法史（宋辽金卷）》，南京：江苏教育出版社，1999 年版，第 128 页。
③ 《津逮秘书》本《山谷题跋》卷三。

王著临《兰亭序》《乐毅论》，补《永禅师周散骑千字》，皆妙绝，同时极善用笔。若使胸中有书数千卷，不随世碌碌，则书不病韵，自胜李西台、林靖矣。盖美而病韵者王著，劲而病韵者周越，皆渠依胸次之罪，非学者不尽功也。（《论书》）

东坡道人……至于笔圆而韵胜，挟以文章妙天下，忠义贯日月之气，本朝善书，自当推为第一。数百年后，必有知余此论者。（《四部丛刊》本《豫章黄先生文集》卷二十九）

古来以文章名重天下，例不工书，所以子瞻翰墨尤为世人所重，今日市人持之以得善价，百余年后，想见其风流余韵，当万金购藏耳。（《四部丛刊》本《豫章黄先生文集》卷二十九）

自苏轼至黄庭坚，所论书者须胸中有万卷书，书写作品须有学问文章之气，这就决定了书者的身份须是文人士大夫，武夫俗人肯定是不可为了，也就是说，一个人若想当书家，既要同时成为读书人，否则就无从谈起。苏轼重在强调书者的文人修行，也在强调书者的身份，包括"书如其人""君子小人书"，都在强化书法的"出身成分论"，将书法引导向主流社会、上层人士、高雅层面，草根阶层、世俗社会则不在其列，从文俊先生认为此乃"颇有文人士大夫自高位置、标榜身份之嫌"。[1]这也似乎可作如是解，书法本身就是文字的书写，没有文字功夫，何来文字书写？当然文盲是不可为的了。凡识字始，所有人皆需书写，此类书写不能指为书法，只有达到一定的知识与艺术高度方可视之为书法，

① 丛文俊：《"书卷气"考评》，《揭示古典的真实——丛文俊书学、学术研究论集》，郑州：中州古籍出版社，2003年版，第381页。

即《宣和书谱》力戒"下笔作字处便同众人"。所以，书法与书者的知识储量有关，知识储量太少不足以支撑起书法大厦，由此看来，书家的知识修养就显得尤为重要了。宋人大都接受以这种所谓"万卷书"来品评书家，如《宣和书谱》评李磏书法云："其书见于楷法处，是宜皆有胜韵。大抵饱学宗儒，下笔处无一点尘俗气而暗合书法，兹胸次使之然也"；又评沈约书法："大抵胸中所养不凡，见之笔下皆超绝。故善论书者以谓胸中有万卷书，下笔自无俗气"。丛文俊先生解释说："从这里可以看出一种因果关系：读书多能使人心胸旷达，志趣高远，识见超群，书法自然会明个性、富韵味、宏气象、弃尘俗，由此而产生美感。"① 古人认为诗文与书画互为表里，《宣和书谱》评杜牧书法"与其文章相表里"，评薛道衡书法"文章、书画同出一道，特源同而派异耳"；邓椿《画继·论远》云"画者，文之极也"。事实上，诗文与书法是有关联的，如孙过庭《书谱》评王羲之"写《乐毅》则情多怫郁，书《画赞》则意涉瑰奇，《黄庭经》则怡怿虚无，《太师箴》又纵横争折。暨乎兰亭兴集，思逸神超；私门诫誓，情拘志惨。所谓涉乐方笑，言哀已叹。岂惟驻想流波，将贻啴缓之奏；驰神睢涣，方思藻绘之文。"所以，读书文章影响书法品质。这里所谓"万卷书"还没有用来品评书法作品，只是对于书家提出了要求与品评。但是，也不可否认，"书卷气"发轫于"万卷书"。

（二）由"万卷书"到"书卷气"

由"万卷书"到"书卷气"，在书法理论史上是一次重要转

① 丛文俊：《"书卷气"考评》，《揭示古典的真实——丛文俊书学、学术研究论集》，郑州：中州古籍出版社，2003 年版，第 381 页。

折，即由品评书家转到品评作品。针对世俗之书，自苏轼始，强调"万卷书"胸次，后"书卷气"就成为书法批评之术语，并为世公认与接收。

"气"原为先秦哲学表明宇宙本体的元范畴之一，后由儒家和道家各自发挥，各自阐释，令"气"意有所转，直至成为古人重要审美范畴。儒家将"气"视为人格精神和道德修养的内心凝聚，如《孟子》云"我善养吾浩然之气"。后曹丕提出"文以气为主"，指向文学作品中体现的作家个人的气质与风格，论孔融则云"体气高妙"，论徐干则云"时有齐气"，论刘桢则云"有逸气"。道家将"气"视为人类和自然生命运动的内在统一，具有本体论含义，如《老子》云"万物负阴而抱阳，冲气以为和"；《淮南子·原道训》云"气者，生之充也"。后郭象注《庄子·大宗师》云"圣人常游外以弘内，……故虽终日挥行，而神气无变；俯仰万机，而淡然自若"，文学理论中以"气"品评，《世说新语·贤媛》说谢道蕴"神情散朗，故有林下风气"；刘峻注引《文章志》"羲之高爽有风气"。在书学理论领域，人们同样用"气"论书，如刘熙载《书概》云："凡论书气，以士气为上。若妇气、兵气、村气、市气、匠气、腐气、伧气、俳气、江湖气、门客气、酒肉气、蔬笋气，皆士之弃也。"据丛文俊先生考证，"'士气'是就人而言，其名始见于元代画论。又称'士夫气''士人气象'。"①

古代书籍多为卷轴形态，如经卷，故可用"书卷"指称书籍。《南史·臧严传》："孤贫勤学，行止书卷不离手。"清代孙枝蔚《读兵书》诗："床头足书卷，近始爱《阴符》。"况周颐《蕙风

① 丛文俊：《"书卷气"考评》，《揭示古典的真实——丛文俊书学、学术研究论集》，郑州：中州古籍出版社，2003年版，第381页。

词话》卷一："自唐五代已还，名作如林，那有天然好语，留待我辈驱遣。必欲得之，其道有二：曰性灵流露，曰书卷酝酿。性灵关天分，书卷关学力。"将"书卷"与"气"相连称"书卷气"大抵始于清代，如《蒋氏游艺秘录》列"书卷气"须有两个必要条件：一为人品高；一为读书多。杨守敬《学书迩言》亦云："一要品高，品高则下笔妍雅，不落尘俗；一要学富，胸罗万有，书卷之气，自然溢于行间。古之大家，莫不备此，断未有胸无点墨而能超轶等伦者也。"与书卷气相对应的美学范畴是"金石气"，即各种铜器铭文和石刻书迹经过千百年的锤炼所体现出的厚重、苍劲、雄浑、肃穆、粗犷的气息。由此看来，"书卷气"，是指书法作品所展现出读书人的那种高雅脱俗的气息，而非指向风格。方薰《山静居论画》云"古人所谓卷轴气，不以写意、工致论，在乎雅俗"。具有书卷气的书法作品往往能体现出书者基于学识、修养而产生的神采和气息，也是最能表现出文人士大夫审美趣味。

苏轼曾以"意气"品评绘画，"观士人画，如阅天下马，取其意气所到。乃若画工，往往只取鞭策、皮毛、槽枥、刍秣，无一点俊发，看数尺许便倦"，此"意气"与"书卷气"必有相通之处，因为"意气"必有"书卷"支撑，否则胸无点墨，又何来"意气"。自持高标，有"人生识字忧患始"的"忧患"意识，这种忧患意识具有张载所言的"为天地立心，为生民立命，为往圣继绝学，为万世开太平"的责任感。这种忧患意识，再加上君子之风、文人之气融于书作中，就形成了所谓"书卷气"。宋代上至皇帝下至文人士大夫皆倡导这种"书卷气"。赵构认为，秦汉而下诸书家，悉胸次万象，经明行修，操尚高洁，故能发为文字，映照编简，"非夫通儒上士讵可语此，岂小智小私，不学无识者可言

也。"(《翰墨志》)《宣和书谱》反复申明，盖胸中渊著，流出笔下，便过人数等，以及大抵饱学宗儒者流，即使不善书，其点画顿放处不恶云云。苏轼《跋杜祁公书》云"公书政使不工，犹当传世宝之"；《跋杨氏所藏欧蔡书》云"欧阳文忠公书……正使不工，犹当宝之"。宋之后，"书卷气"成为衡量书法之重要尺度，讲求字外学养功夫，而非从点画刻求伊始。但是，我们亦谨防以学问书卷代替书法之倾向，当今仍有以学问家等同书法家之现象，此乃怪哉！不知书法本身位置何在！事物的发展总有一个度，超越这个度的界限就会发生质变，成为另一事物而失掉原事物的内在规定性。丛文俊先生云："从今天的角度看，'书卷气'代表了宋明以来书法新古典主义的基本倾向，有着重要的理论价值，很值得借鉴。至于其中自筑藩篱的消极成分，也不难辨识。"[1]当然"至于学问文章之余，写出无声之诗，其萧然笔墨间，足以想见其人，此乃可宝"(费衮《梁溪漫志》)。

"书卷气"的提倡，意在治俗，俗为病，须有药方，如《翰林萃言》云"胸中有书，下笔自然不俗"。当然，宋代主要针对"院体"流弊，明代针对"台阁体"流弊，清代针对"馆阁体"流弊，"书卷气"或许可为一服良药。

（三）苏书自有书卷气

宋代书法作品还没有张挂的样式，张挂书法作品于厅堂之中欣赏，那可能是明代以后的事情了。所以宋代以前的书法作品尺幅不会太大，欣赏的方式也只能是展玩而已，要么是卷轴，要么

[1] 丛文俊：《"书卷气"考评》，《揭示古典的真实——丛文俊书学、学术研究论集》，郑州：中州古籍出版社，2003年版，第383页。

是册页，要么是书札，其书卷气更容易感受得到，因为其作品样式可能就是一个书卷。苏轼各个阶段的书法作品大多是充溢着"书卷气"的，他极不看重缺少文化底蕴的俗人之俗书，认为"人瘦尚可肥，士俗不可医"。那些只苛求点画形似，通篇无神采，气息单调的作品，即使书于卷上，也是俗书，评判雅俗的标准在它看来就要看是否具有书卷气了。

且观苏轼早期作品《治平帖》，此帖书于熙宁三年（1070），是一封以行书写就的信札。熙宁年间，苏轼遭到变法派的排挤，被派至开封府做推官，于是他写信给家乡的僧人，请求其照管苏家坟茔。此帖字形俊秀规整，墨色浓淡相宜，行距匀称适中，行草转换自如，行气连贯自然，章法布白有致，字里行间依稀可见《兰亭》遗风，颇有"晋人简远"的韵味，难怪赵孟頫称之为"字划风流韵胜"。在飘逸随性之中，笔法雄健苍劲，正是融入了颜真卿的笔意。在这篇幅短小的信札中，苏轼将"魏晋风度"与"盛唐气势"同时融入自然流淌的点画线条之中，诉说着自己郁不得志、惆怅忧伤的心境，自出新意，神采飞扬。

《洞庭春色赋》和《中山松醪赋》合卷是苏轼在凄苦的旅途中创作的后期书法作品。《洞庭春色赋》约文学创作于元祐七年（1092），是苏轼出知颍州时的文学作品。《中山松醪赋》文学创作于元祐八年（1093），是苏轼出知定州的文学作品。在贬往岭南的途中遇大雨留阻襄邑，苏轼书此二赋述怀，并自题云："绍圣元年（1094）闰四月廿一日将适岭表，遇大雨，留襄邑，书此。"苏轼《书〈松醪赋〉后》记下了书写背景："绍圣元年闰四月十五日，予赴英州，过韦城，而传正之甥欧阳思仲在焉。相与谈传正高风，叹息久之。始予尝作《洞庭春色赋》，传正独爱重之，求予

亲书其本。近又作《中山松醪赋》，不减前作，独恨传正未见。乃取李氏澄心堂纸，杭州程奕鼠须笔，传正所赠易水供堂墨，录本以授思仲，使面授传正，且祝深藏之。传正平生学道，既有得矣，予亦窃闻其一二。今将适岭表，恨不及一别，故以此赋为赠。而致思于卒章，可以超然想忘而常相从也。"[1]全卷一气呵成、韵律感十足，技法成熟老练、挥洒自如，笔墨之间散发着浓郁的"书卷气"，意蕴无穷。苏轼的晚年多次为客书写《二赋》，王世贞"二赋题跋"就指出，《洞庭春色》《中山松醪》二赋，实此公《酒经》之羽翼，既成而纯爱之，往往为客书。所谓人间合有数十本者。"叶寘《爱日斋丛钞》云："（苏轼）顾谓叔党曰：'吾甚喜《松醪赋》，盍秉烛吾为汝书此，倘一字误，吾将死海上；不然，吾必生还。'叔党苦谏，恐点画偏旁偶有差讹或兆忧耳。坡不听，径伸纸落笔，终篇无秋毫脱谬。父子相与粲然。《松醪赋》之谶渡海，人知之，而未知其以验生还也。"从章法上看，由于字体大小较为均匀，字距、行距紧密匀称，墨色浓淡变化适宜，《二赋》整体呈现出一种雍容浑厚之感。这浑厚之中也是富于变化的，苏字的自然妙趣和神采在变化之中逐一呈现，笔意到处，随遇而安。这种作书的态度亦是他对待人生的态度，袅袅兮发于笔端的是他旷达伟岸的人格精神。

关于书法创作中"书卷气"的获得途径，可用苏轼的"退笔如山未足珍，读书万卷始通神"这句诗来回答。对于诗文、书法皆通的文人士大夫而言，学养与创作互为表里，融为一体。只有在字里字外均下苦功，积累学识，沉淀涵养，拓宽胸次，提高审

① 曾枣庄、舒大纲：《苏东坡全集（5）》，北京：中华书局，2021 年版，第 2388 页。

美境界，才能达到形神兼备，书卷气方油然而生。书法作品透露出的信息不完全是艺术线条，文字内容也不可避免地映入眼帘而影响着作品整体，无论书法鉴赏还是书法创作，都应该采取审慎的态度。当我们选择汉字"寿"为创作对象时，整幅作品必定有一种美好祝福的感觉，而当我们落款"为某二大嫂书于屠宰铺"时，虽以魏晋书风，亦会令人大跌眼镜，大煞风景。书写内容往往能够反映出书者的学识与雅俗，一篇《兰亭序》可谓语言文学与书法艺术和谐极佳的"双峰"。①

二、书法与文学融通

在所有艺术形式中，书法与语言的关系最为密切，从书法发生学的角度说，没有语言也就没有书法，因为汉字是应语言所需而生，是记录语言的符号，而离开了汉字就抽掉了书法之本，"皮之不存，毛将焉附"。当汉字书写成为书法艺术之后，书法又获得自己的独立个性，甚至可以说，书法在一定情境下完全可以脱离汉字的语言表述特性而存在，即书法仅是借用汉字作为艺术表现的载体而已，别无他图。然而，不可否认语言、汉字、书法之间的那种天然联系，也不可能隔离性地将三者孤立起来，书法作为一种艺术反过来也需要语言的言说，不过，在成为艺术之前的书写和作为艺术之后的书法与语言的关系是两个层面的关系，如果说前者是"原生态"的，那么后者则可以说是高级形态的了。若

① 2022 年 10 月 12 日，意大利航天员萨曼莎·克里斯托福雷蒂在"天空推特"上写下《兰亭集序》中句子："仰观宇宙之大，俯察品类之盛，所以游目骋怀，足以极视听之娱，信可乐也。"由此可知，《兰亭集序》在当今世界上影响力之大。

用方向流程表示，前者则为"语言—汉字—书法"，后者则为"书法—语言"。这不是一次简单的循环而是一次质的变化。苏轼之所以成为苏轼，因为苏轼用苏轼的眼光看待事物的现象与本质，也一样用那独特的眼光看待书法与语言的关系，并言："智者创物，能者述焉。非一人之学也。"（《书吴道子画后》）

（一）诗文书通感

古往今来，文学与书法虽分属于两种不同的艺术门类，有着各自独立的发展历程和表现方式，但文学艺术在某些层面上是相通的，正如苏轼所说："诗不能尽，溢而为书，变而为画。"文学与书法之间也是密不可分的，两者相互融合为一个艺术整体。从"文人墨客"一词足以看出，"文"与"墨"是构成我国源远流长、博大精深的传统文化的两个重要支撑，可谓"艺舟双楫"。

1. 书法与诗

海德格尔说："全部艺术，作为存在者之真理的显现，本质上是诗。"[①] 他并在早些时候的一篇论文中把语言称为诗。由此推断，书法的最高境界就是富有诗意之境，那书法与语言是比邻的关系。诗的基础是语言，书法的基础是文字。书法具有诗意，书者与欣赏者就是在这种诗意中栖居。我们必须认清书法、语言与诗的相邻关系，并在这种相邻的关系中定居下来。苏轼以诗比拟书法，真令人叫绝。"颜鲁公书雄秀独出，一变古法，如杜子美诗，格力天纵，奄有汉魏晋唐以来风流。后之作者，殆难复措手。""永禅师书骨气深稳，体兼众妙，精能之至，反造疏淡。如观陶彭泽

① ［德］比梅尔：《海德格尔》，北京：商务印书馆，1996年10月第1版，第86页。

诗，初若散缓不收，反复不已，乃识其奇趣。"（《书唐氏六家书后》）"诗意"是书法至高无上的灵魂。缺乏"诗意"的作品就毫无生气，就不会动人，一切形式仅是"躯壳"而已。[1] "诗意"是衡量书法水准的首要标准。

苏轼的近二十首论书诗作不仅是以诗的形式描述书法作品，更多的是用诗句寄托自己的书法美学思想和创作主张，即以诗论书。以诗论书是苏轼书法美学思想的独特形式，他的论书诗作不仅扩大了诗之题材，也丰富了诗之意境与内容。同时，略显枯燥生涩的书法理论在诗的优雅意境和表达方式中变得更易理解，更多地被历代文人学者研究和引用，更加广为流传。因此，以诗论书的方式在文学和书法两方面都有创造性的意义。然而，落实到具体写某一首诗时，苏轼对具体诗与具体书作的关系又有独到的看法，在《文与可所画墨竹屏风赞》云："诗不能尽，溢而为书，变而为画，皆诗之余。"诗是高度浓缩的语言，是语言的高级形式。当"诗"不能传达的时候，就存在一个不可言说的部分被"溢"出言说之外，对于这不可言说的部分苏轼认为恰好采用"书"来表达。"书"可"变"而为画，而非"溢"而为画。"变"和"溢"显然就是两回事了。从某种角度说，"书"上升为比"诗"更为高级的"语言"形式了，实质上，"书"反过来要表达的是"诗意"，因此，"诗句"与"书作"和"诗意"与"书法"的关系并不矛盾。

书法虽然是书写汉字符号，每个符号又可记录语言，而此时的书法符号不再等同于记录语言的符号，书法符号则有更多的意

[1] 参见沈鹏：《探索诗意——书法本质的追求》，1995 年 11 月北京举办"'95 国际书法史学研讨会论文"。

义。书法只是借助于汉字符号传达可言说与不可言说即超出语言所能表达的那部分特有的信息。这种信息是已知的或未知的，已意识到的或未意识到的，是艺术的信息，美的信息，书家人生的信息，道的信息……中国古人已意识到语言的局限性，"书不尽言"，"言不尽意"，"得意而忘言"。《毛诗序》云："诗者，志之所之也，在心为志，发言成诗。情动于中而形于言，言之不足故嗟叹之，嗟叹之不足故咏歌之，咏歌之不足，不知手之舞之，足之蹈之也。"苏轼所言"溢而为书"同此理，一脉相承。

苏轼在书法中尚意恐有语言缘故，当其宏富语言不能达意时，"尚意"就成为其目标。苏轼在《小篆〈般若心经〉赞》中将初学书法与语言作类比，十分有趣："草隶用世今千载，少而习之手所安。如舌于言无拣择，终日应对惟所问。忽然使作大小篆，如正行走值墙壁。纵复学之能粗通，操笔欲下仰寻索。譬如鹦鹉学人语，所习则能否则默。心存形声与点画，何暇复求字外意？……"苏轼始终高举"尚意"大旗，其尚之意乃为"诗意"。

2. 文墨双璧

在书法美学思想上，苏轼强调文学与书法融通的观点，并将这一观点付诸实践，指导自己的书法创作，于是"他的书法与他的文章同时成功并发展着"。他的大部分精美绝伦的书法作品的文字内容本身也是优美的诗词或文赋，正可谓好的艺术作品都能达到文字内容与艺术形式的完美统一。正如书于元丰六年（1083）的《前赤壁赋卷》，苏轼以行书手卷的形式将作于元丰五年的散文《前赤壁赋》完美地呈现出来，并保存至今，从书法形象来说，《前赤壁赋卷》是其文章境界的最完美的艺术再创作。

在文学上，《前赤壁赋》是苏轼从以儒家思想为主转而倾向

以老庄思想为主，融合儒、释、道精神的重要标志。作品通过月夜泛舟、饮酒赋诗时的主客对话引发情感上由乐到悲、后转而为乐的三次变化，暗含了作者思想上平静——苦闷——释然的波动，表达怀古伤今的深切情感。全赋情感真挚，理意深刻，"如怨、如慕、如泣、如诉"。被贬黄州的三年来，生活上的困苦和精神上的压抑促使激愤的心绪日益沉淀出对人生哲理的思索，满腔政治热情化为对世间的深度关怀。万里归心无处寄，"此生飘荡何时歇"，报国苦无门、有家亦难归的处境使苏轼仰天长叹，像屈原一样惊世骇俗地唤出一声声"天问"。在书法上，《前赤壁赋卷》五百四十余字一气呵成，自然流畅。虽然苏字如历代书评家所述多用偃笔侧锋而书，但在这幅作品中，却是笔笔中锋，力透纸背，波画尽处聚墨有痕，入木三分。单就笔法、墨法而论已是世间少有的绝妙佳作。整卷气势稳健肃穆，章法从容有序，董其昌于卷后跋曰："东坡先生此赋《楚骚》之一变，此书《兰亭》之一变也，宋人文字俱以此为极则。"苏轼的书法作品是文、质并重的。文章字字精妙，书作笔笔不苟，文学韵律与书法艺术交相辉映，给人以精妙绝伦的双重感染力。

《祭黄几道文》书于元祐二年（1087），文章内容是苏轼撰写的、与苏辙联名哀悼黄几道的祭文。黄几道与苏轼兄弟二人为同年进士，在这一年朝廷任命他为颍州知州，然而他未曾到任就遗憾离世了。祭文以悲怆的笔触、凝重的线条赞颂黄几道的伟岸人格和超群才华，惋惜其才名不彰与英年早逝。这是苏轼行楷墨迹中极为少见的"恭谨而端秀"的、更接近楷书的作品。点画端庄沉着，用笔雄健遒劲，结体严谨规整。黄几道历经磨难的一生在此时化成在苏轼的笔下的回忆缓缓地绵延开来。"天若成之，付以

百能"超然骥德，风骛云腾""终然玉雪，不污青蝇"，在点画与墨气的凝聚中，黄几道德行高尚、才能卓越、清廉正直的形象跃然于纸上。这样一位令"奸民惰吏"畏惧、威武不能使之屈的廉吏以"吾岂羽毛，为人所鹰"的人生态度坚守正义，"含章不矜"，过着"环堵萧然，大布疏缯"的清苦生活，最后抱默终老，才名不彰，只留下妻儿孤苦度日。黄几道壮志未酬、身先士卒的悲惨而短暂的一生令苏轼感同身受，也许他想到了自己被贬黄州的那五年，精神上郁不得志、生活上贫苦困窘的经历与黄几道如此相似，这令他倍加怀念这位故人，仰天长叹："一卧永已，吾将安凭！"此帖并未如其他作品一样由开篇的恭谨楷书逐渐连贯成绵延流畅的行书，而是自始至终以凝重的线条书写，苏轼对黄几道的敬重与惋惜之情深深融入每一个点画线条中，字字有如千斤之重，且结体逐渐变大，墨色逐渐厚重，抑郁气势逐渐增强。刘正成先生赞扬此作为"东坡人生观念成熟期的代表作，是东坡平生书作的上上品之一"，像一曲庄严肃穆、气势恢宏的悲歌，曲终人不散，长留功与名。

《满庭芳帖》书于元丰七年（1084），这是苏轼在黄州时期所作的一首词，抒发对当地的高洁隐士"王长官"的钦佩之情，暗含着对凛然如苍柏之理想人格的无限向往，虽"不事雕凿"，却"字字苍寒"。"三十三年，今谁存者，算只君与长江"。这开篇之句以圆润流畅的线条诉说着一段并不平凡的经历。"王长官"弃官隐居黄州已有三十三年之久，这样勇于追随陶渊明的脚步隐居山林的高士品格令苏轼神往，他用长江喻指高洁的品质，开篇便是一鸣惊人。随着笔力渐趋雄健，点画线条由开篇的轻松流畅渐渐充满力量，墨气渐聚，气势增强，"王长官"的伟岸形象慢慢变得

清晰可见。"凛然苍桧，霜干苦难双"，常年隐居黄州的"王长官"如常青的苍柏一般，历经沧桑却始终坚挺地屹立在峭壁之上，这高洁傲岸的品质足以令文人士大夫向往与赞叹。下阕一句"居士先生老矣"字形明显变大，结体严谨似楷书，转折之处果断干脆，每一撇画有如长枪大戟，挥舞有力，掷地有声。"居士"正是苏轼自己，他更喜欢用"东坡居士"自称，也正暗含其"归隐"情结，整句饱含了对人生苦短、世事无常的感慨。此句之后转入气息连贯、绵延流畅的行书，线条相对轻快灵动，有如冰山融化，万物复苏之感。对苏轼来说，即使人生无常，也要与对坐的好友"一饮空缸""相对残红"，悲观郁结的情绪被他旷达宽广的胸襟融化，虽身处困境，也应及时行乐、笑对人生，凛然如苍柏一般傲然屹立于寒风之中。苏轼书作当中连篇幅短小的书信也尽显文与质的醇厚。单就其尺牍来说，其内容上至军国大事、治乱兴衰，下至闲情逸致、生活琐事，凡有宋一代风云，自己一生遭际感慨，多有反映。

《获见帖》作于元丰五年（1082），是苏轼写给"长官董侯"的送行书信，"董侯"名董毅夫，在苏轼谪居黄州时曾去探望，二人一见如故，促膝长谈。仰慕苏轼的董毅夫甚至想在黄州买地，希望与他比邻而居，可见二人情谊之深厚。在董毅夫动身离开黄州时，苏轼用略显厚重的行书线条写下这封情真意切的书信送别友人。整篇书信短小精悍，虽仅有不足百字，却是一唱三叹、高潮迭起。董毅夫的探望给苏轼的精神世界带来极大的慰藉，作品"慰"字处为误写，但苏轼不忍用重墨掩盖这个字，而是在右侧画了一个轻盈小巧的圆圈，以示圈去。此举在苏轼其他作品中实属罕见，如此豪放洒脱、不拘小节的文豪书家竟以这样一个细腻的

动作呵护着这封书信的整洁与美观，使我们在体会他对友人的敬重与深情之余，也获得了温暖的感动。之后几欲重叠的厚重点画深深地刻出"再会未缘"一句，字字入木三分，使本就带有强烈情感的词组更加令人绝望至深。在叮嘱友人"万万以时自重"后，书信以苍凉迟涩、笔力遒劲的"再拜"进入尾声，文字与点墨的双重感染力在欣赏者的心中久久回荡。

苏轼的这些包罗万象的尺牍作品文风自然率真，感情真切细腻，洗尽浮华、任情尽意地挥洒，可读性很强，使人在字里行间展现的文字功底中体会着苏轼的真情实感，在笔墨点画的精妙组合中感受着苏轼的浩瀚人生。

当书法鉴赏时我们不忽视语言的作用，当解读书法时我们充分认识到不可言说性，当创作书法时我们将不遗余力地追问"诗意"，当做书法之思时我们将在心灵、大地与世界再造新的"语言体系"。一切语言属于我们自己，一切诗属于我们自己，一切书法线条属于我们自己，我们、语言、诗、书法在我们之间将建立起一个和谐的、天然的关系，这一切在这关系中共存与永恒。

（二）书法不可言说性

当我们面对书法作品，企图解读、阐释的时候，书法给我们的感觉是十分微妙的，常处于欲说不能的状态，这就存在着书法可以言说，还是不可以言说的问题。苏轼在书法言说中意识到书法具有许多不可言说性。

1. 书法本体不可言说

书法是什么？书法就是书法。犹如问我是谁？我就是我。苏轼在无奈的状况下，给书法下了一个表述性的说明："书必有神、

气、骨、肉、血，五者缺一，不为成书也。"轼未再为神、气、骨、肉、血作进一步阐释，而每一个范畴在中国古代文化体系中又有那么多丰富的内涵，几乎无以把握。

艺术是一种宗教，带有一定的神秘性。康定斯基说："在许多方面，艺术很像宗教。"① 罗丹说："宗教是对世界上一切未曾解释的，而且毫无疑问不能解释的事物的感情；是维护宇宙法则，保存万物的不可知力量的崇拜；是对自然中我们的器官能不能感觉到的，我们的肉眼甚至灵魂无法得见的广泛事物的疑惑；又是我们的心灵的飞跃，向着无限、永恒，向着知识与无尽的爱——虽然这也许是空幻的诺言，但是在我们的生命中，这些空幻的诺言使我们的思想跃跃欲动，好像长着翅膀一样。"② 中国文人士大夫对书法具有一种亚宗教情感，尤其在"穷则独善其身"时，在书法中寄托着心灵，向着无限与永恒。苏轼谪居黄州才会有"天下第三行书"——《黄州寒食诗帖》。英国西方宗教学创始人麦克斯·缪勒（Friedrich Max Muller，1823—1900）认为，当语言运用于达到宗教目的时更为困难，不得不借用隐喻去表达，甚至说古代宗教的全部词汇都由隐喻构成。苏轼云："稽首《般若多心经》，请观何处非般若？"苏轼援禅入儒，常以禅的思维方式去论述书法及看待世界。《跋鲁直草书》云"草书只要有笔"，其弟子黄庭坚释为"字中有笔，如禅家句中有眼"。宋李之仪曰："悟笔如悟禅。"禅是倡导不立文字，顿悟成佛的，语言在此失去应有的魅力。从某种角度而言，禅可谓苏轼书论之眼。由此看来，要想用语言将书

① ［美］罗伯特·L.赫伯特：《现代艺术大师论艺术》，林森、辛丽译，南京：江苏美术出版社，1990年12月第1版，第47页。
② ［法］罗丹：《罗丹艺术论》，沈琪译，北京：人民美术出版社，1978年5月第1版，第96—97页。

法本体说得清楚无余，那是徒劳的，但我们没有一人会陷入不可知论，因为我们必须进行不可言说的言说。海德格尔说："我们言说，因为言说是我们的本性。……惟有言说使人成为作为人的生命存在。"[1]

2. 书法欣赏不可言说

苏轼《书唐氏六家书后》："余谪居黄州，唐林夫自湖口以书遗余，云：'吾家有此六人书，子为我略评之而书其后。'林夫之书过我远矣，而反求于予，何哉？此又未可晓也。"真未可晓也？乃书法欣赏有很多难言之处。苏轼在《跋李康年篆〈心经〉后》中说的虽是《心经》，实可指向书法，"余闻此经虽不离言语文字，而欲以文字见，欲以言语求则不可得。篆画之工，盖无施于此，况所谓跋乎？……独恐观者以字法之工，便作胜解。故书其末，普告观者，莫作是念。"

如何欣赏书法线条，自有各种方式方法，但这种"神秘"的线条谁又能说清楚呢？每位欣赏者大多根据个人的线条感受而言，时有"仁者见仁，智者见智"，有的甚至出现欣赏误区与偏差。欣赏中的不可言说包括三大部分：一是欣赏者感受到而无法用语言表达；一是欣赏者根本就没有感受到的未知部分；三是欣赏者感受到但语言表达不确的部分。米芾对欣赏偏差有所批评："历观前贤书，征引迂远，比况奇巧，如'龙跳天门，虎卧凤阙'，是何等语？或遣词求工，去法愈远，无益学者。"（米芾《海岳名言》）米芾此论虽有偏颇，但亦说明书法言说的艰难。在对柳公权的评价上，米芾走入误区："柳公权师欧，不及远甚，而为丑怪恶札之

① ［德］M.海德格尔：《诗·语言·思》，彭富春译，北京：文化艺术出版社，1991年2月第1版，第165、180页。

祖，自柳氏始有俗书。"（米芾《海岳名言》）苏轼又何尝不如此，对颠张醉素书法欣赏明显走入误区："颠张醉素两秃翁，追逐世好称书工。……犹如市倡抹青红，妖歌嫚舞眩儿童。"而评王羲之"谢家夫人澹丰容，萧然自有林下风。天门荡荡惊跳龙，出林飞鸟一扫空。"（《题王逸少帖》）这种以魏晋品藻人物的话语评品书法，谁又能由此语推回原作呢？后现代主义文本观认为："在很多时候，即使作者本人，也说不清楚自己创作的意图，更不知道自己赋予作品的确切意义。……这样一来，所谓作品有一种确定的意义的说法，不过是一种神话，一种在经验中永远找不到的，因而没有实际意义的东西。"[①] 这种文本观虽然偏颇，但是，无数的欣赏者面对书法作品有无数的思维触角，每个触角极力向书法作品深层触及，触角未达的地方对欣赏者来说就是未知领域，当触角达到而又没有语言可供表达的时候，照旧不可言说。欣赏是一种感受，未必一定用语言表达出来，大多欣赏者面对书法作品是在沉默中静静地享受着欣赏的过程。

3. 书法教育中不可言说

苏轼将书法教育分出"可学""不可学"两部分，并提出"学即不是，不学亦不可"的命题。"可学"与"不可学"是相对的，在一定条件下可以相互转换，相得益彰。苏轼云：

"荆公书得无法之法，然不可学，学之则无法。"（《跋王荆公书》）

"其遗力余意，变为飞白，可爱而不可学，非通其意能如

① 《外国美学》第 12 期，北京：商务印书馆，1995 年 10 月第 1 版，第 403 页。

是乎？"(《跋君谟飞白》)

"学即不是，不学亦不可。"(《跋鲁直书》)

在书法教育中，师授只是一个方面，自悟更为重要。当我们想用各种方式方法去说教书法时，往往只说一点而不及其余，或者愈想说明白，而愈适得其反。一味地"学"而缺乏"悟"，毅力再大最多只能成为所谓"工夫极深"的写字匠，一味地"悟"而缺乏"学"，就会变得浮躁而虚幻。苏轼承认书法中有许多"不可学"的成分，这些成分也自然难于用语言表达，一旦能用语言传授，那么也就成为可学。苏轼还借参禅来比做学书，"世人初不离世间，而欲学出世间法。举足动念皆尘垢，而以俄顷作禅律。禅律若可以作得，所不作处安得禅？"(《小篆〈般若心经〉赞》)维特根斯坦在《逻辑哲学论·序言》中说："凡是能够说的事情，都能够说清楚，而凡是不能说的事情，就应该保持沉默。"[①] 如此，禅宗的"棒喝"就显得必要，那书法教育又如何呢？但并不否认书法教育存在的理由，可言说的即可传授，不可言说的就难以用语言传授了，故"学即不可，不学亦不可"。"学"与"不学"不可拘泥。"学"是基础，即可言说。"不学"是提高，即为沉默。"什么是沉默？它决非无声。……作为沉默的沉默化，安宁，严格地说来，总是比所有活动更在活动中，并比任何活动更激动不安。"[②]

苏轼对书法学习与教育所持观点是"学即不是，不学亦不可"。苏轼《跋黄鲁直草书》："'草书只要有笔，霍去病所谓至学

① ［奥］维特根斯坦：《逻辑哲学论》，贺绍甲译，北京：商务印书馆，2002年版，第5页。

② ［德］M.海德格尔：《诗·语言·思》，彭富春译，北京：文化艺术出版社，1991年2月第1版，第165、180页。

古兵法者为过之。'鲁直书。去病穿城蹋鞠，此正不学古兵法之过也。学即不可，不学亦不可。子瞻书。""法"存"死法"与"活法"，"无法"不可学，"退笔如山未足珍"，"死法"亦不可学。宋叶梦得《石林诗话》云："今人多取其已用字模放用之，偃蹇狭陋，尽成死法。"所谓"活法"，即常行于所当行，常止于不可不止。苏轼《自评文》云："吾文如万斛泉源，不择地皆可出。在平地滔滔汩汩，虽一日千里无难。及其与山石曲折，随物赋形，而不可知也。所可知者，常止于所当行，常止于不可不止，如是而已矣。其他虽吾亦不能知也。"①唐岱《绘事发微》中有段话可作此很好注脚："然工夫至此，非粗浮之所能知，亦非旦暮之间所可造。盖自然者，学问之化境，而力学者，又自然之根基。学者专心笃志，手画心摹，无时无处，不用其学，火候到则呼吸灵。任意所至，而笔在法中，任笔所至，而法随意转。……语云：造化入笔端，笔端夺造化。此之谓也。"

书法除与汉字（语言符号）和话语之间关系外，书法线条本身亦自成"语言体系"。这种"语言"是艺术语言，苏轼有苏轼的线条语言体系，黄庭坚有黄庭坚的线条语言体系，米芾有米芾的线条语言体系，各自的语言体系形成各自的艺术风格。艺术语言是艺术之家，线条语言是书法之家。当初学者没有自己线条语言时，时刻在临摹别人的线条语言，学着他人的线条语言在"说话"。我们应该让自己的线条语言在独自"言语"，倾听线条语言的话语，实现和线条在心灵或宇宙的深处的"对话"。一旦患了线条语言"失语症"，那是十分危险的。

———————————
① 曾枣庄、舒大纲：《苏东坡全集（5）》，北京：中华书局，2021年版，第2352页。

三、史：一种意识指向

苏轼的政论、文论、书论的思维和意识皆指向史。史不再是单纯论述时间与空间流逝与变化过程的通常意义，成为透视书法的一种方式方法，甚或就是一种审美，H.G. 伽达默尔认为："历史就是一种与理论上的理性常规不同的真理源泉，……培根就称提供了这样之事件历史为另一种哲学思辨之路。"① 史之根须深植于中国传统文化之中，潜藏于中国文人的每根思维触角，规范着书法审美的沉潜之轨。史是纵向思维方式，有别于横向思维。

艺术史意识是艺术理论中最高的决定性的因素。苏轼常咀嚼、回味书法历史事件，将自己置于"史"之中，而非着意去做历史钩沉探赜索引的功夫，如《跋庾徵西帖》："吴道子始见张僧繇画，曰：'浪得名耳。'已而坐卧其下，三日不能去。庾徵西初不服逸少，有'家鸡野鹜'之论，后乃叹其为伯英再生。今观其石，乃不逮子敬远甚，正可比羊欣耳。"又，《题晋人帖》铺叙了《兰亭》传承中历史事件，流动着史的意识。而这些大大小小的事件会随着时间的流逝附着于作品之上，增加了作品文化内涵，赋予了更为深厚的意义。谁能说一片甲骨、一处铭文仅几个文字而已，那是从历史中走来，饱经风霜和世事变迁，显得更为珍贵；谁又能说清这其中有多少历史故事呢？往往书迹这"古老的东西通过历史又获得了青春"②。因此，苏轼又常从史出发，以自己的作品等待历史"五百年"，"东坡试笔，偶书其上，后五百年，当成百金之

① ［德］H.G. 伽达默尔：《真理与方法》，王才勇译，沈阳：辽宁人民出版社，1987 年版，第 31 页。
② ［美］E. 潘诺夫斯基：《视觉艺术的含义》，傅志强译，沈阳：辽宁人民出版社，1987 年版，第 29 页。

直。物固有遇不遇也"。(《戏书赫蹄纸》)"然事在五百年外,价值如是,不亦钝乎?"(《书赠宗人镕》)董其昌云:"东坡作书,于卷后余数尺,曰:'以待五百年后人作跋。'其高自标评如此。"(《画禅室随笔·评书法》)

苏轼书论建立在丰厚的"史"之上,中国书论亦必须建立在"史"的基础上,脱离了"史",书论就会显得苍白而贫瘠。书法认识应有史的认识,书法审美应有史的审美,因为书法中蕴含史的分量太重太浓。不了解华夏民族的由来、不知道中国社会历史发展的特殊性,不知晓中国传统文化的底蕴,不探究中国岩画中"母题"解析,不耳濡目染于敦煌飞天、半坡陶器、远古器乐,缺乏强烈的中国人文色彩,就不会真正理解、欣赏、解读、阐释中国书法。苏轼《孙莘老求墨妙亭诗》中如此评价历史事件,反映其审美趋向:"兰亭茧纸入昭陵,世间遗迹犹龙腾。颜公变法出新意,细筋入骨如秋鹰。徐家父子亦秀绝,字外出力中藏棱。峄山传刻典刑在,千载笔法留阳冰。杜陵评书贵瘦硬,此论未公吾不凭。短长肥瘦各有态,玉环飞燕谁敢憎?吴兴太守真好古,购买断缺挥缣缯。龟趺入座螭隐壁,空斋昼静闻登登。奇踪散出走吴越,胜事传说夸友朋。书来乞诗要自写,为把栗尾书溪藤。后来视今犹视昔,过眼百世如风灯。他年刘郎忆贺监,还道同是须服膺。"在此诗中,苏轼首先赞扬了自己一直推崇的王羲之及其《兰亭集序》对后世书法的影响,其真迹虽已被唐太宗收入陵墓,但"飘若惊鸿,矫若游龙"的《兰亭》精神和二王主导的"东晋风味"仍为历代书法家学习的典范,流传世间,永垂不朽。随后,他肯定了颜真卿对书法的创新,符合自己"自出新意,不践古人"的观点。另有笔法秀绝、姿态横生的唐代徐峤、徐浩父子,以及

篆书独步唐代无人能及的李阳冰，他们的书法成就在苏轼看来亦是开一代先河的。他并不赞同书法"贵瘦硬"的传统审美风格，认为"短长肥瘦各有态"，赵飞燕的纤细之美能够风靡西汉，杨玉环的丰腴之美同样惊艳盛唐，这也是对批判讥讽苏轼书法之言的绝佳反击。最终还是从历史的角度理性地看待问题，发出"后来视今犹视昔，过眼百世如风灯"之感慨，时代是不断发展变化的，书法亦不能盲目泥古，应遵循进步的历史观，但也不乏那份苏轼式的自信，"他年刘郎忆贺监，还道同是须服膺"。

苏轼在检索历史的过程中，寻绎着书法审美意识流向，在评价老事件的同时去发现新事件。书法成为中国史意识的象征，是遗迹，是文献，是事件，是考古。苏轼的这种史意识，也是一种民族意识，因为这史是建立在华夏民族之上的，因此苏轼书学闪现出华夏民族精神。"昔仓颉造书，天雨粟，鬼夜哭，亦有感矣。"[1] "及神农氏结绳为治而统其事，庶业其繁，饰伪萌生。黄帝之史仓颉见鸟兽蹄迒之迹，知分理之可相别异也，初造分契。"[2] "草隶用世今千载"，不同的民族产生不同的艺术形式，有多少种民族就会产生多少种独特的具有民族特色的艺术表现形式。与其说是艺术表现形式，倒不如说是心灵的表现形式，华夏之族恰就选择了书法这种线条艺术作为民族心灵的表现形式，而线条恰是视觉中最具高贵品质的，令人痴迷神往。纯粹无序的线条总会令人难于接受，而中国古老而又崭新的汉字却给线条提供了有序表达的机会，这是其他民族古老的文字如图画文字、楔形文字、

① 李嗣真：《书后品》，《历代书法论文选》，上海：上海书画出版社，1979年版。
② （汉）许慎：《说文解字·序》，北京：中华书局，1963年版。

字母文字，或其他视觉形式难于比拟的。线条在汉字中得到最大限度的发挥，自由而又规范，自由和规范在此达到了完满的统一，两者缺一都不会成其为纯线条书法艺术，这种形式一旦产生就永远地存活于中国人的心中，产生种种审美的、抒情的、寄托的效应。书法如欲走向世界，必须带有民族的历史性，随意而成的线条只能称为所谓的"抽象绘画"。书法正是中国历史的产物，书法是汉字的历史艺术化，没有历史感的分量就没有书法艺术的分量，"历史化倾向的持续增强，是人的、历史的启蒙所持续觉醒"①。中国人对书法的认可亦恰得益于史的意识，"在伟大的历史和艺术作品中，我们开始看到通常的人后面的真正的、具有个性的人的面貌"②。西方人倘若不能够解读中国书法，原因之一就是天生缺乏属于中国人的那份历史感，也难怪，在远古时期，"历史意识"是东方人的事，西方可能还没有形成史的意识。

苏轼将其所读的《诗经》《春秋》《庄子》《楚辞》《汉赋》等融于中国书法之中，洋洋洒洒，博大精深。苏轼不读楚辞汉赋，不拜黄帝炎帝，没有"史"的积淀，就不会有人们心目中的苏轼，苏轼也就不会有如此书论。这毫无疑义，千真万确。有的历史学家认为，历史学家或许属于艺术家之列，而不属于学问家之列。无论从历史，还是从学问角度，苏轼都是属于艺术的。

① 谢选骏：《神话与民族精神》，济南：山东文艺出版社，1986年版，第336页。
② ［德］恩斯特·卡西尔：《人论》，上海：上海译文出版社，1985年版，第206页。

苏轼《前赤壁赋》(局部)，23.9 cm × 258 cm，台北故宫博物院藏

第七章　不隔：冲淡

　　王国维在《人间词语》中拈出"不隔"之概念："问'隔'与'不隔'之别，曰：陶谢之诗不隔，延年则稍隔矣。东坡之诗不隔，山谷则稍隔矣。"一旦不隔，"大家之作，其言情也，必沁人心脾；其写景也，必豁人耳目；其词脱口而出，无矫揉妆束之态。以其所见者真，所知者深也"。[①] 苏轼崇尚艺术冲淡，在"不隔"境况下平淡自然地运用书法线条语言，表现出一种冲淡的精神，冲淡的意境，冲淡的风格，冲淡的审美。周紫芝《竹坡诗话》云："东坡尝有书于其侄云：'大凡为文，当使气象峥嵘，五色绚烂，渐老渐熟，乃造平淡。'"王水照认为"从'绚烂'中出'平淡'，而不是一味'枯淡'，这是苏轼晚年艺术旨趣所在"。[②] 冲淡，是人生的一种境界，只有修行到一定地步方可抵达，不是随随便便就可以超越峥嵘与绚烂的。

一、至极：味无味

　　苏轼早年论书虽然标举雄放浑厚的风格，然而他也一直向往

① 王国维：《人间词话》，《王国维集（第一册）》，周锡山编校，北京：中国社会科学出版社，2008 年版，第 218—219、223 页。
② 王水照、崔铭：《苏轼传》，天津：天津人民出版社，2008 年版，第 363 页。

平淡深远之美，晚年心境不隔，更趋冲淡。王文治《论书绝句》云："坡翁奇气本超伦，挥洒纵横欲绝尘；直到晚年师北海，更于平淡见天真。"苏轼早期的"挥洒纵横欲绝尘"，展现的是生而应为尧舜禹的豪气，儒家气派一展无疑；晚年的"平淡中见天真"，正如老子《道德经》所言的"含德之厚，比于赤子"，呈现的是老子崇尚的婴儿境界，"抟气致柔，能如婴儿乎？""恒德不离，复归于婴儿"。李泽厚认为："苏轼在美学上追求的是一种朴质无华、平淡自然的情趣韵味，一种退避社会、厌弃世间的人生理想和生活态度，反对矫揉造作和装饰雕琢，并把这一切提到某种透彻了悟的哲理高度。"[①] 李泽厚其言若反，苏轼只有在"透彻了悟"之后才可以产生如此美学追求，这种"透彻了悟"就是"不隔"。"透彻了悟"不是天生的，而是在对人世间品味至极之后，得最高"味无味"之果。《老子》云："为无为，事无事，味无味。……是以圣人终不为大，故能成其大。"这正是苏轼晚年书法艺术之写照，"渐老渐熟"而"成其大"。

苏轼崇尚"冲淡"，故常用此类语言去作书家评价：

"永禅师书，骨气深稳，体兼众妙，精能之至，反造疏淡。如观陶彭泽诗，初若散缓不收，反复不已，乃识其奇趣。……今长安犹有长史真书《郎官石柱记》，作字简远如晋、宋间人。"（《书唐氏六家书后》）

"予尝论书，以谓钟、王之迹，萧散简远，妙在笔画之外。……独韦应物、柳宗元发纤秾于简古，寄至味于澹泊，非

① 李泽厚：《美的历程》，合肥：安徽文艺出版社，1994 年版，第 157 页。

余子所及也。"(《书〈黄子思诗集〉后》)

"怀楚比丘，示我若遠所书二经。……轻重大小，云何能一，以忘我故。若不忘我，一画文中，已现二相，而况多画。如海上沙，是谁磋磨，自然匀平，无有粗细？如空中雨，是谁挥洒，自然萧散，无有疏密。"(《东坡题跋》)

这其中的"自然""萧散""疏淡""简远""发纤秾于简古，寄至味于澹泊""忘我""如海上沙""如空中雨"无不透露出苏轼向往"冲淡"之信息，冲淡如和氏之璧，不饰以五彩；隋侯之珠，不饰以银黄；其质至美，物不足以饰之；真乃素处以默，清虚大和，与俗异轨。苏轼素来有超世之情怀，倾慕陶渊明之退隐，遗憾王羲之未能洒脱，曾言："逸少为王述所困，自誓去官，超然于事物之外。尝自言：'吾当卒以乐死。'然欲一游岷岭，勤勤如此，而至死不果。乃知山水游放之乐，自是人生难必之事，况于市朝眷恋之徒，而出山林独往之言，固已疏矣。"(《东坡题跋·题逸少帖》)在面对晋宋墨迹时，犹如一千人眼里有一千个哈姆雷特，苏轼看到的是"萧散简远"，这是与其心境相契合的；而梁武帝萧衍看到的却是"龙跳天门，虎卧凤阙"，这也是与其帝王气势相关，而米元章就很难理解则叱之为"证引迂远，比况奇巧"(《海岳名言》)；正如鲁迅所言的不同人阅读《红楼梦》而从中看到的却不同，"单是命意，就因读者的眼光而有种种：经学家看见《易》，道学家看见淫，才子看见缠绵，革命家看见排满，流言家看见宫闱秘事"。[1] 人们看到的事物，尤其是艺术作品，都是一种现象，

[1] 《集外集拾遗补编·〈绛洞花主〉小引》，《鲁迅杂文全集》，郑州：河南人民出版社，1994年版，第1020页。

182

至于这种现象如何呈现给人们，这还要看每个人犹如镜子一般的反射，反射不同，则看到不同，感受不同。

《老子》曰："恬淡为上，胜而不美""道之出口，淡乎其无味"。这里的"淡"即无味，作为道的一种属性，此无味亦即至味，是超越世俗一般美味的至味。《庄子》进一步提出"淡然无极而众美从之"，更加深刻了"淡"的至美地位。道家的这种平淡为极的思想在书法美学中表现为"冲淡美"。苏轼曾在写给二郎侄的信中指出："凡文字，少小时须令气象峥嵘，彩色绚烂，渐老渐熟，乃造平淡。其实不是平淡，绚烂之极也。"（《与二郎侄》）这是与唐代元稹"曾经沧海难为水，除却巫山不是云"有异曲同工之妙。在道家哲理的思辨之中，苏轼阐明了绚烂之极可归于平淡，而这种"平淡"是经历了"渐老渐熟"之蜕变的，达到内蕴丰富的冲淡之美。向往淡远深邃的美，是苏轼"尚意"书法风格的审美理想所在。这"淡远深邃"之风格的形成，源于苏轼对老庄哲学的透彻领悟。

书家只有在"不隔"之后，方可冲淡，逸怀之气超乎尘埃之外，因为"不隔"可臻书法之真"如来"。"如来者，佛号也。佛所以谓之如来者，以其真性谓之真如。然则如者，真性之谓也。真性所以谓之如者，以其明则照无量世界而无所蔽，慧则通无量劫事而无所碍，能变现为一切众生而无所不可，是诚能自如来者，其谓之末者，以真性能随所而来现，故谓之如来"①。在弹琴方面，苏轼曾批评戴安道不及阮千里冲和，殆因戴安道心中有"隔"，"阮千里善弹琴，人闻其能，多往求听。不问贵贱长幼，皆

① （明）朱棣：《金刚经集注》，上海：上海古籍出版社，1984年版，第21页。

为弹之。神气冲和，不知何人所在；内兄潘岳每命鼓琴，终日达夜，无忤色。识者叹其恬淡，不可荣辱。戴安道亦善弹琴，武陵王使人召之，安道对使者破琴曰：'戴安道不为王门伶人。'余以谓安道之介，不如千里之达。"(《戴安道不及阮千里》) 弹琴，仅为人间一技耳，不知戴安道何来如此大火气？大抵其缺少旷达之胸怀与格局。这不禁令人佩服起嵇叔夜临刑东市，面临死亡冲和地弹《广陵散》之举，视死如归，一切看淡。当人一切看淡的时候，方可与世间"不隔"，举重若轻，游刃有余。在诗歌方面，苏轼非常钦佩陶渊明，在任扬州太守以及晚年贬谪惠州、儋州、琼州时，作了大量追和陶渊明之诗，截至绍圣四年（1097）共和诗一百零九首。其言："吾于诗人无所甚至，独好渊明之诗。"(《追和陶渊明诗引》) 其弟苏辙由此聊发慷慨："而子瞻出仕三十余年，为狱吏所折困，终不能悛，以陷大难，乃欲之桑榆之末景，自托于渊明，其谁肯信之？"[1] 苏轼虽有诗风与词风豪放一面，但其独钟渊明"采菊东篱下，悠然见南山"之境，为其不至而时有自惭，故言"至其得意，自谓不甚愧渊明"[2]。苏轼也许恐人误解其由豪放入平淡，乃自解曰"其实不是平淡，绚烂之极也"(《与二郎侄》)。绚烂之极而达平淡已成人生、艺术之规律。孙过庭《书谱》亦云："至如初学分布，但求平正；即知平正，务求险绝；既能险绝，复归平正。初谓未及，中则过之，后乃通会。通会之际，人书俱老。……是以右军之书，末年多妙，当缘思虑通审，志气平和，不激不厉，风规自远。子敬已下，莫不鼓努为力，标置成体，其独工用不侔，亦乃神情悬隔者也。"平淡，是人生之高远境界，是人生修

① 严中其:《苏轼论文艺》，北京：北京出版社，1985年版，第140页。
② 严中其:《苏轼论文艺》，北京：北京出版社，1985年版，第141页。

为之真功夫，一般人难以企及，原因是"其独工用不倖，亦乃神情悬隔者也"。诗书一体，不相隔也。苏轼尝评颜鲁公书与杜子美诗相似，越过诗书之艺术界限，浑然不隔。在绘画方面，苏轼自谓"余亦善画古木丛竹"，其现存《古木怪石图》(原作流散在日本)呈现出简散、萧淡、老练之气象。朱熹评曰："苏公此纸，出于一时滑稽诙笑之余，初不经意，而其傲风汀，阅古今之气，亦是想见其人也。"[1]苏轼自论画曰："论画以形似，见与儿童邻。赋诗必此诗，定非知诗人。诗画本一律，天工与清新。"(《书吴道子画后》)苏轼倡导并践行"不隔"与"冲淡"，在乐、诗、画、书方面一以贯之，可知苏轼"以物观物"，如南郭子綦，"隐机而坐，仰天而嘘，答焉似丧其耦。颜成子游立侍乎前，曰：'何居乎？形固可使如槁木，而心固可使如死灰乎？今之隐机者，非昔之隐机者也。'"(《庄子·齐物论》)由此可言，此之苏轼非彼之苏轼也。

苏轼乃"中和"之人，"凡人之质量，中和最贵矣。中和之质，必平淡无味。"(刘劭《人物志》)平淡无味，澹远淡泊，正是"中和"。"中和"者，冲和也。这便是苏轼书法之道。在审美上，苏轼不再虚幻完美，而是"安时而处顺，衰乐不能入"(《庄子·养生主》)，遂和自然，其言"貌妍容有颦，璧美何妨椭""书成辙弃去，谬被旁人裹""多好竟天成，不精安用夥？"(《次韵子由论书》)黄庭坚云："或云东坡作'戈'多成病笔，又腕著而笔卧，故左秀而右枯。此又见其管中窥豹不识大体，殊不知西施捧心而颦，虽其病处，乃自成妍。"苏轼针砭"世俗笔苦骄，众中强巍峨"之流弊，提倡"吾闻古书法，守骏莫如跛"，面对世事书风流俗，感喟

[1] 《朱文公集》卷八四《跋张以道家藏东坡枯木怪石》。

"钟张忽已远，此话与时左"。苏轼不再以所谓世俗之完美作为书法之指归，而是更加强调书家的个性与风格，呈现给这个世界丰富多彩的艺术作品，追求的是百花齐放的春天气息，而不是千篇一律的单调板滞之陈规陋习。只有抱有冲和心态，才能创作出属于自己的艺术作品，才能包容他者不同艺术风格的存在，这才能有一个良好的书法艺术生态。

刘熙载言："书，阴阳刚柔不可偏陂，大抵以合于《虞书》九德为尚。"（《书概》）苏轼亦讲刚柔相济，阴阳相推，动静相合，虚实相生，互通互感之中和，"端庄杂流丽，刚健含婀娜"，已成为苏轼书法美学的一大特质。阮籍著《乐论》说的是"乐"却也是苏轼欲说而未说之"书"，"乾坤易简，故雅乐不烦，道德平淡，故无声无味，不烦则阴阳自通，无味则万日自通，无味则万物自乐"。苏轼达到的人生境界是他人无法企及的，古今之人能够真正像苏轼那样理解冲和和平淡确是一件不容易的事情，因为世间俗人与天人有天壤之别，这就是无法弥补的差距。故《老子》曰："上士闻道，勤而行之；中士闻道，若存若亡；下士问道，大笑之。不笑不足以为道。故建言有之：明道若昧，进道若退，夷道若颣。上德若谷，大白若辱，广德若不足；建德若偷，质真若渝。大方无隅，大器晚成；大音希声，大象无形；道隐无名。夫唯道，善贷且成。"

二、返归原初：天人合一

"天人合一"当溯源于"原始"思维，直觉天人本为合一，亦使天人在道德层次上、审美层次上回归合一原初境界。法国雕塑

家亨利·摩尔（Henry Moore）说："一切艺术都根植于'原始'之中，否则它就会变得颓废起来。"[①]"原始"既是人类之初，又是个体之初。书法恰恰根植于"原始"之中，来自原始，然后书法与文字一道成为了文明形成的标志，甚至可以说书法是文明的产物，因为无汉字则无书法可言，而其艺术根脉却深深扎根于原始之中，所以书法具有强烈的生命力，处于一种连续不断的延续过程，从中可以观照西安半坡出土的仰韶文化彩陶上的刻划，可以影现沧源崖、连云港将军岩画的场面，还可以透露出个人"天资"与"积学"，苏轼言："独蔡君谟书，天资既高、积学深至。"若按照许慎《说文解字·序》所言，那书法同汉字一样"仰则观象于天，俯则观法于地，远取诸物，近取诸身""万物咸睹，弥不兼载"。这是书法艺术不同于其他艺术形式的重要区别之一，也是其神奇的魅力之所在。

苏轼书学智慧的逻辑原点就是"天人合一"，其书学体系显得通体空灵，圆融无碍。苏轼主张"合于天造，厌于人意"（《净因院画记》），当"意"不再分人意与天意时，就应该是天人之意了。在谈及书法时，苏轼常取用"天"字，既表达自然，又崇尚先验；既显得神圣，又大气磅礴。苏轼言：

> "张长史草书，颓然天放……颜鲁公书……格为天纵。"（《书唐氏六家书后》）
>
> "世人写字，能大不能小，能小不能大，我则不然，胸中有个天来大字，世间纵有极大字，焉能过此？从吾胸中天大

① ［美］罗伯特·L.赫伯特：《现代艺术大师论艺术》，林森、辛丽译，南京：江苏美术出版社，1990年版，第173—174页。

字流出，则或大或小，唯吾所用。若能了此，便会作字也。"（《东坡事类》）

"天资既高，辅以笃学，其独步当世，宜哉！"（《论君谟书》）

"太宗皇帝以天纵之能，溢于笔墨，摛藻尺素之上，弄翰困扇之中，散流人间者几何矣。"（《书王巩所藏太宗御书后》）

在苏轼看来，"天"是古人崇拜对象，是神一般的存在，所以有"天人感应"之说；同时仰望星空，又犹如康德所言："有两样东西，我们愈经常持久地加以思索，它们就愈使心灵充满不断更新、有加无已的赞叹和敬畏：在我之上的星空，居我心中的道德法则。"[1] 星空因其寥廓而深邃，让我们一生仰望和敬畏。无论"天放""天纵"还是"天资"，既是自然表达，又是神意天启。苏轼胸中有天来大字，然后"从吾胸中天大字流出"。如此书"天字"，表达的不再是胸中的秋荷般残意，而是莲花般的天意，"天凡物之生而美者，美本乎天者也，本乎天自有之美也"。[2] 苏轼自言："颓然寄淡泊，谁与发毫猛。细思乃不然，真巧非幻影。"（《送参寥师》）一旦进入天人境界，书家的书法就会鬼斧神工，大巧若拙，妙造自然，丝毫不露人工雕凿之痕，浑然天成一般。苏过《斜川集》云："公之书如有道之士，隐显不足以议其荣辱。……过侍先君居夷七年，所谓遗编断简，皆老年字，落其华而成其实，如大羹元酒，朱弦疏越，将取悦于妇人女子，难矣哉！"钱锺书

[1] ［德］伊曼努尔·康德：《实践理性批判》，张永奇译，北京：九州出版社，2007年版，第317页。
[2] （清）叶燮《已畦文集》。

言："康德曾分析'理性'里有两种基本倾向：一种按照万殊的原则，喜欢繁多；另一种按照合并的原则，喜欢单一。"① 倘若按此分类，苏轼大概多倾向于后者。《乐记》曰："大乐必易，大礼必简。"钱锺书谈艺自有其妙论，时有诙谐之趣。他引用古希腊人的说法："狐狸多才多艺，刺猬只会一件看家本领。"然后将天才分为狐狸和刺猬两种类型，而"苏轼之于司空图，仿佛狐狸忻羡刺猬"，言下之意，苏轼属于天赋全才型狐狸，却按照"嗜好矛盾律"（Law of the Antinomy of Taste）羡慕起一技专家型的刺猬了。② 苏轼自身天纵之能，天放之势，格局宏大，乃上天所赐予世事磨砺也。

　　"天人合一"，即"自然的人化"与"人化的自然"妙合无垠。这在书法里体现得十分充分。传蔡邕言："夫书肇于自然，自然既立，阴阳生焉；阴阳既生，形势出矣。"此乃"自然的人化"；又言："为书之体，须入其形，若坐若行，若飞若动，若往若来，若卧若起，若愁若喜……纵横有可象者，方得谓之书矣。"这又可谓"人化的自然"，正合《老子》中"人法地，地法天，天法道，道法自然"之理。苏轼是尝《庄子》而辙放言之人，《庄子·秋水》中一段故事可以有趣地说明苏轼"天人合一"思维方式与此同构：

　　　　"庄子与惠子游于濠梁之上。庄子曰：'鲦鱼出游从容，是鱼之乐也。'

　　　　"惠子曰：'子非鱼，安知鱼之乐？'

　　　　"庄子曰：'子非我，安知我不知鱼之乐？'"

① 钱锺书：《七缀集》，上海：上海古籍出版社，1985 年版，第 11 页。
② 钱锺书：《七缀集》，上海：上海古籍出版社，1985 年版，第 26—27 页。

由此看来，惠子在天人（人与自然）之间有隔，而庄子则无隔矣。苏轼亦无隔，常言天人之语："寓形天宇间，出处会有役。"（《送小本禅师赴法云》）"子知神非形，何复异人天。岂惟三才中，所在靡不然。我引而高之，则为日星悬，我散而卑之，宁非山与川。三星虽云没，至今在我前。"（《问渊明》）"形生于所遇，而不自为形，故无穷。"（《清风阁记》）"人皆超世，出世者谁？人皆遗世，世谁为之？爰有人士，处此两间。非浊非清，非律非禅。"（《海月辩公真赞》）书法造诣须到"天人合一"境界，方可为大家。书家如果不能够深悟"天人合一"，修为到"天人"地步，那就只能生活在凡间俗世，很难有所超越。

苏轼入天人之际，并非"一步登天""立地成佛"，而是经过了"炼狱"之磨炼，他晚年阅历已足以令其冲破一切之"隔"，走向"天人合一"。绍圣元年（1094）四月，苏轼落两职（取消端明殿学士，翰林诗读学士称号），追一官（取消定州知州之任），以"左朝奉郎"（文职正六品）知英州；诰命刚下，因"罪罚未当"，又降为"充左承议郎"（正六品下），六月，苏轼赴贬所途经安徽当涂时，又被贬为建昌军司马，惠州安置。苏轼只好把家小安顿在阳羡，独自与幼子过等南下。途经江西庐陵，又改贬为宁远军节度副使，仍惠州安置。十月初，苏轼抵达惠州，在惠州过了二年多谪居生活。大儿子迈因授官韶州仁化令，携家眷来会，却不料又贬他为琼州别驾，昌化军安置。绍圣四年（1097）四月，苏轼只好把家属留在惠州，独自与苏过渡海，七月到达儋州，在海角天涯一住又是三年，惠州、儋州的贬谪生活正是黄州生活的继续，苏轼之思想和创作亦是黄州时期的继续和发展，在《自题金山画像》中云："心似已灰之木，身如不系之舟；问汝平生功业，

黄州惠州儋州。"苏轼不无慷慨："吾生本无待，俯仰了此世。念念自成功，尘尘名有际。下观生息物，相吹等蚊蚋。"（《迁居》）在儋州苏轼写《观棋》云："胜固欣然，败亦可喜，优哉游哉，聊复尔耳。"可见苏轼之心境淡然，归于平静。苏轼心灵越净化，书法线条就越净化，纯净的线条，自由自在，仿佛孑然独立于宇宙间，不再分清过去与现在、历史与现实、物与我、天与人，冲和澹泊，圆融无碍。

宗教其实向往的都是一种"天人合一"境界，升入天堂便成为了"天人"。艺术与宗教有些许相通性，都是在渡人中渡己。苏轼生活在世俗世界，当然也在家修禅名号为居士，书法艺术同样也在修炼自己，起到某种宗教不可替代的作用。至于苏轼是否已成"天人"，那就要看从哪方面认识这个问题了。顺便说一下，后世民国教育家蔡元培曾提出过"以美育代替宗教"之论，值得当下深思之。

三、破执：寓物不留物

隔与不隔，重在破执与否？执必于隔，破执则破隔。佛禅主张"破执""开悟"，意为破除对万事万物的执念，通过"悟"解开人生的困惑，摆脱外界束缚。苏轼主张"寓物不留物"，恰与佛禅的"破执"理念相统一。其《宝绘堂记》云："君子可以寓意于物，而不可以留意于物。寓意于物，虽微物足以为乐，虽尤物不足以为病。留意于物，虽微物足以为病，虽尤物足以为乐。"留意，则会太为执着，太为凝滞，太为死板，太为拘泥；而寓意，则会表现出适度圆融，适度安放，适度合一，适度活力。在书法

创作和审美中，苏轼从唐代的法度中"开悟"，冲破僵化法度的约束，只求神似，不拘泥于点画的推求，做到了"寓意"而不"留意"。苏轼不但不留意于物，而是寓意于物，最终还要追求超然"游于物之外"（《超然台记》）。针对书法之意，苏轼论之恰到好处，《跋君谟飞白》云："物一理也，通其意，则无适而不可。……世之书，篆不兼隶，行不及草，殆未能通其意者也。如君谟，真、行、草、隶，无不如意，其遗力余意，变为飞白，可爱而不可学。非通其意，能如是乎？"书法超然大家，放旷自得其书意寓于作品之字里行间；一般书者往往执着留意于书法，也常常露怯于矫揉造作与故作姿态。

有思则可能有执，执则可能有邪。苏轼在《思无邪铭》的《叙》中说："夫有思皆邪也，无思则土木也，吾何自得道？其唯有思而无所思乎？"在《虔州崇庆禅院新经藏记》中亦提出"能使有思而无邪，无思而非土木"的两难命题，并提出其解决方案：在思与无思之间寻找到契合点，勘破俗谛，然后进入"浩然天地间，唯我独也正"的境界。苏轼"读释氏书，深悟实相，参之孔、老，博辩无碍，茫然不见其涯也"，[①] 从儒家经典中获得了经世致用、修齐治平的士大夫进取精神，融入道家超然物外、顺其自然的逍遥游思想，在对佛禅的参悟中达到通体无碍、空灵忘我的自由境界，苏轼将这三家融为一体，带入自己的书法创作与审美中，以便找到破执与破邪之妙方与路径。苏轼认为人的修行境界是有等次差别的，其《论六祖〈坛经〉》云：

① （宋）苏辙：《栾城集墓志铭》，苏轼《东坡题跋》，屠友祥校注，上海：上海远东出版社，1996 年版，第 383 页。

"近读六祖《坛经》，指说法、报、化三身，使人心开目明。然尚少一喻。试以喻眼：见是法神，能见是报身，所见是化身。何谓'见是法身'？眼之所见，非有非无。无眼之人，不免见黑，眼枯睛亡，见性不灭，则是见性不缘眼有无，无来无去，无起无灭。故云'见是法身'。何谓'能见是报身'？见性虽存，眼根不具，则不能见；若能安养其根，不为物障，常使光明洞彻，见性乃全。故云'能见是报身'。何谓'所见是化身'？根性既全，一弹指顷，所见千万，纵横变化，俱是妙用。故云'所见是化身'。此喻既立，三身愈明。如此是否？"[①]

常人可能受见识与格局局限，不可能俱是"所见是化身"之眼力，但应该尽力一念清静，何况"若一念清静，墙壁瓦砾皆说无上法"（《跋王氏〈华严经解〉》）[②]；不可能像鲲鹏那样"水击三千里，抟扶摇而上者九万里"，但也应该树立"自信人生二百年，会当水击三千里"的那份自信，努力参透世相，令其了然无痕。

当人的内心被外物所充满的时候，人要么为外物所控制，要么为外物所奴役，也就不可能有空灵之感，想象力也会受到极大的限制。一切艺术都是需要想象力支撑的，缺乏想象力就意味着艺术家艺术生命的终结。苏轼将"禅定"引入"书道"，强调创作主体应该处于一种"虚静"的状态，其《送参廖师》云："退之论草书，万事未尝屏。忧愁不平气，一寓笔所骋。颇怪浮屠人，视

① 曾枣庄、舒大纲：《苏东坡全集（5）》，北京：中华书局，2021年版，第2391页。
② 曾枣庄、舒大纲：《苏东坡全集（5）》，北京：中华书局，2021年版，第2378页。

身如丘井。颓然寄淡泊，谁与发豪猛？细思乃不然，真巧非幻影。欲令诗语妙，无厌空且静。静故了群动，空故纳万境。阅世走人间，观身卧云岭。""虚静"是禅宗讲求的一种空明的心境，"颓然寄淡泊""无厌空且静""空故纳万境""观身卧云岭"都具有禅的机锋，令人启智醒悟。"禅"的本意译为中文是"静虑"，即为静心思虑。只有除却心中一切杂念，专注思考，深得三昧，才有可能参透事物的本质，"禅是动中的极静，也是静中的极动，寂而常照，照而常寂，动静不二，直探生命的本源。禅是中国人接触佛教大乘义后体认到自己心灵的深处而灿烂地发挥到哲学境界与艺术境界。静穆的观照和飞跃的生命构成艺术的两元，也是构成'禅'的心灵状态。"① 从"虚静"的心态出发，在书法创作中要达到"忘我"的无碍境界，苏轼在《小篆〈般若心经〉赞》中写道："心忘其手手忘笔，笔自落纸非我使。"只有做到心净无杂念，物我两相忘，不计较世间得失，才能进入通体无碍的自由境界，创作出深得主体精神的绝世佳作。"禅悟"是通过"禅定"之静思与冥想而获得的醒悟。南宋文论家严羽在其《沧浪诗话》中提出了"妙悟"说，认为妙悟是禅道与艺道的相通之处。苏轼也曾在学习草书时通过静心思虑获得过"妙悟"，并记于题跋中："余学草书十几年，终未得古人用笔相传之法，后因见道上斗蛇，遂得其妙。"虽有史书记载，但古人关于笔法的感悟终究无法被后人完全理解和掌握。苏轼最终是通过观察"道上斗蛇"的场景，静心思索，参破其中的妙理，终得草书之意，有醍醐灌顶之感。

苏轼深得《庄子》思想之精髓，并受其影响至深。《逍遥游》

① 宗白华：《中国艺术境界之诞生》，《宗白华全集》，合肥：安徽教育出版社，1994 年版，第 334 页。

为《庄子》的开篇，位列内七篇之首，足见此篇在庄子思想中的地位之重。陈鼓应认为："《逍遥游篇》，主旨是说一个人当透破功名利禄、权势尊位的束缚，而使精神活动臻于优游自在、无挂无碍的境界。""写无功、无名及破除自我中心，而与天地精神往来。"① "逍遥"意为超脱世俗，不被外物所累，"游"是一种能让主体精神得到充分展现和自娱自乐的手段。《逍遥游》云："若夫乘天地之正，而御六气之辩，以游无穷者，彼且恶乎待哉！故曰，至人无己，神人无功，圣人无名。"庄子以"游"的思想构建了"至人""神人""圣人"三种理想人格，以"逍遥"的人生态度对待万事万物。苏轼将庄子的逍遥游思想引入书法创作与审美之中，认为"适意无异逍遥游"。"适意"是要寻找一种"达吾心"的轻松适宜的书写体验，进行无功利的创作与审美，将书法视为一种"逍遥"之"游"，在"游"中达到主体精神的满足，正如他对创作草书的心得"草书非学以自娱"一样，风格狂放不羁的草书更是不能刻意模仿的，可以在作草书的过程中释放天性，达到"自娱"的效果，这也满足了当时士大夫阶层的文人意趣。

苏轼，冲淡之人，落实在艺术表现形式上则是"外枯而中膏，似澹而实美"。苏轼《评韩柳诗》曰："所贵乎枯澹者，谓其外枯而中膏，似澹而实美，渊明、子厚之流是也。若中边皆枯澹，亦何足道。佛云：'如人食蜜，中边皆甜。'人食五味，知其苦者皆是，能分别其中边者，百无一二也。"其言为诗，亦为书也。苏轼一生最后一篇文论《答谢民师推官书》（元符三年）为文论与书法相契合，是为"双璧"，文论亦是书论，书作是实证，可谓苏轼一

<hr>

① 陈鼓应：《庄子今注今译》，北京：中华书局，2009年版，第3页。

生艺术经验的总结及艺术主张之显现。其言："大略如行云流水，初无定质，但常行于所当行，常止于不可不止，文理自然，姿态横生。"这就是苏轼要追求的冲淡自然，也是其最后锤炼出的性格特征。苏轼在文中批评"扬雄好为艰深之词，以文浅易之说，若正言之，则人人知之矣。此正所谓雕虫篆刻者，其《太玄》《法言》皆是物也。"苏轼书写此帖"天然去雕饰"，字字平和，一改青壮年时多用方笔之习惯，圆笔渐趋多用，章法无起伏，全帖无波澜。甚至有人认为，苏轼为中国后期封建社会文艺旗手，旗帜上飘扬着两行字，一行是平淡自然，一行为质朴无华，这便是宋人文艺创作与审美观念的最高原则。① 应该说，"平淡"与"自然"已经超出一般艺术风格之论，而兼论其人生了。

如何认识苏轼以及苏轼的书法理论，可以从其理论文本角度分析，可以从其书法作品中去参透，可以从其人生履历中去挖掘，可以从形而上学角度去认识，总之，人们对于苏轼以及苏轼书法理论的阐释是开放的，是无边无涯的。现在从超验的天人合一角度，还是从味无味的老子辩证看待，以及从不隔与平淡角度边缘性地俯瞰，苏轼及其书法理论都具有十分丰富的营养，值得在现代背景下精神相对贫乏的人们汲取与消化，也许只有这样，当下社会可能会更有生活的情趣，人们会更有生命的意义。

① 详见刘正成：《中国书法全集》第33卷，荣宝斋，1991年版。

苏轼《次辩才韵诗帖》，37.0 cm × 45.3 cm，台北故宫博物院藏

第八章　略视：批评散片

苏轼的书法批评散落在其书学理论之中，当我们视野触及这些"散片"时，有的忽然清晰起来，有的反而隐晦不清，无论如何，我们还是拣起一部分散片，略加透视和分析，往往能够发现饶有趣味之处。纵观苏轼所持的书法态度与书学理论，我们还可以逻辑推理出其书法批评隐性标准为"道""意""技"三者。"道"多少具有些先验特性，犹如黑格尔所言的"绝对精神"或"绝对理念"；"意"为书家主观的"知、情、意"统一；"技"就只能是指书写技巧了。苏轼自己在对于书学理论与书法批评充满"晓书莫如我"自信中还发出自嘲："钟张忽已远，此语与时左。"(《和子由论书》) 这也说明，苏轼书学理论和书法批评并不是人云亦云，而是具有自己的独到眼光和鲜明个性。

一、苏轼极具批评资格

苏轼自身就是一位身前耀世而身后留名的书法大家，所以具有切身的书写体验与感悟，绝不是那种纯粹空头批评理论家，其批评亦定非隔靴搔痒、外行旁观之闲言碎语。他遍览法帖和碑刻，与古人可进行深刻的精神交流与对话，加上自身特有的社会履历、

知识储备和艺术眼光，其书法批评可谓既鞭辟入里，又恰到好处；既直指本真，又能点中穴位，定是令人信服不已。这就是苏轼书法批评的底气所在和资格所具，是一般常人望尘莫及的，正如苏轼《东坡志林·导引语》云："真人之心，如珠在渊；众人之心，如泡在水。"

（一）过眼法帖如云，甄别目力过人

书作鉴别本是高雅之行，亦是世间难事，苏轼认为，"辨书之难，正如听响、切脉，知其美恶则可，自谓必能正名之者，皆过也。"（《辨法帖》）然而，苏轼极具辨法帖之目力，这与其过眼法帖如云有关，正如刘勰《文心雕龙·知音》云："凡操千曲而后晓声，观千剑而后识器。故圆照之象，务先博观。"苏轼过目法帖应是无数，或存于深宫，或藏于民间，或古代珍惜，或当世名品，由此也练就了一对火眼金睛，明察秋毫。《题晋人帖》云："余尝于李都尉玮处，见晋人数帖，皆有小印'涯'字，意其为王氏物也。有谢尚、谢昆、王衍等帖，皆奇；而夷甫独超然如群鹤耸翅，欲飞而未起也。"在鉴赏同时，苏轼还不忘评骘王夷甫"欲飞而未起"，既表达出夷甫书法心有余而力不足，又讥讽得形象有趣，只能"耸翅"扑通，而不能高飞。《东坡志林·书米元章藏》云："吾尝米元章用笔妙一时，而所藏书真伪相半。元祐四年六月十二日，与章致平同过元章。致平谓：'吾公尝见亲发锁，两手捉书，去人丈余，近辄掣去者乎？'元章笑，遂出二王、长史、怀素辈十许帖子。然后知平时所出，皆苟以适众目而已。"苏轼这一次在米元章处就观赏了十许法帖，定是多有获益。《跋褚薛临帖》云："王会稽父子书存于世者，盖一二数。唐人褚、薛之流，硬黄临放，亦

足为贵。"苏轼居京师，群览秘阁墨迹，在印刷术还不发达的宋代，这是一般人难得目睹真帖之机会。

墨迹真伪鉴别，十分考验批评者之目力与功夫。苏轼慧眼识货，其《辨法帖》云："今官本十卷法帖中，真伪相杂至多。逸少部中有'出宿饯行'一帖，乃张说文。又有'不具，释智永白'者，亦在逸少部中，此最疏谬。余尝于秘阁观墨迹，皆唐人硬黄上临本，惟《鹅群》一帖，似是献之真笔。"苏轼博览群书，乃为饱学之士，常常从墨迹文字内容入手，辨其真伪。苏轼从文章内容辅佐指出书作真伪的，如《辨官本法帖》云："此卷有云：'伯赵鸣而戒晨，爽鸠习而扬武。'此张说送贾至文也。乃知法帖中真伪相半。"《疑二王书》云："梁武帝使殷铁石临右军书，而此帖有'与铁石共书'语，恐非二王书。字亦不甚工，览者可细辨也。"从时代用语辅佐指出书作真伪，如《题逸少书》云："此卷有永'足下还来'一帖。……余观其语云'谨此代申'。唐末以来乃有此等语，而书至不工，乃流俗伪造永禅师书耳。"从文字异体流俗角度鉴帖，苏轼《题卫夫人书》云："卫夫人书既不甚工，语意鄙俗，而云'奉勑'。'勑'字从'力'，'馆'字从'舍'，皆流俗所为耳。"每个时代皆有各种文字异体，皆流俗所为，这是法帖存在创作对象问题，而语意鄙俗也恰是损伤法帖之处，我们今天书法创作就应选择规范汉字作为创作对象，并应语意高雅，否则就会流入鄙俗。单从艺术水准辨真伪，如《跋怀素帖》云："怀素书极不佳，用笔意趣，乃似周越之险劣。此近世小人所作也，而尧夫不能辨，亦可怪矣。"凡赝品必有瑕疵，总要露出蛛丝马迹，苏轼犹如侦探总能从不同角度发现其猫腻，一举破案。

苏轼，传统的文人士大夫，具有深厚的汉语言文化及渊博学

问功底，能够巧妙地通过语言文字等多角度地辨别法帖真伪。这是一般等闲之辈不可望其项背的。

（二）书法创作自信，奠定批评实践基础

倘若甄别书作可见个人鉴赏功力，那创作就一定能够显示出个人心性禀赋与后天历练了。苏轼爱好书法，"见纸辄书"，留下手泽无数，黄庭坚《豫章集》卷二十九《跋东坡叙英皇事帖》记载："往尝于东坡见手泽二囊，……手泽袋盖二十余，皆平生作字。语意类小人不欲闻者，辄付诸郎入袋中，死而后可示人者也。"苏轼自我书法评价自有其自信与底气，并自我预言后世人必将宝其作，其在《戏书赫蹄纸》中云其作五百年后当成百金之值："此纸可以镵前祭鬼。东坡试笔，偶书其上。后五百年，当成百金之直。物固有遇不遇也。"在《书赠宗仁镕》中同样作如此估值："宗仁镕贫甚，吾无以济之。昔年尝见李驸马璋以五百千购王夷甫帖，吾书不下夷甫，而其人则吾之所耻也。书此遗生，不得五百千，勿以予人。然事在五百年外，价值如是，不以钝乎？然吾佛一坐六十小劫，五百年何足道哉！"苏轼在《书〈归去来辞〉赠契顺》中记载书赠契顺之事，契顺自比昔日蔡明远，将苏轼比为颜鲁公，云"昔蔡明远，鄱阳一校耳，颜鲁公绝粮江淮之间，明远载米以周之。鲁公怜其意，遗以尺书，天下至今知明远也"，苏轼欣然为契顺书《归去来辞》，并言"庶几契顺托此文以不朽也"。苏轼对自己的书法有此自信主要来自其实力，其预言亦一一成真。对于书法创作如此自信之人，其书法批评也一定是富有自信力并恰到好处的。

（三）书法感悟超俗，批评站位很高

苏轼批评标准高标，一贯厌恶世间庸俗，而且一视同仁，即使王逸少同样不能放过，如《题逸少贴》云："逸少为王述所困，自誓去官，超然于事物之外。尝自言：'吾当卒以乐死。'然欲游岷岭，勤勤如此，而至死不果。乃知山水游放之乐，自是人生难必之事，况于市朝眷恋之徒，而出山林独往之言，固以疏矣。"苏轼嘲讽王羲之为世俗所累，终不能放下，妥妥地落于尘网桎梏中。在论书法与诗方面，苏轼既辨别其真伪又指出其世俗，《仇池笔记·论诗》云：

> "唐末五代，文物衰尽，诗有贯休，书有亚栖，村俗之气，大率相似。苏子美家有长史书云：'隔帘歌已俊，对坐貌弥精。'语既凡恶，而字法真亚栖之流。曾子固编《李太白集》，而有《赠僧怀素草书歌》及《笑已乎》数首，皆贯休以下，格调卑陋。子固号有知识者，故深可怪。如白乐天《赠徐凝》、退之《赠贾岛》，皆世俗无知者所记，不足多怪。"

雅俗是苏轼书法批评之重要分际，大抵因为士大夫在世俗化极为浓厚的宋代社会，需要自高其标，方可在享受极度繁华的世俗生活的同时又可以高人一等。唐代以前的宵禁到宋代已解除，要领略宋朝的市井繁盛，最好了解一下瓦舍勾栏，北宋孟元老《东京梦华录》用文字记载了当时市民气味，张择端《清明上河图》用图画描绘了当时市井繁华景象，诗人刘子翚《汴京纪事》回忆了汴京夜生活的如梦繁华："梁园歌舞足风流，美酒如刀解断

愁。忆得少年多乐事，夜深灯火上樊楼。"所以有人说"中国传统文化的市民文化，是到了宋代才蓬勃发展起来的，是从宋朝的瓦舍勾栏与市井间生长出来的"。[①]在这种社会背景下，宋代文人士大夫一定会讲究雅俗之分的。唐人没有反俗书、鄙薄尘俗之思想，到了宋代，具有强烈主体意识的宋代士大夫才有了鄙视俗人与俗书的论调。苏轼认为士之所以为士是在其雅，其《送人序》云："士之不能自成，其患在于俗学。俗学之患，枉人之材，窒人之耳目，诵其师传造字之语，从俗之文，才数万言，其为士之业尽此矣。"[②]黄庭坚说"士可百为，惟不可俗"。米芾亦以"俗"与"不俗"分前人书之高下。

苏轼自身崇尚高雅，黄庭坚云："东坡简札，字形温润，无一点俗气。"[③]苏轼贬俗而抬雅，《於潜僧绿筠轩》曰："可使食无肉，不可居无竹。无肉令人瘦，无竹令人俗。人瘦尚可肥，俗士不可医。旁人笑此言，似高还似痴。若对此君仍大嚼，世间那有扬州鹤。"雅俗是苏轼品评书法之首标，极贬俗人俗书。苏轼批评李国中俗书句句刻骨，"国初，李建中号为能书，然格韵卑浊，犹有唐末以来衰陋之气，其余未见有卓然追配前人者。"（《评杨氏所藏欧蔡书》）"李建中书，虽可爱，终可鄙；虽可鄙，终不可弃。李国士本无所得，舍险瘦，一字不成。"（《杂评》）"今世多称李建中、宋宣献，此二人书，仆所不晓。宋寒而李俗，殆是浪得名。"（《王文甫达轩评书》）在苏轼心目中，李建中书可谓俗不可耐，万万不

① 吴钩：《宋：现代的拂晓时辰》，桂林：广西师范大学出版社，2015年版，第7页。
② 曾枣庄、舒大纲：《苏东坡全集（5）》，北京：中华书局，2021年版，第2352页。
③ 崔尔平选编：《历代书法论文选续编》，上海：上海书画出版社，1993年版，第64页。

可登大雅之堂奥。这也可能与苏轼的"知人论世"相关，因为李建中（945—1013）为西蜀降臣，于965年随西蜀降宋来到开封。"寒"和"俊"同样也是"俗"的另类表现，"宋宣献书，清而复寒，正类李留台重而复寒，俱不能济所不足。苏子美兄弟，俱太俊，非有余，乃不足也。"（《杂评》）李国中和宋宣献二人书成为苏轼批评流俗之靶标，似乎也毫不留情，直指其"宋寒而李俗"，如"格韵卑浊""衰陋之气""未见有卓然追配前人者""浪得名"。苏轼以雅俗标准品评书法，也与其"君子——小人"伦理评价体系是相一致的。苏轼批评站位如此超凡脱俗，俯察世间；气象宏大，面对批评对象完全可以"指点江山，激扬文字"了。

二、书家批评散点个案

苏轼批评书法作品，是整体式批评，包括其用字、文学修养及其作者的人格养成。他批评伪卫夫人之作很是到位，《跋卫夫人书》云："此书近妄庸，人传作卫夫人书耳。晋人风流，岂而恶耶？"批评萧子云浪得虚名，《题萧子云书》云："唐太宗评萧子云书云：'行行如纡春蚓，字字若绾秋蛇。'今观其遗迹，信虚得名耳。"批评庾征西与子敬相去甚远而同羊欣相上下，《跋庾征西帖》云："庾征西初不服逸少，有家鸡野鹜之论。后乃叹其为伯英再生。今观其石，不逮子敬甚远，正可比羊欣耳。"运用书家之间相比评书，是苏轼惯用方法，如《跋董储书》云："其书尤工，而人莫知。仆以为胜西台也。"批评唐太宗书法信是诙谐，《题晋武书》云："昨日阁下见晋武帝书，甚有英伟气。乃知唐太宗书，时有似之。鲁君之宋，呼于垤泽之门，门者曰：'此非吾君也，何其声之

似吾君也！'居移气，养移体，信非虚语矣。"苏轼凡有书作所见，总能产生自己的看法，或褒或贬，可谓纵横捭阖，皆成就其批评。

苏轼书法批评有时又采取隐讳手法，弦外有音，画外有画，既保全批评对象的颜面，又能表达自己的真实想法，实为高人。苏轼《跋山谷草书》记载："昙秀来海上，见东坡，出黔安居士草书一轴，问：'此书如何？'坡云：'张融有言：不恨臣无二王法，恨二王无臣法。吾于黔安亦云。他日，黔安当捧腹轩渠也。'"显然，苏轼暗示黔安作书无法，甚至可以说是不入书法堂奥，因为"二王"时为崇尚之书法标杆。

苏轼还批评书法中"类书""分科"现象。"类书"成为苏轼批评中的一个概念。轼言："杨凝式书，颇类颜行。……宋宣献书，清而复寒，正类李西台，重而复寒，俱不能济所不足。"（《杂评》）杨凝式之疵正在于一个"类"字，号曰"朝体"的宋绶之弊亦在"正类李西台，重而复寒"。苏轼使用"类书"不同于"似书"概念，其言："昨日见欧阳叔弼，云：'子书大似李北海。'予亦自觉其如此。世或谓似徐书者，非也。"（《自评字》）"类书"有雷同之嫌，大抵指形似；"似书"大抵指神似，精神气上仿佛而已。世间临摹者多有"类书"现象，要么类其所摹古人，要么类其所学当代人，如复制一般，不见书者真性情，也不见书者的艺术创意，只见是其所学者的下真迹一等而已。这样书者就失掉了其书法主体性，仅仅披着他人的外衣，狐假虎威而已。苏轼还批评由于"分科""占色"带来的"衰、陋"现象。其言："分科而医，医之衰也；占色而画，画之陋也。和缓之医，不别老少；曹吴之画，不择人物。谓彼长于是则可矣，曰能是不能是则不可。世之书，篆不兼隶，行不及草，殆未能通其意也。"书道、画道、医道一理，不可

偏废，而应通达。当然，也有人在研究文人画时对于苏轼一些个性行为提出自己的看法，这只能见仁见智了："在苏轼身上，我们可以看到两种不同的艺术态度。作为一个批评家，他注重的是艺术教化功能，其品评标准是建立在谢赫的'六法论'基础上的；作为一个画家，他则留意于艺术的自我愉悦功能，将笔墨趣味放在比描绘物象更重要的地位。……文人利用自己手中掌握的舆论工具，将绘画标准渐渐地偏向了自己所擅长的技能一边——书法。"①

赵宋时代是一个文化昌盛的时代，也是一个对外羸弱的时代；是海外汉学家称为"中国最伟大的朝代"，又是遭受外族铁蹄践踏的朝代；是"现代的拂晓时辰"，又是汉唐盛世的黄昏；就是这么一个奇怪时代，许多矛盾现象并存，令中外无数学人痴迷于这个时代的解释。这反映在苏轼身上，政治方面既反保守又抗变革，艺术方面既维护传统又有所怀疑的种种矛盾、各样悖论都可以聚在一个人身上，既反映出社会的怪现象，又是苏轼复杂独特之处，正反两个方面似乎皆有存在的道理，且为后人称道。这也表现出一个社会发展的张力，尤其在文化极盛的宋代，其各种文化现象、文化心理错综复杂也是常理所在。

（一）悖论之一：张旭假象

苏轼在《题王逸少帖》中清晰地表达了对唐人书风的反叛，并以强烈的文辞批评张旭，几乎到无以复加的地步："颠张醉素两秃翁，追逐世好称书工。何曾梦见王与钟，妄自粉饰欺盲龙。有如市倡抹青红，妖歌嫚舞眩儿童。谢家夫人淡丰容，萧然自有林

① 黄专、严善錞：《文人画的趣味、图式与价值》，上海：上海书画出版社，1993年版，第20页。

下风。天门荡荡惊跳龙，出林飞鸟一扫空。为君草书续其中，待我他日不匆匆。"这种骂街式的嘲讽语言，将张旭贬低到如市倡地步，可见苏轼当时情况下对于张旭书法之厌恶，而对于钟王之推崇。诗中还对"谢家夫人"——东晋女书法家谢道韫的"淡丰容"与"萧然"的"林下风"大加赞赏，既是对潇洒飘逸的"东晋风韵"的向往，也表达了自己对自然洒脱、萧散简远的新书风的尝试。然而，出乎意料的是，苏轼在《书唐氏六家书后》中却又礼赞张旭至巅峰："张长史草书，颓然天放，略有点画处，而意态自足，号称神逸。……今长安犹有长史真书《郎官石柱记》，作字简远，如晋、宋间人。"这两种对于张旭的评骘放在一起，真是令人丈二和尚摸不着头脑，也很难想象是出自苏轼同一个人之口。苏轼不知出于何意，竟然爽直肯定张旭见公主担夫争道而得笔法和观公孙舞剑器而得神的传说是可信的，而认为文与可见道上斗蛇而草书长和雷太简闻江声而笔法进之说尽是荒谬的。他在《书张少公判状》中言：

　　"张旭为常熟尉，有父老诉事，为判其状，欣然持去。不数日，复有所诉，亦为判之。他日复来。张甚怒，以为好诉。叩头曰：'非敢诉也。诚见少公笔势殊妙，欲家藏之尔。'张惊问其详。则其父盖天下工书者也。张由此尽得笔法之妙。古人的笔法有所自，张以剑器，容有是理；雷太简乃云闻江声而笔法进，文与可亦言见蛇斗而草书长，此殆谬矣。"

　　李肇《唐国史补》记载："旭言：始吾见公主担夫争路而得笔法之意，后见公孙氏舞剑器，而得其神。"由此可见，苏轼厚此薄

彼，有意气用事之嫌。他在不同场合对于张旭之评骘可以说是天壤之别，而且带有极为浓厚的感情色彩。当世人知晓苏轼评骘张旭的语境背景后，就会发现苏轼其实更倾向于肯定张旭，那又为何会一时过急地否定呢？其实他的一时否定是一种假象。这需要考证一下《题王逸少帖》的题写背景，《苏文忠公诗编注集成总案》云："元丰八年乙丑。四月，作神宗挽词，三日自南都还，六日再经灵璧，画丑石风竹于临华阁上，易灵璧石一株以归，寄吴瑛兼简陈慥于蕲、黄间，并题王逸少帖，林逋诗卷诸诗。"[①] 元丰七年，神宗念"苏轼默居思咎，阅岁滋深，人才实难，不忍终弃"，召轼自黄州北上，太皇太后高氏重新起用旧党，哲宗元祐元年十一月在京任中书舍人、翰林学士、知制诰，达轼一生仕途顶峰。就在新法失败，轼由被贬低谷以胜利者姿态走向山巅过程中写下《题王逸少帖》，显然是在借机指桑骂槐，以泄私愤，因为颠张醉素都是书法史上之变法者，批评张旭言不由衷，批评王安石推行的"新法"倒是实实在在的，可谓司马昭之心，路人皆知。苏轼在《跋王荆公书》中讥嘲之语也可以旁证："荆公书得无法之法，然不可学，学之则无法。"苏轼这是为朝政所忌讳，也是典型的文人士大夫笔法，竟然在以书法正宗的王逸少帖上题写嘲讽"颠张醉素"，以便发泄自己胸中之愤懑，同时还借以表白自己一贯"萧然自有林下风"，清清白白，获得平反昭雪，犹如"天门荡荡惊跳龙，出林飞鸟一扫空"，喜悦心情也是立现，"为君草书续其中，待我他日不匆匆"。严格说起来，这不是一首书法批评诗，而是一首地道的政治抒情诗，不知文学界人士作何解读？所以，后世

① （清）王文诰：《苏文忠公诗编注集成总案》卷二十五，成都：巴蜀书社，1985年版（影印）。

应该替苏轼为"颠张醉素"洗白，因为这是一桩戏剧性的"冤假错案"。

苏轼对于张旭书法平心静气的评骘还是比较公允的，且感同身受，其《书张长史草书》认为张旭醉酒作书与己同好，"张长史草书，必俟醉，或以为奇，醒则天真不全。此乃长史未妙，犹有醉醒之辨。若逸少，何尝寄于酒乎？仆亦未免此事"，但亦指出醉书之不足，且好书不需俟醉。

（二）悖论之二：颜真卿认识

苏轼评颜鲁公书未为少矣，评其帖，评其碑，评其法书，评其人，如《书唐氏六家书后》云："颜鲁公书，雄秀独出，一变古法，如杜子美诗，格力天纵，奄有汉、魏、晋、宋以来风流，后之作者，殆难复措手。"黄庭坚常谈到向苏轼学颜书，"鉴于新政改革者们的倡导，以及苏轼对这种倡导的大力发扬，学习颜真卿风格成为一种普遍接受的，甚至社交礼仪中所必需的文化追求"。[①]然而，出乎世人预料的是，苏轼对于颜鲁公书评竟然有所悖论，其《评韩诗》云："书之美者，莫如颜鲁公，然书法之坏自鲁公始。"以至明代杨慎《墨池琐录》云："书法之坏，自颜真卿始。自颜而下，终晚唐无晋韵矣。至五代李后主，始知病之，谓颜书由楷法而无佳处，正如叉手并足如田舍郎翁耳。"此中"然书法之坏自鲁公始"，又如何解释呢？或许可解释为批评后学者学习颜书不得要领，倘若以此论，则非批评颜真卿；要么只能解释为直接批评颜鲁公，这种情况亦是非常可能的，那苏轼又为何出此批评

① ［美］倪雅梅：《中正之笔：颜真卿书法与宋代文人政治》，杨简茹译，南京：江苏人民出版社，2018年版，第84页。

之言呢？现可试着作如下诠释：

1. 宋朝初期官方并不推崇颜鲁公法书，这是时代大背景。宋太宗紧步唐太宗后尘，宣称"朕君临天下，亦有何事，于笔砚诗中心好耳"。淳化三年（992）诏刻《淳化秘阁法帖》十卷，二王书迹尽占一半，却无颜真卿一席之地，旨在重整二王遗规。1090年至1101年间从皇室收藏中进一步甄选并刻就的《元祐秘阁续帖》中亦无颜书一席之地。[①] 可见颜鲁公书在宋太宗时期及其后一段时期并不受官方崇尚，此风不免影响苏轼对颜之态度。苏轼《仇池笔记·颜鲁公论逸少字》云："颜真卿写碑，唯《东方朔画赞》最为清雄。后见逸少本，乃知鲁公字临此，虽大小相悬，而意良是。非自得于书，未易为之言也。"这既可说明颜真卿书法源自于王羲之，证明其正统身份，也可以解读为颜真卿书法为临摹王羲之下一等。

2. 宋朝书家主流对于颜鲁公法书并不全为接受和推崇。欧阳修《笔说·世人作肥字说》云："使颜公书虽不佳，后者见者必宝也。"可见欧阳修亦不全认为颜公书为佳。米芾《宝晋英光集》云："颜真卿学褚遂良既成，自以挑剔名家，作用太多，无平淡天真之趣。……大抵颜、柳挑剔，为后世丑怪恶札之祖。从此古法荡然无遗矣。"明杨慎《墨池琐录》又记载米元章评颜书："颜书笔头如蒸饼，大丑恶可厌。又曰：颜行书可观，真便入俗品。"倘若杨慎所引米元章所言可信的话，那么米元章对于颜书评价未免太为过矣。由此可见，北宋士大夫对颜书评价是有保留的。

① 直到 1185 年，官方刻帖《淳熙秘阁续帖》中才收入了颜真卿两件行书《祭伯父元孙文稿》和《送刘太冲叙》，而该刻帖本身也是以《淳化阁帖》为底本的重刻本。

3.苏轼早年并不习颜鲁公法书。苏过《斜川集》卷六书先公字后云:"然其少年喜二王书,晚乃喜颜平原,故时有二家风气。俗子初不知,妄谓学徐浩,陋矣。"《山谷题跋》卷五跋东坡书云:"东坡道人少日学兰亭……中岁喜学颜鲁公、杨风子书,……"明张丑《清河书画舫》尾字号引《苏长公外纪》云:"苏公书……晚更出入颜平原李北海,渐成丰肥,颇来墨猪之诮,相去如出二人也。"苏轼早年还没有接受颜真卿书法,大抵也是有其原因的。

由上看来,苏轼说"然书法之坏自鲁公始"也是可以理解的。当然,语言所处的语境很重要,即使同样的语言在不同的语境中表达的含义可能是不同的。所以,若从另一个语境解读,苏轼也可能是在说明颜鲁公"一变古法",自创新法,其《书黄子思诗集后》云:"至唐颜、柳,始集古今笔法而尽发之,极书之变,天下翕然以为宗师,而钟、王之法益微。"

(三)悖论之三:激赏与讳言蔡君谟

自知他人不太认可其偏好,苏轼仍推蔡君谟为"当世第一",不可置疑,"仆论书以君谟为当世第一,多以为不然,然仆终守此说也"(《跋君谟书》),且一一驳斥非蔡之论,容忍蔡之弱处,实为个人个性与偏好使然。当他人指出蔡君谟字弱的时候,苏轼辩解道:"仆尝论君谟书为本朝第一,议者多以为不然。或谓君谟书为弱,此殊非知书者。若江南李主,外托劲险而中实无有,此真可谓弱者。世以李主为劲,则宜以君谟为弱也。"(《跋蔡君谟书》)这一辩解确实有些牵强,且逻辑前提是他人不懂书法,又指责他人指鹿为马。当然,他在《题蔡君谟诗罩》中也指出君谟书法"笔力遒劲":"此蔡君谟《梦中》诗,真迹在济明家,笔力遒劲。"其

实，苏轼步踵欧阳修之后力推蔡君谟，其云："欧阳文忠公论书云：'蔡君谟独步当世。'此为至论。言君谟行书第一，小楷第二，草书第三。就其所长而求其所短，大字为小疏也。天资既高，辅以笃学，其独步当世，宜哉！近岁论君谟书者，颇有异论，故特明之。"（《跋君谟书》）当世人对于蔡君谟书不认可其高度时，苏轼就会出来再振臂一呼，为其摇旗呐喊，并言"自君谟死后，笔法衰绝"（《论沈辽米芾书》），由此可知苏轼推崇君谟至无以复加之地步。

蔡襄在庆历新政中同范仲淹、欧阳修等一道属于南方派文人士大夫，苏轼很有可能崇尚蔡君谟的革新气节，爱屋及乌，以至于膜拜其书法。但是苏轼也时而还保持头脑清醒，对于蔡君谟各种不同书体书法也分出不同等次来，"独蔡君谟书，天资既高，积学深至，心手相应，变态无常，遂为本朝第一。然行书最胜，小楷次之，草书又次之，大字又次之，分、隶小劣。又尝出意作飞白，自言有翔龙舞凤之势，识者不以为过。"（《评杨氏所藏欧蔡书》）然而，他在大多情况下表现的是爱屋及乌，一概而论，以为君谟为全才，无所不能，"如君谟，真、行、草、隶，无不如意，其遗力余意，变为飞白，可爱而不可学。非通其意，能如是乎？"（《跋君谟飞白》）每当评论蔡君谟书法的时候，苏轼先他人表明自己对君谟之态度，有先声夺人、强词夺理之嫌，"余评近岁书，以君谟为第一，而论者或不然，殆未易与不知者言也。书法当自小楷出，岂有正未能而以行、草称也？君谟年二十九而楷法如此，知其本末矣。"（《跋君谟书赋》）苏轼对于蔡君谟之感情认可，超过其对于君谟书法之评骘，《题蔡君谟帖》云："慈雅游北方十七年而归，退老于孤山下，盖十八年矣。平生所与往还，略无在者。偶出蔡公书简观之，反复悲叹。耆老凋丧，举世所惜，慈雅之叹，盖有以也。"

212

苏轼面对蔡襄书法作品，有时也表现出一种别样的冷静，甚至顾左右而言他。如《跋蔡君谟书海会寺记》云："君谟写此时，年二十八。其后三十二年，当熙宁甲寅，轼自杭来临安借观，而君谟之没已六年矣。明师之齿七十有四，耳益聪，目益明，寺益完壮。竹林桥上，暮山依然，有足感叹者。因师之行，又念竹林桥看暮山，乃人间绝胜之处，自驰想耳。"苏轼在此对于君谟书法，未发任何议论，只是记述借观一事，然却对周遭景观有所感触，这确实有些出乎意料。苏轼还会暗喻蔡君谟书法风格固定，不再变化之停滞。其《记与君谟论书》云："近年蔡君谟独步当世，往往谦让，不肯主盟。往年，予尝戏谓君谟，言学书如溯急流，用尽力气，船不离旧处。君谟颇诺，以谓能取譬。今思此欲已四十余年，竟如何哉？"这也可透露出苏轼对于蔡君谟书法品评的隐讳一面，又在说明苏轼对于蔡君谟书法保持有理性精神，不是一味固执原有成见，一意孤行。苏轼在《书米元章藏帖》中忍不住地指出了君谟书法之不足："惟蔡君谟颇有法度，然而未放，止于东坡相上下耳。"但仍旧将自己作为垫背，给予君谟以台阶下，以示心中对于君谟之敬意。苏轼可能在礼制社会中为长者讳、为尊者讳，对于蔡君谟书法作如此推崇，这也许是书法伦理在苏轼身上之表现矣！

三、批评无阈限

苏轼书法批评涉及范围是广泛的，批评的方式方法是多样的，苏轼完全可以一位书法批评理论家姿态立于书法批评文坛上。苏轼的批评几乎没有为自己划定疆界，可以信马由缰而不失据，却

又追求点穴到位、手到病除的效果。倘若从书法批评对象角度，可以将苏轼书法批评分为如下几类：

1. 批评批评者。苏轼对于过往书法批评者不公允的批评进行再批评，这也是一种批评者之间的争论。事理不说不透，真理不辨不明，这种争论必将有利于构建一个健康有序的书法批评舆论场，有利于书法审美品位的提升。在《题萧子云书》中苏轼指出唐太宗书评欠妥："唐太宗评萧子云书：行行如纡春蚓，字字若绾秋蛇。今观其遗迹，信虚得名耳。"苏轼的书法批评直言不讳，犹如其在政坛一样，即使犯上屡遭褒贬亦矢志不移，这当然也不妨其超脱旷达的人生，不忮不求，顺乎自然，曾言："吾上可陪玉皇大帝，下可陪卑田院乞儿。眼前见天下无一不好人。"

2. 批评书论。宋代以前以及苏轼同时人对于书法理论做出了极大的贡献，但世界上并不该存在所谓定于一尊的理论，倘若出现这种情形那可能也是人类的一种悲哀了，因为世界从此将止步不前了，也就意味着人类自身的毁灭了。书法理论同样如此，其体系一直处于一个不断完善的发展过程中，书法理论批评只是书论体系自身完善的一种手段或方式而已。如苏轼指出："雷太简乃云闻江声而笔法尽，文与可亦言见蛇斗而草书长，此殆谬矣。"（《书张少公判状》）

3. 批评书法作品。苏轼批评书法作品可谓比比皆是，这也是其批评的主要鹄的。如《跋卫夫人书》云："此书近妄庸人传作卫夫书耳。晋人风流，岂尔恶耶？"批评伪作糟蹋晋人风流。《书刘景文所藏王子敬帖绝句》云："家鸡野鹜同登俎，春蚓秋蛇总入奁。君家两行十二字，气压邺侯三万签。"赞扬王献之笔法多变，气势恢宏。在《跋庾征西帖》中批评庾征西："今观其书，乃不逮

子敬远甚，正可比羊欣耳。"所有艺术家都应该依靠其创作作品存在，没有作品也就无所谓艺术家可言，书家同样如此。一切书法批评最终都应该归结到书法作品上来，整部书法史存在的理由就在于书法艺术创作的历史，或者简单说来就是书法作品史。所以，书法批评家最见功力之处就在于其对于作品的评价如何，其余皆为余事，倘若绕开作品作书法批评，可能会出现南辕北辙现象。当然，苏轼重要的是以"意"衡量书作，并以雅俗作为标准批评书作。

4. 批评书家。作品是书家创作的，批评书家那也就难免了，这也是古人所倡导的所谓"知人论世"。如在《观子玉郎中草书》中评鉴北宋书家柳子玉（柳瑾）书法："柳侯运笔如电闪，子云寒悴羊欣俭。百斛明珠便可扛，此书非我谁能双。"高度赞赏柳子玉草书运笔如飞，技艺精湛。在《次韵米黻二王书跋尾二首其二》中批评米元章："元章作书日千纸，平生自苦谁与美。画地为饼未必似，要令痴儿出馋水。锦囊玉轴来无趾，粲然夺真疑圣智。忍饥看书泪如洗，至今鲁公余乞米。"在《次韵和子由论书》中批评世人："世俗笔苦骄，众中强巍峨。"当然，最为严重的是苏轼以"君子——小人"划分标准批评书家。

5. 批评书法事件。书法史上，产生了大量的饶有趣味的书法事件，有的传为佳话，但也有的以讹传讹，虞误众人。如苏轼在《书所作字后》中批评逸少取献之笔之事："献之少时学书，逸少从后取其笔而不可，知其长大必能名世。仆以为不然。知书不在于笔牢，浩然听笔之所之而不失法度，乃为得之。然逸少所以重其不可取者，独以其小儿子用意精至，猝然掩之，而意始失不在笔，不然，则是天下有力者莫不能书也。"在《书张长史书法》

中批评学书如刻舟求剑之现象："世人见古有桃花司道者，争颂桃花，便将桃花作饭吃。吃此饭五十年，转没交涉。正如张长史见担夫与公主争路，而得草书之法，欲学长史书，日见担夫求之，岂可得哉？"每个书法事件作为一个书法故事流传甚广，需要书法批评家予以分析，以正视听。

6. 批评欣赏者。所有书法作品存在的重要价值与意义就在于令世人欣赏，而欣赏者从欣赏中获得精神升华。由于仁者见仁、智者见智，不同眼光对于同一作品产生的欣赏效果是不同的。从一定程度上来看，世人的书法欣赏是需要书法批评家引导的，方可防止误入歧途。如苏轼批评世人不论良莠，盲目崇奉李国士与宋宣献之书。在《次韵和子由论书》中苏轼指出："貌妍容有颦，璧美何妨椭。端庄杂流丽，刚建含婀娜。"这显然是在对于书法欣赏者作书法欣赏引导，而防止偏于一隅，以偏概全，只见维纳斯之断臂而不见其艺术造诣之高妙。

在书法批评方法上，苏轼广泛地运用传统的书法批评方法，随手拈来，恰到好处。按照丛师文俊对于传统书法批评分类法，现在大抵可以将苏轼批评方法总结归纳如下。

1. 形象喻示法。古人善于具象思维，书法批评大多用形象取譬，这也是形象思维的结果。翻开历史上的书法批评名篇，无不采用形象喻示法，既鲜活生动，又妙趣横生。苏轼在《跋王巩所藏真书》中自言"余尝爱梁武帝评书，善取物象"，在《文与可飞白赞》中尽逞其善取物象之能："美哉多乎，其尽万物之态也。霏霏乎其若青云之蔽月，翻翻乎其若长风之卷斾也，猗猗乎其若游丝之萦柳絮，袅袅乎其若流水之舞荇带也，离离乎其远而相属，缩缩乎其近而不隘也。其工至于如此，而余乃今知之。则余之知

与可固无几，而其所不知者盖不可胜计也。"

2. 抽象评定法。在古代书评中，书评家往往会给出一些抽象的评价，如晋书风韵、唐书法度，宋书意趣，以至于用神品、妙品、能品、逸品、佳品分等，清代包世臣《艺舟双楫·国朝书品》云："平和简净，遒丽天成，曰神品。酝酿无迹，横直相安，曰妙品。逐迹穷源，思力交至，曰能品。楚调自歌，不谬风雅，曰逸品。墨守迹象，雅有门庭，曰佳品。"苏轼同样采用抽象概念去评定书法这一线条艺术，如在《题晋武书》中评晋武帝书"英伟气"："昨日阁下见晋武帝书，甚为英伟气。"抽象思维与具象思维相统一，但是抽象思维需要抽绎的能力，在此方面，苏轼当然不会甘为人后。

3. 比较分析法。从某种角度来说，有比较才有鉴别，无比较就可能无所谓批评而言。无论抽象评定法还是形象喻示法，其实都暗含着比较分析法，不同形象的取舍与排设就是比较的结果，不同抽象概念对于书法的标定也同样是比较出来的。如《题颜公书画赞》云："颜鲁公平生写碑，惟东方朔画赞为清雄，字间栉比而不失清远。其后见逸少本，乃知鲁公字字临此书，虽小大相悬，而气韵良是。"这在比较中就会抽出"清雄""清远"范畴，当颜鲁公与王逸少书作比较，就会发现鲁公临写逸少，且气韵相仿。

4. 经验描述法。苏轼无论是人生经验还是书法经验都是十分富足的，且世上可谓无人可比的，显得十分珍贵。人与人之间的差异重要的是表现在经验之不同，所以人们常说一方水土养一方人，主要是因为不同地理环境会给人们带来不同的体验。美国戴蒙德《枪炮、病菌与钢铁》重在运用地理环境决定论论述人类社会的命运，有理有据。苏轼凭借自己积累的经验去批评书法是绰

绰有余的，而且常常是令人信服的，因为他人的那点经验无法与其堪比。如在《题自作字》中云："东坡平时作字，骨撑肉，肉没骨，未尝作此瘦妙也。"在《论沈辽米芾书》中凭其经验就可以料见米芾与王巩书必传之后世："近日米芾行书，王巩小草，亦颇有高韵，虽不逮古人，然亦必有传于世也。"此言不虚，此两人书果然为后世珍宝矣。

5.伦理推阐法。人生在社会中，无人能够脱离伦理之网罗，只能是伦理体系中的一个微小的节点而已。既然如此，书法也就难脱伦理之评价，因为书作也仅仅是社会伦理的一个镜像而已。知人论世，是一种传统的文艺批评方法，苏轼也难脱免，其《书唐氏六家书后》云"凡书象其为人""古之论书者，兼论其平生"。再如其《跋杨文公书后》云："杨文公相去未久而笔迹已难得，其为人贵重如此。岂以斯人之风流不可复见故耶?"《跋陈莹中题朱表臣欧公帖》云："敬其仁，爱其字。文忠公之贤，天下皆知。使嘉祐以前见其书者皆如今日，则朋党之论何自兴?"这都是伦理推阐法的典型案例。

苏轼自知"辨书之难"，但其所用的批评方式与框架及其方法至今仍可资借鉴。传统的批评方式与现代批评理论并不矛盾，实质上都是在通过不同的方式与渠道达到批评之目的，其目皆为审美评价，一如"条条大路通罗马"，殊途同归。我们生活在今天，不可能不受现代批评理论与模式、时代的批评氛围所濡染，至于脱离现实而重回古代，放着现代方法与理论不用，那必定有作茧自缚、画地为牢之嫌。但是也不能够与传统的营养"脐带"割裂。割裂传统，一切批评就会如浮萍无根无基，如放了线的风筝不知去向。因此，我们的书法批评理论应强调汲取一切可以利

用的方式方法，古代的与现代的，中国的与外国的，既运用传统的，但又不简单地重复传统；既采现代的，但又不硬搬照套；在批评语言上既要朴素、庄重，又要傅彩、鲜活，总而言之，治疗批评"失语症"的妙方那就是传统配现代，古为今用，洋为中用，推陈出新，最终归于一统。

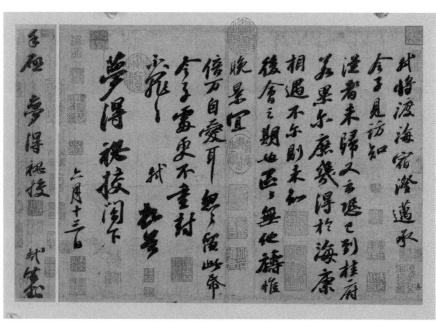

苏轼《渡海帖》，28.6 cm×40.2 cm，台北故宫博物院藏

第九章　新古典的丰碑

苏轼在继承古典的同时又采取"反古典"的态度，这可谓既是一种哲学上的所谓"扬弃"，又是一种对于古典的创造性转化与创新性发展。唐时代的人们还在人为地构筑书之"法"的大厦，张怀瓘旨在规范笔法而主张"执笔亦有法"，苏轼却一唱反调，抛出"把笔无定法"，用后现代话语来说，这是一种十分明显的"解构主义"论调；唐时代的人们还在努力追求书法创作时的"有意于佳"的状态，苏轼却反其道而行之，开辟出一片"无意于佳而佳尔"的新境界，用所谓文艺复兴话语来解释，这就是一种"世界轴心期"老子的"无为而无不为"的翻版；魏晋以降书法"尽善尽美"成为书者苦心欲达之目标，苏轼却一反常态逆向思维出"璧美何妨椭"，号称残缺亦是一种美之形式，这也完全可以用断臂维纳斯雕塑作为其审美注脚；……苏轼之所以成为苏轼，以及苏轼书法的理论及实践意义，正在于他在古典的背景上，阐明其强烈的书学时代精神与创造性的书论观点。我们强称苏轼及其后学所持的书法观念为新古典，主要是相对于唐以前古典而言。

一、苏轼与新古典

我们借用古典一词，不再是指古代的典章、制度之义，如"足下著书不起草，占授数万言，言不改定，事合古典"，[①] 也不是西方那种对于古典的定义，即广义地说，大约在公元前第七世纪至公元前五世纪的希腊和罗马的文化艺术，或狭义地说，介乎古风（archaic）和希腊化（Hellenistic）时期之间的希腊古典时期。当然，古典一词标明了在时间上指向古代而不是近现代，在西方源于拉丁语"classius"（最高等级），含有高贵（dignitas）和确定可靠（auctoritas）之义。我们现谓之"古典"是对书法艺术遗产的"精神或灵感的特定看法"[②]，以及书法古代时期。"新古典"仅是在"古典"之前加一个"新"字，以示区别而已。它不同于西方约盛行于十七世纪法国领导的所谓新古典主义运动[③]，"一场时间和空间上都相距遥远的文明充满缅怀之情的运动"[④]，也不等同于当代某些人创作中标榜的伪"新古典主义"。

苏轼的"新古典"是中国书法古典传统的延续与发展，实质上也是古典传统之一脉，只是给古典注入了新的活力、新的血液、新的思维、新的理念、新的风格而已，既源于古典又延展古典，所以又有别于古典。如果说欧阳修为书法新古典的启蒙人物，那

① （魏）应璩：《与王子雍书》，《北堂书钞》九九。
② 《世界艺术百科全书选译Ⅱ》"古典艺术"条："用于历史时期时，'古典的'一词有几种用法：……然而，用于历史上的一种运动时，'古典的'一词指一种对艺术遗产的精神或灵感的特定看法。"（上海：上海人民美术出版社，1990年版）
③ 参见朱光潜：《西方美学史（上卷）》，《朱光潜全集》第6卷，合肥：安徽教育出版社，1996年版，第201—222页。
④ 《世界艺术百科全书选译Ⅱ》，上海：上海人民美术出版社，1990年版，第156页。

么苏轼当为新古典的领衔人物，在其麾下又形成了一个新古典群体，为新古典创造了鲜明的特质。

（一）新古典包蕴了丰厚的人文内核

古典时代，书法家对于书法主要崇尚"神""法"等外在于人的所谓"尽善尽美"。南朝王僧虔云"神彩为上"，唐张怀瓘言"惟观神彩，不见字形"。传蔡邕言"夫书肇于自然"，盛唐则书论皇皇，求规隆法，一派皇家气势。古典大抵以崇拜超人（自然、神等）及辅佐王政之道为主旨，忽视对人自身的关注及人自身的表现。新古典则将书论建立在人世间崇尚之"意"之上，唤起人的觉醒，在维护天、地、皇权之时，复苏人文精神，"人不仅通过思维，而且以全部感觉在对象世界中肯定自己"①，从而在自己创造的那个世界中观照自己，"如果你想得到艺术的享受，那你就必须是一个有艺术修养的人。如果你想感化别人，那你就必须是一个实际上能鼓舞和推动别人前进的人。你对人和对自然界的一切关系，都必须是你的现实的个人生活的、与你的意志的对象相符合的特定表现"②。在书法理论与艺术实践中，以苏轼为代表的新古典流向，从关注神转向关注人自身，从关注外在的皇权适当地转向人自身的内心世界，尽力寻求客体与主体的统一与和谐。假设不很恰当地借用政治话语来说，这也似乎是一次所谓"人权"在书法界的觉醒，体现的是以人为本的精神。因此，书法向以人为中心的转移是新古典嬗变的重要标志，也为元明清书论开辟了一条

① 马克思：《1844年经济学哲学手稿》，中共中央马克思、恩格斯、列宁、斯大林著作编译局译，北京：人民出版社，2000年版，第87页。
② 马克思：《1844年经济学哲学手稿》，中共中央马克思、恩格斯、列宁、斯大林著作编译局译，北京：人民出版社，2000年版，第146页。

清澈的活水源头。

（二）新古典由壮美走向了优美

盛唐磅礴气势转向宋之沉潜精微，唐之楷则转向宋之行草，苏轼是由壮美向优美转变时期的关键人物。孙过庭在《书谱》中列举的书评意象是：悬针垂露、奔雷坠石、鸿飞兽骇、鸾舞蛇惊、绝岸颓峰、临危据槁、崩云、蝉翼、泉注、山安、初月天涯、众星河汉，大多属壮美一路。唐楷"庄严则清庙明堂，沉着则万钧九鼎，高华则朗月繁星，雄大则泰山乔岳，圆畅则流水行云，变幻则凄风急雨"（明胡震亨《唐音癸签》），大有"大哉！尧之为也。巍巍乎：唯天为大，唯尧则之"（《论语·泰伯》）之气象。新古典欣赏悦人之形态，苏轼尝言："杜陵评书贵瘦硬，此论未公吾不凭。短长肥瘠各有态，玉环飞燕谁敢憎？"（《孙莘老求墨妙亭诗》）而其在《文与可飞白赞》中使用之意象则为：万物之态、轻云蔽月、长风卷斾、游丝柳絮、流水荇带，显得和谐、秀雅，总令人产生"欲把西湖比西子，淡妆浓抹总相宜"之感。

（三）新古典主体转向了"文人"

右军父子出自门阀士族，欧、虞、诸、颜、柳都是重臣形象，中国书法史上宋以前卓立于书坛的书家，其学识之广博、文学修养之精深、艺术造诣之高标、文人体验之深入，都不可与苏轼为代表的新古典人物相比拟。新古典者留给后人的主要是文人形象，其书作透露出"文气""书卷气"，成为中国书法新的审美取向，其画作开启文人画之先河，传苏轼《枯木怪石图》成为流传下来的文人画的鼻祖。新古典现象的出现改换了书家队伍构成的门庭，

文人书的审美趣味日益取得统治地位，影响并导引以后中国书法发展的历史进程。后世能有职业书家与职业书论家当溯源于此，新古典起了开山作用。

苏轼与新古典是紧密相联的，没有苏轼也许就没有新古典，反之亦然。在苏轼与新古典这里，书法艺术与人生艺术、艺术人生相关联，更注重了表现人丰富的内在世界。这正如马克思所说："只是由于人的本质客观地展开的丰富性，主体的、人的感性的丰富性，如有音乐感的耳朵、能感受形式美的眼睛，总之，那些能成为人的享受的感觉，即确证自己是人的本质力量的感觉，才一部分发展起来，一部分产生出来。"[①] 苏轼在新古典这里，"不依形而立，不恃力而行，不待生而存，不随死而亡者矣"。[②] 宣和年间苏轼解禁，内府搜求东坡手迹，一纸万钱，梁师成以三十万钱购《英州石桥铭》，谭稹以五万钱收得"月林堂"榜名三字。这与苏轼作为新古典的开山鼻祖或许不无相关，倘若没有开山之功，苏轼的书法也很难被后世推崇到如此地步。

二、苏轼新古典书法理论接受

苏轼是中国古代士大夫的最高典范，代表着中国古代文人应具有的智慧与品质。苏轼也是中国书法史上一重镇，亦是宋代书法学领衔人物，具有入世与遁世、融儒道释三教合一、集诗词文书画一身的多重性格，其书法理论表现出浓重的生命意味、强烈

① 马克思：《1844 年经济学哲学手稿》，中共中央马克思、恩格斯、列宁、斯大林著作编译局译，北京：人民出版社，2000 年版，第 87 页。
② 苏轼：《潮州韩文公庙碑》，见《苏东坡全集》，北京：中国书店，1986 年版。

的批判特性、经验性的体会、直觉顿悟、非逻辑跳跃性及随笔格调。"意"为苏轼书论的基本范畴。苏轼尚意有其历史与现实、社会与个人的原因，在意与法的关系中法为意用，意为法主；在意与韵的关系中具有共性且韵为意之发展；苏轼之"意"回响于历史的深处，并与时代共鸣。"技道两进"与"书初无意于佳乃佳尔"为苏轼书论的基本命题。"技道两进"主要包括道进乎技与技进乎道的两个方面，缺一不可，该命题赋予书法更深的意义，有力推动并确保书法在正确的道路上前进。"无意于佳乃佳"命题蕴含了苏轼的智慧、学识与灵性。"无意"是书法创作的最佳心态，最能充分表现书家生命本体，而"贵其难"成为"无意于佳"的期望值。苏轼标举书写过程之文人体验，其体验方式主要有三种：醉之超越，诗意栖居，静气养生，这是以苏轼为代表的宋代文人独具的生存方式。书法不但是艺术，更是生命之在。在书法评骘方面，苏轼既首肯又怀疑"君子——小人"伦理评价模式，其怀疑"君子——小人"评价体系开启了后世反"君子——小人"评骘之先河，其肯定"君子——小人"评价体系导致书法批评结构之转型，其批评重点放在书家而非作品或欣赏者。在苏轼批评框架中，张旭、颜真卿和蔡襄批评表象上呈现悖论，实质上苏轼责难张旭是假象，指责颜真卿是有背景原因的，讳言蔡襄是有隐情的，其实在苏轼心目中，张旭、颜真卿和蔡襄同为大家风范。苏轼书法理论抹上了一层浓浓的人文色彩，历史成为其书论思维指向，具有书法哲学化思绪。苏轼晚年心境归于平淡，有返归原初之感，企望达到"天人合一"境界，从其晚年书论及作品中可窥一斑。苏轼的人格与书格及其书法理论为北宋当朝与后人的广泛接受，形成了苏轼新古典书法与书法理论接受学现象。

（一）苏轼书法在当朝北宋的接受

相传宋太祖曾立誓"不杀士大夫""优待文士""不以言罪人"等，文人阶层获得了前朝未有过的优待，这使宋代处于文学艺术的巅峰。在这个巅峰之上，以苏轼为首的"宋四家"奠定了北宋书坛。苏轼的书法引领了北宋的新风尚，更为后世留下了艺术上的饕餮盛宴，当然苏轼自身也活成了一件艺术珍品，蕴含着无尽的精神宝藏；苏轼的书法也成为了一座新古典的丰碑，供后人瞻仰与敬意。

宋代自苏书出，风靡书坛，学苏书者不计其数，著名有苏辙、周邦彦、李纲、陆游等，宋代士流，皆以家藏东坡书迹为荣。苏、黄、米在宋代形成了一个独特的书法群体，其理论体系是一贯的，将书法及其理论推向一个新的高峰。在该群体影响下，涌现出一批书论家，如朱长文、董逌、李之仪、晁补之、黄伯思、刘正夫等，可以说，北宋书法在苏轼书法观念潮涌与鼓荡下呈现出活跃的局面，形成了强大的时代书学思潮。

苏轼一生辗转各处，可谓颠沛流离，交游甚广，每到一地，无论游历时间长短、结识对象身份高低，都会与当地人结下不解之缘。在交游往来中，苏轼书作得到留存，诸如《一夜帖》《人来得书帖》《覆盆子帖》《啜茶帖》都是经典尺牍作品；在引领风尚的"坡门酬唱"中，苏轼与其弟苏辙以及"苏门四学士"黄庭坚、秦观、张耒、晁补之切磋诗艺，如《次韵秦太虚见戏耳聋诗帖》《次韵三舍人诗帖》，作为诗作载体的书法作品也随之广泛流传。

苏轼书法在北宋的传播，除了通过个人的交游经历外，也与朝政有关。元祐年间，苏轼任职翰林学士，作为地位极高的"词

臣"，不仅要主持文学与艺术的风雅，还需为朝廷起草文书，将帝王的旨意传遍朝野上下。《上清祥宫碑》《赵清献公神道碑》《司马温公神道碑》便是他当时奉旨之作，他的手迹凝固为碑刻，伴随着朝政的传达而广泛传播于朝堂和民间。

苏轼书法能在北宋中后期的书坛中崛起并被广泛传播和接受，主要源于其作品及其书法美学思想在一定程度上契合了时代及宋代文人士大夫阶层的审美取向和意趣。宋代文人士大夫大多徘徊于仕隐矛盾之间，一方面希望才为朝廷所用，实现修身齐家治国平天下的理想；一方面欣羡遗世独立的隐士，向往其光风霁月、俯仰今古的闲适。虽然从政治立场上说，苏轼不能左右当时朝廷的政策，无法实现修齐治平的理想，但他的美学思想和审美趣味着实对当时宋代的艺术创作起到了不可低估的作用，正如刘正成所说："苏东坡是一个不成熟的政治上的理想主义者，贯穿他一生的政治生活的悲剧，是属于他个人的。也正是他人生悲剧命运，造成了一个伟大的文学艺术巨匠，他结成的累累硕果，又是属于他的时代，他是他的时代的光辉的文化标志。"①

苏轼书法"开风气之先，使书法传统中任情适性的一个分支变成代表社会审美的主流"②。他的书法作品广泛传播到当时社会的各个阶层，研习苏书者可谓不计其数，文人雅士争相收藏品鉴苏轼墨迹。北宋书坛在苏轼书法美学思想和书法创作的带动下局面刷新，形成势不可挡的时代书学思潮，可谓风起云涌。正如接受美学代表姚斯所言："第一个读者的理解在一代又一代的接受之链

① 刘正成：《中国书法全集（第33卷）》，北京：荣宝斋出版社，1991年版，第1页。
② 曹宝麟：《中国书法史（宋辽金卷）》，南京：江苏教育出版社，2002年版，第97页。

上被充实和丰富，一部作品的历史意义就是在这过程中得以确立，它的审美价值也是在这过程中得到证实。"① 苏轼书法的"第一读者"就是以苏门学士为代表的北宋文人，他们对苏轼书法的接受和解读奠定了苏轼在书法接受史中的重要地位，苏轼书法的审美价值也在之后一代又一代文人书家的研习和充实中得以证实。

研习苏书者尤以苏门学士为盛，他们对苏轼的技法和书法美学思想充分理解与掌握，并在实践中不断创新，直到"自成一家"。黄庭坚在元祐年间的较长一段时间内与苏轼朝夕相处，直观地学习苏轼书法，以"诗就金声玉振，书成虿尾银钩"来表达他对其师书法的敬仰之情。他的《徐纯中墓志铭》就深得苏书旨趣，点画丰腴，字形扁平，使用偃笔、侧势而作，颇有"左秀而右枯"之感。受苏轼的影响，秦观用辩证的眼光审视书法中"意"与"法"的关系，认为"不以法度病其精神"，强调书法作品的精神和气韵，不希望因拘泥于法度的束缚而消减书法的神韵。苏门众人的书法风格虽然各不相同，却都是在学习苏书的基础上融入了个人的学养与风范。北宋后期的书家诸如钱勰、王诜、曾肇、张舜民、陈师锡等都与苏轼有过不同程度的接触，在交往过程中接受并学习苏书，进一步壮大了宋代书坛的新书风。即使在北宋末年徽宗崇宁年间，受到"元祐党禁"的影响，苏轼的诗文和墨迹遭到朝廷多次禁毁，依然无法阻挡人们对苏书的仰慕和爱护之情，反而使其身价倍增，解禁之后甚至连徽宗的亲信也不惜重金收购，"先生翰墨之妙，既经崇宁、大观焚毁之余，人间所藏

① 姚斯、霍拉勃：《接受美学与接受理论》，周宁、金元浦译，沈阳：辽宁人民出版社，1987年版，第25页。

盖一二数也。至宣和年间，内府复加搜访，一纸定直万钱。"①崇宁二年（1103）四月，诏毁苏轼诗文墨迹，但世人改称苏轼为毗陵先生，以掩人耳目，"士大夫不能诵坡诗者，自觉气索，而人或谓之不韵"。据宋人笔记记载，从百姓到盗贼都敬爱苏轼，何况文人乎！

（二）后世对苏轼书法的接受与评价

书法家及其作品的价值是在不断传播和接受的过程之中逐步确立的。某种程度上说，世人的接受和选择是对书法家及其作品最真切的评价。不同时代、不同阶层的不同个体会倾向于不同的书法风格，面对同一书法作品也会有欣赏者褒与贬的两种声音。但是，在一定的社会文化大环境中，艺术的接受在个体差异之中存在着共性。

苏轼之后，承流接响者不绝，阔步走在苏轼新古典道路上，向前延伸。宋朝南渡之后，深陷家国残梦的士人开始缅怀和眷恋北宋的文化与艺术，重视对故国文物的保护和传承。在"尊苏"热潮的推动下，南宋通过研究、整理和刊刻使损失严重的苏轼遗迹得到留存与传承。深爱苏轼书法的岳飞曾不遗余力地收藏苏书手迹，在孙岳珂的《宝真斋法书赞》中记载有多达二十九帖手迹保存于岳家。陆游更是将石刻的东坡法帖中"尤奇逸者"辑为一册，称之为"东坡书髓"，反复研习，三十年都爱不释手。在这里，苏书遗墨除了自身的文化艺术审美价值之外，还隐含了南宋士人无法割舍的故国情怀。

① （宋）何薳：《春渚纪闻（卷六）》，郑州：大象出版社，2008年版，第247页。

金代赵秉文、赵讽书学东坡，赵秉文常发微苏轼书论。元代郑杓《衍极》再论人格主义评价，陈绎曾《翰林要诀》在技法层面传达生命意味。虞集《道因学古录》亦作"君子——小人"分野，袁裒张扬"书卷气"，郝经、韩性直接受苏轼书学思想影响，简直是苏轼再传，如郝经之"初无工拙之意于其间也"，可谓"书初无意于佳"之翻版；韩性之"短长瘠肥、体人人殊，未可以一律拘也"，可谓"短长肥瘠各有态，玉环飞燕谁敢憎"之注脚。

苏轼之新古典书学启动了明清浪漫主义思潮的崛起，没有新古典的先驱作用，就不会有明清的浪漫主义，可以说，浪漫主义思潮就是新古典在明清时代的一种延续形式。明代书坛上，以祝允明、文徵明为代表的"吴门书家"对苏轼书法最为推崇。为了摆脱明初整齐划一的"馆阁体"的束缚，"吴门书家"以苏书为精神领袖，另辟蹊径，锐意创新，为明代书坛开拓出一片可以任情纵意、释放天性的净土。虽然祝允明、文徵明、吴宽、沈周等人对苏轼书法皆有临摹，但他们并没有把研习的重点放在书法技法和篇章字形上，他们更看重对其书风和审美理想的借鉴和发扬，冲破传统法度的束缚，注重个人感情的抒发，倡导个性解放，追求独立的人格精神，带动了明末浪漫主义书风的产生和发展。明代和宋代一样，是帖学大盛时代。唐寅、吴宽专尚东坡笔意，沈周特喜鲁直恣纵，张弼自称"天真浪漫是吾师"，徐渭纵逸狂草，项穆《书法雅言》记"迩年以来，竞仿苏、米"。董其昌推崇宋代书家，并由轼之尚意泛说为"宋人书取意"。王世贞始明确提出"偏以取态"，为苏、黄偏锋用笔辩护，破中锋用笔迷信。苏轼还成为明代后期启蒙思想的先驱。明代那些眼空千古的启蒙思想家，却对苏轼抱着由衷的钦敬，已到朝夕难离的地步，李贽尝称："故

其文章自然惊天动地，世人不知，只以文章称之，不知文章真彼余事耳，世未有其人不能卓立而能文章重不朽者。……至其洪钟大吕，大扣大鸣，小扣小应，俱系精神髓骨所在，弟今尽数录出。时一被阅，心事宛然，如对长公披襟而语。"(《复焦弱侯》)明代之所以出现学苏热潮，也与一代文坛相关。公安派主张"独抒性灵，不拘格套"与苏轼文学主张相契合，晚明人的思想解放浪潮，也从苏轼那里获得启示。李泽厚先生全面总结苏轼说："他的这种美学理想和审美趣味，却对从元画、元曲到明中叶以来的浪漫主义思潮，起了重要的先驱作用。直到《红楼梦》中的'悲凉之雾，遍布华林'，更是这一因素在新时代条件下的成果。苏轼在后期封建美学上的深远的典型意义，其实就在这里。"①

清代崇苏热潮不减，叶燮《原诗》云："其境界皆开辟古今所未有，天地万物，嬉笑怒骂，无不鼓舞于笔端，而适如其意之所欲出。"冯班《钝吟书要》仅推宋代蔡、苏、黄，发展苏轼尚意之说。吴德旋《初月楼随笔》扬苏、黄、米而抑赵，"赵松雪一味精熟，遂成俗派"。朱和羹《临池心解》倡导"作书要发挥自己性灵"。杨守敬《学书迩言》云："一要品高，品高则下笔妍雅，不落尘俗；二要学富，胸罗万有，书卷之气自然溢于行间。"刘熙载《艺概》云："凡论书气，以士气为上。"皆承继新古典书学。近代康有为《广艺舟双楫》记"今京朝士大夫多慕苏体"。张之洞沉于苏书之中，马宗霍《书林藻鉴》亦言"玩其迹，可以见君子小人，则艺而进于道矣"。

现代学习、研究、弘扬苏轼新古典书论者芸芸，甘愿在新古典

① 李泽厚：《美的历程》，合肥：安徽文艺出版社，1994年版，第158页。

之路上跋涉。如今，当笔墨纸砚已不再是人们常用的书写工具，当书法进入了纯艺术的殿堂，当代书家和学者对苏轼书法美学思想的探究和对其书法创作的研习并没有放慢脚步，反而更加深入和广泛，启功认为苏字"丰腴开朗，而结构上又深深表现出巧妙的机智"。[①]

三、苏轼当下意义

苏轼是中国书法史及书法学史上的一座新古典丰碑，在当下具有重要之意义。时代已经进入二十一世纪，我们的书学理论在传统观照中亦应面对二十一世纪曙光，从形式到精神、从理论到实践，接受扑面而来的种种挑战。我们从苏轼书论的挖掘、梳理、注疏、阐释中，切切不可撂下当下性，而忽视苏轼在今天有益的启示。

（一）深刻的时代烙印

当代书画理论家陈传席说，书法是"意识形态"，是意识形于态。苏轼书论印下了北宋那个时代政治、经济、文化、世俗生活等各方面的强烈烙痕，故愈有时代性就愈有未来性，亦如愈有民族性就更有世界性。我们当今构筑的书论不能脱离了我们的时代，根植于传统并不是重复传统，生长于未来但不是寄于虚无飘渺的海市蜃楼。要做到书论的时代性，就应像苏轼那样在传统背景下进行深度的时代体验，否则，缺乏时代烙印的书论，只能是沉于咀嚼往昔的荣耀而醉于未来美梦。

一个时代有一个时代的艺术，只有适应时代的才是属于未来

① 启功：《启功书法论丛》，北京：文物出版社，2003 年版，第 23 页。

的。西方人在百余年前就喊出了艺术终结论，危言耸听，但是艺术却表现出顽强的生命力。人类的生存会越来越丰富，情趣会越来越浓，审美要求会越来越高，艺术就会表现出旺盛的生命力。假设有一天人类不再需要审美，艺术终结的同时也就是在宣布人类自身的终结。而今，我们应该像苏轼那样回应时代的书法理论问题，创作出适应时代并引领时代的伟大作品。朱光潜说："艺术是情趣的活动，艺术的生活也就是情趣丰富的生活。……情趣愈丰富，生活也愈美满，所谓人生的艺术化就是人生的情趣化。……阿尔卑斯山谷中有一条大汽车路，两旁景物极美，路上插着一个标语牌劝告游人说：'慢慢走，欣赏啊！'许多人……匆匆忙忙急驰而过，无暇一回首流连风景，于是这丰富华丽的世界便成为一个了无生趣的囚笼。这是一件多么可惋惜的事啊！"[1]当代人处于急匆匆的工业时代，物质化生存盛行，实用主义流行，社会节奏加快，灵魂赶不上脚步的速度，人们可供感知的生命长度加速缩短，在急促奔丧中有意或无意地在缺乏自身感知和自我觉醒中急于结束自己的生命。

苏轼人生是困顿的，正如其《和子由渑池怀旧》所云："人生到处知何似，应似飞鸿踏雪泥。泥上偶然留指抓，鸿飞那复计东西。老僧已死成新塔，坏壁无由见旧题。往日崎岖还记否，路长人困蹇驴嘶。"但是苏轼活出了人生的精彩，活出了艺术化的人生。我们作为当代人，无论面对一种什么样的发展进程，我们时刻都不能忘记如何度过生命的进程，应该像苏轼那样，活得明明白白，像模像样，还要有滋有味。

[1] 朱光潜：《谈美》，《朱光潜全集》第 2 卷，合肥：安徽教育出版社，1996年版，第 96 页。

（二）鲜明的个性特征

有了个性特征才会此区别于彼，苏轼之所以成为苏轼，关键在于有其个性，苏轼书论是古典的，但却是新的。无创新则平庸，无个性则凡俗。我们的书论家要建立起自己的风格、自己的规范、自己的体系，而非人云亦云，步人后尘。个性特征不应该是不知所云的标新立异、伸缩宽泛的随机发挥、不合时宜的左冲右突、碍事障眼的畸形畸角。现代书论是否应该对照苏轼检讨一下其个性品质，诊断一下刺眼的抽样。

工业化流程的显著特征就是标准化设计，流水线生产，泯灭每个产品之间的差异。在工业化时代的我们，是否就是大众社会上的一个齿轮在不停地运转，淹没在机器的不停旋转中；是否就是过着千人一面的随众生活，而失掉了自我；在这滚滚人流中，我们还能寻找到自己，发现自己吗？无论何种情况下，苏轼依然是苏轼，朝堂上让人一眼看出来的是苏轼，流放中令人认出来的还是那个苏轼；文学诗词的汪洋大海中该是苏轼的就是苏轼的，书画艺术的宇宙时空中苏轼的位置还是苏轼的；这就是苏轼的个性，是苏轼的识别符号，是苏轼的生命特质，我们当下人相比较苏轼，我们生命失掉的东西太多了，甲和乙、乙和丙，都很难辨识出来了。没有个性，也就没有艺术；复制永远不是艺术的创作。在我们的理论中，我们应该建立起属于自己的范畴与命题，我们的理论大世界才是丰满的。

（三）高自标持的精神风范

苏轼的伟大在于人格形象之伟大，我们书法家、书论家应切

记修炼自己的高尚人格，提高应有的道德境界、审美境界、精神境界，培养应有的高尚情趣与格调。黄庭坚投拜在苏轼门下，深受苏轼的精神感召，所以他认为"士大夫处世可以百为，唯不可俗，俗便不可医也"①。中西哲人哲理相通，德国哲学家黑格尔同样也是号召人们要"自视为配得上最高尚的东西"："人既然是精神，则他必须而且应该自视为配得上最为高尚的东西，切不可低估或小视他本身精神的伟大和力量。人有了这样的信心，没有什么东西会坚固到不对他展开。那最初隐蔽蕴藏着的宇宙本质，并没有力量可以抵抗求知的勇气；它必然会向勇毅的求知者解开它的秘密，而将它的财富和宝藏公开给他，让他享受。"②

在这个世界上只有精神生活上的贵族，不会有物质生活上的贵族。物质生活上再奢侈，即使是《了不起的盖茨比》中主人翁那样的富豪，最终由于过度放纵而缺乏精神内核，结果只能是精神崩溃，导致生活和人生的失败。所以，人们过的不仅仅是物质生活，还需要更高级与高尚的精神生活。饿死是由于物质的匮乏而导致死亡，殉道是由于精神信仰而圆寂，两种极端死亡方式当然都需要避免，然而前者是身体的被动死亡，后者却是主体的主动所为。"生的伟大，死的光荣"，只能指向后者。"有的人死了，他还活着"，也只能指向后者。贫穷，不能仅仅是指物质匮乏，还应该包括精神缺失。扶贫，既要包括经济扶贫，还应该包括精神给养。在一般日常生活的世界，人们如何过好物质与精神的双重生活，都是值得我们思考与探求的。苏轼颠沛流离一生，在遭际

① 黄庭坚：《论书》，《历代书法论文选》上海：上海书画出版社，1979 年版，第 355 页。
② 黑格尔：《哲学史讲演录（第一卷）》，贺麟、王太庆译，北京：商务印书馆，1959 年版，第 3 页。

外界导致的人生低谷的时候不忘精神上扬，在读书、文学与书法艺术创作、士人交往等过程中获得精神的满足，精神一日不垮，人生就活得十分精彩纷呈。他以积极而豁达的人生态度面对现实的一切，如在一场不期遭遇的风雨中，就能够彰显不同个体的处事方式不同，《定风波·莫听穿林打叶声》记"三月七日，沙湖道中遇雨。雨具先去，同行皆狼狈，余独不觉。已而遂晴，故作此词"，遂成千古名唱，激励后来人："莫听穿林打叶声，何妨吟啸且徐行。竹杖芒鞋轻胜马，谁怕？一蓑烟雨任平生。料峭春风吹酒醒，微冷，山头斜照却相迎。回首向来萧瑟处，归去，也无风雨也无晴。"

东坡这种高自标持的精神风范，应是人生楷模。在芸芸众生中，无论风云如何变化，世事如何无常，我们遇到所有的环境和事都是在提醒我们要保持与强化主体的人格、气质、精神、风范，抵制各种不同类型的精神下滑与价值失范，寻找或创造适合于我们生活的精神家园。苏轼的伟大在于人格形象之伟大，我们书法家、书论家应切记修炼自己的高尚人格，提高应有的道德境界、精神境界，培养应有的高尚情趣与格调。庸俗之人是写不出精美作品的，因为伟大的作品是伟大精神力量的显现，是书家自我生命的关照。庸俗同样指向精神层面，而不是指向生存环境，指向物质生活，即使身处荒野、吃糠咽菜之人，只要精神力量强大同样可以创作出艺术精品；即使身处庙堂之上、不乏山珍海味之辈，只要精神龌龊也一样难以创作出令人称赞的书法之作。书法是主体精神的外化与迹化，人的不同精神与襟怀决定了书法作品的格调，格调低俗难以审美衡量，格调高雅却不言自明。我们看历史上，王羲之是右将军、国之栋梁；颜真卿是平原太守、气节贯天

下；没有一位伟大书家是鼠目寸光之辈。书法可能是小道，但是需要相当大力的支撑，没有强大的精神内核是支撑不住书法的，仅仅依靠炫弄技巧，那是苍白而无力道的。

（四）饱学的大家风范

高贵的艺术与丰厚的学养之间是有联系的，一个人没有学问根底是很难成就艺术事业的。在书法史上，凡是能够占据一席之位的书家没有缺乏学问支撑的，因为我们的书法以及书学是建立在丰富的学识基础之上的。德国社会学家马克斯·韦伯认为"学术是通往真实艺术的道路""艺术当被提升到学问的地位；这意思主要是说，艺术家应该跻身于大学者的地位，无论在社会方面而言之，抑就其个人生命的意义言之"①。书法一定是气质、风度、学识多方面的结合。苏格拉底说"德性即知识"，书家倘若胸无点墨，那他是写不出正大气象之作品的。

人的精神世界主要表现为一个语言世界，一个人的语言世界如何在某种程度来说就是这个人如何，语言丰富的人，其精神世界可能是丰富的；语言贫瘠的人，其精神世界可能也富饶不起来。海德格尔（Martin Heidegger）和维特根斯坦（Ludwig Wittgenstein）认为"语言就是世界"。海德格尔认为，语言并不是表达世界观的工具，语言本身就是世界。维特根斯坦的语言理念则是：语言就是游戏，也是一种生活方式。马克思也认为"思维本身的要素，思想的生命表现的要素，即语言，是感性的自然

① ［德］马克斯·韦伯：《韦伯作品集（Ⅰ）·学术与政治》，钱永祥译，桂林：广西师范大学出版社，2004年版，第171—172页。

界"①。一个人的语言及其概念、范畴、命题从何而来？只能从其学问而来，从其人生实践体验中来，其实这些概念、范畴与命题也就构成了一个人的学问。如果一个人缺乏基本的概念、范畴、命题，又如何能够充分认识书法艺术本质？南宋哲学家陆九渊（1139—1193）提出"宇宙便是吾心，吾心即是宇宙"，确认了心学的内核。明朝的王阳明（1472—1529）将"心学"提到了前所未有的高度，指出"无心外之理，无心外之物"，心即是一切。其实这也在说明一个人学问如何，便会表明其"心"如何，其"理"如何，以及其所拥有的"世界"如何。所以，一位书家修学对于其修艺何等重要！苏轼在这方面为世人做出了表率，"外师造化，中得心源"。

我们常慨叹时代缺乏大师，呼唤着大师的降临。然而，知识的贬值、人才的匮乏横挡在时代面前，苏轼就显得更具有巨大魅力。书法首先是中华民族的书法，我们是否应该蠡量一下我们书家的国学底蕴有多厚及其文化视野有多宽。柏拉图也用辉煌灿烂的词句描述他所称的"爱智慧者、爱美者、诗神和爱神的顶礼者"，即"第一等人"，我们的书法与书学应以丰富的学识为基础，递进到"技道两进"，最终修成正果。

我们自觉投入了苏轼的书学，守望于苏轼的书学，目的是为了实现苏轼书学的突围。我们深知解读是"灵魂在杰作中冒险"（印象主义批评领袖法朗士语）②。面对苏轼、苏轼书法、苏轼书论，我们仍将不断地追问，在寻求苏轼书学意义之途上"可能

① 马克思:《1844年经济学哲学手稿》，中共中央马克思、恩格斯、列宁、斯大林著作编译局译，北京：人民出版社，2000年版，第90页。
② 朱光潜:《谈美》，《朱光潜全集（第2卷）》，合肥：安徽教育出版社，1996年版，第40页。

会遇到暗礁而搁浅，避免暗礁是容易的，但却永远发现不到新的大陆"。①海尼克有句话可以作为我们在苏轼新古典道路上行走的目标：

"我们仍在古老的路上跋涉，但我们找到了新路。

我们要走新路，以使我们完美。"②

① ［丹麦］格奥尔格·勃兰克斯（Gerog Brandes）：《十九世纪文学主流·第二分册·德国的浪漫派》，张道真等译，北京：人民文学出版社，1981年版，第9页。
② 刘小枫：《人类困境中的审美精神——哲人、诗人论美文选》，上海：上海知识出版社，1994年版，第76页。

主要参考文献

1.（清）阮元：《十三经注疏》，中华书局，2009 年版。

2.（唐）张彦远：《法书要录》，洪丕谟点校，上海书画出版社，1986 年版。

3.（宋）普济：《五灯会元》，苏渊雷点校，中华书局，1984 年版。

4.（宋）苏轼：《苏东坡全集》，中国书店，1986 年版。

5.（宋）苏轼：《东坡题跋》，屠友祥校注，上海远东出版社，1996 年版。

6.（元）脱脱：《宋史》，中华书局，1965 年版。

7.（明）朱棣集注：《金刚经集注》，上海古籍出版社，1984 年版。

8.（清）四库艺术丛书：《画文》《清河书画肪》《六艺之一录》《佩文斋书画谱》，上海古籍出版社，1991 年版。

9.（清）王夫之：《宋论》，中华书局，1964 年版。

10.（清）王文浩：《苏文忠公诗编注集成总案》，巴蜀书社，1985 年版。

11.（清）梁廷桔：《东坡事类》，暨南大学出版社，1992 年版。

12. 林语堂：《苏东坡传　武则天正传》，作家出版社，1997年版。

13. 王水照、朱刚：《苏轼评传》，南京大学出版社，2004年版。

14. 曾枣庄：《苏轼评传》，四川人民出版社，1981年版。

15. 洪亮：《放逐与回归——苏东坡及其同时代人》，百花洲文艺出版社，1993年版。

16. 严中其：《苏轼论文艺》，北京出版社，1985年版。

17. 李增坡：《苏轼在密州》，齐鲁书社，1995年版。

18. 曾枣庄、李凯、彭君华编：《宋文纪事》，四川大学出版社，1995年版。

19.《苏轼资料汇编》(全五册)，四川大学中文系唐宋文学研究室编，中华书局，1994年版。

20. 朱靖华：《苏东坡寓言大全诠释》，京华出版社，1998年版。

21. 陈中浙：《苏轼书画艺术与佛教》，商务印书馆，2004年版。

22. 孔凡礼：《苏轼年谱》，中华书局，1998年版。

23. 刘国君：《苏轼文艺理论研究》，南开大学出版社，1984年版。

24. 刘正成：《中国书法全集·苏轼·卷三十三》，荣宝斋，1991年版。

25.《历代书法论文选》，上海书画出版社，1979年版。

26.《历代书法论文选续编》，崔尔平点校，上海书画出版社，1993年版。

27. 朱仁夫：《中国书法史》，北京大学出版社，1992 年版。

28. 张光宾：《中华书法史》，台湾商务印书馆股份有限公司，1984 年版。

29. 冯天输：《中华文化史》，上海人民出版社，1990 年版。

30. 冯友兰：《中国哲学简史》，涂又光译，北京大学出版社，1985 年版。

31. 李醒尘：《西方美学文教程》，北京大学出版社，1994 年版。

32. 李泽厚、刘纲纪：《中国美学史》，中国社会科学出版社，1984 年版。

33. 李泽厚：《美的历程》，安徽文艺出版社，1994 年版。

34.《朱光潜美学文集》，上海文艺出版社，1989 年版。

35.《宗白华全集》，安徽教育出版社，1994 年版。

36. 陈辅国：《诸家中国美术史著选汇》，吉林美术出版社，1992 年版。

37. 丛文俊：《中国书法全集·商周金文卷》，荣宝斋，1993 年版。

38.《世界艺术百科全书选译Ⅱ》，上海人民美术出版社，1990 年版。

39. 顾吉辰：《宋代佛教文稿》，中州古籍出版社，1993 年版。

40. 葛兆光：《禅宗与中国文化》，上海人民出版社，1986 年版。

41. 王振复：《周易的美学智慧》，湖南出版社，1991 年版。

42. 刘建国、顾宝田注译：《庄子译注》，吉林文史出版社，1993 年版。

43. 朱狄：《当代西方艺术哲学》，人民美术出版社，1994年版。

44. 徐复观：《中国艺术精神》，春风文艺出版社，1987年版。

45. 华人德：《历代笔记书论汇编》，江苏教育出版社，1996年版。

46. 郑晓华：《古典书学浅探》，社会科学文献出版社，1999年版。

47. 霍然：《宋代美学思潮》，长春出版社，1997年版。

48. 程千帆、吴新雷：《两宋文学史》，上海古籍出版社，1991年版。

附录：

苏轼书法作品当下收藏一览表

	作品名称	创作时间	形式	收藏单位
1	奉喧帖	嘉祐四年（1059）	拓本	天津市艺术博物馆
2	眉阳奉候帖	嘉祐四年（1059）	拓本	天津市艺术博物馆
3	亡伯苏涣挽诗帖	治平元年（1064）	拓本	天津市艺术博物馆
4	宝月帖	治平二年（1065）	纸本	台北故宫博物院
5	自离乡帖	熙宁二年（1069）	拓本	天津市艺术博物馆
6	严寒帖	熙宁二年（1069）	拓本	天津市艺术博物馆
7	十六侄帖	熙宁二年（1069）	宋拓	天津市艺术博物馆
8	忽又岁尽帖	熙宁二年（1069）	拓本	天津市艺术博物馆
9	媳妇上问帖	熙宁二年（1069）	拓本	天津市艺术博物馆
10	走马处书帖	熙宁三年（1070）	拓本	天津市艺术博物馆
11	治平帖	熙宁三年（1070）	纸本	北京故宫博物院
12	净音院画记	熙宁三年（1070）	拓本	天津市艺术博物馆
13	临政精敏帖	熙宁三年（1070）	拓本	天津市艺术博物馆
14	求访佳婿帖	熙宁三年（1070）	拓本	天津市艺术博物馆
15	司马亲情帖	熙宁三年（1070）	拓本	天津市艺术博物馆
16	致运句太博帖	熙宁四年（1071）	纸本	台北故宫博物院
17	宦途常事帖	熙宁四年（1071）	拓本	天津市艺术博物馆
18	令子九月帖	熙宁四年（1071）	拓本	天津市艺术博物馆
19	廷平郭君帖	熙宁四年（1071）	纸本	台北故宫博物院
20	盗贼纵横帖	熙宁五年（1072）	拓本	天津市艺术博物馆
21	钱塘帖	熙宁五年（1072）	拓本	天津市艺术博物馆
22	凶岁之余帖	熙宁八年（1075）	拓本	天津市艺术博物馆
23	文与可字说	熙宁八年（1075）	拓本	天津市艺术博物馆

	作品名称	创作时间	形式	收藏单位
24	乞超然台诗帖	熙宁九年（1076）	拓本	北京市文物商店
25	问养生帖	熙宁十年（1077）	拓本	天津市艺术博物馆
26	天际乌云帖	熙宁十年（1077）	纸本	不详
27	答任师中、家汉公诗帖	熙宁十年（1077）	拓本	天津市艺术博物馆
28	洋州令子帖	熙宁十年（1077）	拓本	天津市艺术博物馆
29	水灾帖	熙宁十年（1077）	拓本	北京市文物商店
30	偃竹帖	元丰元年（1078）	拓本	北京市文物商店
31	平复帖	元丰元年（1078）	拓本	北京市文物商店
32	读孟郊诗二首帖	元丰元年（1078）	拓本	天津市艺术博物馆
33	次韵答刘泾诗帖	元丰元年（1078）	拓本	天津市艺术博物馆
34	章质夫寄崔徽真诗帖	元丰元年（1078）	拓本	天津市艺术博物馆
35	续丽人行诗帖	元丰元年（1078）	拓本	天津市艺术博物馆
36	远游庵铭	元丰元年（1078）	拓本	天津市艺术博物馆
37	表忠观碑	元丰元年（1078）	宋拓	日本东洋文库
38	兄所照知帖	元丰元年（1078）	拓本	天津市艺术博物馆
39	元神帖	元丰元年（1078）	拓本	天津市艺术博物馆
40	奠文帖	元丰元年（1078）	拓本	天津市艺术博物馆
41	黄楼帖	元丰元年（1078）	拓本	北京市文物商店
42	入冬帖	元丰元年（1078）	拓本	北京市文物商店
43	墨竹草圣帖	元丰元年（1078）	拓本	北京市文物商店
44	北游帖	元丰元年（1078）	纸本	台北故宫博物院
45	祭文与可文	元丰二年（1079）	拓本	天津市艺术博物馆
46	次韵秦太虚见戏耳聋诗帖	元丰二年（1079）	纸本	台北故宫博物院
47	梅花诗帖	约元丰三年（1080）	拓本	天津市艺术博物馆
48	定惠院月夜偶出诗稿	元丰三年（1080）	纸本	不详
49	京酒帖	元丰三年（1080）	纸本	台北故宫博物院
50	啜茶帖	元丰三年（1080）	纸本	台北故宫博物院
51	与可画竹赞帖	元丰三年（1080）	拓本	天津市艺术博物馆
52	新岁展庆帖	元丰四年（1081）	纸本	北京故宫博物院
53	佳事帖	元丰四年（1081）	拓本	北京市文物商店

	作品名称	创作时间	形式	收藏单位
54	吏部陈公诗跋	元丰四年（1081）	纸本	台北故宫博物院
55	杜甫桤木诗卷	元丰四年（1081）	纸本	日本林氏兰千山馆
56	往岐亭诗帖	元丰四年（1081）	拓本	天津市艺术博物馆
57	黄州寒食诗帖	元丰五年（1082）	纸本	台北故宫博物院
58	获见帖	元丰五年（1082）	纸本	台北故宫博物院
59	前赤壁赋卷	元丰六年（1083）	纸本	台北故宫博物院
60	天涯流落帖	元丰六年（1083）	拓本	北京市文物商店
61	羁旅帖	元丰六年（1083）	拓本	天津市艺术博物馆
62	人来得书帖	元丰四年至六年间	纸本	天津市艺术博物馆
63	徐十三帖	元丰六年（1083）	拓本	上海图书馆
64	儿子帖	元丰六年（1083）	拓本	天津市艺术博物馆
65	满庭芳词	元丰六年（1083）	纸本	不详
66	多病帖	元丰六年（1083）	拓本	北京市文物商店
67	铁牛老鼠帖	元丰六年（1083）	拓本	北京市文物商店
68	扫地帖	元丰六年（1083）	拓本	北京市文物商店
69	职事帖	元丰六年（1083）	纸本	台北故宫博物院
70	调巢生诗帖	约元丰六年（1083）	拓本	天津市艺术博物馆
71	杜甫暮归诗帖	约元丰六年（1083）	拓本	天津市艺术博物馆
72	一夜帖	约（1080—1083）	纸本	台北故宫博物院
73	覆盆子帖	约（1080—1083）	纸本	台北故宫博物院
74	归农帖	元丰六年（1083）	拓本	北京市文物商店
75	高文帖	约（1083—1084）	拓本	天津市艺术博物馆
76	送圣寿聪偈帖	约元丰七年（1084）	拓本	天津市艺术博物馆
77	满庭芳帖	元丰七年（1084）	拓本	上海图书馆
78	阳羡帖	元丰八年（1085）	纸本	旅顺博物馆
79	久留帖	元丰八年（1085）	纸本	台北故宫博物院
80	屏事帖	元丰八年（1085）	纸本	台北故宫博物院
81	离扬州帖	元丰八年（1085）	拓本	天津市艺术博物馆
82	次韵胡完夫诗帖	元丰八年（1085）	拓本	不详
83	和王明叟喜雪诗帖	元祐元年（1086）	拓本	天津市艺术博物馆
84	记子由梦中诗帖	元祐元年（1086）	纸本	台北故宫博物院
85	复归帖	元祐元年（1086）	拓本	上海图书馆
86	题王晋卿诗后	元祐元年（1086）	纸本	北京故宫博物院

	作品名称	创作时间	形式	收藏单位
87	送贾讷倅眉诗帖	元祐元年（1086）	拓本	天津市艺术博物馆
88	归安丘园帖	元祐元年（1086）	纸本	台北故宫博物院
89	别来新岁帖	元祐二年（1087）	拓本	天津市艺术博物馆
90	送杨礼先知广安军诗帖	元祐二年（1087）	拓本	天津市艺术博物馆
91	送家退翁知怀安军诗帖	元祐二年（1087）	拓本	天津市艺术博物馆
92	解职补外帖	元祐二年（1087）	拓本	天津市艺术博物馆
93	昨日先纳帖	元祐二年（1087）	拓本	天津市艺术博物馆
94	次韵三舍人诗帖	元祐二年（1087）	纸本	台北故宫博物院
95	司马温公碑赞词	元祐二年（1087）	拓本	天津市艺术博物馆
96	司马光安葬祭文	元祐二年（1087）	拓本	天津市艺术博物馆
97	送张天觉行县诗帖	元祐二年（1087）	拓本	天津市艺术博物馆
98	齐州舍利塔铭	元祐二年（1087）	拓本	不详
99	祭黄几道文	元祐二年（1087）	纸本	上海博物馆
100	与米元章札	元祐二年（1087）	拓本	上海图书馆
101	郭熙秋山平远二首诗帖	约元祐二年（1087）	拓本	天津市艺术博物馆
102	杜甫奉观岷山沱江画图诗帖	约元祐二年（1087）	拓本	天津市艺术博物馆
103	司马温公碑	元祐三年（1088）	拓本	刘奇晋藏
104	群玉堂春帖子词	元祐三年（1088）	拓本	吉林省博物馆
105	斗寒帖	元祐四年（1089）	拓本	天津市艺术博物馆
106	文字帖	元祐四年（1089）	拓本	天津市艺术博物馆
107	早来帖	元祐四年（1089）	拓本	天津市艺术博物馆
108	赵清献公碑	元祐四年（1089）	拓本	上海图书馆
109	连岁乞补外帖	元祐四年（1089）	拓本	天津市艺术博物馆
110	东武帖	元祐四年（1089）	纸本	台北故宫博物院
111	迩英帖	元祐四年（1089）	拓本	北京市文物商店
112	普照王像赞	元祐五年（1090）	拓本	上海图书馆
113	送秦少章秀才帖	元祐五年（1090）	拓本	天津市艺术博物馆
114	次辩才韵诗帖	元祐五年（1090）	纸本	台北故宫博物院
115	游虎跑泉诗帖	约元祐五年（1090）	纸本	台北王世杰藏
116	都厅题壁二首诗帖	元祐五年（1090）	拓本	天津市艺术博物馆

	作品名称	创作时间	形式	收藏单位
117	宸奎阁碑	元祐六年（1091）	拓本	日本宫内厅书陵部
118	丑石赠行诗帖	元祐六年（1091）	拓本	天津市艺术博物馆
119	跋挑耳图帖	元祐六年（1091）	绢本	南京大学图书馆
120	群玉堂上清储祥宫碑	元祐六年（1091）	拓本	吉林省博物馆
121	颍州听琴帖	约元祐六年（1091）	拓本	上海图书馆
122	菊说帖	约元祐六年（1091）	拓本	天津市艺术博物馆
123	祷雨帖	元祐六年（1091）	纸本	不详
124	醉翁亭记	元祐六年（1091）	拓本	北京大学图书馆
125	丰乐亭记	约元祐六年（1091）	拓本	上海书店藏罗振玉跋本
126	书和靖林处士诗后帖	约（1089—1091）	纸本	北京故宫博物院
127	送李孝博诗帖	元祐七年（1092）	拓本	天津市艺术博物馆
128	春中帖	约元祐七年（1092）	纸本	故宫博物院
129	夏恼帖	约元祐七年（1092）	拓本	天津市艺术博物馆
130	尊丈帖	元祐八年（1093）	纸本	台北故宫博物院
131	翠桤诗帖	元祐八年（1093）	拓本	天津市艺术博物馆
132	李太白仙诗卷	元祐八年（1093）	纸本	日本大阪市立美术馆
133	南轩梦语帖	元祐八年（1093）	纸本	台北故宫博物院
134	黄泥坂词帖	约（1086—1093）	拓本	上海图书馆
135	枳椇汤帖	约（1086—1093）	拓本	天津市艺术博物馆
136	雨中一首诗帖	约（1086—1093）	拓本	天津市艺术博物馆
137	临王右军讲堂帖	约（1086—1093）	拓本	天津市艺术博物馆
138	临桓温蜀平帖	约（1086—1093）	拓本	天津市艺术博物馆
139	子由生日诗帖	绍圣元年（1094）	拓本	天津市艺术博物馆
140	病逊帖	约（1093—1094）	拓本	天津市艺术博物馆
141	雪浪石盆铭	绍圣元年（1094）	拓本	吴子重藏
142	洞庭春色赋　中山松醪赋	绍圣元年（1094）	纸本	吉林省博物馆
143	旦夕帖	绍圣元年（1094）	拓本	天津市艺术博物馆
144	令子帖	绍圣元年（1094）	纸本	台北故宫博物院
145	出迎帖	绍圣二年（1095）	拓本	北京市文物商店
146	诵咏帖	绍圣二年（1095）	拓本	天津市艺术博物馆

	作品名称	创作时间	形式	收藏单位
147	明叟帖	约（1094—1095）	拓本	天津市艺术博物馆
148	淡面帖	绍圣二年（1095）	拓本	北京市文物商店
149	节哀帖	绍圣二年（1095）	拓本	天津市艺术博物馆
150	时走湖上帖	绍圣二年（1095）	拓本	天津市艺术博物馆
151	长至帖	绍圣二年（1095）	拓本	天津市艺术博物馆
152	法舟帖	绍圣二年（1095）	拓本	北京市文物商店
153	罗池庙诗碑	约绍圣元年以后	拓本	不详
154	子野出家帖	绍圣二年（1095）	拓本	天津市艺术博物馆
155	二疏图赞	约绍圣二年（1095）	拓本	天津市艺术博物馆
156	黄寿帖	绍圣三年（1096）	拓本	天津市艺术博物馆
157	酥梨帖	绍圣三年（1096）	拓本	北京市文物商店
158	归去来辞卷	绍圣三年（1096）	纸本	台北故宫博物院
159	致南圭使君帖	绍圣三年（1096）	纸本	台北故宫博物院
160	渡海帖	元符三年（1100）	纸本	台北故宫博物院
161	答谢民师论文帖	元符三年（1100）	纸本	上海博物馆
162	真一酒诗帖	约建中靖国元年（1101）	拓本	上海图书馆
163	万卷堂诗帖	建中靖国元年（1101）	拓本	天津市艺术博物馆
164	江上帖	建中靖国元年（1101）	纸本	台北故宫博物院
165	（传）功甫帖	熙宁四年至七年	纸本	上海藏家刘益谦收藏

（此表主要是由陈曦参考刘正成《中国书法全集·苏轼卷》所列）

荷尽已无擎雨盖　菊残犹有傲霜枝

书法的当代意义、学科属性及其教育的思考
——《艺术品》访谈录 ①

编者按：毋庸置疑，当代书法是在传统书法的基础上延展开来的。但有一点需要注意，就是作为原有的文化背景和场态已经发生巨大变化，甚至可以说是具有"革命性"的变化。因此，在当代书法的发展过程中所凸显出的各种问题与现象，或许都与书法"生态环境"的改变有关。比如书法的当代意义、范畴乃至于书法教育等都是值得当代书坛思考的重要内容。正缘于此，我们专门就上述话题对著名人文学者、书法家蔡先金博士进行了访谈，以飨读者。

一、问：蔡校长您好，很高兴能够邀请您参加这次对话访谈栏目。向您提的第一个问题是，您如何看待当代的书法创作？

答：从历史的角度看，当代书法创作是书法史的一种延续，或者反过来说，当代书法创作是书法史在当代的呈现，这种说法也恰好契合克罗齐所谓"一切历史都是当代史"的深层要义。从客观现实来看，当代书法创作就摆在那儿，是一种真实的存在，

① 刊发在《艺术品》2019 年第 5 期，第 22—29 页。采访者为中国美术学院博士生唐昆。

我们现在只能做出某种解读，至于要改变目前书法创作现状，那只能是属于"未来时"。所以，这个问题提得好，是"如何看待"，属于认识论范畴。

我们暂且将"当代的书法创作"进行分类观察。分类学是一门古老的学问，很有利于人们对于事物的认识。倘若从创作主体，也就是书家，所持的"主义"来看，大抵可以分为"左""中""右"三类。

"左派"书家倾向于传统，是保守主义者。这类书家提倡信奉书法创作传统，讲究中规中矩，最好一笔一画要做到渊源有自，其创作作品倾向于传统"书写性"的书法审美，高超者能做到"随心所欲而不逾矩"，作品精道而高古，笔墨厚重而灿然，令人肃然起敬，可谓"高山仰止，景行行止"了。这种类型书家要做到极致，方可进入化境。其理论辩护词可以借用老黑格尔的一段话，最为合适："传统并不是一尊不动的石像，而是生命洋溢的，有如一道洪流，离开它的源头愈远，它就膨胀得愈大。"

"右派"书家标榜出新，是先锋主义者。这类书家不满足于现状，尤其不愿意接受所谓"传统"条条框框束缚，敢于标新立异，做各种书法创作实验，口口声声书法是艺术，既然是艺术，就要有个性，就要像所谓"艺术"。其创作作品可谓"大破大立"，富有激情，倾向于"绘画性"的书法审美，大多具有不可复制性，其书法理论大多受到西方现代或后现代主义艺术理论影响，不甘于寂寞，善于打破世俗，善于创造。但由于这类书家有时走得过远，或肆无忌惮地践踏了书法的尊严，或目无法则地逾越了书法的边界，给人不可接受的呵佛骂祖印象，所以也往往会遭到世人的诟病。

"中派"书家属于大多数，是中庸主义者。这类书家大多具有从众心态，属于大众化书写，既不会"破法"到以至于出格的程度，也不会"守法"到极致主义的苛刻，有的甚至是处于玩票的"票友"状态，甚或最多属于超级书法爱好者行列。"中派"书者是当代书法创作的规模化群体，活跃在社会各个层面，但本质上大多倾向于左派，而看不惯所谓"右派"。

左中右三派各有各的生存空间，这倒符合"生物多样性原理"，好的生态都表现为生物多样性，否则就会出现沉寂局面。如果说左派是书法传统稳定器的话，那么中派就是所谓的书法参与的大多数，而右派则是那常常产生"鲶鱼效应"的鲶鱼。这可能就是当代书法创作场域状况，也是一种现实生态。

目前大家讨论最多的可能是对于"丑书"的看法。其实，"丑书"分两类，一类是处于大众审美层次以下的庸俗化的作品，对于这类作品应该斥之为真正的"丑书"，因为这类"丑书"带来审美污染。一类是超越一般审美层次甚至超越时代的作品，这类作品往往在考验人们的书法理解力与审美能力，而且可以引领社会审美发展水平。倘若将这类作品称之为所谓"丑书"，那么人们对于这类作品开展"审丑"就是必须的了。这时出现的"丑书"语词的使用正符合语言学中所谓"正反义合一"语言现象。钱锺书指出黑格尔曾"举'奥伏赫变'（Aufheben）为例，以相反两意融会于一字"，古汉语中的"乱"字同样是融"混乱"与"治理"两意，不足怪也。

总的来看，当代书法创作还是正常的，既符合时代发展的节奏，又遵循历史延续的规律，至于一些现象性的东西，应该透过现象看本质。但是，我总的判断是，当代书法创作仍旧是两峰之

间的谷底，或者说，是一个过渡期，我们都在等待新的"高峰"的到来。事物是波浪式发展，我们似乎又看到了新一轮曙光，从东方地平线上渐渐升起。

二、问：从您的学缘结构上看，您最早从事书法创作和学术研究，后来又涉及了出土文献与简帛研究等领域，请您谈一谈您对书法的学术研究有哪些建议呢？

答：我常说，书法就是书法，在英语翻译中，不要乱翻，就用拼音即可，就像功夫一样，不要硬套翻为"拳击"。中华民族图腾"龙"翻译成"dragon"就不甚合适。中国书法是一种特殊的视觉艺术现象，既不同于西方的绘画，也不同于西方的所谓抽象艺术，因为东方文化与西方文化表现在书法方面存在一个"隔"，比如西方人对于汉字字形以及书法章法的理解力就有问题，对于书法线条蕴含的生命力也同样是理解不了的。我们对于汉字的信仰与书法的崇拜，是其他宗教的教徒无法想象的。书法是华夏民族的一种文化现象，是整体精神生活的一部分，既影响到华夏民族的集体心理以及心智模式构建，又融入人们的一般日常生活世界。书法，既扎根于草根阶层，又生长于精英群体；朝可为田舍郎，暮可登天子堂。书法，既是传统的，至今可知也有三四千年书法史，又是当下的，鲜活得犹如刚刚盛开的花朵，还滴着透明的露珠。书法，既是现世的，芸芸众生即之温润如玉，又是来世的，碑牌墓志寄托多少哀思。所以，我们应该用整体思维或系统眼光审视与看待中国书法，不可偏废。

书法是识字人的事情，不识字的人真的就罔谈书法了。按此逻辑推理，字识得越多越有利于书法，当字识到一定程度之后，

那就是读书人了。所以，能读书、会读书是学习书法的先决条件或者说逻辑前提。黄庭坚说："三日不读书，便觉言语无味，面目可憎。"读书，当然不能死读书，也不能读死书，作学术研究是医治死读书与读死书的良方，所以学术研究有利于书法创作。

书法是文化人的事情，贩夫走卒就很难与书法结缘。书法产生于东方文化，或者说，东方文化是产生书法的褥床。文化是书法的基础，沙子上是建立不了大厦的。没有了文化，书法就会成为无源之水，无本之木。学术研究可以为书法发展提供源源不断的文化营养，令其欣欣向荣。

书法是人格的对象化。书有书格，人有人格，书格与人格是相关的，或者说，书格是人格的对象化，而人格是人文化成之结果。没有人文化成，何以为人？人文化成，就是运用文化或文明的力量化育自身与他者，令人类社会越来越走向文明，或者说，越来越超越其动物性而越来越显现其人性。人性越高，人格越好；人格越好，书格越高。学术研究是个体推进人文化成之重要力量，书者离开学术研究就等于放弃了一条完成人文化成的有效途径。

中国古人早就讲过在书法学习过程中要做到"技道两进"，如何认识技道两进，如何做到技道两进，这就需要学术研究，然后方能明白，否则只能以己昏昏，也难以使人昭昭。西方人说，知识是美德，并将人类的知识分为两类，一类是显性知识，一类是隐性知识。学术研究是修得知识的最好手段，所以不能放弃学术研究。

何为学术？学术是指人所自由进行的旨在理论上或实践上有所创新的有一定专业性的研究活动。1911年梁启超在《学与术》一文中认为："学也者，观察事物而发明其真理者也；术也者，取

所发明之真理而致诸用者也。""学者术之体，术者学之用。""学术"产品是"学者"所为。所以，开展学术研究首先要成为学习的人。学术研究方法只要正确，就有可能达到理想的彼岸。

从事书法学术研究，我认为应该处理好这样几个关系：一是博与约的关系。不博就有可能限制了眼界，甚或画地为牢；不约就可能陷入肤浅，漫漶无所适。二是中与西的关系。不中就犹如隔靴搔痒，雾里看花，自己拔着头发提高自己；不西就意味着不能睁眼看世界，闭关自守，一半蓝色文明拒之门外。其实每个人都不可能脱离中或西，成为外星人。三是传统与时代的关系。忘记传统那就意味着背叛，背叛的下场就可想而知了；脱离了时代就意味着不能与时俱进，就有可能淹没在历史的废墟中。其实，每个人都不可能脱离传统与时代，成为真空人。四是独立与预流的关系。没有了个体就失却了独立性，就缺乏学术研究个性，没有个性的研究是没有发展空间的；不预流就会脱离学术研究的主流，陈寅恪说"治学之士，得预此潮流者，谓之预流。其未得预者，谓之不入流。此古今学术之通义"。其实，每个人既要保持"独立之精神，自由之思想"，又要入潮流大势，确实是一件不容易的事情。无论如何，一个书者一旦脱离学术，脱离读书涵养，"书卷气"没有了，江湖气、市井气、村妇气却浓了。书者，当戒之。

三、问：您从事高等教育很多年，您如何看待当前的高等书法教育？

答：历史上，书法早已进入中国传统教育领域，无论是官学还是私学，也无论是国子监还是书院，书法在其中都占有重要位

置，重要的是还有科举考试制度引领作用。随着近代"西学东渐"之风骤紧，高等教育制度作为"舶来品"落户中土，由于受到各种政治思潮或政治运动的冲击，其人文学科体系遭遇反复调整。书法教育进入高等教育体系是上个世纪高考制度恢复之后的事情，是先有研究生教育，然后才有本科生教育。高等书法教育经过四十年的建设，取得了令人瞩目的成绩。但是任何事物都不可能停止发展，高等书法教育体系也需要经历一个不断完善的过程，总的来看，当前的高等书法教育体系建设仍旧未达到相当成熟之阶段，主要表现在：一是自身的学科专业地位仍旧需要进一步巩固，有的大学设在文学院，有的大学设在美术学院，有的大学设在历史学院，当然也有的大学成立了独立的书法学院。二是自身的课程体系仍旧需要进一步完善，其"核心课程"或"专业课程"的教学方案的建立需要权威的认定，培养人才的目标规格需要进一步明确。三是自身的师资力量，各个大学表现得参差不齐，有的师生比过大，严重影响教学质量。四是考生录取门槛相对较低，受到社会功利主义影响，出现严重职业化培养倾向，生源质量不能有效得到保障。这些问题的存在也是正常现象，会在未来的建设与发展过程中得到有效解决。我坚信，高等书法教育的未来前途是光明的，我们预期的建设与改革目标是能够实现的，也是一定能够实现的。

四、问：您对大学书法学专业与学科建设有哪些要求和建议呢？

答：这是一个当前重要而敏感的话题。既然提到学科与专业，那么我们应该首先弄明白何谓学科与专业。这里需要花点力气从

学理上理顺一下。

学科与专业都是外来语，但是其来源地却不同。从词源学的角度来看，学科（discipline）一词源于希腊文的教学用语 didasko（教）和拉丁文（di）disco（学）。十四世纪的乔叟时代的英文 discipline 指各门知识，尤其是医学、法律和神学这些新兴大学中的高等知识门类。此外，discipline 亦指教堂的规矩，以后指军队和学校的训练方法。因此，英文中"discipline"也蕴含着严格的训练与熏陶、纪律、规范准则与约束的含义。古汉语中已有"学科"一词，如宋孙光宪《北梦琐言》卷二："咸通中，进士皮日休进书两通：其一，请以《孟子》为学科。"此处学科当指唐宋时期科举考试的学业科目。现在中文"学科"在《辞海》中的解释为学术的分类，指一定科学领域或一门科学的分支（discipline）。由于中文中"学科"一词没有英文 discipline 的多重意义，为了凸显学科知识的规范特质，又常常将其译为"学科规训"。至此，综括学科含义有：一是学术分类，指一定科学领域或一门科学的分支。二是功能单位，是对高校人才培养、教师教学、科研业务隶属范围的相对界定。正如美国学者伯顿·克拉克在《高等教育新论》中所指出的，学科包含两种含义：一是作为知识的"学科"，二是围绕这些"学科"而建立起来的组织，即"学科绝非仅仅是一种纯粹客观知识的分门别类，而是具有社会化和建构性特征，它更代表一种学术界与知识畛域内部的组织化与社会角色分工。"

现在高等学校中"专业"一词的词源无法追溯到西方拉丁语汇，因为它是从斯拉夫语系的俄语而来，作为高校或中等学校的学业门类的专用术语译自俄语（специальность），是指依据确定的培养目标设置于高等学校或中等学校的教育基本单位或教育基

本组织形式。《教育大辞典》解释"专业"为："中国、苏联等国高等教育培养学生的各个专门领域，它是根据社会职业分工、学科分类、文化科学技术发展状况及经济建设与社会发展需要划分的。高等学校据此制定培养目标、教学计划，进行招生、教学、分配等项工作，为国家培养、输送所需的各种专门人才；学生按此进行学习，形成自己在某一专门领域的专长，为未来的职业活动做准备。"在英文中却没有一个完全对应的名称可以涵盖中文或俄文的"专业"的内涵和外延，多以 major、academic program、specialization 或 concentration 作为"专业"的翻译。这种无确定对应词（或对等词）的翻译之"语际实践"凸显了"专业"语词的特殊性。其实美国本科生对于"主修"或"专修"（major, concentration）的概念是比较淡化的，不像我们这么强。美国的本科教育是以通识教育为主，专业教育为辅，研究生才是专业教育，分得比较清楚。

现代意义上的学科其实滥觞于十七世纪的科学革命。这种由自然哲学分化而来的学科雏形最早诞生于当时的欧洲诸多皇家科学院。直到十九世纪德国柏林大学创立，这种学科格局才被引入大学。现代产业革命发生后，由于产业发展对不同专业领域专门人才的大量需求，美国大学教育不断专业化并出现了主修（major）。主修（major）这个词首先出现在 1877 年约翰·霍普金斯大学的招生目录（catalog）上。大学的主修或专修（major or concentration）被认为是本科教育的核心结构，是由某个或多个相关知识领域中的课程组成，为学生提供系统的知识学习或者研究方法的实践。《教育百科全书》中的"Academic Major"词条则指出，主修为学生提供在某个知识领域中深入的学习与研究经历并

授予相应的学位；它为个人未来的工作与前途进行准备，并且配合通识教育课程，为本科提供具有深度和广度的知识。学生在大学本科学习期间的大量时间都用于主修专业的学习上，因而它对学生的知识结构、学习方式、身份认同乃至世界观与价值观都产生重要影响。

按照克拉克的学科"第一原理"来说，学科为大学机构提供了知识生产与再生产的"生产许可证"，这就成为大学颁发学位的学理与逻辑依据。

中国原来具有自身的一套知识分类体系，即中国传统的目录学体系，由此产生古典文献学中的目录学分支，清王鸣盛认为："目录之学，学中第一紧要事。必从此问途，方能得其门而入。"中国传统的目录学体系是建立在整体思维基础之上的，不会产生西方现代学科体系背景下的难分难解的"斯诺命题"，即自然科学与人文学科之间的裂缝和差异的问题，但是在知识大发展的背景下也很难适应形势发展的需要。自从清末采行新式学堂之后，国人才逐渐引进西方的"学科"这一知识分类体系以及知识生产与再生产的组织形式，如此"学科"这个名词才进入高等教育领域。近代学术分科的观念、方法和原则是在西学翻译的过程中，逐渐传入中国并为接受的。甲午战争前夕，郑观应在《盛世危言》中主张，按照西学"分科立学"原则，将中西学术分为六科。随着近代大学的创设，学科分科体系的制度逐步确立。1896年，孙家鼐《议复开办京师大学堂折》中建议分为"十科立学"。1902年，流亡日本的梁启超主张直接仿习日本，分"七科立学"。同年8月，清政府颁布了由张百熙拟定的《钦定学堂章程》，仿日本制，共设"七科三十五目"。这是我国大学分科制度的开始，但由于有

违"中体西用"之宗旨，未能得以施行。1903年，张之洞等提出"八科分学"方案，即"八科四十三门"。1904年，清政府颁布了《高等学堂章程》等规章，标志着我国系统化大学制度和分科分类的初步形成，第一级称为"科"，科下设"门"。1910年，京师大学堂正式形成"七科立学"的分科分类体系，这标志中国近代大学学科分类体系初具规模，大体定型。因此"学科"在中国语境中是一个晚近的概念。新式学堂的建立标志着学术世代交替时代的来临，而中国近代大学学科分类体系的建立，是中国高等教育史上的一次革命性变革。民国时期延续"分科立学"，1917年，蔡元培吸收德国大学制度，摆脱日本学制，废除年级制，采用选课制，对原有的学科进行调整，废"门"改"系"。从西方移植过来的学科体制，不但主宰了二十世纪学术发展的主要形式，同时也彻底摧毁了我们对传统知识结构的认知，比如我们现在往往自觉或不自觉地就会以"学科"的角度来理解史学这门古老的"学问"，透过新式教育的推广，这种以知识性质作为分类标准的学科概念，非但正式成为近代教育体制中分门画界的主要依据，同时也构成了二十世纪学术发展的基本架构。

我国高等学校在新中国成立后学习苏联，确立"专才"教育思想，开始按照所谓"专业"来培养人才，人们便称这种培养方式为"专业教育"，曾经实行的学分制、选课制、淘汰制等制度均被取消。1952年院系调整后实行的大学教学制度改革是以专业设置为中心而展开的，同时实行了学年制。在管理层次上，在原学校、学院、系设置上全面取消学院制，由校、院、系三级管理改为校、系两级，系为行政管理单位，在系下设置专业，专业为教学核心单位，按专业招生。中国大学的专业的概念由苏联引入，

实际的专业设置也是按照苏联大学的模式进行的，1954年7月高等教育部开始制定专业目录工作，同年11月《高等学校专业目录分类设置（方案）》问世，257种专业可分为：一是以产品作为设置依据的专业；二是以职业作为设置依据的专业；三是以学科作为设置依据的专业。到1982年，全国高校设置的专业已达到1343种。经过近半个多世纪中国大学的实践，"专业"于是成为中国高等教育的一个本土概念。

"学科"概念引入中土之后，新式学堂得以建立，结果就冲垮了中国原有的传统目录学体系。然后，1901年废除书院制，1905年满清宣布废除科举制，最终导致"学科体系"替换"传统目录学体系"以及"学堂制"替换"书院制"。书院制与科举制是相互对应的，学科制与新式学堂制度是互为依存的。从教育史角度来看，如果说1905年废除科举就预示着满清覆灭的话，那么这也可以说满清覆灭是"学科"催生之结果。在学科制度体系下，新式学堂实行的是学分制、选修制、弹性学制，配套的是学术自由与学习自由精神。所以说，中国近代大学学科分类体系的建立，是中国高等教育史上的一次革命性变革。在政治历史语境下，"学科"其实是一个隐形的具有核爆力的革命性语汇。"专业"概念的政治性影响力同样也是毫不逊色。1952年从苏联引入之后，迅速替代"学科"，一统天下。在政治学语境下，"专业"配套的是苏联的社会主义制度，实行的是计划经济。所以，"专业"具有很强的计划性，专业设置需要中央制定与审批，实行的是固定的学年制，培养的是具有螺丝钉精神的专门人才。经过近半个多世纪中国大学的实践，"专业"成为中国高等教育的一个本土概念，几乎没有人认为这是外来词，在中国这是社会政治制度的产物。当

下"学科"与"专业"共同协作定义中国高等教育，但并非平分秋色。

现在讨论书法专业与书法学科问题，未为晚矣。总的来说，（1）书法专业是由于社会分工需要而设置；书法学科是因为书法学术知识体系分类需要而设置。（2）书法专业侧重于就业导向，适应社会岗位需要；书法学科侧重于书法知识生产和探索，服务于人类知识体系增长。（3）书法专业是由书法技能和书法相关的知识组成一套课程体系及其组织架构；书法学科是由书法知识分类及其组织架构组成。作为培养本科生的书法专业已经列上教育部本科教育专业目录，得到了官方权威认可，现在只是讨论如何将书法专业建设好的问题，不存在其合法性讨论问题。但是在学科设置上就不一样了，这里还存在一个其学科地位提升的合法性问题。其实，高校早已开始培养书法学领域的硕士生与博士生，也就是说，在学科设置上没有也不可能阻滞书法学的研究生培养，只是作为二级学科设置在某个一级学科之下。现在高等书法教育界呼吁将书法学列为一级学科，然后下面可以自由设置二级学科，这种具有本位主义色彩的力量迟迟得不到官方的权威认可，当然也就难以列入研究生教育一级学科目录。客观分析一下，书法学是否足够支撑起作为一个一级学科，从知识分类角度来看，就看其能否分出足够多的有质量的二级学科；从社会需求来说，就看其各个二级学科所需要的人才的质量与数量。目前看来，这两个方面支撑书法学作为一级学科应该是没有问题的。现在，是否能够将其设置为一级学科，取决于人们对于书法学的态度，这正符合那句常话："态度决定一切。"我个人的态度是，作为一个具有中国特色的书法学科，列为一级学科，也未尝不可。

五、您觉得高校的书法专业教师都应该具备哪些条件和素养？

答：历史上各个阶段，世界上各个国家，对于教师的要求都是比较高的，有的甚至到了苛刻的地步，比如美国的"非升即走""不发表便消失"的制度设置。这些要求重要表现在"人师"与"经师"的双重标准，即"学高为师，身正为范"。但是，前几年《清华大学教育研究》杂志发表一篇实证性文章最后得出的结论令人触目惊心：中国大学教师普遍处于前职业状态。无论其结论是否正确，但是都应该值得我们警醒，当然我们也应该持有"有则改之，无则加勉"之态度。我曾经向聊城大学教师发出"七个倡议"：一是永远保持一颗大爱之心；二是永远将学术作为个人的一种志业；三是永远把上好每节课作为自己的第一要务；四是永远把服务社会视作自身应该履行的一项义务；五是永远把参与国际交流与合作视作一种机会；六是永远把大学教师作为第一身份；七是永远视欣赏艺术作为一种人生境界追求。

谈到对于高校的书法专业教师都应该具备的条件和素养，应该比一般教师要求还要高一些。除了"人师"和"经师"要求外，还应该加上"学问家"和"艺术家"两项要求，这样加起来就是"两师"与"两家"要求。

六、您经常提到国际化办学，那么高校书法有必要对接国际的高等教育吗？

答：文明发展到今天，人类已经进入全球化时代，全球化趋势是不可逆转的。当代德国社会学家贝克（Ulrich Beck）指出了

"全球化"趋势的效应主要表现在两方面：第一是所谓"解民族化"，第二是"解疆域化"，而这些效应都是在"全球化"与"本土化"的激荡中产生与发酵。历史上的中华民族对于天下都是有文化奉献的，泽被世界人们，比如丝绸文化、茶文化以及古代四大发明。在全球化过程中，中华民族也应该为人类文化建设作出新的贡献，只有民族的才可能是世界的，书法是民族文化的典型，应该馈赠给人类，馈赠给全球，这也是一种文化担当行为。中国汉办现在全球开设了近600所孔子学院，几千个孔子学堂，越来越多的国家将汉语教育列为他们的第二语言教育科目。在此种形势下，书法教育应该走出国门，可谓形势喜人，形势逼人啊！

在世界文化领域，每个文化项目首先都是产生于"本土"，而后走向世界的，比如日本的"跆拳道"，西方的"歌剧"，不一而足。我们高校在国外开设汉语专业，外国高校也在纷纷开设汉语专业，我们书法教育对接国际高等教育还有问题吗？自家的东西一定要拿出来同世界人们一起分享，共同促进人类的进步与发展，又何乐而不为呢？其实，有许多高校的书法教育早已走出国门，走向世界了，期望中国高校的书法教育在未来走出国门的更多，在走向世界过程中共享人类文明！同时也为构建人类命运共同体做出书法教育人应有的贡献！

东壁图书府　两园翰墨林

书家书法风格平议 [①]

　　无论从书家还是从书法批评来说，风格不是可有可无之事，因为它不仅是评骘书法作品之准绳，而且亦是所有书家终身追求之目标。其实，对于书者来说，风格犹如险胜之地，人迹罕至，既至，则修成正果；对于品鉴者来说，风格又犹如林下之风，不可多得，得之，则幸运之至。是故，书家个体书法风格应该成为书法批评之重要内容。

一、风格概念及其价值意义

　　在语言畛域，风格不是书法批评的专用术语，可广泛用于多种语境。风格一词，晋时已出现，如《抱朴子》云"其体望高亮，风格方整，接见之者皆肃然"，此处指人的风度品格。南朝时，古人常用于评鉴艺术，如南朝梁刘勰《文心雕龙·议对》云"亦各有美，风格存焉"，此处移指文章的风范格局。后人就将风格用作艺术的品评用语。清袁枚《随园诗话补遗》卷五云"金陵有二诗人：一蔡芷衫，一燕山南。蔡专主风格浑古，燕专尚心思雕刻"。

① 刊发于《长林丰草——庆祝丛文俊先生七十寿辰论文集（下）》，北京杏坛美术馆 2018 年荣誉出品。

我们现在运用的风格概念界定艺术家在创作作品中所表现出的独特的、有意义的、有趣味的、相对稳定的格调与风范。一般没有趣味的、低层次的、低境界的调调，应该排除在风格范畴之外。一般的艺术特色、不稳定的格调、代表性的作品、偶尔出现的十分突出的创作作品等都不能称之为风格。一位书写者终生没有形成自己的风格，亦是常见之事，如写经体的抄手，馆阁体的举子，就不可能形成自己的风格。

在西方艺术批评领域，风格一词自有其来历。罗马时期西塞罗（Marcus Tullius Cicero，前106—前43年）的著作中，该词演化为书体、文体之意，表示以文字表达思想的某种特定方式。布洛赫（Oscar Bloch，1847—1926）和沃特堡（Wartburg）曾对"风格"一词作词源性考证：

> 1548年的作为"个人思想表达方式"的"风格"，是17世纪工艺美术领域现代意义衍生的源头。风格一词借于拉丁词 stilus，也可写成 stylus，法文 style 便源于此。有人以为它与希腊词 stylos（柱体）同源，其实不然；然后于1380年被借入，意为"简笔"。……在1280年前后，作为借词，风格的词形是 stile 和 estile，意为司法上的"处理方式"，这便是其"工艺"外延的来由。……后来，风格在15世纪被赋予了"战斗方式"的意义，在17世纪又有了"（一般）行为方式"的含义。这一用法至今残留在某些习语中……"风格学"一词则是1872年对德语 stylistik 的借用。①

① ［法］安托万·孔帕尼翁：《理论的幽灵：文学与常识》，吴泓缈、汪捷宇译，南京：南京大学出版社，2017年版，第158页。

无论是法语 style、意大利语 stile 还是西班牙语 estilo，都是源于拉丁语 stilus（或 stylus），通过其内涵与外延演化，然后具有了今义。中外艺术家都十分重视个人风格的形成。

现在我们使用"风格"一词，尤其在艺术语境中，中外词义既相互联系又相互贯通。我们如何理解我们所谓"书法风格"及其价值意义呢？这是我们现在探讨的关键所在。

（一）风格是一种程式化体系

书家的风格一定内含一种自我构建的、具有创造性的、富有审美价值的一套程式化体系。中国许多传统艺术形式大都具有一套"程式"，无论是戏曲还是国画，皆是如此。但是书家个人风格的"程式"是在原有书法所谓"公共程式"或曰"基础程式"基础上一种相对固定的"个人程式"，既包括书家个人的审美情趣与价值判断，又表现出个人的笔法、墨法、章法，及其线条形式。

（二）风格是一种差异化存在

书家一旦形成自己的风格，一定是同其他类型的风格是有所区分的，否则最多是处于一种高级模仿状态，所以风格是很难创造出来的。我们许多书法学习者一生只是处于一种模仿状态，而不是创造状态，临摹碑帖的作品仅是"形似"而非"神似"。其实当我们书写的书法作品不能传达出自己的一点点的"想法"的时候，要么其艺术灵魂就被碑帖"摄制"住了，不能动弹，要么其原本就没有找到自己的艺术灵魂所在，艺术灵魂可能还在流浪中，不知所归。在此种情况下，书者既不能形成自己的风格，也无所

谓艺术差异化可言。

（三）风格是一种高级审美形式

西方文艺批评理论将风格分为三种类型："朴素风格""中平风格""高雅风格"，这并不太适应于中国书法风格的品评。书法的最低状态就是"字迹"，每个人只要一写字就会有"字迹"，而且司法系统的字迹鉴定人就会作出字迹鉴定，显然并不是每一种字迹都能称之为书法作品，否则每个人都是书家了。但是只有"高雅风格"方可赢得世人的认可，而无所谓"朴素"与"中平"之说。这就是中国书法的特性，所以人们称中国书法是艺术之极致，即"艺术中的艺术"，不允许一般的所谓"字迹"混入其中，纵使是名人学者。

（四）风格是一种艺术的表征

风格，作为书法作品来说，它是客观的；但是作为书家的个性投影来说，它又是主观的。由此看来，风格是书家的"本质力量"的一种艺术表征，从语言学来说，可以谓之为书法线条语言；从符号学来说，也可以谓之为书法艺术符号。既然是一种"表征"，那就存在一个书法作品的质量问题。表现在艺术市场上，风格就具有了商品价值：确认一个风格，就等于确认了一个价格。一幅书法作品，如果仅仅归属于某个流派，而不是在某位书法大家的名下，它就几乎失掉了所有的价值，反之亦然。一位书家形成了自己的风格，也就意味着他在艺术界、艺术市场直至艺术史中获得了属于自己的一块"领地"，其他人只能进去观光，而无法跑马圈地，否则就是伪劣的入侵者。

（五）风格是书法家自创的隐性知识

人类知识可分为显性知识与隐性知识，这一分类法是英国哲学家迈克尔·波兰尼于 1958 年在其《个体知识：朝向后批判哲学》一书中提出的 ①，并描述了这两类知识的不同特征。显性知识是可以通过学习、模仿、记忆而获得，隐性知识是一种只可意会不可言传的知识，是一种经常使用却不能通过语言文字符号予以清晰表达或直接传递的知识，往往这些才是知识和本领的"真谛"所在。书法家在书写拥有自己书法风格作品的时候，书法家是很难用语言传达出自己创作的全部心得及其"诀窍"，这"不可言说"的部分恰恰就是关键的隐性知识，是书法家自己创造的新知识，或许包括书法技巧、修炼的心性，只有当书家创立了自己的一整套隐性知识体系之后方才可以形成自己的风格，创造新知识尤其是隐性知识确实是一件难以实现的事情。所以，书家的风格是书家个人的隐性知识体系，难以传授。

（六）风格是一种时代或后世接受的文化

书家风格，也可以说是书家创造的一种文化，并被书家所在的时代或书家之后的历史所接受。夏皮罗认为"'风格'在个人艺术或流派艺术中意味着形式的恒定——有时指元素、品位和表达的恒定"，风格"是文化一致性的可以感知的符号"。② 当书家的书法风格被当时社会主流认可的时候，其实这本身也是一种文化现

① 参阅［英］迈克尔·波兰尼：《个体知识：朝向后批判哲学》，徐陶译，上海：上海人民出版社，2017 年版。
② ［法］安托万·孔帕尼翁：《理论的幽灵：文学与常识》，吴泓缈、汪捷宇译，南京：南京大学出版社，2017 年版，第 163 页。

象，即书家的风格在某种程度上引领了这个时代的书法文化的发展；当书家的书法风格没有被当时的社会认可却被后世认可的情况下，说明这位书家的风格与当时的文化发生了冲突或其创造的文化太过超前而不被接受；当书家的所谓"风格"仅仅一时为当时社会接受而却被历史淘汰，说明这位书家的"风格"可能是一种"伪风格"，或者是一种落后的庸俗文化代表，仅仅是迎合了时俗需要，这种情况往往与炒作相关，无论是来自官方还是某个群体，仅仅是某种"意志"的产物，而不符合艺术发展逻辑。

我们从程式化、差异化、审美、表征、隐性知识、文化等角度，分析了书法风格的价值及其对于书家的重要意义，值得当下书法界人士思考与重视。在没有风格的年代，就不会有书法艺术的繁荣；缺乏了风格，时代往往也就会滑入平庸的泥淖。创造风格，欣赏风格，理解风格，既是书家使然，也是时代需要。

二、书家"本质力量对象化"的书法风格形成机理

书法风格形成的机理，简单来说，就是书家"本质力量对象化"过程，即通过书法技法的手段将书家自身的"本质力量"对象化为书法作品的形式。著名哲学家维特根斯坦认为，风格，作为"一个词的意义就是它在语言中的使用"，"而一个名称的意义有时是通过指向它的承担者来说明的"。① 书法风格的"承担者"就当然指向书法作品，别无他者。而书法作品是由书家所创作的，最终决定书法风格的是书家个人，亦别无他者。维特根斯

① ［奥］维特根斯坦：《哲学研究》，李步楼译，北京：商务印书馆，1996年版，第31页。

坦曾经针对绘画还提出这样的问题："即使是我们的绘画风格，难道也是任意的吗？我们能随意选择一种风格吗？它只是一个讨人喜欢和丑陋的问题吗？"① 我们针对书法风格，可以做出这样的回答：书法风格不是书家能够"任意"拥有不同的风格，因为从理论上说，一位书家一辈子只能形成一种成熟的风格，而且风格一旦形成，一般是不会轻易地改变的，最多出现一些"微调"而已。历史上，大量书家的书法风格始终保持一致也说明这一道理。书家亦不能随意选择一种风格，因为书家的"本质力量"是一定的，是不可以随意选择的，而风格是书家"本质力量"对象化的结果。书法风格不是一个讨人喜欢和丑陋的问题，而必须是一个高雅的审美格调与范式，否则就不能称之为书法风格，也就是说，书法风格不是书法作品类型，不同的作品确实存在一个讨人喜欢和丑陋的问题，书法风格不会为了所谓"讨人喜欢"而形成，更不会呈现出"丑陋"现象。凡是那种为了"讨人喜欢"而写出的作品，都不是已经形成书法风格的书家"本质力量对象化"的呈现，而是迎合某种口味的"异化"而已，比如书法史上的所谓"馆阁体""台阁体"都在抹杀书家的个性，迎合科举制度等官方的审美"口味"，就不可能形成真正的书家个人的书法风格，其书法作品亦不可能呈现出具有代表性的独特面貌。

（一）"本质力量对象化"的理解

马克思在他的早期著作《1844年经济哲学手稿》中最早提出了"美是人的本质力量对象化"的命题。也有人提出，人的本

① ［奥］维特根斯坦：《哲学研究》，李步楼译，北京：商务印书馆，1996年版，第352页。

质力量对象化并不是都会产生美，但是，尽管如此，我们也无法否定艺术作品是"人的本质力量对象化"这个事实，至于有的个体"本质力量"对象化后产生"丑陋"，那应该另当别论。也有人会提出，大自然是很美的，并不需要"人的本质力量对象化"，其实非也。大自然到底美不美，那是人的审美的结果，最终也是另一种形式的"人的本质力量对象化"之结果，表现出其他动物所不具有的自由自觉活动的类本质力量。王阳明有一个"山中观花"之说，"你未看此花时，此花与汝心同归于寂，你来看此花时，则此花颜色一时明白起来"[①]。此说虽然太为主观，但是也可说明一些问题，起码是与"自然的人化"一说相关联。著名哲学家怀特海说："在风格之上，在知识之上，还有一种东西，一种模糊的东西，就像主宰希腊众神的命运一样。这种东西就是力。风格是由力形成的，是对力的约束。因而，实现想要目标所需的那种力毕竟是根本的。"[②]这种力只能来自人的本质力量，不可能来源于其他方面。

何为人的本质？自古至今，人们对于人的本质的认识五花八门，但只有马克思主义对人本质的认识是科学和合理的。恩格斯在《劳动在从猿到人转变过程中的作用》一文中从自然性的角度出发，认为人是自由自觉的劳动主体。马克思则在《关于费尔巴哈的提纲》一文中从社会性的角度出发，指出人既不是生物学意义上的自然人，也不是费尔巴哈口中的抽象物，而是在社会历史的进程中形成的一切社会关系的总和。马恩所说的内容是统一的，

① 王阳明：《王阳明全集》，上海：上海古籍出版社，1992 年版，第 108 页。
② ［英］A.N. 怀特海：《教育与科学理性的功能》，黄铭译，郑州：大象出版社，2010 年版，第 16 页。

因为人类有目的有意识的活动是在一定的社会实践和一定的社会关系下进行的。所以，马克思主义关于人的本质有两种表述："自由自觉的活动"和"社会关系的总和"。前者强调人与其他物种区别的类特性，后者提供人与人区别的根据；前者侧重动态分析，后者侧重静态分析。从个体来说，人的本质的形成既是社会的产物，也是个人修行的结果，更是人与社会互动的体现。无论人是在欣赏外在美还是创造美的事物，都无非是人的本质力量的对象化。

何为"对象化"？人是对象性存在物，是人以实际的、感性的对象作为他存在的确证，作为他生命表现的确证。对象化是人之为人的必要手段和重要途径，是人塑造自身和发展自身的途径，是人通过对象体验自身生命力量与人的活泼、完整的生命逐渐展现的过程，是人的本质力量的见证。否则，人就不能以现实的方式肯定自己相应的本质力量。所以，"一方面为了使人的感觉成为人的，另一方面为了创造同人的本质和自然界的全部丰富性相适应的人的感觉，无论从理论方面还是从实践方面来说，人的本质的对象化都是必要的"。①

人的本质力量对象化与书法审美到底存在怎样的关系？美存在的前提是直观到的形象，而不是抽象存在的所谓"理念"，这是审美的客体方面，也是人审美的对象性存在；作为审美主体的人，则因为超越了物质功利的束缚，在审美对象中感受到自我生命的力量，而不由自主地产生情感的愉悦，这也是人本质力量对象化的一种形态。美和美感是同一现象的两个方面，"对象如何对他来

① 马克思：《1844年经济学哲学手稿》，中共中央编译局译，北京：人民出版社，2000年，第88页。

说成为他的对象，这取决于对象的性质以及与之相适应的本质力量的性质。"[1]

（二）书法风格"对象化"的过程分析

书法风格，其实就是书家人格在宣纸上的投影，而人格就是人的本质力量的集中体现。傅山在《字训》中道出了书家"本质力量对象化"之道理："吾极知书法佳境，第始欲如此而不得如此者，心手纸笔，主客互有乘左之故也。期于如此而能如此者，工也。不期如此而能如此者，天也。一行有一行之天，一字有一字之天，神至而笔至，天也；笔不至而神至，天也。至与不至，莫非天也。吾复何言，盖难言之。"其实傅山的"天"就是指向书家"本质力量"完全而顺利地"对象化"。"对象化"是一种通过作品表达审美的实践活动。从书法艺术审美角度来看，人的本质力量对象化过程可表现在两个方面：

一是审美主体在书法审美的时候，主体通过书法作品这个对象确认了自己的本质力量存在状态。此时由于欣赏主体的本质力量不同，对于眼前作品的审美评判结果也就不同了。当欣赏主体的本质力量中格调很低或被遮蔽的时候，主体可能会出现"目不识货"的问题，美的也可能当作丑的，丑的又有可能当作美的，即美丑颠倒了。所以书法作品的欣赏过程就是人的本质力量打开的过程，也是通过作品确认自己本质力量的过程，更是表现出主体本质中审美力量的过程。

二是在书法创作过程中，也是人的本质力量对象化的过程，

[1] 马克思：《1844年经济学哲学手稿》，中共中央编译局译，北京：人民出版社，2000年，第86页。

即通过书法线条来表现创作者的本质力量，所以古人就有"书如其人"的说法。书家在创作作品的时候，个体的本质力量通过作品作为对象化呈现。书家每一次创作的理想状态也就是要将自己的本质力量完全实现所谓"对象化"，倘若没有完全实现这种所谓"对象化"，那么书家就没有满意地通过作品表达自己的本质力量，结果对于自己的作品也就不会满意。书家一生追求的理想目标就是增强自己的本质力量，同时尽力令其完全"对象化"为作品，即苏轼追求的所谓"技道两进"。庾肩吾《书品》云："疑神化之所为，非人世之所学。惟张有道、钟元常、王右军其人也。张工夫第一，天然次之，衣帛先书，称为草圣；钟天然第一，功夫次之，妙尽许昌之碑，穷极邺下之牍；王工夫不及张，天然过之。天然不及钟，工夫过之。"这也是对于"对象化"的过程评价，"天然"指的是"本质力量"，而"功夫"是指习得的书法技法。当书者自己的"本质力量"不足以支撑起一种"风格"形成的时候，即使已经完全实现"对象化"了，即自己的技法已经足够表达出自己的审美理想，书法风格照样形成不了，因为自己的"本质力量"有问题或不足，"本质力量"中蕴含着审美力、思想力、情感力和意志力等。

作品是人的本质力量对象化的产物，这不仅是人的本质力量的确证，同时还是人发展自身的需要。具有风格的书法作品不是书者一时书写技法的固定表现，而是其本质力量的凝结。当书家的本质力量强大到足以支撑其形成书法风格并通过作品的形式稳定呈现的时候，书家便拥有了自己的风格，并获得了书法家之"正名"。历史上人们产生许多书法作品，不计其数，有些能够长期存在，有些则转瞬即逝，能否获得风格的强化、支持和确定是

其久暂的直接原因。在这个意义上来说，表现出书家风格的作品是书家本质力量对象化的结果，是书家创造一种新的艺术存在的证明，而不是重复生产已经存在的东西。概言之，书法风格之于书家，犹如范畴之于人的思想。没有范畴，思想的对象无法寄托，所谓思想的内容可能只是缺乏逻辑的一堆杂乱无章的思维活动，不可能产生系统的理论。没有风格，作品的审美既可能是低端的，也可能是杂乱的，不可能支撑起一位书家之名。

（三）书法风格特征的解释

1. 作品的独特内容与形式的统一

书法风格是书法作品的独特内容与形式的统一。书法作品的内容主要表现在书法线条的质量，既包含自然的书写呈现又具有人文力道的书写表达，重要的是人本质力量对象化的产物，也是由人的本质力量所决定的。书法作品的形式主要表现在字法（结构）、墨法与章法。书法家由于各自的生活经历、思想观念、艺术素养、情感倾向、个性特征、审美理想的不同，必然会在书法创作中自觉或不自觉地形成相对稳定性和显著特征的创作个性。当书家本质力量扭曲，或主观任意地表现某种所谓"别出心裁"，就必然导致矫揉造作，虚假肤浅。真正具有独创风格的书法作品能够产生巨大的艺术感染力，从而成功地实现书家个人本质力量与他者之间真正的交流。

2. 作品的多样化与同一性的统一

风格不同于一般的艺术特色或创作个性，它是通过艺术品表现出来的相对稳定、更为内在和深刻、从而更为本质地反映书家个人本质力量的对象化艺术语言体系。书法家在同一风格下，其

作品也会表现出多样化；由于作品这种多样化，反过来又显示出其风格的一致性。所谓一致，是多样性的一致，是异中之同；所谓多样，则是一致中的多样，是同中之异。人是社会历史的人，不是抽象的人。社会历史的人是实践的人。实践是解开作品多样性奥秘的钥匙。书家个人的每次创作实践都会受到外界环境的影响，而现实世界本身具有无限丰富的多样性，所以书家创作的作品就会呈现出多样性，若按照古希腊哲学家赫拉克利特的"人不能两次踏进同一条河流"的理论来说，书家也不可能出现两幅完全一模一样的作品。书家个人"本质力量"在不同境况下也会有所变化，其技法发挥水平也会出现不同，这都决定了书家作品的多样化。也就是这种多样化，才能保持书家不断地创作，否则其创作就没有任何意义，而只能沦为"复印机"层次了。所以，书家在整体上呈现出占主导地位的风格同一性之外，其作品的多样化就极大地促进了艺术的繁荣和发展。当然，作品的多样化与风格的一致性是相互联系与相互渗透的，呈现出错综复杂的现象。

3. 风格的稳定性和变动性的统一

书家的风格一旦形成就具有某种相对稳定性，这是由书家的本质力量中的性格、禀赋、气质等决定的，因为人的本性是难移的，而风格一词在拉丁语词源义上表达的就是"习性"。风格的一致性是与风格的稳定性相联系的；变动性主要是指风格的完善过程及风格受到创作环境的影响，即由于书家的本质力量不断增强并向书法作品逐渐展开呈现出一个过程，书家作品就显出阶段性特征；由于创作时具体的客观环境和主观心境的不同，作品风格在相对稳定的情况下也会有所变化。也就是说，作品的多样性又是与风格的变动性相关联的。在书法史上，人们常常把风格相近

的书家，放在一起称为流派，比流派风格范围更大的是时代风格（或称历史风格），无论流派风格还是时代风格，都是对于风格一词适用的泛化，归根结底都要由书家的个人风格来体现。实质上，从主体本质力量对象化角度来说，只有个体书家的风格，不存在群体的风格，即使群体书家表现出某种共同的特性，如时代风貌，那也不是一种风格；一旦风格雷同，那肯定其中就存在风格模仿问题。所以，对书家个人风格的研究是书法风格理论的核心。

三、从"字迹"到风格：书家风格形成的逻辑前提

书家书法风格就是创作个性的自然流露和具体表现。书家对于书法风格的形成要具有两大条件：一是书家具有强大的本质力量；二是书家能够将这种力量很好地对象化。前者是需要书家个人不断地壮大这种本质力量，可称为"修道"，康有为云"书虽小技，其精者亦通于道焉"；后者需要书家练就这种"对象化"的功夫，可称为"练技"；"修道"是本，"练技"是用，可谓道本技用，对于书家来说当然应该提倡"技道两进"。为了实现这个"技道两进"的目标，现谈如下几个方面。

（一）书家的知识储备

书法是以汉字为书写载体的，脱离汉字的再好的书写，都不能称为书法作品，但不妨碍称其为抽象艺术。所以，书家第一要求应该是"识字"，这个要求不为过。如果总是写错字，那就成了"天书"，就不应该归属书法了。书法起源于有知识有文化的人的书写，如果没有知识的人写字，如仅仅会个人签名，那可称为

"字迹"，不能上升到书法层面，至于书家再采用这种"字迹"作为创作材料再次创作，那可另当别论。所以，书家应该具备一定的知识储备，应该是"读书人"，因为知识的增长可以为增强书家本质力量提供远见卓识等支撑作用，凡是不注重阅读的书者注定是走不远的，甚至会出现"滑坡"现象。苏轼云："作字之法，识浅、见狭、学不足，三者终不能尽妙。我则心、目、手俱得矣。"黄庭坚云："士大夫三日不读书，则义理不交于胸中，对镜觉面目可憎，向人亦语言无味。"苏格拉底说"知识即德行"。怀特海认为："风格，在其最完美的意义上，是受教育者最后获得的东西；它也是最有用的东西。""既然风格是专家独享的特权，那么，有谁听说过业余画家的风格？有谁听我说过业余诗人的风格？风格总是专业学习的产物，是专业化对文化的特殊贡献。"① 这大抵都可说明知识尤其是专业知识对于书家书法风格形成的意义。

（二）书家的审美境界

法国作家布封（Buffon）有一句名言："风格即其人。"黑格尔认为："风格在这里一般指的是个别艺术家在表现方式和笔调曲折等方面完全见出他的人格的一些特点。"② 刘勰《文心雕龙·体性》云："才有庸俊，气有刚柔，学有浅深，习有雅郑，并情性所铄，陶染所凝，是以笔区云谲，文苑波诡者矣。故辞理庸俊，莫能翻其才；风趣刚柔，宁或改其气；事义浅深，未闻乖其学；体式雅郑，鲜有反其习：各师成心，其异如面。"这里都是强调书

① ［英］A.N.怀特海：《教育与科学理性的功能》，黄铭译，郑州：大象出版社，2010年版，第16页。
② ［德］黑格尔：《美学（第一卷）》，朱光潜译，北京：商务印书馆，1996年第2版，第372页。

家形成艺术风格的主观条件。在主观条件方面，书者最难的是提高审美境界，不同境界的人就会有不同的审美眼光，普鲁斯特说："风格之于作家正如色彩之于画匠，它不是一个技巧问题，而是一个眼光问题。"① 不同的境界书家在创作中就会产生不同的意境。冯友兰将人生境界划分为四个等级：自然境界，功利境界，道德境界，天地境界，书家当然应该追求天地境界："人了解到超乎社会整体之上，还有一个更大的整体，即宇宙。……有这种觉解，他就为宇宙的利益而做各种事。他了解他所做的事的意义，自觉他正在做他所做的事。天地境界有超道德价值。"②《五灯会元》卷十七记载唐代禅宗大师青原惟信言参禅有三重境界："老僧三十年前未参禅时，见山是山，见水是水。及至后来，亲见知识，有个入处，见山不是山，见水不是水。而今得个休歇处，依前见山只是山，见水只是水。"风格的本质在于书家对审美独特鲜明的表现，所有书家当然应该追求最高境界，方可形成最高风格。

（三）书家的内在涵养

怀特海说："风格是心灵的最终品德。"③ 书法美的本质问题是书家的内心世界。内在涵养是书家的"内力"，表现出书家的艺术个性。凡是不注重内在修养的书者，其内在本质力量会渐渐丧失，然后出现"动力"匮乏现象。唐人柳公权曰："心正则笔正。"

① ［法］安托万·孔帕尼翁：《理论的幽灵：文学与常识》，吴泓缈、汪捷宇译，南京：南京大学出版社，2017年版，第161页。
② 冯友兰：《中国哲学简史》，涂又光译，北京：北京大学出版社，1985年版，第378页。
③ ［英］A.N.怀特海：《教育与科学理性的功能》，黄铭译，郑州：大象出版社，2010年版，第16页。

宋人苏东坡云："古人论书，兼论其人生平；苟非其人，虽工不贵。""书有工拙，而君子小人之心，不可乱也。"明人项穆《书法雅言》云："论书如论相，观书如观人。"清人傅山云："作字先作人，人奇字自古。"清人朱和羹《临池心解》云："书学不过一技耳，然立品是第一关头……故以道德、事功、文章、风节著者，代不乏人，论者慕其人，益重其书，书、人遂并不朽于千古。"清人刘熙载《艺概》云："书，如也，如其学，如其才，如其志，总之曰如其人而已。"把"立品"作为学书之本，前人明训，不可不察。人品与技艺并重，人品既高，笔自不同；人品不高，纵技艺精绝，亦终不贵。书法艺术是一种饱含人文精神的艺术，学识胸次才是构成书家真正的立身之本。欧阳修称"颜真卿忠义出于天性，故其字画刚劲独立，挺然奇伟，有似其为人"；虞世南其言也寡，字亦虚静谦和，蕴藉隽永。苏轼性情旷达，其书纵墨驰骋，挥洒意趣。中国书法不仅仅是对书写的形式美的审美要求，重要的是对书家内在的"本质力量对象化"的要求是一个主要的准则。

（四）书家娴熟的技法

书家在创作的时候，追求的是心手双畅，即使其"本质力量"足够强大，但没有"对象化"的手段与途径，也无法创作出具有风格的作品。书法是有一套技法支撑的，没有足够的"本质力量"，其所为"书法"可能仅仅停留在"字迹"层次，虽然字迹也可鉴定，但不是风格。技法的掌握一定是需要通过反复练习的，这与匠人的所有技艺掌握有相似之处，大多只要下足练习的功夫，一般都是可以掌握一定的书法技法的。所以，我们不能忽视技法

的练习，但是事物总不能走极端，当书家没有"本质力量"可供表现的时候，书法作品就会既缺乏书家的思想也没有书家的主体精神，只是在玩弄技法，那么书者就将会一辈子走不出"字迹"的圈子，难以形成自己独到的"风格"。风格是高格调，方可成为风格。技法只是技艺，掌握技艺是必须，但是不够的。我们一定要明晓"字迹"的个性化与风格的独特性之间区别，然后在"技道两进"的基础上，创造出属于自己的一整套高规格、高格调的书法艺术符号语言体系，也就形成了书家个体的书法风格，最终达到了书家的修行圆满。认识风格，理解风格，欣赏风格，创造风格，我们为每个书家呼唤艺术风格归来！

风格是高贵的，是一切艺术最高的价值表现，宗白华说"如有风格即有价值，否则无价值。尼采视文化为一种艺术，文化无特殊风格则为文化的堕落，如有风格，则为文化之兴盛。"[①] 德国歌德认为"'风格'乃为艺术所到的最高境地，可与人类一切其他伟大努力等量齐观""我们的目的是要把'风格'一词保留于最高贵的意义，用来标示艺术所曾达到的最高点。能认识这个高度已经是一种幸福，同了解的人谈论它，是一种高贵的法悦，这是我们以后还有机会可以得着的。"[②] 风格是书法家自然流露的艺术形式，做作是其对立面，也无所谓风格可言。宗白华说得好："风格从个性而成，但亦待后天修养而成。做作与修养不同，修养为第二天性之养成，仍为自然流露的，非若做作为完全理知的工作，而不自然的。风格虽为自然的流露，但同时须有美的价值，若一切

① 宗白华：《艺术学》，《宗白华全集（1）》，合肥：安徽教育出版社，1994年版，第568页。
② ［德］歌德：《单纯的自然描摹·式样·风格》，宗白华译，《宗白华全集（4）》，合肥：安徽教育出版社，1994年版，第17—18、19页。

艺术，虽未自然流露的，而无美的形式，则仍不能称为艺术之风格。"① 所有书家都应该重视自己风格的形成，并养护好自己的风格，这样才能做到对自己负责，对书法艺术法悦。

① 宗白华：《艺术学》,《宗白华全集（1）》，合肥：安徽教育出版社，1994年版，第 568 页。

明月一壶酒　清风万卷书

书法文化散步

中华文明是人类文明成长与发展中的重要一支，世界上可与之相比的其他古老文明皆早已断裂，唯独中华文明是从遥远的过去一直延续至今，这既显示出中华文明具有强大的生命力，也说明该文明因符合人类文明发展的潮流与趋势而在历史无数次的优胜劣汰中能够立于不败之地，是一种具有自己独特优势的先进的文明形态。中华文明的成长与发展表现出的许多品格，尤其是艺术化的民族气质，追求诗意地栖居的精神以及艺术化的民族的生活方式，值得表颂。倘若说民族是"想象的共同体"的话，① 那么中国书法艺术就是构建华夏民族的重要基础元素之一。林语堂在谈到中国书法时说："中国书法在世界艺术史上的地位实在是十分独特的。""书法提供给了中国人民以基本的美学，中国人民就是通过书法才学会线条和形体的基本概念的。因此，如果不懂得中国书法及其艺术灵感，就无法谈论中国的艺术。"② 熊秉明认为："中国书法是中国文化核心的核心。"③

① ［美］本尼迪克特·安德森：《想象的共同体：民族主义的起源与散布》，吴睿人译，上海：上海世纪出版集团，2003 年版，第 7 页。
② 林语堂：《中国人》，郝志东、沈益洪译，上海：学林出版社，1991 年版，第 285 页。
③ 熊秉明：《书法与中国文化》，上海：文汇出版社，1999 年版，第 252 页。

一、书法与诗性民族

（一）东方民族生存的诗性之家

从华夏民族史来看，农业社会形态的生活方式表现得淋漓尽致，其艺术样式当然也是建立在农业经济基础之上的，由此衍生出的诗性意绪就成了民族的审美特性，无论是精神世界还是物质世界，这个民族也都永远不乏田园诗式的风格，犹如陶渊明的"采菊东篱下，悠然见南山"的诗句一样。华夏民族是极富有诗意的民族，其生活是富有诗意的生活，社会是富有诗意的社会，历史同样也是富有诗意的历史。中华民族诗意地栖居于大地之上，每个人几乎都是一部艺术作品，过着诗意的生活，正如《礼记·经解》云："入其国，其教可知也。其为人也，温柔敦厚，《诗》教也；疏通知远，《书》教也；广博易良，《乐》教也；洁静精微，《易》教也；恭俭庄静，《礼》教也；属辞比事，《春秋》教也。"诗性与生活是一体的，让人分不清何谓诗意世界何谓真实生活，辜鸿铭在《大义春秋》中描述过这种中国人的气质，林语堂在《吾国吾民》中就介绍过中国人的这种精神。诸子的哲学表述，亦运用具象思维去表达抽象的哲理，通过简单的寓言叙事去阐明许多深奥的道理，如整部《庄子》充满丰富离奇的想象，充满诗性思维，这就是中国诸子哲学的妙处！一部《史记》，可以作为史乘读，可以作为散文读，甚或可以作为诗赋解，无怪鲁迅誉之为"史家之绝唱，无韵之《离骚》"，因为整部《史记》不乏司马迁的浪漫式的想象与叙事，也不乏司马迁表述自己的好恶与观点。这个民族需要视觉上的艺术审美，首先创造了具有审美意蕴和特质的汉字，然后，书法就成了全民族的选择，纯净的线条表达就

最能满足人们艺术心理需要，并满足于诗性的生活样式。

意境成了华夏民族生存之家。中国人喜欢讲意境的，喜欢有意象，意境成了生存之家。人生倘若没有意境确实是有很大缺失的，无意境则会充塞，木木然，人既然是有灵性的，且为万物之灵，当然就需要有点儿灵境了。倘若在物欲横流的情况下，人被异化了，又何来意境呢？有意境的人，可以在一般日常生活中享受到审美的愉悦，才会拥有生活中审美带来的那份感动，才会活得更加灵透又充盈。王国维直接以境界评词，有境界则自成高格，并分出有我之境与无我之境两类。人心只要有想象，只要有空灵，世间万物皆可入境，顿时万物也就幻化出各种意象来，似乎具有巫术与迷幻的特性，这种意境可能只可意会而不可言传了。如"鸡声茅店月，人迹板桥霜。"（温庭筠《商山早行》）"枯藤老树昏鸦，小桥流水人家，古道西风瘦马。"（马致远《天净沙·秋思》）这些都是意象组合体，只有东方思维才可以创作出来，也才可以接受与理解，倘若翻译成不成样子的西文，一切意境可能皆无，则诗辞所有之妙则荡然无存矣。中国书法同样是以意境取胜，信如孙过庭《书谱》所描述的那样："观夫悬针垂露之异，奔雷坠石之奇，鸿飞兽骇之资，鸾舞蛇惊之态，绝岸颓峰之势，临危据槁之形；或重若崩云，或轻如蝉翼；导之则泉注，顿之则山安；纤纤乎似初月之出天涯，落落乎犹众星之列河汉。同自然之妙，有非力运之能成。"这就是中国艺术的传神之处。书法不单纯是视觉艺术，而应该是通过眼睛进入到灵魂深处的艺术。书法首先是属于东方的，书法方才成为了书法。我们只有用东方的眼光看它最为适宜，戴着西洋镜看它就会花花离离，感觉是隔着一层，因为西人既缺乏东方文化背景又没有书法意境的感知。西方人如要读

懂书法，则须了解东方人的精神特质，当然最好是学会做东方人，这可能是基本前提条件。

华夏民族经历了民族融合的过程，但在每一次民族融合过程中书法都起到应有的作用。北魏时期，鲜卑族在孝文帝时期推行太和改革，然后有魏碑体，一个民族从此享受到书法的审美。元代蒙古族，虽然自己发明了八思巴文字，但是并没有衍生出自己八思巴书写艺术，而是尽享汉字书法，从而涌现出耶律楚材（契丹族）、康里巎巎（蒙古族）这样的少数民族书法家。清代的满族皇室引领书法风气，皇帝更是浸染其中，题赐墨宝，刻写书帖，整个满族已经书法化了。民族的艺术化同样表现在了书法的民族化。如此看来，书法在华夏民族融合过程中发挥了不可替代的神奇作用，所有华夏后裔都应该铭记书法所作功绩。

美国戴蒙德在《枪炮、细菌和钢铁：人类社会的命运》中用地理环境决定论解释人类发展的一些现象就非常具有说服力。法国艺术哲学家丹纳在《艺术哲学》中反复阐明地理环境决定着艺术的产生与发展。书法是纯正的东方的书法，我们还是用东方的眼光看它最为适宜。书家何为？书家使人在艺术、美、诗意的线条家园中居住与生活。书法首先是属于东方的，书法成为了书法。然后书法才能属于西方或其他方，这样书法就属了这个世界。这个世界拥有了书法的同时，书法也拥有了这个世界。

（二）书法与生存的艺术空间

书法历史越向后延展，就越发与空间环境相关联。起初可能是不太讲究书法创作或作品存在空间的，后来书家需要营造一个良好的创作环境，书案大几，窗明几净，摆放文房四宝，创作空

间充满文化艺术气息。欧阳修在《试笔》中说:"苏子美尝言:明窗净几,笔砚纸墨,皆极精良,亦自是人生一乐。然能得此乐者甚稀,其不为外物移其好者,又特稀也。余晚知此趣,恨字体不工,不能到古人佳处,若以为乐,则自是有馀。"[①]文房器具不仅是书写的辅助工具,还是一种文人士大夫的空间艺术陈设,每件器具都显得必要而尊贵,一尊端砚定是宝珍,一块墨锭定能生情,笔架、笔洗定富有文人情趣。这些传统文人书房雅趣的流风余韵仍旧浸润着后世。宋初欧阳修曾著有《砚谱》、苏易简有《文房四谱》,明代曹昭《格古要论》、高濂《遵生八笺》、文震亨《长物志》,清代官修《西清砚谱》、张仁熙《雪堂墨品》,对于文房器具均有记述,其目的都不能远离文人精心于居住环境的布置和身份品位的构建。作品创作之后,往往不再以实用为目的,也不再是仅仅藏之秘阁,而是要以各种不同的装裱方式与规格,装置于厅堂之上,如条屏起源于宋,兴盛于明清;楹联起源于五代,鼎盛于明清;各种书法艺术形式又走出书房,走向公共空间,题额于大殿之上,镌刻于庙宇楹柱之间。人们对于书法作品的观赏形式发生了巨大变化,由册卷的把玩到站立于巨幅作品之前,由作品在人手中到人在悬挂的作品包围中,作品的空间与人的空间之间发生了位移,这一位移的结果就使书法契合于现代各种展览方式与行为艺术,由传统走向现代,由东方走向世界,况且,在人类这个世界上,没有一种艺术形式能够像书法一样如此扎根于民众之心,凡识字者甚或不识字人皆非常欣赏书法;也没有任何一种艺术形式能够像书法一样如此走向各种公共空间,既可以暴露于

① 王镇远:《中国书法理论史》,合肥:黄山书社,1990年版,第208页。

乡间野外，也可以高悬于庙堂之上。黑格尔说："艺术作品的表现愈完美，它的内容和思想也就具有愈深刻的内在真实。"①

书法发展到清代，其艺术形式已经基本完备，并且带动与影响了其他艺术形式的发展。书法走向园林，令中国的园林艺术添加了新的艺术元素；匾额与楹联悬挂于建筑，浓厚了东方建筑风格；碑志矗立于广场，为广场艺术增辉。由于书法的存在，文房四宝也就蕴含了更多文化艺术的成分，成为了收藏者趋之若鹜的宝物。由于碑学的兴起，书法拓片——这一中国特有的艺术形式开始走俏，成为了人们欣赏书法的另一种重要的表现形式，从此摩崖、碑志、瓦砖上的书法作品走向书架，走向厅堂悬挂。书法存在空间的拓宽，既扩大了书法艺术的传播，也同样艺术化了人们的生存空间，乃至时间，因为时间与空间是统一的。

（三）鉴藏、刻帖与雅致化的生活

自东晋以来，历代官府或民间从来就没有停止过对于书法的鉴藏活动。鉴藏，既保存下大量的艺术品，又让人们享受到艺术的感化与熏陶，正如清高宗《文渊阁记》中所言："予蒐四库之书，非徒博古文之名，盖如张子所云：'为天地立心，为生民立道，为往圣继绝学，为天下开太平。'"②鉴藏实质上是一个收集与散落的循环往复过程。清代私人收藏活动既活跃又繁荣，最负有盛名的有孙承泽、冯铨、梁清标、宋荦、高士奇、卞永誉、安岐等人，成一时之盛。当然，私人收藏的兴盛，必将与书画艺术的

① 转引自蔡先金：《书法章法》，大连：大连海运学院出版社，1993 年版，第 125 页。
② 程千帆、徐有富：《校雠广义·典藏篇》，济南：齐鲁书社，1998 年版，第 13 页。

交易产生必然的联系，古玩商人、书画经纪人一定会起到推波助澜的作用，结果就自然会出现造假、作伪等不良现象。书画交易活动的存在，也必将带来书画市场的繁荣，结果影响到文化事业以及人们文化生活的变化。私人收藏，即藏名书画于民间，从某种角度来看，这乃是一个国家、一个民族、一个地区艺术水准的重要标识之一。

清顺治帝无心、无暇鉴藏，却常常可以用内府所藏书画赏赐大臣王公，这属于散落的传播过程；康熙帝玄烨有所改变，转向鉴藏，让大臣进献书画作品，藏之内府，以至于康熙四十四年（1705）玄烨命孙岳颁、王原祁等编纂100卷的《佩文斋书画谱》，康熙四十七年（1708）成书。清乾隆帝弘历对于书画鉴藏极为兴趣，巧取豪夺，广搜博览，私人大收藏家藏品尽入朝廷内府，私人收藏同时遭受到极度的打击，存世的晋唐以来名迹民间几无，于是乎乾隆诏命编纂《秘殿珠林》与《石渠宝笈》，结果导致文人士大夫走向田野，寻访被朝廷忽略的残碑断石。

由于收藏鉴赏活动的发展，催生了刻帖现象的大量涌现。刻帖起源于北宋，盛行于明代，而清代承袭明代风气，并有所超越，成为一种普遍的文化现象。清代刻帖之盛源于皇家与民间的"上行下效"。康熙帝颁诏摹勒《懋勤殿法帖》24卷，又将自书墨迹刊刻《渊鉴斋帖》10卷。乾隆至道光时期，刻帖活动达到高潮。乾隆帝先是摹勒雍正帝书《四宜堂法帖》6卷及《朗吟阁法帖》16卷，到了乾隆十二年（1747）弘历又诏令梁诗正、汪由敦、蒋溥等负责刻帖，至乾隆十八年（1753），刻成《御刻三希堂石渠宝笈法帖》32卷，同时筑造"阅古楼"嵌置该帖全部原石，其规模与刻工可谓空前绝后。后又御制《墨妙轩法帖》4卷、《钦定重刻

淳化阁帖》十卷、《兰亭八柱帖》8 卷以及专收弘历本人书法作品的《敬胜斋贴》40 卷。上有所好，下必兴焉，刻帖之风迅速拂及民间。清代前期私人刻帖如孙承泽的《知止阁贴》、冯铨《快雪堂法书》、梁清标《秋碧堂法书》、卞永誉《式古堂法书》；清代中期宣城人汤铭《平远山房帖》《寄畅园法帖》，南京人冯瑜《清啸阁藏帖》《频罗庵法书》，苏州人袁治《怡晋斋法帖》《南韵斋帖》，以及出自钱泳之主刀的毕沅的《经训堂法书》、永瑆的《怡晋斋摹古帖》等。① 纵观清代刻帖有以下几种特点：一是刻帖呈现地域性，除了江浙刻帖为盛之外，岭南亦紧随之后。冼玉清云："考粤人刻帖，始于乾隆四十七年（1782）郑润芝刻《吾心堂帖》，终于光绪八年（1882）丁日昌刻《百兰山馆藏帖》，惟时恰一百年。其中全盛时期为道光十年（1830）至同治五年（1866），此三十年间，吴氏、叶氏、潘氏实为中坚人物。"② 二是单人帖数量的增多。清代单人帖已经发展成了法帖重要的组成部分。清朝内务府设有御书处，专门负责皇帝御书及大臣奉勒所作书法的镌刻及椎拓事项。在朝大臣如永瑆、刘墉、梁同书、王文治、铁保等均刻有单人帖，民间人士更是趋之若鹜，附庸风雅，光耀门庭。三是内容与形式多样性。清人首创绘图与书法同时摹勒丛帖形式，如徐达源刊刻《枫江渔夫图帖》，集古人书法为楹联以及扇面书画勒帖等都是清人的创举。清代后期五花八门的丛帖面世，已经与宋人刊帖的用意相去远矣。四是伪帖泛滥。艺术品作伪，自古有之，书画尤甚，法帖作伪动机不同，但是趋利是主要缘由。由于江浙一带经济繁

① 参阅刘恒：《清代书法史·清代卷》，南京：江苏教育出版社，1999 年版，第 86—102 页。
② 冼玉清：《广东丛帖叙录》，杏林：《中国法帖史（上）》，济南：山东美术出版社，2010 年版，第 232 页。

荣，法帖不免成为商品，作伪现象亦较为严重。钱泳《履园丛帖》
"伪法帖"条云："吴中既有伪书画，又造伪法帖，谓之充头货。"①
伪帖虽伪，但也可视为艺术作品的变种而已。

书法鉴藏的流散、刻帖的传播以及书法艺术商品化的过程，
都可以为社会生活的雅致化、艺术化、诗意化带来正面的影响。
书法在东方民族文化中的地位，是其他民族不可比拟的；书法对
于心灵的启迪以及化民成俗的作用，也是其他民族不可想象的；
华夏民族之所以是华夏民族，是有其艺术性特质的。

（四）走向乡野的书法行为

从清初期、清中期、清晚期三个阶段来看，初期是帖学的天
下，中期碑学兴起，晚期碑学达到了顶峰。碑学的兴起，直接驱
使文人士大夫走出书房，走向田野，走向深山，走向大自然，搜
访遗落在民间、在荒野的金石碑志。康有为在《广艺舟双楫》中
说："碑学之兴，成帖学之坏，亦因金石之大盛也。乾、嘉之后，
小学最盛，谈者莫不藉金石以为考经证史之资。专门搜辑著述之
人既多，出土之碑亦盛，于是山岩、屋壁、荒野、穷郊，或拾从
耕父之锄，或搜自官厨之石，洗濯而发其光彩，摹拓以广其流
传。"②当文人士大夫乃至全民发掘碑石艺术的时候，这既是一个民
族的精神发现之旅，又是一个民族的书法行为艺术，从此，整个
民族又一次为一种艺术而做出共同的努力，其目的与结果就是这
个民族更加艺术化。碑石存在于大自然之中，人们搜访碑石就是

① 参见杏林：《中国法帖史（上）》，济南：山东美术出版社，2010 年版，
第 230—234 页。
② 康有为：《广艺舟双楫》，《历代书法论文选》，上海：上海书画出版社，
1979 年版，第 755 页。

与大自然亲密接触的过程，这是符合中华民族天人合一哲学思维的。大自然是艺术创作的源泉，老子曰："人法地，地法天，天法道，道法自然。"碑石存在于民间，人们搜访碑石就是与民间文化打交道，这是符合劳动人民创造历史之说的。民间文化可以提供艺术创造的活力，高尔基说："从远古时代起，民间创作就不断地和独特地伴随着历史。"① 为了寻古与艺术，士人可以舍弃官位，如刘喜海（？—1853 年，字燕庭，山东诸城人）仕宦生涯的断送，正是由于浙江巡抚参劾他终日耽于收藏考证古董，懈怠职守，荒废政务，因而被夺官的。但其收藏丰富，编成《长安获古编》以及《清爱堂家藏钟鼎彝器款识法帖》，流传后世。

清代对古物的搜求最力，历代珍品无不囊括，包括各种古代铜器、卷轴书画、宝石玉器、缂丝、拓本等，不胜枚举，成为历代王朝中古代文物的集大成者，并奠定了故宫博物院藏品的基础。乾嘉朴学的发展推动了金石考据的研究，鉴赏文物之风更盛，出现了一大批卓有成就的学者。从道光年间开始，官吏如阮元、张廷济、吴荣光、刘喜海、吴式芬等都搜访钟鼎彝器和碑刻拓本，既多且精而著称于时，成为清代后期金石碑版鉴藏的开启风气者。他们遍搜乡野，"然道、咸、同、光，新碑日出，著录各有不尽。学者或限于见闻，或困于才力，无以知其目而购之；知其目矣，虑碑之繁多，搜之而无尽也"②。

清代文人士大夫不但搜访碑石，而且还在山野进行书法实践。清代摩崖石刻数量还颇为可观。在浯溪摩崖石刻中，清代的数量

① ［前苏联］高尔基：《苏联的文学》，转引自钟敬文主编：《民间文学概论》，北京：高等教育出版社，1980 年版，第 12 页。
② 康有为：《广艺舟双楫·购碑第三》，《历代书法论文选》，上海：上海书画出版社，1979 年版，第 759 页。

多于唐、元、明各代，仅少于宋代，达 81 块，如《吴大澂书浯溪铭》《浯溪东崖铭》。除了通常的摩崖石刻外，清代还出现了许多巨字摩崖，如山东泰山"万丈碑"清摩崖，广西武鸣起凤山刻有道光十四年（1834 年）书写的高 4.85 米，宽 4.2 米的"凤"字摩崖。[①] 这些走出书房与厅堂的书法艺术行为，就像星星一样散落在天汉。清代文人士大夫走向田野的过程，既是在田野中发现真正的学术问题，又是在开展书法艺术活动；当他们实施摩崖书法创作的时候，带来的是一个群体的行为艺术效应。此时书法家、文人、士大夫、刻工以及所有参与的民众都成为了艺术创作的主体，或者说，又成为了一项行为艺术展开的内容。他们在艺术中存在，艺术在他们中展开，可谓物我一体、人艺相融。

（五）文人士大夫的书法交游

马克思在《关于费尔巴哈的提纲》中明确指出："人的本质并不是单个人所固有的抽象物。在其现实性上，它是一切社会关系的总和。"[②] 人在社会交往中表现出人性，书法活动历来都是中国文人士大夫交往的主要内容之一，王羲之的兰亭雅集，后有天下第一行书《兰亭集序》；北宋年间，当时的文豪苏轼、苏辙、黄庭坚、秦观等人集会于西园，成为了中国文化史上著名的"西园雅集"。清代文人士大夫之间的书法交游活动亦很兴盛，交游活动直接带来的是艺术的兴盛与繁荣。

清康乾年间，由于商业的繁荣与大运河的贯通，扬州成为了文人书法交游的重镇。现以"扬州二马"与"扬州八怪"交往为

① 参见金其桢：《中国碑文化》，重庆：重庆出版社，2002 年版，第 673 页。
② 《马克思恩格斯选集（第一卷）》，北京：人民出版社，1972 年版，第 18 页。

例。"扬州二马"是指马曰琯（1688—1755年）与马曰璐（1695—1769年）兄弟，他们研习文史，旁逮金石字画，俱以诗名，与学者全祖望、杭世骏、厉鹗等为友，全祖望的《困学纪闻三笺》、厉鹗的《宋诗纪事》都是寓于马家时写成。筑有"小玲珑山馆"，在扬州文化圈中位居中心。"扬州八怪"与"二马"有所交往。华嵒（1682—1756年），字秋岳、德篙，号新罗山人，福建长汀籍。雍正初年始来扬州鬻书画，曾赋诗"山筑玲珑馆，萝薜绿纷披"，以贺马曰璐五十寿辰。高凤翰（1683—1749年），字西园，号南村、南阜等，山东胶州人。马曰琯在《题高南阜折柳图》诗中曰"不知得与高詹事，剪烛联吟更几篇"；马曰璐《南斋集》卷一曾有《题高南阜醉禅图》诗一首；高凤翰曾作《寄怀马懈谷家凤冈》诗，其中凤冈即是高翔，此时高翔似居住在马家。金农（1687—1764年），字寿门，又字司农，号冬心先生。《冬心先生集》卷二《忆康山旧游寄怀余元甲高翔马曰琯马曰璐汪士慎》曰："曩哲风流地，朋游数往还。饮盟无算爵，花社一家山。谈艺挥犀柄，填词按翠鬟。相思渺天末，肠断茱萸湾。"郑燮（1693—1765年），字克柔，行一，号板桥居士等。江苏兴化人。寓扬时，郑燮曾与马氏为邻，曾为马曰琯画扇并题诗《为马秋玉画扇》，诗后附道："时余客枝上村，隔壁即马氏行庵也。"乾隆八年（1743年）暮春，与金农、杭世骏等宴集于小玲珑山馆，并为马氏画竹。另外，边寿民、陈撰、汪士慎、高翔等与"二马"多有交游，形成了以"小玲珑山馆"为中心的书法交游现象。① 清末乱世，在甲骨文发现之后，文人士大夫亦形成了围绕甲骨文鉴藏、临摹、书法等文

① 参见方盛良：《"扬州二马"与"扬州八怪"交游考略》，《文献》2003年第4期。

人交游现象，如王懿荣生前与刘鹗交往颇深，王懿荣之子王翰甫又将收藏的甲骨转交给刘鹗，于是乎刘鹗后刊印《铁云藏龟》，甲骨学家、甲骨文书法家罗振玉与刘鹗相居甚近，相互揣摩甲骨文，此时海派已在形成之中。

《礼记·学记》云："独学而无友，则孤陋而寡闻。"交游是文人士大夫的一种生活方式，在交游中，他们获得了精神的纾解与释放，获得了短暂的自由，获得了一时的尽欢，获得了相知与相怜。书法艺术是交游的重要内容，也是交游的纽带，在这一交游平台上，人们上演着各自艺术的人生。

（六）民众的书写体验

世人识字即可书写。人们一旦进入了书写状态，也就会产生各种各样的书写体验。笔墨纸砚，临摹挥洒，又可一尽性情。古人对于书法往往具有童子功，自从私塾即入小学始，每位童子需要现学执笔，那是有规矩的，如"笔正即心正"；书写亦是讲究方法的，如"永字八法"；然后参加科举考试，还要写得乌黑溜光的；总之，这种书写同其他艺术品类一样，既有艺术的自由，也不乏艺术的规矩与法则，甚或可以勉强称其为书法艺术内在的规定性。清代书法存在的社会生态环境同样如此。我们只要可能书法，我们就可能获得艺术和美。书写是艺术与美创造与表现的过程。我们不能只是把书写看作是一种简单的劳作，而应看作是艺术和审美的活动。

民众的汉字书写，无论是出于实用还是艺术的目的，但都是必须有意或无意地完成的。汉字的书写不能等同于一般性的涂鸦。汉字书写是要遵循各种各样的书写规则的，甚至可以说，汉字本

身就是一种结构规则性的存在，只有一套标准的规则而无标准的示范；涂鸦却是毫无规则可言的。书法的书写同一般实用的书写之间既有联系也有区别。书法艺术和美不会脱离书写，相反，艺术和美使人进入书法书写。非艺术和美的书写不是真正意义上的书法书写。欣赏与领悟书家对线条的书写是很必要的。书写才使书法具有存在的可能性，反过来说，没有书写就无所谓书法。

何绍基是十分注重执笔行为的，世人号称他创立一种独特的"回腕法"。何氏在《跋张黑女墓志拓本》中称自己："每一临写，必回腕高悬，通身力到，方能成字。"段玉裁在《述笔法》中说：

> "书法之不及古人者，无古人之胸次，又不得古人执笔之法也。执笔之法若何？曰指以运臂，臂以运身。何谓指以运臂？臂以运身？曰凡捉笔以大指尖与食指尖相对，笔正直在二指尖之间，二指尖之固笔也，相接圜如环。二指本以上平可安酒杯。……古人知指之不能运臂也，是故使指顶相接以固笔，笔管可断，指镆痛不可胜，而后字中有力。其以大指与食指也，谓之单勾。其以大指与食指中指也，谓之双勾，中指者，所以辅食指之力也。总谓之'拨镫法'"①

这说明古人对于书写方式的重视。民众的书写行为也是不容忽视的，这是一个民族的文化特征之一。因为有如此的民众书写基础，方才产生东方的书法艺术，受到人们的推崇与敬仰。书法家不可能离开书写，民众不可能离开书写，至今发现的古人书写的烂纸

① 段玉裁《述笔法》，崔尔平选编《明清书法论文选》，上海：上海书画出版社，1994 年版，第 727—728 页。

残墨或痕迹为后世所珍贵，如楼兰残纸《李柏文书》，为我们展示了魏晋时期中国书法的真实面貌。

艺术化的民族，未必在任何情况下都可以自由自在地实现艺术化的生存；但是民族倘若要实现艺术化生存，那么其前提条件就是该民族必须是艺术化的民族。

二、礼治社会与书法伦理

中国文明史可谓是一部礼治史，礼一直被视为"经国家、定社稷、序民人、利后嗣"（《左传·隐公·一年》）的天纲大法，具有至高无上的地位，受到统治者的青睐以及被统治者的尊崇。胡适《中国哲学史大纲》认为："礼之进化，凡三时期：第一，最初的本义是宗教的仪节；第二，礼是一切风俗习惯所承认的规矩；第三，礼是合乎义理可以作为行为规范的规矩。"然后，他认为礼的作用也分三个层次：一是礼是规定伦理名分的。《礼记·坊记》云："夫礼者，所以章疑别微，以为民坊者也。故贵贱有等，衣服有别，朝廷有位，则民有所让。"二是礼是节制人情的。《乐记》云："发乎情，止乎礼。"三是礼是涵养性情的，养成道德习惯的。《论语》云："人而不仁，如礼何？人而不仁，如乐何？"[①] 礼俗有别又相统一，礼相对稳定，而俗却相对流变。礼降则可为俗，俗升可为礼。在雅俗之间，大俗有可能就是大雅，大雅有可能就是大俗。书法审美也是同样处在官方书法与民间书法之间，相互影响，相互转化。

① 参见胡适：《中国哲学史大纲》，上海：上海古籍出版社，1997 年版，第96—102 页。

（一）礼治社会中的审美伦理

在礼制社会中，书法审美是应符合伦理需求的。礼治社会的主要伦理就是君君、臣臣、父父、子子，其中君臣关系居于社会主导位置。皇帝对于书法的态度尤为重要，因为皇帝在礼治社会中居于伦理关系的顶尖位置，而书法伦理必须与社会伦理相契合，否则会有悖社会伦理的。由于清顺治帝福临喜欢欧阳询的楷书，故而习欧者在科考中往往能够脱颖而出。由于清圣祖玄烨对于董其昌书风的推崇，举朝尽学董其昌。康熙一朝，大臣中善学董者，又尽得宠爱或重用，如沈荃、高士奇、查昇、陈邦彦先后入值南书房。董其昌书风成为一时之风尚，其中沈荃为关键人物，因为康熙帝以沈荃为师，而沈荃又专学董其昌，因此，沈荃在当时书名远胜赵孟頫与董其昌。后宣宗旻宁学过颜书，举世仿效，颜体几为帝王家学。造成这一现象的原因也主要是由于政治伦理审美的结果。

在封建伦理体系中，"忠"居于重要价值地位。明代灭亡，崇祯皇帝在紫禁城外煤山自缢身亡，进而满清代之。前明大臣以及文人士大夫在改朝换代中面临着巨大的痛苦与打击，君死国亡，何去何从，摆在了汉族文人士大夫面前。在朝官吏与在野的士绅或起兵抵抗，视死如归，如黄道周。黄道周（1585—1646年）字幼玄（或幼平），又字螭若、螭平，号石斋，汉族，明代福建漳浦铜山（现东山县）人，明末著名的学者、书画家、民族英雄。天启二年（1622年）进士，官至礼部尚书，明亡后抗清，被俘殉国，谥忠烈。就义时，血书："纲常万古，节义千秋，天地知我，家人无忧。"后乾隆评价其云："立朝守正，风节凛然，其奏议慷慨极

言，忠议溢于简牍；卒之以身殉国，不愧一代完人。"徐霞客谓其"字画为馆阁第一，文章为国朝第一，人品为海内第一，其学问直接周孔，为古今第一，"素有"闽海才子"之美誉。黄道周书法，以魏晋为宗，既异于文徵明、董其昌的温雅秀润，又不同于徐渭的粗犷豪放，峭厉劲道，富有戈戟森厉、生拗横肆的个性化书风。书家士大夫或选择自杀殉难，来表达自己的道德信仰以及匡复大明的绝望，典型的有倪元璐。倪元璐（1593—1644 年），字汝玉，一作玉汝，号鸿宝，浙江上虞人。李自成入京，自缢死。福王谥文正。倪元璐书法以雄深高浑见魄力，书风奇伟。黄道周在《书秦华玉镌诸楷法后》云："同年中倪鸿宝笔法探古，遂能兼撮子瞻、逸少之长，如剑客龙天，时成花女，要非时妆所貌，过数十年亦与王苏并宝当世但恐鄙屑不为之耳。"康有为在《广艺舟双楫》中云："明人无不能行书者，倪鸿宝新理异态尤多。"倪元璐突破了明末柔媚的书风，创造了具有强烈个性的书法。但也有书家士大夫选择做降臣，如倪元璐、黄道周天启二年（1622 年）同年进士的王铎。王铎，字觉斯，一字觉之，号十樵、嵩樵，孟津人。清朝入关后被授予礼部尚书、官弘文院学士，加太子少保。王铎书法独具特色，世称"神笔王铎"，与董其昌齐名，明末有"南董北王"之称。戴明皋在《王铎草书诗卷跋》中说："元章狂草尤讲法，觉斯则全讲势，魏晋之风轨扫地矣，然风樯阵马，殊快人意，魄力之大，非赵、董辈所能及也。"日本人对王铎的书法极其欣赏，乃至提出了"后王（王铎）胜先王（王羲之）"的看法，还因此衍发成一派别，称为"明清调"。王铎虽然书法造诣很高，可在历史上，他却因降清而被列入《贰臣传》，被后人所诟病。受此牵连，他的书法也遭遇冷落，曾一度无闻尘世间。

清初还存有一批晚明逸民书家，与新朝廷抱有不合作态度，隐居不仕，我行我素。傅山（1607—1684年），初名鼎臣，字青竹，改字青主，又有真山、浊翁、石人等别名，汉族，山西太原人。明诸生。明亡为道士，隐居土室养母。康熙中举鸿博，屡辞不得免，至京，称老病，不试而归。自谓："书宁拙毋巧，宁丑毋媚，宁支离毋轻滑，宁真率毋安排。"陈洪绶（1599—1652年），字章侯，幼名莲子，一名胥岸，号老莲，别号小净名、晚号老迟、悔迟，又号悔僧、云门僧。浙江诸暨人。崇祯年间召入内廷供奉。明亡入云门寺为僧，后还俗，以书画为生。万寿祺（1603—1652年），字年少，又字介若、内景，入清衣僧服，改名慧寿，又名明志道人、寿道人、寿若、若若，世称年少先生，江苏徐州人。曾参加抗清活动，兵败后隐居江淮一带。冒襄（公元1611—1693年），字辟疆，号巢民，一号朴庵，又号朴巢。江苏如皋人。私谥潜孝先生。康熙年间，清廷开"博学鸿儒科"，下诏征"山林隐逸"。冒襄也属应征之列，但他视之如敝屣，坚辞不赴。这些都充分表现了他以明朝遗民自居，淡泊明志，决不仕清的心态和节操。查士标（1615—1698年），字二瞻，号梅壑、懒老、梅壑散人，安徽休宁人。与弘仁、孙逸、汪之瑞称"新安四大家"。入清后不仕，后流寓扬州、镇江、南京。龚贤（1618—1689年），又名岂贤，字半千、半亩，号野遗，又号柴丈人、钟山野老，江苏昆山人。早年曾参加复社活动，明末战乱时外出漂泊流离，入清隐居不出。朱耷（1626—约1705），字雪个，号八大山人、个山、驴屋等。江西南昌人。明宁王朱权后裔。明亡后削发为僧，后改信道教，住南昌青云谱道院。还有更多的晚明遗民，如宋曹（1620—1701年）、许友、担当、归庄，形成了一个遗民群体，成为了清初

重要的文化艺术现象，而产生这一现象的主要因由便是礼治社会的政治伦理。

在传统礼治社会中，伦理只是指向所谓善，而艺术却指向美，尽善尽美，是儒家传统社会追求的目标。在追求善与美的统一的过程中，审美趣向受到伦理——善的影响也就是自然而然的事情了。

（二）"人品即书品"与"不能因人废书"

伦理原则在书法鉴赏中具有独特的地位与作用，项穆《书法雅言》说："论书如论相，观书如观人。"在书法史上因人废书不在少数，宋代的蔡京、秦桧书法艺术水准不低，但是由于其人格出了问题，后世一般就不再提及。苏轼云："古之论书者，兼论其生平，苟非其人，虽工不贵也。"（《书唐氏六家书后》）赵孟頫、王铎由于是降臣，后世对于其书品仍旧挑剔不断，如冯班《钝吟书要》云："赵文敏为人少骨力，故字无雄浑之气。"世界艺术史上，人品与艺术品挂钩可能是通理，比如世人对于纳粹分子希特勒的绘画作品持嗤之以鼻之态度。

伦理与审美之间的关系问题，人们从来就没有终止过这方面的讨论。儒家一直强调要"尽善尽美"，孔子谓《韶》"尽美矣，又尽善也"；谓《武》"尽美矣，未尽善也"。（《论语·八佾》）柳公权强调"用笔在心，心正则笔正"。傅山说："作字先作人，人奇字亦古。纲常叛周孔，笔墨不可补。"[1]从艺术生成来说，"艺术是'心之所发'，表现作者人格，所以创作活动即为一道德行为，完

[1] 傅山：《霜红龛集》卷四《作字示儿孙》，陈方既、雷志雄：《书法美学思想史》，郑州：河南美术出版社，1994年版，第505页。

美的艺术品必建筑在完美的心理基础上。"① 但是，也有人质疑伦理与审美之间的关系，认为人品与艺术是截然不同的两回事，如吴德旋提出"不能因人废书"；钱大昕说："《淳化阁帖》有王次仲、桓玄子书，曾氏《风墅帖》收蔡元长、秦桧书，盖一艺之工，不以人废。"② 这显示出清代在维护固有伦理判断思维模式与亟欲冲破固有模式之间的冲突。伦理与审美之间的关系取决于欣赏者的伦理与审美判断，欣赏者常常会产生"爱屋及乌"效应，欣赏书法即欣赏人格。从书法形式上来看，其实书法作品并不能绝对反映出社会伦理之间的关系，更不是社会伦理关系图像。

　　书法风格确实与书家的人格是相关联的，布封说风格即人，也是有道理的。中国原无"人格"一词，近代由日本传入中土，而日本又译自西方，西方则源于拉丁语"Persona"，原意为"面具"，后为喻义而借用，词义便繁富而复杂起来，为众多学科所关注，于是乎美国人格理论家高尔顿·阿尔波特（Gordon Allport）曾梳理出 50 种各异之定义，虽无一可定为一尊，却犹如"美学""文化"等词不妨使用。马克思着重于人格与社会关系的考察，指出人格的本质不是人的胡子、血液、抽象的肉体的本性，而是人的社会特质。由此看来，人格可以视作人的社会自我，是指人的性格、气质、道德品质、潜在能力、尊严等方面的总和，反映了一个人在心性、才情、人品等方面的综合指数。③ 书家何时能够形成自己的艺术风格，就看他何时能将自己的本真人格真正地通过书法作品表现出来。其实，一位书家一生只能形成一种代表他

① 熊秉明：《书法与中国文化》，上海：文汇出版社，1999 年版，第 88 页。
② 熊秉明：《书法与中国文化》，上海：文汇出版社，1999 年版，第 86 页。
③ 参见蔡先金：《大学经纬》，青岛：中国海洋大学出版社，2008 年版，第140—141 页。

自身生命体的典型的风格。人生来的天赋已经为一个人的艺术风格奠定了一个基础色调，后天的修行只是在此基础上的完善与展现而已。从理论上讲，每个人都可以成为书家，每个人都可以形成自己拥有的风格，为什么那么多人没有成为书家，或者说没有形成自己的艺术风格呢？原因主要是：要么他没有从事艺术事业，所以就无所谓艺术风格可言；要么他自己的艺术技能不足以表达出他自身的生命本真，还需要修炼自己的技能；要么他的风格没有得到这个社会的认可或者欣赏，这一点要看这个现实的世界或社会的欣赏潮流了。当然，艺术大家的作品会得到世代人的认可，那是因为他的作品的风格符合社会或人类自身发展的需要，然后积淀下来，成为人类艺术瑰宝。①

　　书法作品是人心的迹化，是情感的表露，但不能够拿来作为伦理价值判断的标尺。美与善有联系，但是也是有区别的，不能完全混同两个不同的范畴。原始社会人遗留下来的艺术作品，或者是无名氏的艺术作品，他人是无法通过伦理去做判断，更难以"知人论世"的，只能凭借艺术的标准去衡量其水准的高低了。纯书法或者说纯艺术是否存在？当事人是很难给予回答的，因为当事人不能够生存于所谓"纯"的世界，或多或少地都要受到各种外来因素的干扰或者说受到各种利益因素的牵扯。

三、游戏规则与书法流变

　　在艺术起源问题上，人们提出了各种不同的看法。古希腊哲

① 参见蔡先金：《莫言会灯——对话"讲故事的人"》，济南：齐鲁书社，2013 年版，第 109、110 页。

学家认为模仿是人类固有的天性和本能，艺术起源于人类对自然的模仿。"席勒—斯宾塞理论"认为艺术是一种以创造形式外观为目的的审美自由的游戏，因此认定艺术起源于游戏。人类学家认为艺术起源于巫术，这种观点用实用性来解释艺术的起源，认为在原始人心目中，最初的艺术有着极大的实用功利价值。马克思主义者坚持艺术起源于劳动，劳动提供了文学活动的前提条件，同时劳动也是原始艺术最主要的表现对象。还有一种表现说认为艺术起源于人类表现和交流情感的需要，情感表现是艺术最主要的功能，也是艺术发生的主要动因。但是，无论坚持何种说法，所有艺术形式都是难逃自己设定的"游戏规则"，因为没有了自己对于自身的限定与规则的遵守，任何一种艺术形式都难以存在。一切艺术的自由，都是在一定游戏规则下的自由；一切艺术的规则，都是为了确保艺术最大的自由；因为没有了规则也就没有所谓自由，因为这是一个相对存在的概念，一旦突破了规则，自由顿时必将失去。书法自身就是在"法"之内的"书"，当然"无法而法，乃为至法"说的是更高一层境界的"大法"。世界不能缺乏规则，我们应该具有规则意识，书法概念本身就是在强调规则。

（一）破与立

每一次艺术的创新都经历了一个破与立的过程。破的对象就是已有的游戏规则，立的内容就是建立起一套新的游戏规则。书法领域的破与立主要表现在这样几个方面：一是书法的边界与规则的突破。书法之所以是书法，这主要是由于书法有自身的内在规定性，即有其本质的规定性，否则就不再是书法了。比如利用线条创作抽象画，或者说，按照康定斯基的线条组成的视觉效果

图就不再是书法。二是时尚书风的形成是与书法家群体集体在突破已有的书风的情况下又集体遵守新建立起来的规则。比如碑派书风，就是碑派书家在共同打破帖学束缚的前提下又共同恪守碑学建立起来的新规则。三是书家个体风格的形成，这是书家个人要打破已经继承的原有的书法规则再创属于自己的书写规则，这时才能形成自己的书法风格。比如赵之谦上溯金石下开风气，其书法初师颜真卿，后取法北朝碑刻，所作楷书，笔致婉转圆通，人称"魏底颜面"；篆书在邓石如的基础上掺以魏碑笔意，别具一格，亦能以魏碑体势作行草书。

书法作品及书写活动首先是要建立起一个精神世界。这个世界是属于书家的，也属于进入这个世界的人们。这个世界是由物质的和精神的两者共同组成的完满的统一。只要书家建立一个书法的世界，这个世界就是一个富有秩序而非杂乱无章的无序世界，维护这个秩序存在就要依靠一定的规则。因此，从某种角度来说，书家本身最大的努力就是要创建一整套属于自己的，而且又得到他人认可的游戏规则。风格就是在书法规则基础上建立起一套书家特有的规则。规则建立得既好又完善，那么这个世界在拥有了书法的同时，书法也拥有了这个世界。书法一直保持自身显现、自身敞开的特性，但通达书法的道途是领悟，领悟乃是唯一途径，别无他途。书法的领悟即书法的真理。书法的真理在根本上必须规定为书法自身的显露、敞开和照亮，这种显露、敞开和照亮正处于真理之中。在这里，真理不应该理解为"正确"，而应理解为去掉书法的一切"遮蔽"而为"无避"。

前人已经建立起了无数的书法规则，大大小小，这些规则的存在是要求我们去遵守的，否则我们就无法登堂入室，或者还不

懂得书法的规矩。继承或遵守已经有的书法规则是必须的，应该回归传统，而传统的精髓是创造性传承。黑格尔说过："传统并不是一尊不动的石像，而是生命洋溢的，犹如一道洪流，离开它的源头愈远，它就膨胀得愈大。"①但是这种回归，不是一成不变的回归。回归，一般来说都是一种更高级的回归，是螺旋式上升般的回归。孙过庭《书谱》说："至如初学分布，但求平正；既知平正，务追险绝，既能险绝，复归平正。初谓未及，中则过之，后乃通会，通会之际，人书俱老。"为了更高的书法境界，我们的最高目标应该是创建新的游戏规则，然后选择在新规则下的自由。"艺术创作初学者，总会愿意来炫弄自己的技巧，唯独担心他人不知道自己的两刷子，愿意将自己的所有看家本领都兜售无余，结果摆弄得露出破绽，甚至露出了自己不甚好的家底。大家那是隐而不露，游刃有余，艺术家之最高境界，技进乎艺，艺进乎道，道进乎自然！"②

（二）民俗与小传统

历次改朝换代，新的朝代就会带来新的民俗，谓之曰化民成俗。满族本有其民俗，然后与汉族民俗相融，渐成一体。康有为云："人限于其俗，俗各趋于变，天地江河，无日不变，书其至小者。"③美国人类学家雷德菲尔德（Robert Redfield，1897—1958）提出了大传统与小传统的概念。前者指社会精英们建构的观念体

① ［德］黑格尔：《哲学史讲演录（第一卷）》，贺麟、王太庆译，北京：商务印书馆，1959 年版，第 8 页。
② 蔡先金：《莫言会灯——对话"讲故事的人"》，济南：齐鲁书社，2003年版，第 128 页。
③ 康有为：《广艺舟双楫》，《历代书法论文选》，上海：上海书画出版社，1979 年版，第 753 页。

系——科学、哲学、伦理学、艺术等；后者指平民大众流行的宗教、道德、传说、民间艺术等。早期的所谓大传统最终可能会保存于当下的小传统之中。欧洲学者用精英文化和大众文化对这一概念进行修正。李亦园又将大小传统的概念运用于中国文化的研究，并对应于中国的雅文化和俗文化。民俗具有相对的稳定性，但又不是一成不变的。

清代前期，无论是精英文化还是大众文化，帖学一直处于主流地位，即使当精英文化转向碑学的时候，帖学仍旧处于小传统之中。民间书法肯定还是以帖学为主，尤其是各种私塾教育以及科举教育，既以临帖为主，又追求馆阁书体。这可反映在民间各种节日典仪中。在各种民间节日典仪中，书法是不可缺少的。春节期间，家家户户张贴楹联，人们将各种祈愿与祝福书于红纸之上，这楹联上的书法当然既能折射出民风与民俗，又能反映出民间的书风。在吉礼上，张挂的帐帘上自然就会贴满各种祝贺的书法作品；在丧礼上，飘动的经幡上就会出现书写哀悼内容的书法作品；在房屋奠基典礼上，椽梁上同样会张贴上吉祥的书法作品。在建筑艺术中，书法是一种重要的组成因素。各种牌坊上镌刻着书法，寺观的楹柱上镶嵌着书法，官府亦会张挂书法匾额。民俗中不可能离开书法，文字既然是人类进入文明的元素，那么书法就是中华民族文化的重要标识，几乎无处不在，无时不在。家规、族约书写于宗祠，乡约、民规书写于乡间公共场所。这既是一种社会治理的需要，也是一种公共的书法审美。

书法随着民俗的需要而产生，又以民俗流变而变化，所以民间书法具有强大的生命力，活泼、生动、有趣，再经过时间长河的冲刷，后来就会表现出全新的面貌，乃至胜过所谓的精英书法。

自然流变是无情的，但是又是公正的，到了清朝中后期，人们自然而然地就将书法的眼光转向了民间这片广阔天地。

（三）帖学规则转向碑学规则

在书法领域，清朝面临着帖学向碑学的转换。阮元作《南北书派论》和《北碑南帖论》，明确提出贬斥刻帖、尊崇北碑的观点，标志着碑学理论的确立，康有为不断地倡导并推动帖学向碑学之"变"，促使书家从碑刻中汲取营养，改变已有的帖学审美，将古拙丑怪的审美作为原则遵循。这必将动摇已有的书法伦理，带来书法伦理的反思与重新构建。整个社会是一个伦理实体，任何文化艺术现象都难以置于该伦理体系之外。满族入主中原，本来就遇到了一个社会统治中的伦理问题；碑学兴起于帖学，同样也会遭遇到书法伦理关系的现实。在这个阶段，书法发展正在回答这样一些有关书法伦理的问题：书法审美标准到底是什么？这一标准是由帖学家制定还是由碑学家左右？书法鉴赏的价值标准到底该如何形成？书法行为到底应该如何评价？书法与社会变化之间到底具有何种互动关系？书法家到底要遵守何种伦理规则？在巨变的世界里书法到底应该做什么？书法应该怎样变化？从书法伦理层面来说，"只有正确地'是'，才可能正确地'做'"，[①] 但是，历史的发展却又是不以人们的意志为转移的。

新的艺术规则的建立，应该从审美观念、理论旗帜、实际操作、典型示范着手。在帖学一统天下的时代，帖学规则居于至高无上的位置，甚至成为"大一统"观念下的"集权体制"。据考

① 吉尔伯特·C.梅林德（Gilbert Meilaender）语。王海明：《新伦理学》，北京：商务印书馆，2001年版，第9页。

证，起先书于帛者曰帖，到汉代，凡属写字之小件篇幅，皆称之为帖。东晋时，帖又成了名人翰墨的称呼，如陆机的《平复帖》。宋代，收历代名家书迹刻于木上或石上，称为"刻帖"。"帖"作为书法流派，是到明清时代开始标举的，帖学派主要得惠于《淳化阁帖》，遂成中国书法史上的正统流派。①帖学的审美观念由来已久，王羲之书法体系、赵孟頫书法体系乃至董其昌书法体系，皆为帖学系统无疑。固有系统已经形成，建立起新的偏离原有帖学轨道的游戏规则，那是需要很大的勇气与魄力的。新规则建立者可能还要面临一些矛盾与冲突。

保守与新锐之间会产生冲突。保守势力一般来说相对较强，打破固有的观念与习惯，无论是自我革新还是外部强制，都需要一定代价的付出。碑学强调审美观念还是技法，与原有的帖学具有很大的差异，但是通过阮元、何绍基、康有为等巨擘的不懈努力，碑学终成气候，给沉寂而衰落的书坛吹进一股新风。

官方与民间之间的抵触。没有任何一位清朝皇帝带头提倡过碑学，反而倾情于正统的帖学。科举士子们处于功利的目的，亦以课帖为主业，目标就是用于干禄的馆阁体。碑石存于乡野者多，散发出民间气息。社会需要变革，个性需要张扬，碑学顺应时代潮流，应运而生。碑学起于革新者，发于民间之情，成就于乾嘉之后。最终，官方与民间的抵触转变为相融，碑学得到了官方与民间的共同认可。

继承与创新之间的交织。书法艺术具有悠久的历史，应该说自汉文字创制以来，或者说，自中华民族跨入文明门槛以来，书

① 朱仁夫：《中国古代书法史》，北京：北京大学出版社，1992年版，第490页。

法就以其特有的地位列入人类艺术行列。但是人们也一直没有停止过对于书法艺术的创新。从原始象形或刻画符号到大篆，从小篆到隶书、章草、行书、楷书，书体在变化，艺术的形式同样在变化。当这些书体都完备之后，书法的审美也在变化，深深地打上时代精神的烙印。一部书法史就是继承与创新交织的历程。康有为原来写帖，乃至馆阁体，最后创作了金石气十分浓厚的书法。李政道说："一个只依赖过去的民族是没有发展的，但是，一个抛弃祖先的民族也是不会有前途的。"①

帖学与碑学之间的张力。帖学与碑学之间既有联系，也有张力。无论帖学还是碑学，从审美伦理还是书法创作，倘若说帖学属于古典范畴的话，那么碑学就应该属于新古典了。帖学人物不再处于主流地位，而碑学人物却顺应了潮流，并处于预流之行列。清灭明后，尤其是康乾盛世，书界为了化解民族矛盾，当然崇尚并弘扬温文尔雅的帖学，姜宸英、张照、刘墉、王文治、梁同书、翁方纲等寻帖学一路；同时又有一股潜流，崇尚金石气，碑学遂成主潮，郑簠、金农、郑燮、李鱓、伊秉绶、邓石如、何绍基、赵之谦、吴昌硕、张裕钊、康有为举碑学旗帜。康有为说："迄于咸同，碑学大播，三尺之童，十室之社，莫不曰北碑，写魏体，盖俗尚成矣。"②

（四）内在规则与外在环境

社会审美风潮的变化都是由内因与外因共同作用的结果，当

① 朱仁夫：《中国古代书法史》，北京：北京大学出版社，1992年版，第11页。
② 康有为：《广艺舟双楫》，《历代书法论文选》，上海：上海书画出版社，1979年版，第756页。

然外因需要通过内因起作用。艺术的内在规则并不是空穴来风，或者说建立在沙滩之上，而是由社会整体趋势所致。艺术非常讲究个性，但是任何个性的表现或许就是时代的一个标杆而已，最后总都会融入到时代潮流之中，形成汉尚度、晋尚韵，唐尚法、宋尚意、元明尚态、清尚朴的总体印象。每个朝代有每个朝代对于书法艺术的贡献，犹如一代又一代的文学一样，时代使然。清代的社会环境提供了产生碑学的时代温床，历史发展到三千年"家天下"的帝国晚期，碑学崛起就成为了封建时期书法艺术史的终结，也是清代对于中国书法史的最大贡献。

清代碑学，经历了这样一个发展脉络，"郑燮、金农发其机，阮元导其流，邓石如扬其波，包世臣、康有为助其澜，始成巨流耳。"[①] 碑学不但在宇内兴盛，还远播到东瀛。金石学家杨守敬碑学造诣颇深，撰著《湖北金石志》《日本金石志》《望堂金石录》，编辑《寰宇贞石图》《三续寰宇访碑录》等。其书法、书论驰名中外，撰有《楷法溯源》《评碑记》《评帖记》《学书迩言》等多部书论专著。在日本期间，以精湛的汉字书法震惊东瀛，折服了许多书道名家。杨守敬还应邀讲学、交流书艺，且收录弟子，在当时的日本书道界括起了一股"崇杨风"，被誉为"日本现代书法的祖师"，其影响至今犹存。书家应通书法之变，还应修炼自己的人品，品高则下笔不落尘俗；提高自己的学养，学富则胸罗万有，气韵自然溢于行间。

（五）碑学与变法

盛世常常隐藏着危机，危机又常常带来转机，这似乎成为了

① 丁文隽：《书法精论》，北京：人民美术出版社，2007 年版，第 186 页。

人类社会发展的一种不变的逻辑。清代创造了"康乾盛世",鼎极一时。这一时期,中国社会的各个方面在原有的体系框架下达到了极致,在乾隆末年,中国经济总量占世界第一位,人口占世界的三分之一,文化事业呈现出前所未有的繁荣景象,修7.9万余卷的《四库全书》,建"万园之园"的圆明园,此时西方人倾慕中国东方文化艺术,家藏一尊青花瓷显得尊贵,听上一曲《茉莉花》得到满足,以至于在欧洲刮起了富有"中国趣味"的洛可可之风。法国启蒙思想家伏尔泰(Francois-Marie de Voltaire,1694—1778)钦佩而赞美中国,认为"世界历史始于中国"①。法国《百科全书》主编狄德罗在该书《中国条目》中,盛赞"中国民族,其历史悠久,文化、艺术、智慧、政治、哲学的趣味,无不在所有民族之上。"②德国哲学家康德·凯瑟琳(Count Keyserling)高度赞叹:"古代的中国,他们苦心经营,完成最完美的社会形态,犹如一个典型的模范社会……中国创造了为今日人们已知的,最高级的世界文明……中国人高雅的风采,在任何环境里,都是表露无遗。……也可以说,中国人,是所有人类中最有深度的人。"③德国哲学家沃尔夫(Christian Wolff,1679—1754)称赞中国更有趣:"古代中国人的胡子、眼睛、鼻子、耳朵甚至他们的思辨的方式都与我们不同。"④盛世辉煌之后是落日的余晖,然后就遭遇了近代出现的"三千年未有之大变局",固有的一切都在变,动荡不

① 忻剑飞:《世界的中国观》,上海:学林出版社,1991年版,第201页。
② 转引自《学习时报》编辑部:《落日的辉煌——17、18世纪全球变局中的"康乾盛世"》,北京:中共中央党校出版社,2001年版,第7页。
③ Keyserling, Creative Understanding, 转引自[美]威尔·杜兰:《东方的遗产》,北京:东方出版社,2003年版,第661—662页。
④ 何兆武、柳卸林主编:《中国印象——世界名人论中国文化》,桂林:广西师范大学出版社,2001年版,第63页。

定，"一切等级的和固定的东西都烟消云散了，一切神圣的东西都被亵渎了"，① 出现了"任何诗人想也不敢想的一种奇异的对联式悲歌"，② 这就是满清历经的史实。在这种历史变革中，书法这种东方特有的艺术形式及其书法理论思潮的变化也是一件自然而然之事。

当事物发展到极致的时候，就会蕴含着衰落的危机。帖学发展到一定时期之后，同样难逃这一逻辑。结果是帖学式微，碑学发轫。碑学的兴起并非突兀无端，而是有前因导引的，也是与清代的学风发展相一致的。明亡之后，代之而起的是崛起于关外的满清王朝，学者痛定思痛，时代学术主潮由厌倦主观冥想转为倾向于客观的考察③。《四库总目提要》云"盖明代说经，喜骋虚辨。国朝诸家，始变为征实之学，以挽颓波。古义彬彬，于斯为盛!"④ 清初征实学风为朴学之兴起了先导作用。乾隆时学者洪亮吉云："我国家之兴，而朴学始辈出，顾处士炎武、阎征君若璩首为之倡。"⑤ 乾隆之世，已厌旧学。明末清初，在顾炎武、阎若璩、黄宗羲等学者的影响下，注重于资料的收集和证据的罗列，主张"无信不征"，以汉儒经说为宗，从语言文字训诂入手，主要从事审订文献、辨别真伪、校勘谬误、注疏和诠释文字、典章制度以及考证地理沿革等等，少有理论的阐述及发挥，也不注重文采，因而被称作"朴学"或"考据学"，成为清代学术思想的主流学派。朴学的成熟与鼎盛期在清乾隆、嘉庆年间，因而又被称为"乾嘉学

① 马克思、恩格斯：《共产党宣言》，《马克思恩格斯选集（第一卷）》，北京：人民出版社，1972年版，第254页。
② 马克思：《鸦片贸易史》，《马克思恩格斯选集（第二卷）》，北京：人民出版社，1972年版，第26页。
③ 梁启超：《中国近三百年学术史》，北京：东方出版社，1996年版，第1页。
④ 《四库提要》卷十六经部·诗类二《毛诗稽古编》册一。
⑤ 洪亮吉：《卷施阁文甲集》卷九《邵学士家传》。

派"。乾隆、嘉庆时期，朴学兴起，铺垫碑学的发展。这一学风的形成反映在书法界就是碑学的兴盛。倘若说朴学对应的是碑学，那么宋明理学或心学对应的可能就是帖学了，也符合所谓"心、性、气、理"范畴的需要。

金石学随着朴学的兴起而兴盛。清代是金石学的鼎盛期，金石之学成为专学。乾隆以前的金石学尚不发达，乾嘉学者实事求是，形成学宗汉儒的考据之风。风气既开，一扫悬揣之空谈，而金石学亦沿波而起。乾嘉学派为考订经史而广泛搜考金石文字，推动金石学迅速发展。梁启超谈到清代金石学时云："此学极发达，里头所属门类不少，近有移到古物学的方向。"[1]据统计，现存金石学著作中，北宋至乾隆以前700年间仅有67种，其中宋人著作22种；而乾隆以后约200年间却有906种之多；清代以前的金石学家360人，而清一代达1056人，占总数的三分之二以上。[2]金石著作之多，金石学家之众，可以说明金石学在朴学时兴之后的盛状。康有为《广艺舟双楫》云："乾、嘉之后，小学最盛，谈者莫不藉金石以为考经证史之资。专门搜辑著述之人既多，出土之碑亦盛，于是山岩、屋壁、荒野、穷郊，或拾从耕父之锄，或搜自官厨之石，洗濯而发其光彩，摹拓以广其流传。若平津孙氏、侯官林氏、偃师武氏、青浦王氏，皆辑成巨帙，遍布海内。其余为《金石存》《金石契》《金石图》《金石志》《金石索》《金石聚》《金石续编》《金石补编》等书，殆难悉数。故今南北诸碑，多嘉、道以后新出土中者。即吾今所见碑，亦多《金石萃编》所未见者。

① 梁启超：《中国近三百年学术史》，北京：东方出版社，1996年版，第29页。
② 金石学著作据容媛《金石书录目》、金石学家据朱剑心《金石学》统计，参见陈星灿：《中国史前考古史研究（1885—1949）》，北京：生活·读书·新知三联书店，1997年版，第58页。

出土之日多可证矣。"

《礼记·学记》云："君子如欲化民成俗，其必由学也。"乾嘉时期，经过朴学的铺垫，金石学的推动，碑学悄然兴起。阮元作《南北书派论》与《北碑南帖论》犹如碑学的理论旗帜，实为倡导风气之举。康有为说："书学与治法，势变略同。"[①] 在力倡维新变法的情势下，人心思变，传统的礼治社会面临崩溃，"山雨欲来风满楼"，社会民俗与民风正在发生潜移默化的流变。康有为努力推动碑学发展，写出了《广艺舟双楫》，与其变法的吁求遥相呼应。书法虽然远离政治，但并非与政治毫无相关，政治影响人心，人心反映书法。熊秉明分析极为透彻：

> "乾嘉间，金石学、考据学大兴，钟鼎碑版在知识分子间激发起来的，不仅是考古兴趣，也是造型艺术的兴趣。而在这种造型兴趣下还有民族意识的萌动。……在钻到古代训诂的牛角尖的同时，他们发现了古朴、遒健的艺术形象。这些祖先遗留下来的痕迹含藏着壮茁悍强的生命，成为被压制的民族自尊心的最好的支持者。……给予了一个新的美的标准——有深远的道德意义的标准，于是碑派书法蓬蓬勃勃地发展起来。"[②]

这可能就是书法的实践伦理，当书法遭遇伦理冲击的时候，书法的出路又何在？清代中期，在帖学书法处于衰势的情形下，书法得以中兴，主要是因为人们对于帖学书风的逆袭导致人们急

① 康有为：《广艺舟双楫》，《历代书法论文选》，上海：上海书画出版社，1979 年版，第 755 页。
② 熊秉明：《书法与中国文化》，上海：文汇出版社，1999 年版，第 96 页。

切突破，最终在碑版中找到了出路，于是从审美角度出发，发掘书法艺术性可能的另类表现，即不再仅局限于乌黑溜光的馆阁体，也不再仅为实用的功利目的，而是从民间、从碑牌、从朴学中汲取新的营养和力量，激发书法艺术创新，获得新的审美现象。

四、书法的线条效应

所有视觉艺术呈现出的作品要么是二维的，要么是多维的。二维的空间表现出的是平面，而三维的空间结构呈现出的是立体效果。当书法书写于纸面的时候，表现出的是平面化效应，但是如果加上心理一维的话，同样会产生出多维效应，如"入木三分"之说；当书写镌刻于碑石、或铸刻于彝器之上，呈现出的恰恰是立体的现实；当碑石、彝器上的书法作品传拓到宣纸上的时候，虽然属于二维空间，但往往会产生立体的效果。这就会产生一种特殊的平面化效应。清朝时期，西方油画艺术已经传到本土，而西方油画视觉艺术恰恰是讲究立体透视效果的，东方书画是讲究"表现"的效果，而对于"再现"却往往不以为然。在这种中西绘画视觉语言冲突的情况下，东方水墨书画仍旧保有自身的合法身份，而且最终得到西方的认可与叹服。

（一）拓片纸贵

从立体字迹转变为平面，从坚硬的器物书法转变为柔韧的纸面，传拓完成了这个过程，彰显了中国人的艺术智慧。传拓除了表现器物的平面效果外，还可以通过拓立体图形，将器物的造型、花纹、轮廓、明暗和质感等，通过透视的方法，借助传拓与熟练

的技巧表现器物的立体效果。无论传拓采用哪种色调，在拓任何器物时，都要根据每个器物的质地情况，用不同的传拓技巧，采用不同的表现形式，才能反映出器物的真实效果。由立体向平面，由雕刻向纸面，再通过视觉效果或者说添加上心理维度，又变成由立体向平面，由纸面向雕刻，由此完成了又一次复原的过程。

拓片是艺术品，或收藏，或托裱，仅次真迹一等。据阮元记载，黄易藏有石刻拓片 3000 多种，而且宋拓旧本不下数百，收藏质量与数量均在当时占有重要地位。阮元集中自己所藏和孙星衍、钱坫、赵魏、何元锡、江藩、张廷济、朱为弼等人的收藏，编撰《积古斋钟鼎彝器款识》，是书是研究清代所见古铜器铭文的专著，著录商、周、秦、汉、晋铜器 551 件，其法先摹文字，再加考释。书中谓："预观三代以上之道与器，九经之外舍钟鼎之属，曷由观之。"金石学家、书法界争抢珍贵拓片，把玩鉴赏，享受艺术。在拓片上题款跋语，题款者尽情书写，在有限的条件下自由发挥，这种拓印、书写复合的作品更为完善，黑白相得益彰，完美统一。

拓片的传播带来的是金石气的蔓延。彝器、碑石的挪移终究是不方便的，而且很少有人有机会观赏实物。拓片就弥补了人们学习铭文与石刻书法的需要，在书房中有一方拓片则足矣。彝器与碑石拓片洋溢金石气，这是一般刻帖不具有的气质。金石气与书卷气相对，但皆以"气"胜。《礼记·乐记》云："情深而文明，气盛而化神，和顺积中，英华发外。""气"为中国古典哲学或美学术语。朱履贞《书学捷要》云："学书必先作气，立志高迈，勇猛精进。"何为金石气？简单来说，就是给人一种富有金石气质与金石味道的审美感觉。何为书卷气？简而言之，就是给人一种富有书卷气质与书卷味道的审美感受。两者比较起来，一者偏重于阳

刚，一者倾向于阴柔；一者显得质朴，一者表现文雅。当感觉到书卷气的时候，人们想到的是纸质的书卷；当获得金石气的时候，人们想到的是坚硬的金石。

（二）西方透视原理与东方的意象性

西方绘画是讲究透视原理的，而中国绘画关注其意象。当西方的透视原理遇到东方意象的时候，就各显春秋了。意大利画家郎世宁（Giuseppe Castiglione，1688—1766，原名朱塞佩·伽斯底里奥内）作为天主教耶稣会的修道士于康熙五十四年（1715）来东土传教，随即入宫进入如意馆，成为宫廷画家，曾参加圆明园西洋楼的设计工作，历任康、雍、乾三朝，在中国从事绘画达50多年。郎世宁的主要画法还是西方的，十分注重透视原理的运用，但是也还是借鉴东方的画法与适应东方的审美，可谓"中西合璧"。比如，西方画家画肖像，可以将人物置于侧光环境中，结果人脸就会半明半暗。这就不符合东方人的审美习惯，因为我们会认为这是"阴阳脸"或者说是被画脏了脸。郎世宁在画人物肖像时，就力避此种现象的发生。当三维写实遇到二维表达的时候，很难令人相信其结果是"三维者"服膺"二维者"。西班牙艺术大师毕加索对东方的艺术很敬重，曾说："我不敢去你们中国，因为中国有个齐白石。"他曾和张大千有过交流，并互有好感。毕加索曾和张大千说：如果你们东方的艺术是面包，我们只能是面包渣！这就是东方特有的视觉艺术效应的结果。

书法讲究的是一种意象的表达，人们可以透过书法作品想到"龙跳天门""虎卧凤阙"等骇兽之姿，蔡邕《九势》云："夫书肇于自然，自然既立，阴阳生焉；阴阳既生，形势出矣。"而一切物

象之意蕴却是通过意象表现出来的，正如黑格尔所言："古人的最高原则是意蕴，而成功的艺术处理的最高成就就是美。……文字也是如此，每个字都指引到一种意蕴，并不因为它自身而有价值。"① 意象是"意"与"象"彼此生发的两个方面的相融与契合，在书法中能使观赏者如见其物、如闻其声，并进而能引起观赏者情感共鸣和丰富联想，书有意象，则蕴藉深，有境界，则有余情。五代司空图《诗品·缜密》云："是有真迹，如不可知；意象欲出，造化已奇。"

所有艺术形式都是有其局限性的，但都在追求有限与无限的统一。书法就是以最小的"有限"承载最大的"无限"，仅使用很简单的工具，借助很少的艺术元素，而表现的却是"同自然之妙有"以及人们的所有情感，因此这是一种最为简约而不简单的艺术形式，是世界上所有艺术种类中"抽象"到极致的艺术种类，也是表现有限与无限相统一的最佳艺术样式。

（三）线条的舞蹈

线条是书法的家园，书法家居住其中。当黑色的线条在白色的宣纸上跳动的时候，出现在人们眼前场景就很难说是平面的还是立体的感觉。苏轼说："书必有神、气、骨、血、肉，五者缺一，不为成书也。"线条同样是神、气、骨、血、肉五者构成，分而为五，合则为一，于是二维空间变成三维空间，便产生立体感，并富有生命感。晋卫夫人《笔阵图》云："善笔力者多骨，不善笔力者多肉；多骨微肉者，谓之筋书；多肉微骨者，谓之墨猪。"自

① ［德］黑格尔：《美学（第一卷）》，朱光潜译，北京：商务印书馆1979年版，第24页。

晋以降，各个朝代皆有论述。如元陈绎曾《翰林要诀》和清张廷相、鲁一贞《玉燕楼书法》中，都出现了专论"血法""骨法""筋法""肉法"的章节；清康有为《广艺舟双楫》说："书若人然，须备筋骨血肉。"清朱履贞《书法捷要》亦云"然血肉生于筋骨，筋骨不立，则血肉不能自荣。故书以筋骨为先。"《翰林要诀》亦云："字生于墨，墨生于水，水者字之血也。"当线条产生丰润而活脱的状貌时，书法作品才能成为生动活泼的生命之体，才会有艺术生命力。书法线条是具有色彩的，墨分五色，浓淡干湿，墨气的立体萦绕，彰显墨色与章法的格局。不同墨色的错综变化，可以在平面中见到立体的效果，线条在舞蹈，墨色在挥洒，呈现出精美绝伦的、具有古典意味的、蒙太奇般的镜头。王铎善用笔墨，其《草书诗卷》行笔急徐变化，墨色随之淡枯，墨尽意尽，显示出轻重起伏的韵律，"大大增强了作品的行气和力度，而且丰富了作品的表现力，使之墨彩更焕发，笔力更雄健，意趣更强烈，节奏更鲜明"。[①]一般来说，平面化就会缺乏活力，而书法恰恰能够打破这个魔咒，既不缺乏曲线美，又能凸显出立体感。

　　书法是东方人的一种文化现象，简约又大气，实在又空灵，这是与华夏民族的精神气质相契合的，也是与这一古老民族的心灵相通的，更是与东方古典文明一体化的。书法是我们的传统文化，是我们的"国粹"，是民族的艺术语言体系，在中华民族伟大复兴过程中一定能够发挥自身特有的价值作用，在人类命运共同体的构建中也一定能够充当起自身应有的角色地位。

① 蔡先金：《书法章法》，大连：大连海运学院出版社，1993年版，第53页。

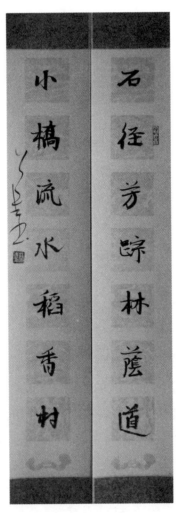

石径芳踪林荫道　小桥流水稻香村

书法·线条·思[①]

一、书法的真理

书法即书法。

这正意味着书法只是自身，而不是其他什么，因此，这也就意味着书法是独立存在的，所以我们可以不断追问书法是什么以及书法从何而来又向何处去等终极问题，但不是人身依附，也不需要他者来主宰或给予书法身份认定。

我们总是费力地思索和询问书法是什么，并力图回答书法是什么。我们的出发点是好的，我们寻根问底的精神也是可敬可佩的，但到头来发现自己是在做一次冒险之旅。当我们说书法是一种艺术的时候，又感觉书法是一种学问；当我们说书法是一种学问的时候，又感觉书法是书写语言文字的规则；当我们说书法是书写语言文字规则的时候，又感觉书法是一种审美活动；当我们说书法是一种审美活动的时候，又感觉书法是一种生存样式。因此，我们对于书法有各种不同的解读，但结果往往是盲人摸象，只知其一而不知其余。

① 选自山东省青年书法家协会主办《青年书坛》2005 年创刊号。

书法是简单的，简单到只是线条而已，而任何人又都会写画出线条来；

书法是复杂的，复杂到一般人望而生畏，终生不得其解；

书法是属于大众的，无论任何阶层的人们都可以拥有它；

书法是属于少数人的，只有少数人才能够说自己配得上拥有它；

书法是澄明的，如水珠一般；

书法是神秘的，如宗教一般；

书法一直保持自身显现、自身敞开的特性，但通达书法的道途是领悟，领悟乃是唯一途径，别无它"途"。

书法的领悟即书法的真理。一旦缺乏领悟，书者只能在表面上下死功夫，而不能"参活句"，结果是更加远离书法本质，可能不得书法之皮毛。

书法的真理在根本上必须规定为书法自身的显露、敞开和照亮，这种显露、敞开和照亮正处于真理之中。在这里，真理不应该理解为"正确"，而应理解为去掉书法的一切"遮蔽"而为"无蔽"。

二、书法的领地

线条是书法的家园，书法家居住其中。

书家自以为是线条的主人，其实线条才是书家的主人。线条是自然存在的精华，书法线条是自然存在的精华与人的主体精神的统一。所以，首先有自然存在的线条，其次才有人书写的线条。只有线条才使书法家成为书法家的可能，书法家的书写依赖于自

然存在的线条，自然的线条也需要通过书法家的书写而表现出来。

书法的线条是自然的表现和书法家主体表现的统一。这种表现说明：书写是书法家的活动；书写即表现；书法家的表现总是现实与非现实的结合。

书法线条的真实本性是书法家的一种表现的语言，情感和感悟唯有在线条中显现。书法欣赏者和书法家只能在线条世界中相遇与相知。因此，我们领会的书法是线条的书法，书法家以线条之家为家，书法欣赏者充当这个家的看守者，维护着这个家园的存在。

书法不是文字，不是记录语言的符号，更不是充当语言交流的工具。没有书法的地方照样有文字的存在，如印刷编排的文字，道路交通标牌的文字。

线条不是书法，因为它是原书法。书法在线条中产生，因为线条保持了书法的原始本性。

线条呼唤书写，书写让线条呈现给世界。书写承受线条的压力，允诺要让线条具有恰当的表现。线条要求书写能在线条中凝聚山川大地与星云天空、永恒时间与多变空间、神圣思想与人类精神。于是，书写与线条订立契约，书法作品就成为这个契约的产物。

书法家的构思是为了书法之家的建立。构思在根本上服务于现实存在。

构思与书法是统一的。构思是为了书法的目的而发生的，只有进入了构思，才有书法，这包括潜意识的灵感，即苏轼所说的"无意于佳乃佳尔"。

书家不能安居的真正困境决不是自己占有空间的紧张，无家可归才是书家安居的真正困境。

三、书法的诗意

书法和诗意是统一的。

书法自身即拥有诗意。

真正的书法是诗意的，因为真正的书法是线条的书写，而真正的线条的书写也正是诗意的表达。它使物质世界和精神世界、普世的大地和超俗的天空积聚成一体。

一切创作的线条都是诗，一切创作的书法都是线条。

线条与诗是邻居。

书法与诗是一家。

线条需要诗意，书家需要诗意，作品需要诗意。线条、书家、作品、诗意相互包容，达到统一。

总之，人需要诗意地栖居。

书法源于线条而达到诗意。这不过是说诗意是内在于书法和书写本身的，而不是外在于书法和书写，更不是附加于书法和书写。诗意就是书法与书写本身的天性。书法与书写的显现、领悟活动本身就是书法的诗意。

书法诗意化和诗书法化，书写诗意化和诗书写化，同样都是我们需要的。我们不能想象非书写的书法，也不能想象非诗意书写以及非诗意的书法。

书法与诗意、书写与诗意、书法与书写不再对立。由此，我们建立了崭新的书法观与书写观，即诗的书法与诗的书写和书法的诗与书写的诗。

艺术不过是书法诗意活动的方式而已。它的本质是书家的诗意书写自行设入作品。

书家充满劳绩，但还诗意地安居于大地之上。

我们都需要艺术化的生活样式，而书法能够使我们满足于这样的生活样式。

四、书法的态度

态度决定一切。

书法的态度就决定书法认识的一切。

在书法创作中主客体是统一的，但是我们现在对书法作品的认识却一直是处于主客体分离状态下进行的。我们设定了审美对象、审美主体的二元对立，把美看作是对象的特性，把美感看作是主体的特性，并且在日益强化这种二元对立。这是我们受到西方审美体系驯化的结果，其实我们原本是与西方审美体系无关的，只是在我们承认了西方审美体系成为了我们艺术认识过程中的主宰之后，我们就接受了这种二元对立看法。同时我们又在有意与无意之间驱逐了原本是处于主宰地位的东方审美体系，这里也充满了一种"敢把皇帝拉下马"的鲁莽之气。

书法是纯正的东方的书法，我们还是用东方的眼光看它最为适宜，戴着西洋镜看得花花离离，总感觉是隔着一层。郑板桥说"隔靴搔痒赞何益"。

王国维在谈到中国"词"的时候，总是喜欢"不隔"，而厌弃"隔"的存在。

我们要超出这种二元对立，以东方式态度，从书法自身来理解，还书法以纯正东方的本色。

书法作品及书写活动首先是建立起一个世界。这个世界是属

于书家的，也属于进入这个世界的人们。这个世界是由物质的和精神的两者共同组成的完满的统一。

书法首先是属于东方的，书法成为了书法。

然后书法才能属于西方，这样书法就属于了这个世界。这个世界拥有了书法的同时，书法也拥有了这个世界。

五、书法与艺术和美

艺术是书法生成与发生的，艺术是书法的天性。

美是书法的一种显露方式，美也是书法的天性。美不是伴随书法而显露，而是书法自身的显露。

我们只要可能书法，我们就可能拥有艺术和美。

书写是承受者，艺术、美就产生。

我们不能只是把书写看作是劳作，而应看作是艺术和美的活动。我们不能只是把艺术和美看作是书法的天性，也应看作是书写的天性。

艺术和美使书写成为书写，使书法成为书法。艺术和美的创造使我们书写。艺术和美划分出了书法的存在与非存在、书写和非书写之间楚河汉界。

非艺术和美的书写不是真正的书写，它只是一种自身无创造的活动而已，至多是一种任意涂鸦。

艺术和美不会脱离书法与书写。相反，艺术和美使人进入书写与书法，使人得到诗意的居住与艺术和美的满足。

书法不能失去书写，失去了书写就不再是书法，因为它失掉了书法的生成过程，失掉了书法的艺术和美。书法失去了书写，书法

就有可能质变为一种制造。书法自身一旦交付给技术制造处理，书法就失掉了它的天性，那是书法的一种异化与沦丧的悲哀。在制造书法的势力展开来的时候，他们湮没了书法与书写的天性，书法与书写的内在规定性早已弃之不顾。如此，心灵也被格式化了。于是，书法作品就失去了书法的天性。如此书法作品的概念只是把作品看成是感觉的复合与有形的质料。这阻碍了我们对书法作品的书法天性的发现，书法由于对象化的认识与制造已经隐而不见了。

我们应珍惜书法的天性，当人们"制造"出种种"作品"的时候，其实这种作品并没有表现出真正的线条，相反只是线条的消耗和践踏。

我们没有弄懂书法，我们就会被它物遮蔽，我们当然就没有学会书写。这一切都在于我们没有真正地书法。

艺术、美、诗意的缺席不在于艺术、美、诗意的不存在，而在于艺术、美、诗意不再积聚于书法的线条之中。由于这种缺席，书法的存在就会缺少其基础，没有基础的一切悬挂于半空之中。

哪里有危险，哪里就有拯救。艺术、美、诗意一旦缺席，书家何为？人们并没有发现艺术、美、诗意远离书法而去，书家却发现了艺术、美、诗意的远去。因而，当人们远没有深情地寻觅艺术、美、诗意的踪迹时，书家却如此深情地寻觅着艺术、美、诗意的踪迹。

我们这些人必须学会欣赏与领悟书家对线条的书写。

书家何为？书家使人在艺术、美、诗意的线条家园中居住与生活。

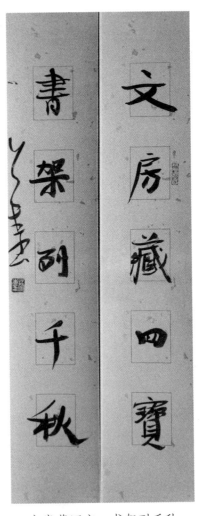

文房藏四宝　书架列千秋

生命存在的一种方式

——《于剑波书法》读后感

　　庚子岁初，乾坤旋转，新冠疫情肆虐，小小寰球，一时大有黑云压城城欲摧之势；春之脚步沉重而缓慢，黑暗病毒之花却到处寻机开放，国人视之如大敌，抗疫比战争，全民迅即进入战时状态；战场难觅战线，不见硝烟，人人却依然英勇无畏，吃紧时没有恐慌，危难时没有退缩，逆行而去，响应风从，可歌可泣。战时间隙，忽收到修亭邮寄《于剑波书法》一函，粗粗浏览，装帧设计甚为经典，内文作品印制很是考究，可谓一睹赏心悦目，再睹心花怒放，三睹刻骨铭心。正值此特殊时期，修亭有意无意间演绎出一个战争与艺术相结合的故事，美妙至极；战争如沙漠，艺术却似甘霖；战争如地狱，艺术则似天堂；战争是决绝，艺术却是希望；战争冷酷无情，艺术却趣味横生。书法理论史上有传为卫夫人所作《笔阵图》，描绘"笔阵出入斩斫图"，如"一'横'如千里阵云，隐隐然其实有形"。呜呼！何至于此？！此乃可验证万事万物正反合之法则，紧张与松弛结对，悲伤与高兴相伴，付出与收获匹配，相克相生，和合共生。在这场人神共愤的特殊战争之背景下，修亭馈赠一本书法集的故事本身就很值得叙述，值得记忆。那么又如何理解这本书法集及其作者与作品呢？这更是

值得探讨的主题。

孟子早就说过"颂其诗，读其书，不知其人可乎？是以论其世也。"知人论世，是古人艺术批评之重要路径。从一般日常生活世界分析入手，可以发现作者与书法在生活场中之关系。人之一生应该如何度过？这是摆在所有人面前回避不了的一个一般性问题。艺术化生存可能是一个不错的答案，换成海德格尔赞赏荷尔德林诗句的说法就是"人诗意地栖居在大地上"。艺术化生存要解决的问题就是，活得有趣味，活得有品位，一年四季都活得精彩，如春意之盎然，如夏花之灿烂，如秋叶之静美，冬雪之纯洁，总之，活得有意义，活得值得活着，不沮丧，不沉沦，不绝望，可谓之觉悟、觉慧、觉生。是故，进入并享受到艺术化生存状态，方才是世间人向往且苦苦追求之目标，若求之不得，则必定会辗转反侧。试想，人一旦生活没有了意思，失掉了生存的依据，那确实是一件十分可怕的事情。尤瓦尔·赫拉利在《人类简史》一书中指出，人生本来是没有什么意义可言的，所谓意义无非都是我们自己赋予与创造的。生活有意义，就算在困难中也能甘之如饴；生活一旦无意义，就算在顺境中也度日如年。艺术化生存确实可以填补所谓人生意义的空缺。易卜生还说，人的最大的责任是把人自己这块材料铸造成器。其实从艺术化生存角度来看，人的最大责任与权力之一可能就应该是懂得艺术审美与艺术创造。世间人追求艺术化生存的方式大抵可以分为两类，一类是直接从事艺术作品创作，在创作中努力实现自己艺术化生存，国内外各种流派的艺术家无非如此；一类就是将自己的一般日常生活世界艺术化，努力塑造自己人生成为一件美妙的艺术品，将自己活成极品的人就是这类艺术化生存的典型，慧能不立文字却荣登禅宗

六祖之位，颜习斋反对著书却成了实践哲学家。前一类人需要具有艺术创作天赋与艺术兴趣爱好以及从事艺术事业的条件，后一类人是绝大多数，只要追求好好生活的人都有可能实现属于自己的艺术化生存方式与目标，只是层次与品级错落不同而已。修亭爱书法，视书法为生命存在之方式，可谓为书法而生，为书法而活，为书法而追求不朽，并努力追求这两类艺术化生存方式的高度统一，最好臻于至善至美。汪曾祺曾说，活在这珍贵的人世间，一定要爱点什么，它让我们变得坚韧、宽容、充盈。修亭又何尝不是如此？其自书"大度看世界，从容过生活"之书法作品，足见其人生态度。这也许就是理解修亭书法的首要切入点，否则难以入其门径。

书法是需要理解的，理解与不理解是迥然不同的，只有理解方可在书法世界中登堂入室。书法之理解是一个复杂的问题，理解的准则是什么，又如何判断是真理解还是假理解，这些可能会表现在理论阐述上，实质上也是一个实践的问题。修亭坦白地表明了自己的书法观点，崇尚"大气、古拙、朴素、典雅"之境界，高标"不滞于物""爽朗清举，简净无尘""历久弥新，风规自远""不拘常法，近于天真"。总的来看，既崇尚自然，又回归古朴。人是自然界的一部分，不可能超越自然而凌驾于自然之上，所以古人讲究大朴，追求天人合一境界。唐柳宗元《初秋夜坐赠吴武陵》云："自得本无作，天成谅非功。希声閟大朴，聋俗何由聪。"雕塑家摩尔也曾说过，艺术总要从原始中汲取营养方可焕发活力。由此看来，修亭的书法主张是正确的，也是可行的，其作品集中收入了由其书写的"曾因酒醉鞭名马，生怕情多累美人""清风过树都成韵，秋水为文自绝尘"这样的联句，是很有意

思的，也是很有意蕴的，"曾因酒醉鞭名马"表现出毫无约束的朴拙状态，而"生怕情多累美人"又显露出对于人文情趣之把握。艺术人士一般都具有自己对于艺术的自信，否则在战战兢兢如履薄冰中是很难成就艺术的，难怪有人认为自信是艺术的心力基础，诚哉斯言。修亭在自己的书法之路上是不乏自信的，既有文化自信，也有人生自信，既表现出"自信人生二百年，会当水击三千里"之气魄，又能书写出"会心今古远，放眼天地宽"之格局。如此，人们可能又会寻找出解读修亭书法的又一个不二法门，何不快哉！

谈书法，当然不能只谈"书"而离开"法"，离"法"可能会误入不知所云之境地。古人视法如命，一旦得法，则如获至宝，秘不示人。传说钟繇在韦诞家中见蔡邕论笔法，苦求不得，至于捶胸吐血，曹操即以五灵丹救之。及诞死后，繇阴发其冢，始得之，书遂大进。其实，凡是书法之人皆知，入法易，破法难，立新法就更是难上加难。每位书家只有实现了立新法，方可形成自身作品风格，这是一个十分艰难的过程，一般人是很难企及的。学法者千千万，真正立新法者却寥寥无几。不破不立，这是常人皆知之道理，而破需要自信、胆量与大勇，但绝不是牤牛闯入瓷器店。学法者往往囿于固有之成法，不可越雷池一步，学颜柳，则亦步亦趋；临欧赵，则千人一面。破法者，则如破阵，"虽千万人，吾往矣"。破法，既需要破既有固定笔法，还要破心中陈规成法。王阳明说，破山中贼易，破心中贼难。书者若能破心中"贼"，那是需要费大工夫，行大修炼，犹如凤凰涅槃，浴火重生，否则，破法仅为现象，而不及立法本质。苏轼说"我书意造本无法"，其实其"无法"既已破法又至法，是无法而法，苏轼之所以

338

是苏轼，从此也可见一斑。修亭是敢于破法的，犹如古时那位刺秦王之荆轲壮士，不禁会令人感叹其"风萧萧兮易水寒，壮士一去兮不复还"之侠肝义胆，这从其早期作品与后期作品的对比中可以得到验证，不是一般的小打小闹式的小破，而是意欲改天换地式的大破。在破法之道上，修亭义无反顾，已经走得很远了，很多人只能望其背影，期望其走向远方地平线的有之，期望其回头是岸的有之。阅读修亭的书法作品，还可能令人联想出"后现代主义"的概念，结构时时被解构了，原有的秩序也常常被颠覆了，但认真一想，修亭可能是一位新古典主义者；联想到过去那些边鄙村落村民的记账簿上斑驳的字迹，可谓"天然去雕饰"，质朴得似乎不能再质朴了，但仔细一看，修亭还是那副"郁郁乎文哉，吾从周"的样子；联想到白蕉所谓的"娟娟发屋"的民间书法现象，书法不再是个别人的事情了，也不再有书法的神话可言了，但综合一考量，修亭还是以古为徒、崇尚古色古香的；修亭的书法也可能会给大家带来沉思、反思，甚至是困扰的迷思，带来一些欣赏上的困惑与理解上的难题，带来仁者见仁智者见智般的争论，总之是带来了思考，带来了不一样的感觉，甚至是某种冲击，这未必是件坏事情，即使没有出现"风乍起，吹皱一池春水"（五代冯延巳《谒金门·风乍起》）之效应，也总比"清风吹不起半点漪沦"（闻一多《死水》）来得好。变革是进步的动力，但变革者总是需要付出一些代价的，修亭是明白人，当然懂得边破边立、以立为主之道理。

书法风格，是每位书法人终生追求的目标，一旦风格形成也就成了书法家，在没有形成自己的书法风格之前，是很难称为书家的，即使有中国书协的会员资格，因为一级组织是认定不了

书家身份的。书家要靠作品说话，作品最终要靠风格说话。风格不是书法的结构装置，不是书法的线条装饰，也不是书法的概念体系，而是书家的"本质力量对象化"之后呈现出的一整套高级艺术符号系统。书法风格，其实就是书家人格在宣纸上的投影，而人格就是人的本质力量的集中体现。傅山在《字训》中道出了书家"本质力量对象化"之道理："吾极知书法佳境，第始欲如此而不得如此者，心手纸笔，主客互有乘左之故也。期于如此而能如此者，无也。一行有一行之天，一字有一字之天，神至而笔至，天也；笔下至而神至，天也。至与不至，莫非天也。"其实傅山的"天"就是指向书家"本质力量"完全而顺利地"对象化"。在依靠毛笔书写的古代，能够形成自己风格的书家还是很少的，要么练就了能写所谓"馆阁体""台阁体"的一批"印刷体"的书手，要么养成了能抄写经书的所谓"经生体"的经生，但终归都没有形成个人的风格。书法人，从字迹到"风格"可以说是从地上升到天上，每个人都可能有字迹，但并不是每个人都具有其书法风格的。修亭就是一位书法界的探索者，正在形成自己最终风格的路上，可谓"衣带渐宽终不悔，为伊消得人憔悴"，又犹如"饮余马于咸池兮，总余辔乎扶桑。折若木以拂日兮，聊逍遥以相羊"，日臻佳境，正在蓦然回首间，"那人却在，灯火阑珊处"。

再次端起剑波书法集，厚重得沉甸甸的，立时又触动了敏感的神经和灵魂的深处，浮想联翩，与其共事的许多往事及其背景历历在目，那么多的人，那么多的事，那么多的场景，陡然涌起了对修亭及其书法不敢置评之感，然后稍一定神，反而庆幸自己写的竟然是读后感而不是所谓批评类的文章，这样也就可以为自己在公务案牍劳神与俗务缠身之际不知所云有所辩护，还可以为

隔靴搔痒不及要点而羞于见人找点借口，但是，无论如何自己还是有所感叹的。呜呼！在书法世界和生活世界，珍贵人世间的许多人和事美妙得何至于此？也许本该如此！其实，这里有天意，也有人力！

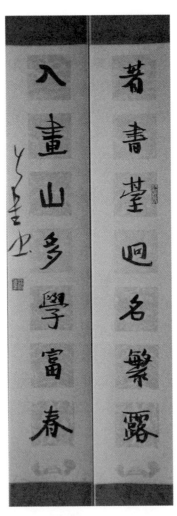

著书台迥名繁露　入画山多学富春

闲言书房联 ①

　　书房，是宅第脉络中的"丹田"之处，是寓所涵养中的"气场"之所，是房主人的一片精神领地，焕发着雅致的气息。一个读书人的书房，就是读书人心中圣洁的"象牙塔"，因为这是安心的地方，是灵魂的居所。一旦进入一个人的书房，就可以发现其知识结构、审美趣味、精神高度，所以，读书人将书房看作是私人的禁地，一般不得随意让外人出入其中，以免暴露其个人"隐私"。如此重要之地，书房的空间装置与艺术品摆放，都值得读书人用心推敲与精心设计，而书房联就是书房配置的一款艺术品，精致而有品位，高贵而有质量。

　　书房联书法风格不宜粗犷，粗犷则与书房的雅致格调不相协调；书房联的书法作品应该具有"书卷气"，方可与书架上层层迭迭的书卷相适配，与读书人的气场相契合。古人以"气"论书，刘熙载《书概》云："凡论书气，以士气为上。若妇气、兵气、村气、市气、匠气、腐气、伧气、俳气、江湖气、门客气、酒肉气、蔬笋气，皆士之弃也。"何谓书卷气？"书卷气"是指书法作品所展现出读书人的那种高雅脱俗的气息，而非指向风格。清人方熏

① 《砚边墨语——蔡先金文房雅联书法作品集》，半山书院，2022 年出品。

《山静居画论》云"古人所谓卷轴气，不以写意、工致论，在乎雅俗"。具有书卷气的书法作品往往能体现出书者基于学识、修养而产生的神采和气息，也是最能表现出文人士大夫审美趣味。《蒋氏游艺秘录》列书家写出"书卷气"须有两个必要条件：一为人品高；一为读书多。杨守敬《学书迩言》亦云："一要品高，品高则下笔妍雅，不落尘俗；一要学富，胸罗万有，书卷之气，自然溢于行间。古之大家，莫不备此，断未有胸无点墨而能超侪等伦者也。"由此看来，书写文房联对于书者要求是比较高的，除了掌握书写技巧之外，还必须具有这样一些条件：一者必须是读书之人；二者必须是有学识之人；三者必须是儒雅高尚之人；缺一不可。否则，断不会有书卷气飘逸于书房空间，可能只会徒存书联的形式而已，而缺乏生命之气息；一旦散发恶俗之气，则会败坏读书人之兴致与雅趣。

书房联语言内容宜文学与高雅，与读书人的气质与情怀相一致。书房联不会像饭店酒铺联那样招揽买卖，如"学得易牙烹饪法，聊表孟尝饱客心"；不会像客栈戏馆联那样突出行业，如"茅店月明鸡唱早，板桥雪滑马行迟"；也不会像喜庆春联那样热热闹闹，如"新年纳余庆，嘉节号长春"；更不会像庙宇楹联那样道场肃穆，如"暮鼓晨钟惊醒世间名利客，经声佛号唤回苦海梦迷人"。书房联内容应该有言外之味，弦外之音，境界为上，自成高格，如明代邓子龙题书房联"月斜诗梦瘦，风散墨花香"。自创或选择书房联语也能看出书房主人的价值取向及理想追求，不可小视也。

书房联作品装置应该十分考究，不能大而化之。作品的尺寸不宜太大，过大则无当；宜小巧，显得精致，与书籍装帧相呼应。

作品装裱选配绫绢的颜色既要符合主人的偏好，又要考虑到书房的装潢风格，总之，应与书房主人及书房环境相和谐。作品装置是文房联整体艺术的不可分割的一部分，装置的好则会熠熠生辉，对于书法作品可谓锦上添花，否则可能会出现一朵花插在实在不合适的地方。坊间有句俗语，"三分字，七分裱"，说的虽然不是很准确，但也说出了一些道理。所以，文房联的装置不可忽视，应该表现出工艺设计的功夫与境界。

阅读不关风与月，内心繁华始是真。一旦进入书房，即选择阅读化生存，获得阅读的力量，"这种纯粹的阅读会给时代带来愉悦，带来休闲，带来想象，带来收获，获得了摆脱束缚之后的自由，从烦恼中解脱出来，从功利的包围中突围，从而走出狭隘的小圈子，走向更宽阔的世界。时代需要心中有风景的阅读，需要有诗与远方的阅读。越是商业大潮席卷的时代，人们越需要走入阅读；越是功利主义泛滥的时候，人们越是需要真正的阅读；越是我们的精神太忙碌于现实需要的时候，人们愈加需要安静地阅读。任何一个时代也不能够因为功利主义、商业大潮、精神忙碌而败坏了我们的肉体，甚至失掉了我们健康而优美的灵魂，何况我们已经进入了一个新的时代。"① 一旦进入书房，即应享受书房的环境与氛围，接收书房的气息，欣赏书房联的书法艺术，正如海德格尔愿意引用荷林那句诗那样："人，诗意地栖居。"曾国藩却在《曾国藩家书》中曾提醒道："士人读书。第一要有志，第二要有识，第三要有恒。有志，则断不甘为下流。有识，则知学问无尽，不敢以一得自足；如河伯之观海，如井蛙之窥天，皆无见识

① 蔡先金：《大学建构》，北京：社会科学文献出版社，2019年版，第4页。

也。有恒，则断无不成之事。此三者缺一不可。"此乃值得天下读书人警醒也。

艺术作品是一种稀缺资源，常常导致人们缺乏审美的对象；由于缺乏审美对象，也就无法接收艺术的熏陶；由于缺乏艺术的熏陶，也就很难提高审美境界与精神的生存质量。1906年，王国维在《教育之宗旨》中首次提出"美育"概念，然后蔡元培先生又提出"美育代宗教"之说，但落实到现实之中还是有一段距离的。在书房中观赏文房联，真可谓"知识就是美德"，"艺术就是生存"了。

文房联是东方的艺术样式，是汉字内容与书法艺术的完美结合，是适应于书房的最佳艺术种类。文房，是属于读书人的；而文房联，可能是属于任何一个书房的；凡是有书房之所，就可以有文房联的配置，但愿文房联是书房的标配，给人们带来艺术的审美，带来精神的享受，带来高尚的境界！艺术虽然不可能一时给人们带来物质生活上的改变，但可以给人们带来物质无法替代的长期的精神营养。

贵族，只有精神特质上的贵族，没有物质层面的贵族；艺术，只有欣赏者方可有艺术，没有缺少审美的艺术；精神贵族，一定是属于欣赏艺术的一个族群，没有艺术审美也就不会有精神贵族。人们的贫瘠生活不单是指当下的物质，更重要的是指向人们的精神，这是我们当下需要思考与解决的重要问题。读书，是每一个人获取精神资源财富的天赋权利，人们却常常懒得使用；欣赏书法，也是每一个人的审美权利，人们却可以找到不欣赏的借口；在书房中装置文房联，就只能是读书人的一种选择了。东方人，欣赏书法是其重要的身份特征。书法家，就应该为东方人奉献出

更多的书法作品，让东方人更加东方化，让世界更加了解东方，更加歆羡东方，然后促进东西方文化艺术的交流与交融。在这个新时代，我们拭目以待……

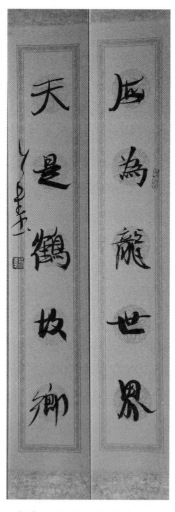

海为龙世界　天是鹤故乡

体悟与感言

——赵海丽《北朝墓志文献研究》序^①

 学术是作为精神上的志业，学术训练是精神贵族的事。这是德国社会学家马克斯·韦伯关于学术的著名论断。学术之研究确实是人类探索精神之体现，也是文明进步之阶梯，还是研究者生命价值之所在。倘若没有学术之事业，这个世界必将黯然失色；倘若没有从事学术研究的学人群体，人类的全部知识生产必将遭受阻滞。所以，学术事业历来受到人们的追求，学人也在自我认可的同时受到人们的尊重。然而，面对熠熠生辉的学术事业，为何常常令人望而却步，因为学术研究并非一件容易的事情，犹如负重登山，尽管峰顶风景迷人，越行则越重，越高则风险越多，有可能半途而废，甚至有可能跌入深谷。王安石《游褒禅山记》有言："夫夷以近，则游者众；险以远，则至者少。"此乃公理也。赵君海丽选定北朝墓志作为研究对象，洸洸汔汔，孜孜矻矻，笔耕不辍，用力十余载，终于完成《北朝墓志文献研究》这一奉献于学林之成果。

 华夏文化绵延五千年，波及千万里，既有源头活力，又能容

① 选自赵海丽：《北朝墓志文献研究》，济南：山东人民出版社，2022年版。

纳天下。《隋书·经籍志》云"广谷大川异制，人居其间异俗"。每个朝代有每个朝代文化之优胜，每个区域有每个区域文化之特质，争奇斗妍，荦荦大观，汇聚成华夏文明的汪洋大海。南北朝时期，地分南北，游牧民族与农耕民族既碰撞又融合，鲜卑文化与中原文化既各异又统一，《隋书·儒林传》云："大抵南人约简，得其英华；北学深芜，穷其枝叶。"历数北朝文化，墓志当为耀眼，无疑可占传统文化一席之地。北朝墓志文献研究的价值与意义也就不言而喻了。

人，万物之灵，但有生有死，难得永恒，是故永恒成为了生命意义的终极追求。《诗》曰"胡不万年?"于是乎衍生出特有的东方生死观念、态度及其价值取向，那就是《中庸》所云"事死如事生，事亡如事存，孝之至也"。读懂了墓志，基本上也就可以知晓东方的生命与死亡哲学了。墓志，勒石铭记，为东方死亡哲学之产物，当然，声望的永续依靠的还是亡者生前创造与展现的生命价值，正如王安石《宝文阁待制常公墓表》所言："呜呼，公贤远矣! 传载公久，莫如以石。石可磨也，亦可泐也，谓公且朽，不可得也。"

墓志，是志石与刻文结合体，是文化的体现，然其滥觞于汉，发达于魏，兴盛于唐，延续至今。南北朝时期，为何北朝墓志之风相比南朝炽盛，这大抵是由于中原为中原文化正朔，易于延续汉降刻石文化，同时北魏鲜卑族倾慕中原文化规制，这些都为墓志文化流行大开其道。志石材料来自朴野的大自然，犹如拓跋鲜卑游牧民族的性格；刻文书写彰显的是中原文明的气质；文明化育其实是自然人文化与人文自然化的双向过程，这种双向互动推进了文明的进程。

墓志研究不是研究其构成的物质材料，而是研究萦绕其上的精神意蕴；也不是研究死亡密码，而是关注生命之存在形态，体现出对于生命的整体关照。北朝墓志是北朝人留下的文化现象，值得后来人瞻仰与研究。北朝墓志除了记录了大量的历史信息资料，还奉献出了大量的文化成果，在文学领域，它奉献了墓志文体并保留了大量的可供诵读的散韵文章，在数千年的中国文学史中固可占据重要位置；在书法领域，它创造了魏碑体并存下了大量的上乘书法作品，供后人顶礼膜拜，至今也难以超越，为书法艺术百花园增添了无尽的魅力；在雕刻领域，它承前继后地丰富了石头雕刻技艺，无论是墓志函盖的设计制作还是志文在模写上石后的精雕细凿，都是工匠们的一次或二次创作，留给后人的是叹为观止的精湛技艺，难怪活字印刷术成为了中国奉献于人类文明的四大发明之一；在文献学领域，它丰富了中国古典文献学的框架体系，成为了不可或缺的研究对象，可谓取之不尽，用之不竭；在谱牒学领域，它弘扬"慎终追远，民德归厚"的精神，成为世系编纂的重要文化力量，启迪后世谱牒学的发展。欲知有关北朝墓志更为详细的研究内容，赵君海丽的《北朝墓志文献研究》一书值得阅读参考，当然面对如此厚实的大部头，非有兴趣者不可尽享其善美，非有意志力者不可穷其奥妙，非有足够功夫者不可达其境界。

赵君海丽教授，曾任职高校图书馆长，内外兼修，自身涵养贤淑，温和善待外部世界；庭内贤妻良母，社会职业兢兢业业；既为经师又做人师，教学相长；学术事业矢志不渝，深耕出土文献学沃土，努力有所建树。现在呈现出的《北朝墓志文献研究》，是在其获得国家百篇优秀博士论文提名奖基础上完善的结果，也

是其国家社科基金后期资助项目的成果，更是其学术事业的一个阶段性总结。人们常说，影响人一生就是关键性的几步，其实人的一生能够做出一两件自己感觉到具有价值和意义的事情亦足矣。不知赵君海丽对此如何理解？也许她会认可这种说法，因为她也就是这样实践的。一般日常生活的世界构成了个体的人生图景，所以一般日常生活才是具体的、真实的人生体现，我们需要珍惜当下生存的世界，过好每一天才不枉过此生，正如奥斯特洛夫斯基所言："人最宝贵的东西是生命。生命属于我们只有一次。人的一生应当这样度过：当他回首往事时不因虚度年华而悔恨，也不因碌碌无为而羞愧。"然而，面对现实的世界与生活，复杂而多变，比如宏观地说疫情蔓延、局部战乱、大国博弈，微观地说家长里短、职业打理、油盐酱醋茶，哪一项都牵动着人心与生活，所谓岁月静好无非就是取决于我们勇猛精进的人生态度和我为人人与人人为我的外部协调系统。赵君海丽一定期望任何人都能够这样述说自己的一生：这个世界，我来过了，我尽力了，我生活了，我奉献了，我享受了世界的赐予与人生的美好，人生亦足矣！

回望过去，看看来时的路，我们就会长见识、知得失、镜鉴未来。有句名言，忘记过去就意味着背叛。研究历史，回味文化的积累，这是我们全部知识的重要源泉和民族自信心的重要支点。环视周遭，人们的短视行为，大都是因为缺乏历史洞见，因为看到过去多远也就决定看到未来多长；人们重蹈历史覆辙而不能自拔，那是因为当下的现实是由历史条件决定的。阅读可以改变人生，培根《论读书》云"读书足以怡情，足以傅彩，足以长才"；阅读可以改变世界，马克思《关于费尔巴哈的提纲》言"哲学家

们只是用不同的方式解释世界，而问题在于改变世界"。愿我们多读点历史，增长我们的智慧，如培根所言"读史使人明智"；指向我们的未来，如孔子所言"告诸往而知来者"；函育我们善良的美德，如苏格拉底所言"知识就是美德"。恰逢盛世，但愿学术事业昌盛，民族实现伟大复兴，民众享受美好生活！

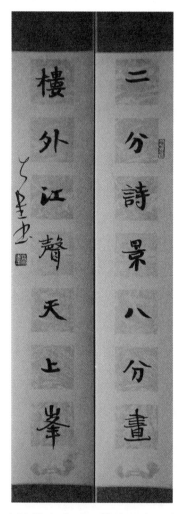

二分诗景八分画　楼外江声天上峰

漫话楹联 [①]

楹联，又名楹帖、对联、对子、联语。在过去的帝王神佛的宫廷廊庙、文人雅士的厅堂书斋、风景名胜处的亭台阁榭、兀立千年的摩崖石壁、流动不居的舟车乘舆上，楹联具有无可替代之位置，呈现出文化审美的元素。楹联实现了联语的文字内容与书法的笔墨意象二者的完美的结合，产生双重的审美效果，创造出一种别有的化境。当学习与欣赏楹联时，我们既可得到内心的愉悦，又能获猎不可多得的学识。

一

考证楹联产生与延续的过程，也是一件十分有意义的事情，因为了解这一艺术形式的过去，就将有利于把握其现在与将来。如果从楹联的句式、句法上去追本溯源，可能当在殷周之前，一些古老的著作中还存在犹如粒粒珍珠的对偶佳句，如《尚书·大禹谟》中有"罪疑惟轻，功疑惟重""满招损，谦受益"；《诗经》中有"青青子衿，悠悠我心"（《郑风·子衿》）"昔我往矣，杨柳依

① 选自《心象：蔡先金书法作品集》，合肥：安徽美术出版社，2016年版。

依；今我来思，雨雪霏霏"（《小雅·采薇》）；《周易》中有"水流湿，火就燥"（《文言传》）"乾知大始，坤作成物"（《系辞上》）；等等。所有这些仅仅是对偶句而已，还不是真正意义上的楹联，最起码的原因就是这个时候还没有产生"楹联"这一语言概念，人们还无创作"楹联"的主动意识。

楹联，本是书法术语，倘若没有中国书法，楹联这个概念就不会产生。对偶句的产生只是为"楹联"的形成奠定了语言这一基础，当这些对偶句作为联语再通过书法的艺术形式表现出来，悬挂或粘贴在楹柱、房门、厅壁上的时候，"楹联"这一融语言艺术与书法艺术于一体的艺术表现形式方才产生。由此看来，只有将联语"写"出来才算完成了楹联的创制过程。再仔细品来，楹联、对联、对子、联语等名称各自所包含的内涵和外延在一定场合还是存有一定的细微差别的。

对偶句在历史的发展过程中又如何衍变为楹联呢？说来"桃符"在两者之间起到了重要的桥梁作用。何谓"桃符"？据说，还在两千多年前的战国时期，中原地区的人民每逢元日（农历正月初一），家家户户都在门上悬挂"桃梗"，用来表示驱邪恶、望吉祥、保平安的祝愿。秦汉以后，人们又进一步发展悬挂"桃梗"习俗，把桃木削成一寸宽，七、八寸长的木条，在其上面写上"神荼""郁垒"二神，悬之于门上，意在镇邪驱鬼，这种桃木便是当时人们称呼的"桃符"。宋孟元老《东京梦华录》载："东海度朔山门有大桃树，蟠屈三千里，其卑枝东北曰鬼门，万鬼出入也。有二神，一曰神荼，一曰郁垒，主阅领众鬼之害人者。于是黄帝法而象之，殴除毕，因立桃版于门户上，画郁垒以御凶鬼。此则桃版之制也，盖其起自黄帝。故今世画像于版上，犹于其下书右

郁垒，左神荼，元日以置户间也。"桃符"是否起源于黄帝时期，现可暂置不论。这种桃符样式及桃符上的题词，可谓是楹联的滥觞。实质上，由挂桃符避邪祈福到贴楹联于寝门、楹柱，由题咏诗词佳句到题写楹联，这其间经历了一个演变的历史过程。

随着六朝骈文的出现，"桃符"上的内容也在更新，产生了两句对偶的"桃符语句"，这是否可以说是最早的春联雏形呢？随着书法的发展，以诗题壁的事已经常见，是否在魏晋或唐代已有把两句对联单独书写出来相与题赠或题悬于楹壁加以欣赏的呢？《宋史·蜀世家》记载这样一件事：后蜀广政廿七年（公元964年）春节前夕，学士幸寅逊在寝门左右二块悬挂的"桃符板"上题写联句，以迎新春，孟昶看后认为幸寅逊题句不工整，便亲自在"桃符板"上书写了"新年纳余庆，佳节号长春"的吉祥联语。清代人认为这是最早的春联。此说影响很广。然而，最新研究成果却认为敦煌联句是迄今为止得以保存下来的我国最早楹联。谭蝉雪引敦煌遗书证明唐代已有春联，斯坦因0610卷联句所录如下：

岁日：三阳始布，四秩初开。福庆初新，寿禄延长。

又：三阳回始，四序来祥。福延新日，庆寿无疆。

立春日：铜浑初庆垫，玉律始调阳。五福除三祸，万古回（殓）百殃。宝鸡能僻（辟）邪，瑞燕解呈祥。立春回（着）户上，富贵子孙昌。

又：三阳始布，四猛（孟）初开。回回故往，逐吉新来。年年多庆，月月无灾。鸡回辟恶，燕复宜财。门神护卫，厉鬼藏埋。

书门左右，吾傥康哉。

这些联语的确应该受到重视，且标明"书门左右，吾傥康哉"。敦煌遗书斯坦因 0610 卷为《启颜录》抄本，抄于唐开元十一年（公元 723 年）。[①] 这些联语只能出现在抄写年之前，而不可能在之后。由此看来，楹联出现至少应该提前至唐代了。

宋代的元日桃符已经普及了。北宋诗人王安石的《元日》诗云："爆竹声中一岁除，春风送暖入屠苏。千门万户曈曈日，总把新桃换旧符。"到了明清，楹联获得了独立地位，和门神、神符分工了。门神或挂门，或入神龛，专管守卫；神符带在身上，专管驱邪。清朝陈云瞻在《簪云楼杂话》中说："明太祖都金陵，除夕忽传旨公乡士庶家，门上须加春联一副。"传说明太祖亲自撰写了"国朝谋略无双士，朝苑文章第一家"的联语赐给一位名叫陶安的文臣。由于朱元璋的一道圣旨，春联由宫廷豪门普及到黎民门户，朱元璋因此也获得了"对联天子"的桂冠。贴在大门上的春联后来又移贴在柱子上变为楹联，大概是明代中叶之后的事。

明代有一位热心于对联的皇帝朱元璋，同时还有一位善于属对的大师解缙，从而为楹联艺术带来了一个大的发展。清代又出现了热爱对联的乾隆皇帝和纪昀这位属对大师，于是楹联艺术又进入了新的高潮。巧合的是明初和清初的这两位楹联大师中，一位是《永乐大典》的主编，一位是《四库全书》的主编。明清以来，大凡文人学者都能作联语，乡姬蒙童也有一些作联能手，楹联进入了鼎盛时期，据《日下尊闻录》记载，当时清宫内外一切皇帝游幸的地方，几乎处处有对联。

① 谭蝉雪：《我国最早的楹联》，《文史知识》1991 年第 4 期。

楹联这一艺术形式就如此产生了，如此世代相沿，不但流传到今天，还会流传到未来，不但拥有中华民族，还会拥有整个世界。

二

楹联这一艺术形式的基本特点是：两行文字，字数相等，意义相关，词性相对，结构相同，平仄相谐，字体一致，章法贯通。

面对浩如烟海的楹联，若要进行"综合"的把握，先可"分析"成各种类：（一）按使用目的，可分为名胜联、庭宇联、喜庆联、哀挽联、行业联、故事联、题赠联、杂题联等。名胜联如杭州九溪十八涧有清人俞樾撰一联："重重迭迭山，曲曲环环路；高高下下树，冬冬丁丁泉。"行业联如钟表店联："刻刻催人资警醒；声声劝尔惜光阴。"（二）按字数多少，可分为短联和长联。长联如昆明大观楼联达180字，武昌黄鹤楼联达350字；四川江津临江城楼联达1612字。（三）按楹联的平仄要求，可分为平仄协调的楹联和不拘平仄的楹联。（四）按创作方法，可分为撰联、征集联、仿制联。（五）按书写字体不同可分为楷书联、行书联、草书联、隶书联、篆书联。

楹联的文体甚宽，韵文、散文、白话文均可，体式有律诗类、古诗类、文句类、诗文合用类、白话类、集诗类、集文类、集字类、嵌字类、藏字类、拆字类、分咏类等等。联语如求其工，要讲究"典、雅、切、妙"。联之不用典者曰"白描"，白描联难工，故作联者多借助于"典"，即将联语之意寓历史掌故之中，如素负作联盛名的郭沫若为济南辛弃疾祠的题联："铁板铜琶，继东坡高

唱大江东去；美芹悲黍，冀南宋莫随鸿雁南飞。"用典项最好出自经史，不可撷拾小说野传。联要雅，雅即不俗，能登大雅之堂，俗则不可耐。这要注意用词和内容以及书体的选择，如何方能做到这一点，则应从"读书养气"做起。孟子曰"吾善养吾浩然之气，其为气也至大至刚，以直养而无害，则塞乎天地之间"，明确这一点，即能进而悟出作联的真谛。郑板桥曾作一联："百尺高梧，撑得起一轮月色；数椽矮屋，锁不住午夜书声。"此联语既有意境又十分雅致。所谓切者，即切合事实之谓也。联不合切，虽甚典雅，亦非佳构。切需切人、切地、切时、切事，如湖南零陵水东镇图书馆联："水浒传，山海经，人物备考；东华录，西游记，今古奇观。"联还须神妙，出乎常人所想，给阅者以撼动与震惊，闪现出智慧之光，照射出一条豁然洞开的亮径，如题弥勒佛联："大肚能容，容天下难容之事；开口便笑，笑世上可笑之人。"再如一副巧对："鹊噪鸦啼，并立枝头谈福祸；燕来雁往，相逢路上话春秋。"

楹联文化具有强大的感染力，虽然过去作为士文化的一种表现形式，显得那么精巧与贵雅，但其使用的广泛性与普及性是其他艺术形式无可比拟的，无论在士人间还是在民间都流传下不胜枚举的关于楹联的佳话和值得传颂的故事。《红楼梦》中涉及对联的地方很多，比较集中的是第五回"贾宝玉神游太虚境，警幻仙曲演红楼梦"和第十七回"大观园试才题对额，荣国府归省庆元宵"。大观园落成了，贾政认为："这匾额对联倒是一件难事……偌大精致，若干亭榭，无字标题，也觉寥落无趣，任有花柳山水，也断不能生色。"板桥道人郑燮平生爱写楹联，留下许多开人心智的佳话，如今谁若宝得其"六分半书"对联，那当无上荣光。乾隆十七年板桥

写了一副愤恨文字狱的楹联："世道不同，语到口边留半句；人心难测，事当行处再三思。"形象而艺术地反映了当时人们愤懑的心绪，其内容含量当不亚于一番高谈阔论。许多文人墨客用楹联总结其一生，可谓神妙。杨绍基作这么一副自挽联："枉读十年书，叹今朝黄土埋文，当日悔抽人似茧；休灰千里志，待再世青云得路，那时豪吐气如虹。"俞樾的自挽联为："生无补乎时，死无关乎数，辛辛苦苦，著二百五十余卷书，流播四方，是亦足矣；仰不愧于天，俯不怍于人，浩浩荡荡，数半生三十多年事，放怀一笑，吾其归乎。"齐白石自挽联为："有天下画名何必忠臣孝子，无人间恶相不怕马面牛头。"毕沅的自挽联为："读书经世即真儒遑问他一席名山千秋竹简，学佛成仙皆幻相终输我五湖明月万树梅花。"[①] 文人相遇，为了珍惜情谊，会相互赠送楹联。冰心一直珍藏着由梁启超书写并送给她的集句联："世事沧桑心事定，胸中海岳梦中飞。"对对子又显得智能与语言功夫。陈寅恪在清华大学就曾用对对子作为考试内容，试卷内容为上联"孙悟空"，其自称下联答案是"胡适之"。20世纪50年代，毛泽东和周恩来在湖南长沙时，毛泽东出上联："橘子洲，洲旁舟，舟行洲不行"，周恩来对以下联"天心阁，阁中鸽，鸽飞阁不飞"。现今多有题写上联然后招揽下联之事，笔者曾为山西古县牡丹亭上联"古色古香古县古牡丹故今飘香"对一下联"中规中矩中国中秋月中外流光"；又曾为万佛寺方丈巧出上联"万佛山上万佛寺，万佛寺中万佛塔，万佛塔里供万佛，佛佑民安国泰"，对一下联"一心圣里一心空，一心空在一心无，一心无下丧一心，心向生住异灭"。此乃为非常趣味之事。楹联这一艺

① 　参见肖百容：《楹联传统与中国新文学》，《中国社会科学》2013年第10期。

术形式虽为精短而天地却非常广阔。

中国的楹联文化对世界文化也产生了应有的影响。楹联在影响其他民族文化的过程中保持其存在的独立性，几乎不会被其他文化所消融，所改造，甚至所仿制，因为这用方块汉字两两相对组成的楹联是外国人用拼音文字无法办到的，外国人写对联也只能使用汉语，否则就不能称其为"楹联"。由此可预言，楹联是彻底的纯粹的永远的"国粹"了，还不像京剧那样可以用外语演唱。1890年，光绪皇帝结婚，英国女王维多利亚赠时钟一座，上面刻的就是汉字楹联："日月同明，报十二时吉祥如意；天地合德，庆亿万年富贵寿康。"半个多世纪前，鲁迅先生逝世，美国著名记者埃德加·斯诺和姚克曾作一挽联悼念鲁迅："译书尚未成功，惊闻陨星，中国何人领呐喊？先生已经作古，痛忆泪雨，文坛从此感彷徨。"对仗工整，意境深邃，真令人拍案称奇。佐藤村夫的挽联则是："有名作，有群众，有青年，先生未死；不做官，不爱钱，不变节，是我导师。"表达了个人对鲁迅的崇仰和惋惜之情。苏州虎丘山下，风光旖旎的"抱缘山庄"别墅里，曾有过一副"塔影在波，山光接屋；画船人语，晓市花声"之联，所描绘的景致恬静、幽美，据说为清嘉庆年间犹太女子德华所写。日本同我国的文化渊源深远，文人学士多有谙熟楹联之道者，其中一个叫风渡青海的文人就曾写过一副格言式楹联："一粒粟中藏世界；米升锅内煮山川。"此联寓含哲理，遂被制作陶瓷的一位商人烧制在一批名贵产品上而流传开来。朝鲜平壤练光亭上也有汉字楹联，联曰："长城一面溶溶水；大野东头点点山。"这些楹联无论是流传于日本、印度尼西亚、泰国，还是流传于美国、德国，无不打上中华民族独有的烙印，这是典型的不受它民族文化消融而保持自身独

立状态进入世界文化行列的民族文化。

楹联何以深受中华民族乃至世界人们的青睐？因为楹联能够通过巧妙的语言驾驭与天赋的艺术把握，显示出人们拥有智慧的力量；通过深邃的联语思想与无限的书法艺术创造，表现出人们拥有强盛的生命力度与高尚的情怀，并深深地蕴藉一种深度的审美价值与内在的文化意义。

三

楹联一经产生，就与书法唇齿相依，休戚相关。从某种程度说，没有书法艺术就没有楹联，因为有了书法艺术的介入，楹联才取得独立的艺术地位。书法成了楹联艺术不可分割的"一半"，这一半是光芒，使得楹联艺术更加辉煌；这一半是载体，使得楹联艺术品走入高贵的展览馆与深奥的博物馆。楹联作品有了这一半，从此也就有了文物的价值与视觉审美价值。

这也就难怪许多关于楹联的传说记载，往往和古代著名书法家联系在一起。传说有一年王羲之先后写过几副春联贴在门上，都因书法优美而被人悄悄揭走，除夕夜，王羲之设法将春联拦腰截断，先贴出上半截"福无双至"，"祸不单行"，等到大年初一清晨，才将下半截接上，成为"福无双至今朝至，祸不单行昨夜行"的妙联。《红楼梦》第四十四回写道："探春素喜阔朗，这三间屋子并不曾隔断。西墙上当中挂着一大米襄阳《烟雨图》，左右挂着一副对联，乃是颜鲁公墨迹，其词曰：'烟霞闲骨格，泉石野生涯'。"据《坚瓠集》载赵子昂过扬州迎月楼，姓赵的主人求为楼作联，子昂题联为："喜风阆苑三千客，明月扬州第一楼。"主人

大喜，遂将紫金壶赠予子昂。诸如此类传说记载俯拾皆是，如古道边的花朵，暂且不论其真实性如何，也能从一个角度说明人们对楹联中书法艺术地位的认识，虽然联语和书法都是我国独创的传统艺术，但仍旧可以透露出人们一种对于书法的心理倾向。

毫无疑问，一副楹联只有用书法的形式表现出来，才能算完成了它的整个创作过程，也才算作是一种完满。因此，在楹联书法的创作过程中，就必须把联语的文学形象转化为书法的笔墨意象，这是一个再锤炼、再创作的过程。

在楹联的创作中也可探寻出一些规律，最低也可总结出一些经验，石涛曾说过："至人无法，非无法也，无法而法，乃为至法。"这说明即使"无法"，这"无法"也就是"法"，一般单联只写一行，但当联语字数很多时，可以分行写，两行以上长联，写时上联自右向左排列，下联自左向右排列，左右合抱，俗称"龙门对"。楹联，对书法来说，虽是两条，但应当配在一起，有一气呵成、左右呼应之感。楹联的书法章法，不像中堂条幅那样可以大幅度变化，字距和字的大小在隶书、篆书、楷书、行楷书中基本等量分配，这样每字独立，一般字间不作牵连，但行气要贯通。行草书、草书的变化略大一些，大多数非等距处理，但上、下联应一样长。我们可以将裁好的纸留出"天头、地头"之后，迭出所需的格子，这样就可以防止出现上、下联不等长的现象。楹联落款，一般将上款落在上联上，下款落在下联上。落款字的位置，上款第一字在上联正文第一字之下，第二字之上。对于篆书楹联，因为不易辨认，需要加释文，可以将上联的释文写在上联的左边，下联的释文写在下联的右边。短联，如果殿堂高大，楹联较长，内容文字又少，字距仍不可太大。联下端留出空白处，高明的书

法先贤，创造了把落款落在联的下端，这样既增长了整个楹联，又变出了花样，颇显美妙。

现在我们所能见到的最早的楹联作品已是明代中后期的书法作品，而有些"明人楹联"像沈周、文徵明、祝枝山等署款的，往往是后人把残破的条幅或中堂割集而成的。明代中后期以来，许多著名的书法家，往往同时又是撰联高手，留下了众多的楹联珍品，既有康熙皇帝推崇的董思白的董体墨迹，又有扬名东瀛的杨惺吾手书联语；既有力倡碑学的康南海书风，又有当代"草圣"林散之遗墨……这些既是书法瑰宝，又是文学珍品。面对诸家各擅其美，可谓洋洋大观。

在赞叹前人楹联艺术魅力之余，无论是迷恋陶醉，还是顶礼膜拜，重要的是不能匍匐于前人的脚下，而应是奋然前行，也就是说要在学习与借鉴基础上创作出打有时代烙印的更高水平的楹联艺术作品。在楹联的创作过程中，书者应先散怀抱，深刻领会联语的内存意蕴，凝神构思，然后在联句的文学意境中任情恣性地驰骋，显现出一个又一个的书法意象，"若坐若行，若飞若动，若往若来，若卧若起，若愁若喜，若虫食木叶，若利剑长戈，若强弓硬矢，若水火，若云雾，若日月"，总之"纵横可有象者"（引自蔡邕《笔论》）。这亦乃实践着孙过庭在《书谱》中所言："岂知情动形言，取曾风骚之意；阳舒阴惨，本乎天地之心。"

四

楹联是一种传统的艺术样式。黑格尔曾在《哲学史讲演录·导言》中对于传统精辟地论述道："这种传统并不是一尊不动

的石像，而是生命洋溢的，有如一道洪流，离开它的源头愈远，它就漫溢得愈大。"① 爱德华·希尔斯亦曾说过："传统影响着知识作品的创作，影响着人们的想象和表达。"② 楹联——这一世界上唯中华民族所独有的"传统"的艺术形式——彻底地表现了黑格尔对于传统的描述以及爱德华·希尔斯对于传统的理解。当我们沉浸于浩浩联海，我们的生命洋溢着，精神张扬着，在"传统"的根基上一切生机勃勃，春意盎然。

当我们真正朝圣楹联艺术的时候，平凡的心灵曾为艺术所撼，所动，所圣化，所升华……当全面欣赏楹联的内容与形式的时候，我们既要近视也要远观，主动地适用自身所占有的社会知识、人生经验，从各层次去理解，去顿悟，进而既圆识又圆融，耳畔可能就会隐约地听到黑格尔从远处传来的声音："比起直接感性存在的显现，以及历史叙述的显现，艺术的显现却有这样一个优点：艺术的显现通过它本身而指引到它本身以外，指引到它所要表现的某种心灵性的东西。"③ 当我们面对楹联看到的不再是楹联的时候，还是我国的庄子更为悟道，只叹一声："至言无言。"但是，我仍旧坚信，楹联艺术可以帮助人"认识到心灵的最高旨趣"。④

① ［德］黑格尔：《哲学史讲演录（第一卷）》，贺麟、王庆太译，北京：商务印书馆，1959 年版，第 8 页。
② E.希尔斯：《论传统》，傅铿、吕乐译，上海：上海人民出版社，1991年，第 4 页。
③ ［德］黑格尔：《美学（第一卷）》，朱光潜译，北京：商务印书馆，1979年版，13 页。
④ ［德］黑格尔：《美学（第一卷）》，朱光潜译，北京：商务印书馆，1979年版，17 页。

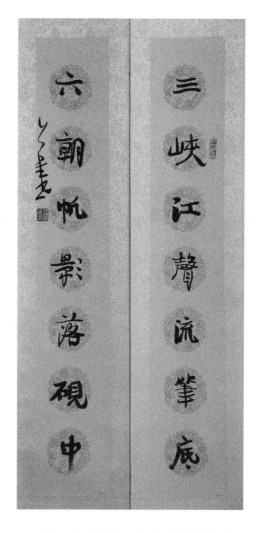

三峡江声流笔底　六朝帆影落砚中

书法赏析片段 [1]

一、江南第一摩崖:《瘗鹤铭》

南朝因袭魏晋禁碑制度,故碑版罕见如凤毛麟角,梁《瘗鹤铭》系南朝唯一的摩崖刻石,而甚风流潇洒,气度宏逸,足以续响二王。黄庭坚《山谷题跋》赞曰:"第一断崖残壁,岂非至宝。"曹士冕《法帖谱系》也认为:"焦山《瘗鹤铭》笔法之妙,为书家冠冕。"

依据宋皇长睿考订,《瘗鹤铭》为南梁天监十三年(514)刻于镇江焦山西麓石壁楷书摩崖。宋代因雷击崩坏,是坠江中,三裂数块,拓极不易。拓者以露水面者拓之,不计字数,故水拓本有数十字者即难得。康熙五十二年(1713),陈鹏年募工将五石捞出水面,移置于焦山西南寺壁龛合护持。存九十余字,后黏合为一,刻跋二行,同治以后又凿灭,同治七年江中又出小石一片,存"也迺石旌"四字。残石现陈列在宝墨轩碑廊大院的碑亭内,存三十余字。然椎拓过多,字迹漫漶,几经开凿,笔意全失。黄庭坚认为是王羲之所书,自不足信。但又据传为陶弘景书丹,张

① 上世纪九十年代初期文稿,偶然发现于旧笥,现节选部分章节。

怀瓘《书断》评陶弘景"师祖钟王，采取骨气，时称与萧子云、阮研各得一体。其真书劲利，欧、虞往往不如。"李嗣真《书后品》评："隐居颖脱，得书之精髓，如丽景霜空，鹰隼初击。"这些评说似与《瘗鹤铭》书风相吻合。陶弘景（456—536），字通明。号华阳隐居、华阳真逸、华阳真人，梁武帝早与之游，称帝后仍问书不断，时人谓之"山中宰相"，谥贞白先生。

《瘗鹤铭》被后世书家推为"大字之祖"，亦占书艺一最。黄庭坚云："大字无过《瘗鹤铭》，小字无过《遗教经》。"王澍《虚舟题跋》云："大字如小字，唯《瘗鹤铭》之如意指挥，斯足当之。"张绍《论辩》云："至于石之复立，耀光怪而吐虹霓，他日有望气者，是必远知神物之所在也。"康有为跋："溯自晋唐以降，楷书之传世者不啻汗牛充栋，但大字之妙，莫过于《瘗鹤铭》，因其魄力雄伟如龙奔江海，虎震山越。"因此习大字必由《瘗鹤铭》入手，其如远处灯塔，指引着一个方向，一个积极进取的目标。

《瘗鹤铭》所产生的时代正是鲁迅所说的"文学的自觉"和"为艺术而艺术"的时代，书法也是从这个时代开始自觉的。李泽厚《美学历程》也说："他们以极为优美的线条形式表现出人的种种风神状貌，……从书法上表现出来的仍然主要是那种飘俊飞扬、逸伦超群的魏晋风度。"《瘗鹤铭》看上去圆笔藏锋，而实际上正如宋代黄伯思《东观馀论·跋〈瘗鹤铭〉跋后》所云："石顽难刻，且为水渍，故字无锋颖，若拙笔。"其结体中宫凝聚，体势开张，宽博舒展，如仙鹤低舞，仪态大方，俨然玄家佛者风度，飘然欲仙。这与"瘗鹤"之事相谐和，情驰神纵，韵高千古。

《瘗鹤铭》对后世影响颇大，黄庭坚书法从其获得笔法、体势，杨守敬《平碑记》认为："山谷一生得力于此，然有其格无其

韵，盖山谷腕弱；用力书之，不能无血气之勇也。"如此大家竟然不得其韵，可知《瘗鹤》品位之高，前人所谓"萧疏淡远，固是神仙之迹"之言不虚。

二、文、书二绝：陆柬之《文赋》

"余每观才士之作，窃有以得其用心。"此乃《文赋》开篇之语。钱锺书《管锥编》释曰："最能状难见之情，写无人之态，所谓'得用其心'、'自见其情'也。"以此等语去体量陆柬之《文赋》的书法美，也可得其大体，亦知乃文、书"传神写照，正在阿睹中"。读陆机《文赋》，赏陆柬之书法，顿觉各有其妙，两相辉映，是为天机，亦堪称珠联璧合、文书双绝。

陆柬之，吴郡人，唐朝宰相陆元方之伯父，唐朝书法家虞世南的外甥，张旭外祖父。早年出仕隋朝，官至朝散大夫。入唐后，官至太子司议郎、崇文馆侍书学士。张怀瓘《评书药石论》云："昔文武皇帝好书，有诏特赏虞世南，时又有欧阳询、褚遂良、陆柬之等，或逸气遒拔，或雅度温良，柔和则绰约呈姿，刚节则鉴绝执操，扬声腾气，四子而已。"陆与虞、欧、褚齐名，并称四子，可见其书名之大。陆柬之所书《文赋》系其同乡同姓西晋陆机所作，才膏词赡，在文学批评史上享有盛誉，陆柬之面对远祖鸿文，为其陶染，翰墨亦爽爽有晋人风气。元揭傒斯跋云："唐人法书，结体遒劲，有晋人风格者，惟见此卷耳。"后人均视此卷为瑰宝。

《文赋》的文、书在艺术领域之内相互契合，"文"甚而可称为"书"的阐释，"书"又可说是"文"的演艺，各以其方式闪烁

艺术的光彩。评骘其文者不失为品评其书，钱锺书评其"文"说："盖此种制作竟多侈富，舒华炫博，当时必视为最足表才情学问，非大手笔不能作者。"（《管锥编》第三卷）宋濂评其"书"则说："唐人之书论者以其临晋，往往少之，殊不察其变化之妙也。柬之此笔神俊超诣，非诸家所能及。"可见文、书二者有异曲同工之妙。《文赋》中许多言语如用来评"书"将更为精确恰当，似乎无容其他法书赏评者再多赘语，如"其始也，皆收视反听，耽思旁讯，精骛八极，心有万仞"，似乎在描述陆柬之书时之心境；"若夫应感之会，通塞之纪，来不可遏，去不可止"，似乎在说陆柬之洒脱书写一气呵成；"笼天地于形内，挫万物于笔端"，似乎在评说陆柬之书法真气饱满，万千气象。

　　赏陆柬之《文赋》，或许会存二种印象：一则此帖脱于《兰亭》，而带有虞永兴之逸致，字字圆秀，精绝一世。唐太宗尊崇王羲之，陆柬之可以说亦步亦趋，但又仅是晋之余绪，而欠唐代风貌。二则陆柬之手录《文赋》从容不迫，字字独立，几乎没有牵丝，更少倾斜，加之用笔娴熟，平顺无奇，不禁令人想起唐人抄经，只愿抄得清晰整律，而乏情感起伏之波澜；既然十分清欲寡淡，也就无忌笔墨，结构之雷同与笔画之重复，达到了"随心所欲不逾矩"，一如朱长文《续书断》所云"意古笔老，如乔松依壑，野鹤盘空"的评价。通篇鉴之，雅俗共赏，临之者若一不慎，便易滑入俗渊；若定目精审，也许会有此登入高雅殿堂。是故玩味《文赋》书艺，定要具有陆机"故作《文赋》以述先士之盛藻"之慧根，也要储备陆柬之对书法艺术之精髓理解，方可悟得个中滋味。

　　"在有无而僶俛，当浅深而不让；虽离方而遁圆，期穷形而尽

相。"《文赋》此语是否可当为览此帖一"偈子",让览之者去悟书法艺术的"禅机"。

三、诗仙字亦能奇：李白《上阳台帖》

在"盛唐之音"中有两大"黄钟大吕"：李白和杜甫。后人无不遥听这"诗仙"和"诗圣"吟咏，品味他们那穿透千载历史帷幕的"诗音"，却往往忽视目览诗仙留下的另一视觉艺术领域中杰出的书法作品，那也是罕世之宝，富有魅力。倘若能"闻"再"览"，必将产生通感作用。李白的《上阳台帖》，着实堪称"独步"后世。

李白（701—762），字太白，号青莲居士，祖籍陇西成纪，出生于西域碎叶。少负才名，英气溢发，属意于仕进。又好剑术，喜任侠。广交好施，以古贤自拟。性嗜酒，能豪饮，与张旭等人被誉为"饮中八仙"。天宝元年，因贺知章等举荐，入为翰林供奉。后遭谗出京，遂游历江湖。永王李璘兵变，为幕僚；败，被流放夜郎，途中遇赦。晚年困居当涂，病卒。作为诗人，李泽厚称他是"盛唐之音在诗歌上的顶峰"。其书艺当为如何呢?《宣和书谱》评云："字书尤飘逸，乃知白不特以诗名也。"周兴莲《临池管见》更作评说："李太白书新鲜秀活，呼吸清淑，摆脱尘气，飘飘乎有仙气。"

《上阳台帖》为历代所宝，宋徽宗赵佶用其"瘦金体"在此帖前隔水以泥金书签"唐李白上阳台"。后人欣赏李白的书艺会得到吟咏其诗歌所没有的感受：书迹表达的是李白完整个性，是其人内蕴之所有精神内容的外在物化与综合体现，不是哪一首诗的特

定内容所能涵盖的，这也正是盛唐的昂扬奋发的时代精神、气象万千的文化氛围在一个天才身上开出的精神上的奇葩。此帖有一种灼灼的"火气"，那生龙活虎般腾踔的节奏、犀利而有力的行笔、遒劲屈直的线条流淌着欣欣向荣的情绪，说明他内心燃烧着奋发向上、入世济世的熊熊欲火，抱定"天生我才必有用"的壮志，闪耀着"仰天大笑出门去，我辈岂是蓬蒿人"的自信。在诗歌艺术上，李白横溢的才情，随着兴之所至，一挥而就，正如赵翼《瓯北诗话》所云"诗之不可及处，在乎神识超迈，飘然而来，忽然而去，不屑屑于雕章琢句，亦不劳劳于镂心刻骨，自有天马行空、不可羁勒之势"，此帖则是一种视觉艺术符号上的呼应。

李白追求功名的欲望是很强烈的，却因为个性太强，无法接受那些富贵利禄的附加条件，最终只能弃之如敝屣，在无法平衡、无可奈何中唱出"安能摧眉折腰事权贵，使我不得开心颜"的哀叹。此帖情绪亢奋躁动，似乎在其内心存有一股强大的精神力量，这股力量在左冲右突中受到一种克制和压抑，手中之笔在不能静心之下随意挥洒，由此迹化出李白那真实而生动的人生。李泽厚在《美学历程》中有段评述可以作为《上阳台帖》的很好注脚："与欧洲文艺复兴时代的文武全才、生活浪漫的巨人们相似，直到玄宗时李白，犹然是'白陇西布衣，流落楚汉，十五好剑术，遍干诸侯；三十成文章，历抵卿相'，一副强横乱闯甚至可以带点无赖的豪迈风度，仍跃然纸上，这决不是宋代以后那种文弱书生或谦谦君子。"

李白《上阳台帖》是天才诗人的天才书法，既有天赋英气，又有世间豪气；既有诗意豪迈，又有笔法天纵；既有几分醉意，又有灵性清醒；全然一幅天人之作品，世间不可多得。

四、天地间尤物：杨凝式《夏热帖》

"天才与疯子只隔一步"，杨凝式是书法史上一位天才的"疯子"，其书作《夏热帖》似已麻木于世间的"冷热"，透出一种"疯"情，幻出一种"疯"的境界。无怪王钦若跋之说："字画奇古，笔势飞动，天地间尤物也。"（《式古堂书画汇考》卷八）

苏轼《仇池笔记·杨凝式书》云："唐末五代文章卑泥，字画从之。而杨凝式笔迹雄强，往往与颜、柳相上下。"杨凝式生于唐咸通十四年（873），卒于后周世宗显德元年（954），字景度，别署癸巳人、扬希白、希维居士、关西老农、陕西华阴人。又因其行事怪诞，不近常情，佯狂自晦而被称为"杨疯子"；以其官至太子少师，故人又称杨少师。然其能文工书，"精神颖悟，富有文藻，大为时辈所推"（《旧五代史》卷一二八），"笔迹遒放，宗师欧阳询与颜真卿而加以纵逸，既久居洛，多遨游佛道祠，遇山水胜绩，辄留连赏咏，有垣墙圭缺处，顾视引笔，且吟且书，若与神会"（《旧五代史》本传注）。惜素壁杰作历经千年天灾兵燹，后人徒抱无法目睹之憾，只能从其仅存的稀少墨迹中想象其余杨书之貌。

《夏热帖》当为杨氏"翰墨所存无几"中之最，却没有引起世人足够的重视，实为不平事，不免令人有种痛切惋惜之感。《韭花帖》与之对照端端正正，多取楷书一路；《卢鸿草堂十志图跋》比之虚静情敛，沉稳有序；《神仙起居帖》比之内宫紧收，若小桥流水，不乏姿媚；《夏热帖》则气象宏阔，犹如古道西风，天然不饰，用笔如鬼斧神工，难以一一娓娓说来。

杨凝式为行书大家，其字是行书艺术发展链条中的重要一环。

行书以晋盛，唐为余波，杨氏后之宋代又起大潮。杨氏勇破唐之隆法大厦，直开宋风韵意气之先，成为书法出唐入宋的桥梁与纽带。日本石田肇在《杨凝式小考》中中肯地评述："但在唐末至五代文适不振的时代，他确实占有杰出的位置，亦即在书法史上从颜真卿、怀素为代表的唐中期书家，到北宋苏东坡、黄庭坚及米元章等书家这个序列中，杨凝式具有填补空白的关键作用。"在行书的发展过程中，是否可以这样尝试排序：《兰亭集序》——《祭侄文稿》——《夏热帖》——《黄州寒食诗帖》……，在《夏热帖》中杨凝式上追晋人的洒脱又承颜真卿的遒媚，形成了米芾所说的"天真烂漫"、刘熙载所说的"不衫不履"的风度。北宋书家对杨氏有一种特殊的情感与评价，都将其与颜真卿并称抗行，认为是"翰墨中豪杰"。王钦若曰："公字与颜真卿一等，俱称绝异。"（《式古堂书画汇考》卷八）苏东坡言："杨公凝式笔为雄，往往与颜真卿相上下，甚可怪""颇类颜行"。（《东坡题跋》卷四）黄山谷云："近世惟颜鲁公、杨少师特为绝伦，甚妙于用笔，不好处亦妩媚，大抵更无一点一画俗气"，"由晋以来，难得脱然都无风尘气似二王者。惟颜鲁公、杨少师仿佛大令尔"。（《山谷题跋》卷七、卷四）他们之所以如此评说，是因为杨氏为宋代书风的开山之人，同时亦可从《夏热帖》中窥见苏、黄、米、蔡书作之影、之源。

倘若用现代人的眼光去看待《夏热帖》，此帖闪烁出主体创造性的独特审美意识，是心灵轨迹艺术地外在表现。整幅作品就是一种完整的艺术"语言"，给人以最大的感染与震撼及最大的艺术想象时空。审视这种高尚的艺术之作，真乃"无法而法，乃为至法"，亦会深悟"谁知洛阳杨疯子，下笔便到乌丝阑"的意蕴。我们今天读《夏热帖》，读的是历史上杨凝式个人，感受的却是真正

的具有永恒魅力的艺术。

五、书中有禅：黄庭坚《诸上座帖》

前苏联哲学家乌格里诺维奇说过："在漫长的历史时期，特别是在中世纪，艺术和宗教所以密切地相互渗透，有时甚至浑然熔为一炉，这在很大程度，是由于审美活动和宗教活动、艺术和宗教具有某些共同特点的缘故。"① 黄庭坚《诸上座帖》墨气淋漓，满纸云烟，可谓是以禅悟书、书中有禅的杰出之作。

中国文化史上，士大夫们将自己的审美情趣归结为"禅意"的人是始于晚唐五代，在艺术活动中人们往往将"禅"看作是艺术的无上境界。北宋时期，禅宗十分流行，儒释道进一步得到沟通，禅悦之风和居士佛教开始悄悄兴起，但同时"禅宗的禅意，更世俗化了，也即'禅味'变成了地道的'文人味'"② 。黄庭坚是禅宗黄龙派晦堂祖心禅师弟子，还和祖心禅师两大弟子灵源、惟清禅师，云岩悟新禅师互相参究，交谊甚深，其书艺深受禅宗思想影响，尝自云："其后又得张长史、僧怀素、高闲墨迹。乃窥笔法之妙，于僰道舟中观长年荡桨，群丁拨棹，乃觉少进。意之所到，辄能用笔。"这就是以禅宗的直觉顿悟来促进书道，其书论亦开口不忘禅："字中有笔，如禅家句中有眼，直须具此眼者，乃能知之。"

《诸上座帖》书中有禅，并不是指此帖内容系黄山谷为其友李任道用大草书写的五代文益禅师语录，而是指此帖具有"禅意"，

① 转引自陈必武：《略论佛教对书法的影响》，《书法研究》总第四十四期。
② 转引自杨谔：《禅与书法——浅论禅味书法》，《书法研究》总第四十三期。

这种有些特别意味的点线及其质感的表现形式。金赵秉文跋评："涪翁参黄龙禅，有倒用如来印手段，故其书得笔外意。"清笪重光跋："涪翁精于禅悦，发为笔墨，如散僧入圣，无裘马肥气，视海岳、眉山别立风格。"何谓"禅"呢？禅，在梵语中意为沉思。宗白华《美学散步》作如是观："禅是动中极静，也是静中的极动，寂而常照，照而常寂，动静不二，直探生命的本原。禅是中国人接触佛教大乘义后体认到自己心灵深处而灿烂地发挥到哲学境界与艺术境界。静穆的关照和飞跃的生命构成艺术的两元，也是构成'禅'的心灵状态。"

"禅"是由"静穆的关照"和"飞跃的生命"所构成，因此，"禅"也就成了宋代以后书家追求的一种审美境界，有无"禅意"即成为评骘书艺的一项标准。

观《诸上座帖》，可以遥想作者顿入禅境，空诸一切，心无滞碍，与世务绝缘，心念禅语，手随笔动，淡然生动的禅思意气扑面而来，超凡脱俗，如入大乘佛教出世间的"常乐我净"。那长短纵横、特别富于表现力的线条，暗示出作者对禅宗、对世间的感悟，那各种形态的点画则映现了这位穷观极照、心与物游的书法大家的精神状态，其作品怎能不天机舒卷、自深意境呢？至于后人如何以审美的方式去感悟书中之"禅"，那只能取决于观赏者的悟性如何罢了。倘若真心去感悟此"禅"，也并非"玄而又玄"、不可企及。谢敷《安般守意经序》言："开十行禅，非为守寂，在游心于玄冥矣。"大抵可循此而行。

"一切众生，悉有佛性。"《诸上座帖》是有"生命"的艺术形式，不但有"佛"而且得"佛"显"佛"。当幼安向黄山谷"求经"时，山谷《余家弟幼安作草后》如此叙述道："幼安弟喜作

草，携笔东西家，动辄龙蛇满壁，草圣之声满江西，来求法于老夫。老夫之书，本无法也，但观世间万缘，如蚊蚋聚散，未尝一事横于胸中，故不择笔墨，遇纸则书，纸尽则已，亦不计较工拙与人之品藻讥弹。譬如木人，舞中节拍，人叹其工，舞罢，则又萧然矣。幼安然吾乎？”如此，读者也该相信黄庭坚“书中有禅”了吧！

六、天马行空：米芾《蜀素帖》

米芾《蜀素帖》，绢本行书，凡 71 行，五、七言诗八首，共 556 字，高 27.8 公分，长 270.8 公分。钤有“宗伯之印”“吴廷”“项元汴印”“陈之闰印”“顾九锡印”“高士奇”“王鸿绪印”“乾隆御览之宝”“宣统御览之宝”等鉴藏印。帖前有乾隆签题《米芾书蜀素帖》，帖后有董其昌、沈周、祝允明等跋，文徵明、陈献等观款。现藏台北故宫博物院。在传世的米芾贴中，这是唯一用丝织物为载体而又有乌丝栏的作品。以字数而言，也当以此为首。

宋代书法史上，以苏黄米蔡号为四家，苏黄蔡皆视临池为余事，唯独米芾自言“一日不书便觉思涩”，由此看来，此乃有现代职业艺术家味道。米芾，生于宋仁宗皇祐二年（1051），卒于宋徽宗大观元年（1107），原名黻，41 岁后改写“芾”（据翁方纲《米海岳年谱》），字元章，别署火正后人、鹿门居士、襄阳漫士、海岳外史等，人称“米南宫”。祖籍太原（一说其为粟特人），徙居襄阳，又称“米襄阳”。中年定居润州，故又称吴人。其母阎氏曾为英宗高皇后接生哺乳，以此旧恩，得补含光尉和临桂尉。历知雍丘县、涟水军、无为军、太常博士。崇宁元年（1102），宋徽宗

诏立书画院，召米芾为书画学博士，擢礼部员外郎，后罢，知淮阳军。元章天资高迈，为人狂放，不能与世俯仰，故从仕多艰，卒于淮阳。其冠服效唐人，风神萧散，音吐清畅，而好洁成癖，不与人同巾器，所为诡异，故人称其"米癫"或"米痴"。能诗文，为文奇险，不蹈前人轨辙；工画，山水人物自成一家，作山水树木简略，烟云掩映，世称"米家山水"。米芾曾被徽宗持准，可以预观宣和内府秘藏，缙绅人士以为殊荣，遍观名迹，临摹几至乱真不可辨，又精于鉴裁，为历代鉴赏家奉为圭臬。

"蜀素"系北宋庆历四年（1044）东川所制质地颇为精良的本地绢，二十多年后有个邵子中的人将此"蜀素"装裱成卷，纪其尾，虚其首，以等待著名书家书写。后为湖北郡（今浙江吴兴）郡守林希所藏，一等就是二十年，元祐三年（1088）九月，元章应林希之邀，结伴游览太湖近郊的苕溪，方在这卷蜀素上即兴写下八首诗，时年三十八。"蜀素"等待四十余年，可谓书法史上的一个掌故。但据曹宝麟考证，诗卷中的《拟古》与《送王涣之彦舟》或非米芾在湖所作，牢骚满腹，不无身世之感。董其昌跋："米元章此卷如狮子捉象，以全力赴之，当为生平佳作。"《蜀素帖》为米芾书法中的一个里程碑，从此米芾完成了从"集古字"到自成一家的飞跃，完成了从"故作异"到"自然异"的转变，如天马脱衔，无往不利；如庖丁解牛，游刃有余；如轮扁运斤，有惊无险。无论点画结构，还是章法布局，都达到了最佳境界，从此米芾书法从自由王国进入了必然王国。

米芾自述其学术经历，少时学颜真卿，继而学柳公权，久之，知颜柳出于欧，乃学欧，后慕褚河南而学之最久。入宣和内府后遍观古人法迹，深得《兰亭》法、子敬意，尤工临摹，人称"集

古字"。自言:"心既贮之,随意落笔,皆得自然,备其古雅。壮岁未能立家,人谓吾书为集古字,盖取诸长处,总而成之。既老始自成家,人问之,不知以何为祖也。"(《海岳名言》)苏轼称赞其书"风樯阵马,沉着痛快"。米芾评自书为"刷字",《海岳名言》记载:"海岳悔以书学博士诏对,上问本朝以书名世者凡数人,海岳各以其人对,曰:'蔡京不得笔,蔡卞得笔而乏韵,蔡襄勒字,沈辽排字,黄庭坚描字,苏轼画字。'上复问:'卿书如何?'对曰:'臣书刷字。'"现欣赏《蜀素帖》当可与米芾论书比对,看其书法理想与现实得失,其《海岳名言》云:"字要有骨骼,肉须裹筋,筋须藏肉,秀润生,布置稳,不俗。险不怪,老不枯,润不肥。变态贵形不贵苦,苦生怒,怒生怪;贵形不贵作,作入画,画入俗;皆字病也。"此乃米芾学书之道也,如禅之偈语,可供三思与参悟。

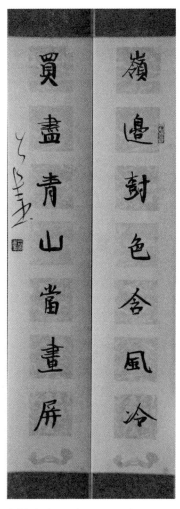

岭边树色含风冷　买尽青山当画屏

后记

上个世纪九十年代，在吉林大学读硕士研究生期间（1994—1997），笔者对于苏轼十分感兴趣，在丛师文俊的指导下，选择了《苏轼书论阐释》作为论文选题，在论文答辩期间承蒙诸位老师不弃，给予了很好的评价，还获得了"优秀"等级。然而，由于主客观原因，笔者对于苏轼研究就搁置了下来，仅是保持一种兴趣而已；购置相关研究书籍不少，但常常无暇阅读。但是，笔者对于该篇硕士论文也没有束之高阁，置之不理，而是拆解章节修订完善后曾予以发表，如《苏轼命题：技道两进》发表于《中国书法》1998 年第 8 期，《苏轼书写：人文体验》发表于《书法研究》1998 年第 6 期，《苏轼分野：君子——小人评骘系》还获得了第五届全国书学研讨会优秀论文奖（2000 年），这可能也是一种敝帚自珍的表现吧。由于对苏轼研究的兴趣，后来又指导两名研究生以苏轼为研究对象，分别是韩国留学生金孝镇《高丽和朝鲜文人对苏东坡的接受研究》（2015 年答辩）和陈曦《苏轼书法审美研究》（2016 年答辩）。2016 年仲春，首次出版了个人书法集《心象：蔡先金书法作品集》（安徽美术出版社），再次引起我对于书法理论的思考，于是自己又一次决定抽出一点儿难得的琐碎时间，重新梳理一下当年自己的硕士论文，以便付梓。在此，要感谢丛师文俊

先生，给予悉心指导；感谢研究生金孝镇和陈曦两位同学，提供了教学相长的机会。

每次出书都是急迫之作，犹如"急就章"，匆匆草草，为何？这确实引起我的反思，但是迫于现实的需要，往往又不得已而为之，真是一种"悖论"，很难令人可以理喻。时间到哪儿去了？这是当下人们发出的感叹，笔者也同样不能免俗。笔者深知，一个人的事业是否成功，就是看一个人的时间对于某个领域的投入如何，投入越多，也就意味着越能够坚持；投入越少，肯定就是浅尝辄止了，犹如《孟子·尽心上》所说"有为者辟若掘井，掘井九轫而不及泉，犹为弃井也"。歧路亡羊，迷途不返，俗人之通病也，尤其表现于做学问上，终将可能一事无成。《庄子·达生》倡导"用志不分，乃凝于神"，笔者对此深为惭愧。因此，自己需要觉醒，前日观览北京燕山脚下的"大觉寺"，深有感触，不可与人道也。

宋代是一个产生巨人的时代，当代也是一个提供广泛发展机遇的时代，我们不能只是仰慕过去，更重要的是感恩当下，行于当下，方无愧于当代，也无愧于己。心中有苏轼，则亦足矣！生而愚钝，学苏轼，不得其一二，虽甚为汗颜，却也有自知之明。限于笔者之才力与精力，可能会沦陷于"理想是丰满的，现实却是骨感的"境地，最终呈现出浮士德式的景象，还是敬请读者谅解为盼！

春天的季节，万物复苏，世界一片生机盎然。谁不爱这大好的春天时光？刚出版的诗集《行者守心》(山东人民出版社)中有对于春天的讴歌，不免抄录几句在此："走在春的路上／我看到鲜花开满山岗""路，继续向前延长／我心中呈现出无限的

风光"。

<div align="right">作者匆写于大有书房，2016 年 3 月 26 日，
星期六，阳光明媚。</div>

由于组织调动，2019 年初走出大学履职公职后，全省外事工作十分繁忙，静心是十分难得的。所以，特别理解有种说法，工作与兴趣合一是一件幸运的事情。兴趣往往又是可以培养出来的，工作恰恰迫使自己去培养适合工作的专业兴趣，这样由于不同的工作就会产生不同兴趣叠压现象，当然从正面来说，各种兴趣之间会相互促进，又丰富人生阅历。这些年来，由于工作原因没有动念出版学术著作了。现抽出难得的假期时间，再次整理原书稿，并将这些年来零星写就的与书法相关的散稿一并附在本书后面，既敝帚自珍，又仅作存念。书稿在联系出版的过程中，得到聊城大学陈德正教授和张函教授帮助，张函教授还负责文稿插图之事，在此一并感谢！

笔者出版过一些拙作，但从没有指明将某本著作献给某人，但是这次要将此书奉献给我远在天国的老父亲蔡绍堂大人！今年 5 月慈祥的老父亲蔡绍堂大人仙逝，家人哀伤不已。悲夫！生命难以抵抗自然规律，一切外部辅助生命手段最终都无能为力。父亲大人永远令我景行行止。现将此书奉献给最早引我走上书法之路的父亲大人，愿他在天国安息！

<div align="right">作者匆写于影山书房，2022 年 10 月 3 日，
星期一，阴雨连绵。</div>

图书在版编目(CIP)数据

超以象外:苏轼书法理论阐释/蔡先金著.—上海:上海三联
书店,2023.7
ISBN 978-7-5426-8126-3

Ⅰ.①超… Ⅱ.①蔡… Ⅲ.①苏轼(1036-1101)-书法评论
Ⅳ.①J292.112.5

中国国家版本馆 CIP 数据核字(2023)第 097013 号

超以象外:苏轼书法理论阐释

著　　者 / 蔡先金

责任编辑 / 殷亚平
装帧设计 / 徐　徐
监　　制 / 姚　军
责任校对 / 王凌霄

出版发行 / 上海三联书店
　　　　　(200030)中国上海市漕溪北路 331 号 A 座 6 楼
邮　　箱 / sdxsanlian@sina.com
邮购电话 / 021-22895540
印　　刷 / 上海惠敦印务科技有限公司

版　　次 / 2023 年 7 月第 1 版
印　　次 / 2023 年 7 月第 1 次印刷
开　　本 / 640 mm × 960 mm　1/16
字　　数 / 280 千字
印　　张 / 25
书　　号 / ISBN 978-7-5426-8126-3/J·406
定　　价 / 98.00 元

敬启读者,如发现本书有印装质量问题,请与印刷厂联系 021-63779028